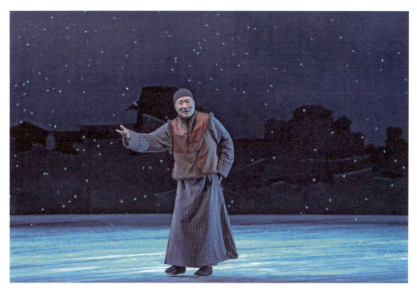

图1

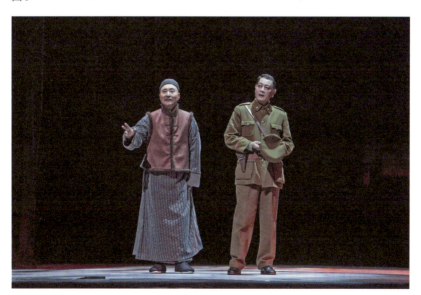

图2

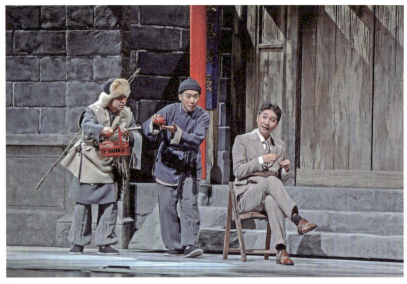

图3

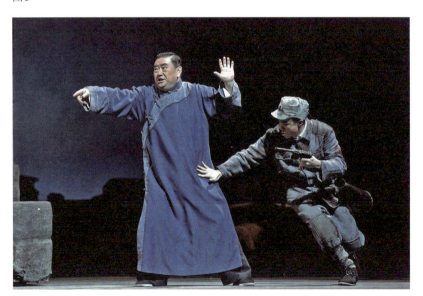

图4

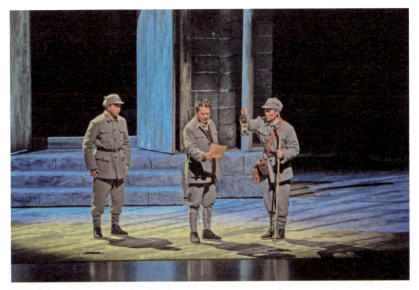

图 5

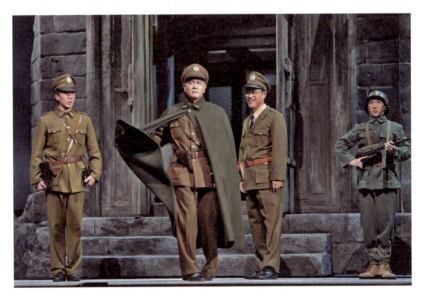

图 6

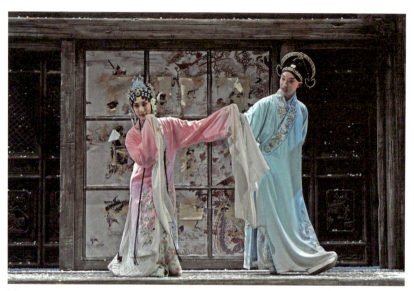

图7

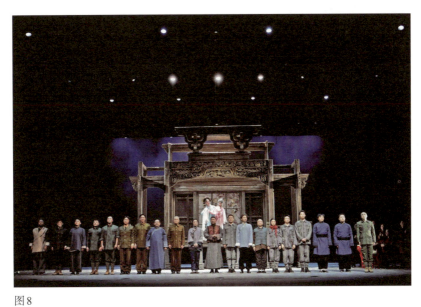

图 8

图1—8：《惊梦》剧照，由《惊梦》剧组提供　摄影/王晓溪

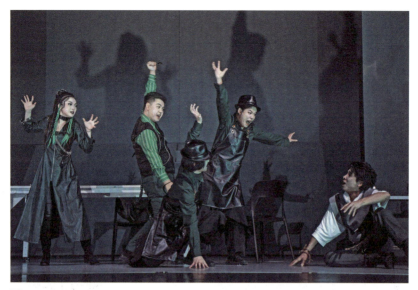

图9

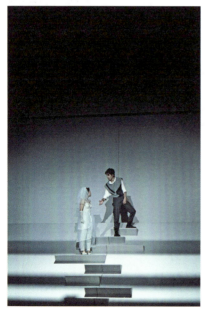

图10

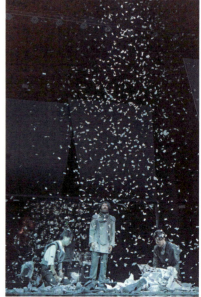

图11

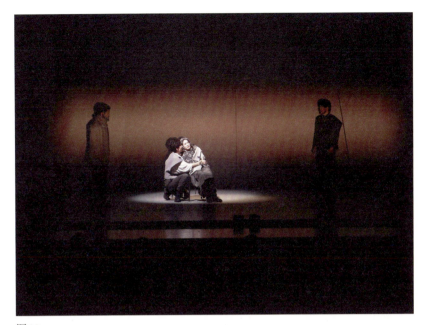

图12

图13

图14

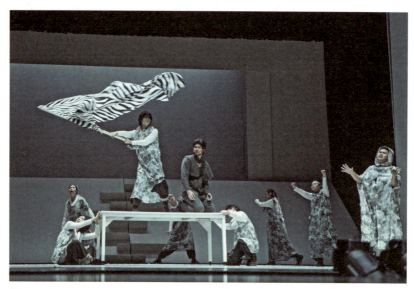

图15

图9—15:《培尔·金特》剧照,由《培尔·金特》剧组提供

上海戏剧学院
中国话剧研究中心◎编

戏剧评论

| 第三辑 |

华东师范大学出版社
·上海·

图书在版编目（CIP）数据

戏剧评论. 第三辑 / 上海戏剧学院中国话剧研究中心编. —上海：华东师范大学出版社，2023
ISBN 978-7-5760-4194-1

Ⅰ.①戏…　Ⅱ.①上…　Ⅲ.①戏剧评论—中国—文集　Ⅳ.①J805.2-53

中国国家版本馆CIP数据核字（2023）第188630号

戏剧评论（第三辑）

编　　者　上海戏剧学院中国话剧研究中心
策划编辑　王　焰　许　静
责任编辑　乔　健
特约审读　徐思思
责任校对　江小华
装帧设计　卢晓红

出版发行　华东师范大学出版社
社　　址　上海市中山北路3663号　邮编 200062
网　　址　www.ecnupress.com.cn
电　　话　021-60821666　行政传真 021-62572105
客服电话　021-62865537　门市（邮购）电话 021-62869887
地　　址　上海市中山北路3663号华东师范大学校内先锋路口
网　　店　http://hdsdcbs.tmall.com

印 刷 者　苏州工业园区美柯乐制版印务有限责任公司
开　　本　890毫米×1240毫米　1/32
印　　张　9.375
插　　页　4
字　　数　232千字
版　　次　2023年11月第1版
印　　次　2023年11月第1次
书　　号　ISBN 978-7-5760-4194-1
定　　价　58.00元

出 版 人　王　焰

（如发现本版图书有印订质量问题，请寄回本社客服中心调换或电话021-62865537联系）

《戏剧评论》编委

杨 扬　丁罗男　汤逸佩　陈 军　计 敏　翟月琴
郭晨子　胡志毅　宋宝珍　吕效平　彭 涛　徐 健

目 录

圆桌会议　　　　　　　　　　　　　　　　　　　　1

意味无穷的笑
　　——喜剧《惊梦》观摩研讨会在沪召开　　2
经典剧目的当代排演
　　——上海戏剧学院举办2019级导演系毕业大戏
　　《培尔·金特》创作教学研讨会　　46

话剧评论　　　　　　　　　　　　　　　　　　　　73

杨　扬　简洁又丰富的《培尔·金特》
　　——上戏导演系2019级毕业演出观后感　　74
胡志毅　镜子、影像与魔幻式表演
　　——评李建军导演的舞台剧《大师与玛格丽特》　　85
文/牟　森　整理/朱一田　中国人经验和人类图景
　　——华语文学经典的舞台剧改编实践　　95

徐　健　细巧的、明白而又有点糊涂的梦
　　　　　——观北京人艺话剧《正红旗下》　　　　　111

现象观察　　　　　　　　　　　　　　　　　　121

胡　薇　繁荣之下　　　　　　　　　　　　　　122
郭晨子　自身与他者
　　　　　——也谈话剧和戏曲的关系　　　　　133
朱栋霖　吟唱旷世奇才的心灵之歌
　　　　　——音乐剧《苏东坡》　　　　　　　143
贾学鸿　肢体戏剧的"形体之旅"与道家审美品质　148

音乐剧评论　　　　　　　　　　　　　　　　　167

陈　恬　主持人语　　　　　　　　　　　　　　168
温方伊　以懦弱改写懦弱
　　　　　——音乐剧《人间失格》　　　　　　170
熊之莺　中文音乐剧的香港启示
　　　　　——从香港话剧团原创音乐剧《大状王》说开去　180

剧评人专栏　　　　　　　　　　　　　　　　　193

奚牧凉　《小城之春》：中式思想气韵的舞台新生　194

奚牧凉	戏剧不该拘泥于"表面的中国"	197
奚牧凉	2021—2022年度中国戏剧盘点：一场一路向前的旅程	203
孔德罡	对戏剧评论"元意义"的持久追寻：奚牧凉的戏剧评论实践	209

名家谈戏 —————————————— 219

| 曹路生 翟月琴 | "小说是戏剧的翅膀"
——剧作家曹路生访谈 | 220 |

导演阐述 —————————————— 239

| 张晓欧 | 《培尔·金特》导演札记 | 240 |
| 马俊丰 | 流动的盛宴
——舞台剧《繁花》（第二季）导演构想 | 259 |

新锐评论 —————————————— 267

| 袁　苗 | 新媒体与戏剧评论 | 268 |
| 颜　倩 | 生于斯，长于斯，逝于斯
——评话剧《红高粱家族》 | 280 |

圆桌会议

意味无穷的笑

——喜剧《驚夢》[1]观摩研讨会在沪召开

《驚夢》于2021年11月在上海大剧院首演后,反响热烈,口碑奇佳。2022年9月29日,《驚夢》载誉归来,开始新一轮巡演。9月30日上午,上海戏剧学院中国话剧研究中心联合北京大道文化节目制作有限公司于上海大剧院成功举办《驚夢》观摩研讨会。会议由上海戏剧学院副院长杨扬主持,浙江大学胡志毅、南京大学马俊山、复旦大学王宏图、《上海戏剧》副主编王虹,以及上海戏剧学院丁罗男、孙惠柱、宫宝荣、汤逸佩、陈军、计敏、魏梅、翟月琴、李冉等十多位专家学者出席本次研讨会,并展开了热烈的研讨。《驚夢》导演兼主演陈佩斯、编剧毓钺、主演陈大愚、出品人王燕玲莅临本次会议。

胡志毅(浙江大学教授,中国话剧理论与历史研究会会长):这部戏是我第二次看,第一次是在杭州大剧院。这次从现场反应来看,热烈程度还比杭州大剧院要好。我曾经参加过北京喜剧节研讨会研讨《戏台》。《戏台》非常好,《驚夢》非常惊艳,从整个话剧发展上来看,

[1] 因剧艺需要,剧名采用繁体字。——出版者注。

或者说从中国话剧传统来看,《戏台》把一条市民文化的线给引出来了,这是中国话剧研究还不太重视的一条线。去年我在厦门大学专门谈一个问题,就是市民文化的戏剧,中国话剧的发展首先就是要有观众,市民观众。从《戏台》开始到《惊梦》,《惊梦》又有着新的特质。我正好在写中国话剧与城市空间,我想把这条线加进去,把市民戏剧的面貌反映出来。我们原来比较轻视市民戏剧,中国话剧讲现实主义的传统,我们也可以把这个戏当作现实主义,但是我觉得这个戏和一般现实主义不太一样。因为它和城市文化、和市民文化有很大的关系,从《戏台》开始就和市民戏剧有关。我觉得话剧一直比较强调宏大,尤其是近些年的主流戏剧,我称之为"再仪式化"。《惊梦》把两个传统融合起来,很有意思,这是第一点。第二点呢,我是想讲这个戏的"戏中戏"的特点。它把《牡丹亭》和《白毛女》以"戏中戏"的方式展示出来,不是指单一的戏中戏,《哈姆雷特》是单一的"戏中戏",而它是双重的"戏中戏",交织在一起,手法非常高明。毓钺老师编的《戏台》和《惊梦》,是有一些编剧技巧在里面的。而且不仅是一般的技巧,他把这两个放在一块儿,中国的文化传统和革命的传统双重传统融合在一起,形成特别好的效果,这是第二点。最后一点,我想谈一下喜剧性的问题。陈佩斯老师一直坚持他的喜剧风格。喜剧从"五四"以后,有丁西林的幽默喜剧、陈白尘的讽刺喜剧,我在想陈佩斯老师他所开创的喜剧风格,是要从美学上去很好地总结的。他的喜剧的特点不仅是原来小品和现在的大戏的风格,还要从美学上去研究他,他的喜剧风格是融合了悲剧因素的。昨天我们也看到他的戏的双重风格,不仅是两个"戏中戏"交织在一起,而且两种风格也交织在一起,剧场的效果非常好。这悲喜两种风格放在一起,让我们可以重新来审视。这个戏表现的是解放战争时期解放军和国民党军在一

个城里的拉锯战，我们原来从来没有从这个角度去反思它，尤其是喜剧的角度。从陈大愚演的常少爷，我感觉到喜剧又有新的表演风格，新一代的喜剧艺人开始出现。我们也要特别研究，尤其是从陈强老师、陈佩斯老师、陈大愚这一脉下来。昨天我们笑点最高的是演到陈佩斯扮演黄世仁，观众联想到陈强在延安扮演黄世仁，这真的是用一般的语言分析不出来的，效果特别好。从舞台布景上看，一个门楼加一个戏台的调度，以及两个戏的配乐，昆曲《牡丹亭》和《白毛女》这样的"梆子戏"，放在上海这个特定的环境里来谈的时候，就有一种特别的效果。从我本人来讲，我在20世纪80年代的时候是受了昆曲的启蒙，张继青主演的《牡丹亭》，我真的是觉得惊艳，所以我老以传统的《牡丹亭》作为经典的标准，再来和革命的《白毛女》进行比较。我曾专门研究过革命戏剧，即《国家的仪式：中国革命戏剧的文化透视》，所以这两者交织在一起所产生的效果是我们当下特别要研究的。因为《白毛女》是属于革命戏剧，放在《惊梦》中重新看，陈佩斯导演的度把握得非常好，在这一点上我觉得还是非常有技巧的。我昨天再看了一遍《惊梦》，我说我可能回去要写一篇文章，写一篇长一点的评论，《惊梦》涉及的东西非常多，非常有意思。我们写文章有一些是应景之作，而这个戏让我由衷地想表达，这个感觉非常强烈。陈军老师也讲过，现场开完会以后写东西是有激情的，所以我可能回去也要写一篇评论。

马俊山（南京大学教授）：《惊梦》是我近年所见最好的原创舞台剧之一，编得好，演得好，票房好，社会反响好。这个戏有许多可圈可点的地方，值得我们来认真地说一说，深入地想一想。我的发言题目是《历史断裂处的笑与泪》。下面分四个方面来谈谈我的看法。

第一，这个戏编得好。**"生死一出戏"** 贯穿首尾，表现了作家对传统戏命运的感悟与思考。结构即思想。这是个典型的戏中戏结构，一个戏、一个戏班、一伙戏子、一座戏台，还有一座古城。整个戏围绕着另外一出戏，即昆曲《牡丹亭》的演出渐次展开，但这个戏始终难得上演，班主亦因无法履约而陷入深深的焦灼与愧疚之中。而当炮火停歇，终于可以演戏的时候，却已是漫天大雪，人去楼空，无人欣赏了。留给观众的是《游园惊梦》里的一句唱词和无尽的悲哀："原来姹紫嫣红开遍，似这般都付与断井颓垣。"

这个戏一看就是一个精通戏道的人编的。因为它是个开放式结构，特别难收口，很可能因收煞不好而草草收场。值得称道的是，作者最终采用了类似传统戏"院子报来"的手法，交代了跟政争有关的两个司令和两拨人马的下场。深知雅乐价值的人死了，不懂的俗人也死了，大户人家彻底衰败了，但戏班子还在。《牡丹亭》好像仍在舞台上演出，但未来的观众是谁，戏班的出路又在哪里呢？这是个非常好的结尾，虚虚实实，悲欣交集，令人回味无穷。班主童孝璋在想，观众也在想，他们是带着无尽的惆怅与纠结走出剧场大门的。

第二是**"长歌以当哭"**，审美新突破。一个名声煊赫、与世无争的昆班，本来只想规规矩矩地演戏，却被两支互相敌对的军队所利用，去演他们不理解也不擅长的戏。这是个天大的误会，具有天然的喜剧性，因而闹出了无数的笑话。这个时候，观众自然会开怀大笑。问题是，当这个误会已经成为常态，而这群旧戏子又固守成规，一心想着按约定，为大户人家献演《牡丹亭》的时候，悲剧就发生了。他们的坚守和挣扎是可笑的，也是悲壮的，这大概就是马克思所谓的旧制度灭亡的悲剧了。这不是简单的否定，也不是简单的肯定，而是历史复杂性或二律背反的生动体现。当代剧坛能达到这种思想高度的剧作，

是极其少见的。看到最后，观众似乎仍在笑，但他们的眼里有泪花，内心是悲戚的。这个戏，看着可笑，想想而欲哭。我想，或许这正是编剧所要的效果。

在我看来，《惊梦》采取以喜写悲的构思固然有其艺术审美上的原因，但也有营销策略上的考虑。因为这是一个"娱乐至死"的时代，观众要快乐，要笑点，要热闹，要噱头，钟情"短平快"，而不要深度，不要思考，不要痛感，讨厌高大上。所以，如何让观众笑，是编剧不得不考虑的问题。这个戏从头到尾好像是一个喜剧，一次次的误会、巧合、荒诞与噱头，令人忍俊不禁。但喜剧表皮下是深深的悲哀，是规矩的失效，是坚守的失败，是前途的渺茫，是痛彻心扉的悲剧。正因为有了这一层东西的支撑，《惊梦》才称得上是道破了历史的奥秘，也征服了观众。

为什么说是悲剧呢？因为这帮戏子在和一种不可逆转的命运搏斗，等待着他们的是什么，谁都看得出来。一个新时代诞生了，历史断裂了。他们那些玩意儿已经没几个人喜欢，已经无法适应一个崭新的时代了。他们似乎还在挣扎，但他们所属的时代已经完结，他们的艺术生命也走到了尽头。这是艺术在历史断裂处的悲剧。但是作者站得比人物高，他以一种不无自恋，更多是自嘲甚至反讽的眼光打量这群戏子，用喜剧的方法表现悲剧的内容，长歌以当哭。好像作者在歌，在笑，在戏谑，而实际表达的却是一种深深的悲哀和怜悯。至于戏里穿插的各种噱头，虽然剧场效果不错，但终归不过是些点缀，以喜写悲、长歌当哭的大格局是非常清晰的。

第三是"**自恋与自嘲**"。我记得20世纪80年代麦克米伦公司出过一本书，书名是 *Postmodernism and the American Short Story*，就是《后现代主义和美国短篇小说》，里边有一节专讲美学自反（reflection of

aesthetics）问题。美学自反就是在一个艺术作品里面，讨论的是艺术自身的问题。《惊梦》采取了戏中戏的构思，你可以比较一下田汉的《关汉卿》，同样是戏中戏，但主题完全不一样。这个戏探讨的是传统戏的价值与出路问题，这是一种美学自反。戏里大量使用了后现代常用的手段，如象征、隐喻、反讽等。特别是自嘲的态度，在当代舞台剧中非常罕见。这和陈佩斯的表演风格有关系。因为这个戏就是为他编写，并由他主演的。20世纪80年代，当我第一次在电视上看陈佩斯演小品的时候，就觉得这个人有一种很少见的自嘲心态。

自嘲其实是一种自我解救，是弱者身处窘境时的自我解脱，强者无须自嘲。因为弱者经常处于各种尴尬、两难或环境的拘束之中，而又无力改变这种局面，所以自嘲就成了他们保护自己、蒙蔽对手、以守为攻的利器。自嘲可以让对手放下武器，为弱者让开一条生路。所以，自嘲是化被动为主动，由困顿到洒脱，从弱到强的精神突围。自嘲需要强大的心理支撑，需要自信，方能穿透各种社会、文化、思想屏障，进入自由的境界。

自嘲是陈佩斯身上很独特的一种品性。这种品性在《惊梦》里有了新的发展。他的自嘲比过去更加圆润，更加老道，更具人情味，也更有穿透力了。自嘲是很难圆润的。因为他演的是喜剧性人物，很容易放大和夸张，甚至弄得棱角分明，但陈佩斯把童孝璋演得通体圆润，包括他的语音、语调、动作、情绪等，都做了降调处理，棱角全没有了。从这个形象身上，观众可以感受到一种深深的无奈，对历史断裂的无奈。无奈而以自嘲出之，从而使得演员跟他所扮演的角色一道抵御住磨难，迈过了乱世这道坎。这个戏特别适合陈佩斯的艺术风格。

第四，这个戏是**"历史的一面镜子"**。自其公演以来，《惊梦》可以说是场场爆满，一票难求。这再好不过地说明了观众对它是高度认

可的。戏是演给观众看的，无论什么戏什么剧团，让观众接受，是每一个做戏的人都不得不考虑的问题。很多表面看起来贴近现实、贴近生活的戏，却很难打动观众，要靠政府补贴才能维持演出。而《惊梦》演的是一个七十多年前的故事，主题说不上宏大，人物也说不上靓丽，但它就是吸引人，原因何在？应该说，很复杂。从谐谑玩笑、插科打诨、两代"黄世仁"的隔空对话、指涉当下的台词策略，到陈佩斯和大道公司的品牌效应，都在起作用。但最重要的，我认为是它触及到观众的心灵，引起了观众的思考。它就像一面镜子，观众照见了自己，联想到当下，从而使得这个七十多年前的故事，成为现实生活的历史镜像。

比如搞戏剧的，可能看到了高雅艺术遭受的磨难和最后的沦落，而老百姓看到的可能是生活的荒谬、脱轨与无奈。但是，无论观众是谁，最终都会跟班主童孝璋一样，不得不考虑何去何从的问题。高雅是死，随俗还是死！再想得深点儿：反抗是死，就范就能活吗？七十年前和春社面临的两难选择，至今仍在困扰着中国戏剧的生存与发展，也困扰着每一个人。所以，如何因应当下的社会文化生活，做出能够活下去的戏，仍然是一个艰难的课题。《惊梦》的成功给了我们很多启发。谢谢大家！

王宏图（复旦大学教授）：各位上午好，我是戏剧的门外汉，今天是来向大家学习的。最近几年看戏不多，但是这部戏看了还是很受震撼。这个戏的结构像刚才马老师分析的那样，具有鲜明的戏中套戏的特性。观众在下面看舞台表演，台上在演《白毛女》那个戏。在国共内战这样一个决定中国命运的大事件当中，和春社这个演昆曲已经有60年历史的老牌剧社，实际上成了一个符号性的存在，它标志着中国古老的文化在那个血雨腥风的年代如何解体，又怎样寻找新生。大家看到，

和春社的艺人们生存在一个夹缝当中，一方面左右逢源，要为五斗米而折腰，另一方面坚守着古典昆曲的艺术品格。《惊梦》这个戏没有向观众呈现一个非常悲惨的结局，相反充满了喜剧的色彩，尤其是前后两次演《白毛女》对比鲜明的效果，牢牢吸引住了观众。所以这个戏尽管有着悲剧的色调，但是喜剧感非常丰盈，从这点上看这部戏做得非常成功，让大家都发出会心的微笑。

这是一部写实的戏剧，它很好地保留了话剧的本色。如今在话剧舞台上运用多媒体的背景已成为一种时尚。像根据金宇澄小说改编的《繁花》，也在舞台背景大屏幕上展现了诸多影像。多媒体屏幕上打出来的图像虽然很绚烂，但实际上会分散观众的注意力。我觉得《惊梦》在写实的层面之外，还是有超越现实的意蕴，可能剧作者没有明确地意识到这一点，但我们在看戏当中能感受到。和春社的这些艺人，对政治意识形态的对立不是很敏感，他们还是用传统的思路来应付复杂多变的局面，寻找实际的生存之道。就像陈佩斯老师演的那个班主，他说的一句话"家有家法，行有行规，世道乱了，规矩不能乱"，听上去当然是一句铿锵有力的宣言，在很多时候的确也行之有效。但是在20世纪的中国，在社会发展意想不到的变局中，这句话也不一定有效，因为很多事情超出了人们原有的想象和知识框架。这些艺术人挣扎在生存夹缝当中，展示出非同寻常的命运。德国哲学家海德格尔曾说人是被抛到这个世界来的，我们每个人来到世界上都是很偶然的，父母是在一个偶然的机缘中把我们生出来。英国历史学家汤因比曾经坦言，如果能选择，他最希望生活在公元一世纪中国的西域地区。那时候东西文明开始多方位地交流，他觉得那是个好时代。有的人觉得应该生在200多年前法国大革命的时代，因为在他眼里那是最后一个英雄辈出的时代。《惊梦》中这些艺人是被命运偶然地抛置在那个世界当中，

他们的生活有很大的偶然性，偶然性当中隐含着命运不可抵抗的旋律，有着很多无法逃避的风险。如何能够生存下去，就成了人们不得不细加思量的头等大事。但光活着并不意味着你的生命有意义有价值，活着重要还是生命的价值重要一直是历史上人们面对的重大命题。纯粹为了活着，也不是每个人都愿意的，我们中国也有"士可杀而不可辱"的传统，它将荣誉与价值放在了生物性的生命之上。这些艺人自然不会考虑这种非常深奥的问题，但他们实际上面临在这样一个乱世当中如何选择，如何在生存之余，追求各自生命的意义的问题。这些艺人对艺术的痴迷在某种程度上成了他们人生的支柱，他们之所以在开始演《白毛女》时感到很别扭，是因为那个戏与他们钟爱的中国传统戏曲差距太大了，一时间无所适从。

上面所说的实际上就涉及到艺术作品对生存意义的追问这一重大问题。《惊梦》中的这些艺人跟我们一样，也是在暗中探求意义，而探求意义则必然要寻觅人生的路径。那么路在何方呢？2020年疫情之后，国内外形势发生巨变，这是人们先前不曾预料到的。我们以前以为2020年以前的世界会永久延续下去，但实际上不是这样。

总而言之，《惊梦》这个戏的成功在于保存了中国话剧优秀的写实传统，并在里面融入了浓郁的喜剧性元素。此外，它又超越了单纯的写实，上升到了哲理层面，让观众不沉溺于浓郁的悲情当中，而是跳出来审视剧中众多艺人的生存环境，也促使对我们自己的生活以及未来发展进行思考。谢谢各位。

丁罗男（上海戏剧学院教授）：昨天晚上看了《惊梦》这部戏以后很兴奋，因为陈佩斯老师的喜剧表演我一直是非常喜欢的。从20世纪80年代开始的电视小品，陈佩斯的风格很明显地与东北赵本山的小品不同，

我不进行高低的比较，至少陈老师的表演非常有特色，自成一派。特色是什么呢？小品的篇幅很有限，表现的也不是什么重大事件、重要人物，都是些小人物、小事情、小片段，但是陈佩斯的特点就是能够塑造人物，这个非常可贵，比如《警察与小偷》《主角与配角》这些作品，把人物内心的活动通过喜剧化的动作表现出来，主要不是靠诙谐俏皮的语言，这颇有点当年卓别林的味道，所以我一直比较喜欢和关注。说实话，这些年来我们看的好戏远远少于烂戏，大家都盼望着国外优秀作品的演出，看陆帕、图米纳斯等大师的戏，但是看到"大道文化"最近推出的从《戏台》到《惊梦》的新戏，真的是被惊艳到了。这两部作品体现出陈佩斯的喜剧品格又提升了一步，也把我们当前的喜剧创作推向一个新的高峰。尤其是《惊梦》，称得上我们国产的原创喜剧中非常优秀的一部。

喜剧在中国具有悠久的历史传统，远的且不说，"五四"以后的现代话剧中就涌现了三种喜剧类型。一个是丁西林、王文显为代表的幽默喜剧，以幽默、高雅取胜；还有一些世俗喜剧，如李健吾、杨绛，包括40年代老舍的喜剧，他们更市民化；还有以陈白尘为代表的政治讽刺喜剧，如《升官图》简直就是一种"怒书"，饱含愤怒之情的批判。这三大类型虽然在当时也遭遇各种挫折，但还是取得了比较大的成就。50年代以后，喜剧之路慢慢地走得比较艰难。到了80年代新时代初期，喜剧一度又活跃起来，如《枫叶红了的时候》《牛多喜坐轿》《假如我是真的》等，都产生过一定的影响。后来也逐渐退潮了，喜剧走向了小品这条路线。但小品毕竟分量有限，不是完整的喜剧，所以喜欢观看喜剧的观众都在期盼着真正好的喜剧。

在这样的背景下，我们就不难看出陈佩斯与"大道"这些年来打造的一系列喜剧作品，特别是这次《戏台》三部曲"前两部的先后

上演，对中国的喜剧创作所产生的不可低估的意义与价值。首先，它们改变了舞台上喜剧创作羸弱的局面。这么多年来，我们的剧场里不乏笑声，但多半属于"可笑剧"而非喜剧，正像黑格尔所说的，"人们常常把可笑性与真正的喜剧性混淆在一起"，"可笑"并不一定是美学意义上的喜剧，可笑的东西可能是表面的、肤浅的，甚至缺乏思想的，而真正的喜剧应该具有一种喜剧精神、一种深刻的内涵。

其次，《驚夢》一剧所体现的喜剧精神不仅有对传统的继承，更有现代的创新。以前的喜剧往往是对社会习俗、人性弱点的暴露和讽刺，而《驚夢》迈向了当代新喜剧的境界，它不满足于对人性问题、社会问题的嘲笑与批判，像《托儿》《阳台》这些戏，基本上还是在这个水平上，抓住现实的弊端讽刺批评一番，当然也涉及到人性的一些东西。前一部戏《戏台》也不错，揭露、讽刺了权力对艺术的干预与摧残，但思想还是单向度的。《驚夢》有了进一步的提升，对于当代的喜剧性有一些新的探索。这个戏显然不是传统的像阿里斯托芬、莎士比亚、莫里哀那样的喜剧，站在"上帝"的位置上，俯视群丑，出他们的洋相。我注意到陈佩斯老师说过一句话："喜剧的内核是悲剧。"的确如此，现代的喜剧走向了悲喜剧，也就是说，现代的悲剧里面含有很多喜剧因素，现代的喜剧里面含有了悲剧的因素，这两个因素是分不开的，越到当代越是这样。我觉得《驚夢》已经达到了一个新的高度，是真正悲喜交融的。这个高度不是单纯地嘲笑旧习惯和坏毛病，或者讽刺某一社会问题，《驚夢》不是一种简单的批判，它好就好在悲喜融合，好在出现了很多的悖论。

我个人认为，悖论思维是当代艺术创作的一个重要特征，喜剧创作同样如此。说起来喜与悲本身就是一个悖论，在当代喜剧中却是同时存在、相互映衬。悖论也表现出对立与冲突，但与冲突思维不同的

是，悖论思维不追求斗争的结果或结论，它只呈现一种两难与尴尬。《驚夢》里就充满着种种悖论。比如，政治的命运与艺术的命运、战争的逻辑与艺术的逻辑，在戏里出现了可笑的冲突。在解放战争背景下两支部队呈现拉锯状态，戏中并没有做什么政治判断。国民党军队的司令和解放军野战部队的司令两个人物都写得非常客观，笔墨不多，性格却出来了，绝对不是脸谱化的，作者不再讨论他们政治上的是与非，却强调了两人在对待艺术的态度上惊人的一致，这让人产生很多的联想。再比如说，戏中选择了两个剧目《惊梦》与《白毛女》，一个是最高雅的昆曲的代表作，一个是最贴近现实与百姓的通俗剧，对比十分强烈，但也没有作简单的判断，没有说《白毛女》就是不好，或者说《惊梦》不合时宜，如果简单地作判断就没意思了。演《白毛女》在当时的历史语境下有它的合理性，战争年代演《白毛女》，八路军战士竟然开枪了，国民党军队竟然两个营开小差了，这不是好的效果吗？但这是短暂的社会效果，在大昆班的这些演员看来是不合艺术"规矩"的——"哪儿都不是哪儿"。反观昆曲《牡丹亭》，那永恒的艺术魅力与价值，就连敌对的两军司令官都是闻声起敬，渴望欣赏的。这会让观众思考，艺术究竟需要暂时的功利性，还是长远的生命力？两者就是个悖论，不能下绝对的结论。总之，《驚夢》以"战争—演剧"这样一种悖论式的喜剧情境，通过"两支军队—一个戏班"展开悖论式的"拉锯"情节，不但喜剧效果很好，而且给人想的东西很多，这是喜剧非常难得的。我们过去看喜剧，哈哈一笑就完了，但是这个戏让人发笑的同时感到心酸与悲哀，这中间包含着对艺术命运的思考和对人生尴尬无奈境遇的感叹，可谓俗中见雅，带有一种发人深思的哲理意味，比单向度的批判讽刺高出一筹，更是那种纯粹为了票房而取媚于观众的搞笑剧无法比拟的。所以，我非常期待《戏台》系

列第三部,能进一步把那种对人生的感悟加以喜剧化地呈现和发挥。

最后,为了把这出戏打磨得更好,提两点简单的建议。第一,我觉得戏的开场有点冷,开头一刻钟观众好像进不了戏。喜剧要进戏很快,效果要强烈一点。现在开场二道幕前的戏,是常少坤在大宅门前的表演,只是个交代。其实整场戏的布景设计非常好,一个宅门对着一个新建的戏台,随着场次变化稍微调转一下角度。所以我认为没有必要再搞一场"序幕",加一个宅门的吊景升上去,可以不开幕直接让常少爷上来,交代几句,紧接着就是快节奏的两军"拉锯战"过场。现在开头太长,有些地方太过写实,可以更紧凑一些。第二,戏里很多人物都非常好,唯一让人不满足的是陈大愚演的常少坤,他从上场邀请戏班来演剧开始,全剧的戏份不少,老出场,但是搞不清到底干嘛。他最初见到童佩云很喜欢,好像十分迷恋她。这个人物应该可以抓住一条就是"迷恋",但不是迷恋名旦,而是迷恋艺术。要不是热爱戏曲,他怎么会不惜钱财修建个新戏台迎接著名的戏班子?但开场以后的戏好像和他没什么关系了,他只是被动地躲避革命,在许多场面中成了个插科打诨的角色。不是说大愚的表演不好,他很有喜剧表演才华,演得也很努力。我觉得主要是人物的性格定位与行动线不是很清楚,没能主动地卷入这场喜剧性的冲突中。虽然这个戏角色很多,但对比较重要的贯穿性人物,还是要设法给常少坤足够的"戏",使人物形象更加丰满一些。以上意见供你们参考,谢谢大家!

孙惠柱(上海戏剧学院教授):去年11月在上海大剧院看《惊梦》的世界首演时,又一次体会到16年前看戏"惊为天人"的感觉,那次是看《阳台》——我1999年回国后六年中看到的最好的戏,把正宗的欧洲编剧法(farce,笑剧)和当代中国农民工的人物、故事结合得天衣

无缝,这一点甚至超过了话剧形式中国化的早期典范《雷雨》。2005年,我还完全不认识影视大明星陈佩斯,《阳台》让我恍然大悟,他还是如此杰出的剧作家和导演,于是多方托人牵线结识了他,并请了他来上海戏剧学院排戏、讲课。现在我跟他已经很熟,不但多次看过各种版本的《阳台》,还指导博士生秦子然全面深入地研究他的结构喜剧《阳台》和《戏台》,写出了一本极有特色的博士论文;因此他这次的《惊梦》着实是个极大的惊喜——很多人习惯性地把英文"surprise"译为"惊喜",并不准确,只有"pleasant surprise"才是惊喜,而那就是我的感觉。这部全新的戏(也是《戏台》编剧毓钺写的)竟比《阳台》《戏台》又高出了一大截!《惊梦》俨然已有了莎剧的品格,三四条故事线融为一体,喜剧、悲剧、正剧浑然天成,编导演舞美全都炉火纯青,已经看不出一丝一毫"舶来品"的痕迹了。

一个更大的惊喜是,在这部"戏中戏"里,我还看到了《白毛女》的"喜剧化处理"。记得十多年前我曾在上戏的剧场里主持过佩斯的讲座,他信誓旦旦地声明,喜剧艺术家的眼睛可以把世间的一切事物都看成是喜剧,包括《哈姆雷特》等最著名的悲剧,还如数家珍地甩出一连串"点悲成喜"的点子。我在一旁强忍着不笑,故意用他父亲陈强老先生最著名的作品来"将他一军",挑衅似地"质问"他:"那你父亲演的《白毛女》呢?是不是也能看成或者做成'喜剧'呢?"他眼睛都不眨一下就说:"《白毛女》?太喜剧啦!杨白劳、喜儿、黄世仁都可以是喜剧人物呀!杨白劳不是卖豆腐吗?"他嘴里立马就蹦出好几个喜剧段子,让挤满了剧场的听众笑得几乎要掀翻屋顶。谁想十几年后,他这出《惊梦》里还真的出现了一个笑点不断的《白毛女》。昆曲戏班和春社本来只会演《牡丹亭》等传统老戏,但接受了解放军司令员的盛情邀约,硬着头皮立马就要赶鸭子上架搬演现代戏。应该怎么演呢?

喜儿穿青衣的珠翠行头念"苦——啊——"？大春像古代的将军那样扎靠插旗"得胜回朝"？台上的角儿左右为难哭笑不得，台下的观众可就笑得前仰后合。这是不是对红色经典的"不敬"？大谬不然！正当大家都在为和春社要不要、能不能演《白毛女》发愁、发笑时，乐师邵伍哭着来说，他看到剧本里杨白劳喝盐卤自杀的情节，顿时想起了他自己那喝盐卤自杀的老爹，悲从中来："这戏咱得唱，就算是给我爹烧纸了！"《惊梦》的这一惊人之笔四两拨千斤，点出了红色经典《白毛女》真正的力量来源——不是领导交代下来的口号，而是实实在在地接地气！所以，演员们穿上宣传科长送来的朴素的"时装"而不是戏装，搁置形式上的不协调，怀着真情实感上台了。演戏时战士们当然不会笑，他们的反应既严肃又火爆，"叫好"的口号声一浪又一浪，陈佩斯饰演的戏班主演黄世仁在台上被人打了一枪，其实并没打中，但他还是吓得拼命在长袍上找枪眼。解放军司令员赶来安慰他，说当年在延安看歌剧《白毛女》，演黄世仁的陈强也差点挨了枪子——"哎！你是不是长得跟他有点像呀？"酷似其父的陈佩斯装傻瞪着眼不懂他在说啥，让大剧院的观众笑岔了气——大家都知道，刚刚下场的陈强孙子陈大愚也在侧幕后面大乐呢——他也长了一张一模一样的脸！如果大愚此时也在场上，效果肯定会更强烈，这个"少东家"还应该傻傻地问一句："陈强是谁呀？"

《惊梦》中的这个《白毛女》还有一层更深刻的喜剧效果，更让我完全始料未及。国民党军队的司令官跟解放军的司令当年在黄埔军校是同学，恰巧也是和春社的戏迷，他俩还曾一起票过昆曲，唱过《牡丹亭》。他的副官得知这一内情后投其所好，逼着戏班也要演个戏来给他们"劳军"，却又因对昆曲一窍不通，答应他们就演那个最能"提振军心"的《白毛女》。演出中途又响起了枪声，这次却是兴师问罪的

军官打的——他立马就意识到自己被戏班"耍"了，还发现两个营的兵被这个"共产党的宣传"感化得溜号当了逃兵！毓钺和陈佩斯只字未改《白毛女》的剧本和人物，只是巧妙地将其"再语境化"了一下，这个喜剧性的重构不但没对原著有丝毫的轻慢，反而加倍有力地证明，《白毛女》这部直接地气的红色经典有着多么神奇的魅力！

第三次看《惊梦》，竟还有新的惊喜。这次我发现创作者深谙辩证法之精髓，整个剧是由一系列对称平衡的关系构成的：1. 在小城打拉锯战导致"城头变幻大王旗"的解放军和国民党军；2. 该剧的话剧本体和剧中呈现的戏曲；3. 共产党领导、依靠的一武一文两支队伍；4. 同台"竞技"的陈佩斯、陈大愚父子……而在所有这些对称关系中，最明显、最关键的两对是《白毛女》和《牡丹亭》这两个戏中戏，以及曾是黄埔同学、同为昆曲票友的解放军与国民党军的两个司令官。我特地问了编剧毓钺，在编剧构思的过程中，在这两对关系中先想到的是哪一对？他说是先确定了两个老同学司令的人物关系，以后才有两个戏中戏。而在这两个戏中，最早定的还是《牡丹亭》，并不是我最感兴趣的《白毛女》。因为《牡丹亭》是传统昆剧的不二选择，而《白毛女》还不是他们考虑现代戏时的首选，就因为涉及红色经典，分寸不容易把握，但事实证明把握得恰到好处，妙极了。毓钺说《白毛女》之前还考虑过《放下你的鞭子》，那是个宣传效果同样强烈，而且出名更早、当时演出更多的剧；但因为那是个小型街头剧，就分量而言没法跟《牡丹亭》平衡了。

《白毛女》

解放军司令　　　　　　　国民党军司令

《牡丹亭》

两个司令和两部戏这两组对称的关系一横一纵,交叉起来就构成了这部"结构喜剧"的核心坐标轴。两个司令喜欢《牡丹亭》的程度不相上下,但这个传统戏和他们当下紧急要做的事情——和对手打仗无关。他们俩对《白毛女》的态度肯定是截然相反的,但这个现代戏却又阴差阳错地先后都给他们的士兵们演了,结果是帮了解放军大大提升士气,而让两个连的国民党兵溜号当了逃兵!这是个极其巧妙的对称交叉的结构,也是《惊梦》既是悲剧又是喜剧的根本原因。这个结构不同于《阳台》《戏台》所借鉴的美国喜剧《借我一个男高音》,完全是毓钺和陈佩斯的独创。陈佩斯最初是从《借我一个男高音》一剧中学到了空间错位、身份错位等诸多结构喜剧的具体手法,但"结构喜剧"这个概念却完全是他首创的。世界戏剧史上关于喜剧的理论林林总总、五花八门,远不如悲剧理论易于总结。有人从道德或价值观的角度来分析喜剧——如鲁迅那句并不很准确的名言"将无价值的撕碎";也有很多人想探讨"人为什么会笑"的心理机制,总是莫衷一是。陈佩斯从喜剧创作者的角度另辟蹊径,强调"结构喜剧"的结构特色,这就相对客观,易于建立模式,预示了喜剧创作可教、可学、可持续发展的未来。

《惊梦》是个结构十分奇特的戏中戏,一戏套两戏也是西方名剧中从未见过的。当代华人剧坛上倒是有过,我在40年前写的《挂在墙上的老B》(中国青年艺术剧院1984年北京演出)套进了两个著名人物的"单人剧"——屈原和范进;赖声川的表演工作坊1986年在台北推出《暗恋桃花源》,套进了两个虚构的排练中的戏《暗恋》和《桃花源》。也许这几个不约而同的戏的相似程度可以显示,中华文化骨子里更喜欢成双成对、阴阳平衡?《惊梦》的两个戏中戏是我见过的分量最重也最好玩的,既垫着最经典最永恒的《牡丹亭》,又托出了最接地气最

有时效性的《白毛女》；戏里戏外的三出戏都悲喜交融，又分属完全不同的类型，恰好都能代表"中国戏剧之最"。引进话剧一百多年后，我们终于有了一部纯然是中国特色的极品话剧。这台戏乍一看有点像"梅兰芳+《茶馆》"，但绝不是简单的加法。《惊梦》把话剧、戏曲及其诸多社会价值化而为一，产生的化学反应甚至比那两部曾为中国戏剧赢得国际赞誉的杰作相加之和还要大，疫情之后真应该去国际舞台上好好展示一下，最好是和《牡丹亭》《白毛女》一起去。

我去年的"二刷"是邀请了国际戏剧协会总干事托比亚斯·比昂科内一起去看的。果然如我所料，他也大为赞赏。《惊梦》情节线多，故事比较复杂，我在现场给他低声翻译，只能抓大放小。不料他竟对我没顾上翻译的一些配角如宣传科长的表演也很欣赏，这位常年在世界各国看戏的"老法师"对演员动作表情的洞察力也给了我一个惊喜。谢幕后我们一起去后台见艺术家，祝贺演出成功。他告诉陈佩斯父子，十分期待《惊梦》的国际巡演。

宫宝荣（上海戏剧学院教授）：非常感谢。今天参加研讨会对我来说更多是学习的机会，我主要还是研究外国戏剧，对中国戏剧尤其是喜剧，相对来说还是了解得不是很多。但陈老师的戏，我真的看得还不算太少，至少看了他的三部大戏，一部胜过一部，感到非常的欣慰。实际上，在所有的戏剧种类里，喜剧是非常难写的，甚至可以说是最难的。这是有证据的。今年10月中旬，上海戏剧学院马上就会举办国际小剧场戏剧节，当初我们定的题目是"疫情下的小剧场喜剧"，但是真正来投稿、发送给我们录像的，喜剧大概只有两部。后来我就建议杨院长换成"疫情下的小剧场戏剧节"。在这样的背景下，我觉得陈老师把他的这部戏带过来，让我们感到非常受鼓舞，因为喜剧特别难写，不

仅仅在中国，在世界各国也是一样。刚才丁老师把中国话剧史上有名的喜剧家列数了一遍，我们再从世界戏剧范围来看，实际上喜剧名家的数量也是不多的，称得上大师的就更少，比如说阿里斯托芬，后面有莎士比亚、莫里哀，再后面越来越少。我觉得喜剧创作有它特殊的规律，特别地难。陈佩斯老师在中国喜剧领域耕耘了几十年，几乎是一辈子，而且从小品到大戏，日趋成熟，佳作不断。他的三部大戏一部比一部过瘾，创作精神和态度是非常令人敬佩的。喜剧之所以难写，是戏剧作为一门艺术跟社会，跟意识形态、价值观的关系最为密切，而喜剧更甚。比如，在这部戏里面，对国民党司令和共产党司令的度把握不好的话，很可能就会跟主流价值观、主流意识形态发生冲突。现在这样的处理，效果也有了，思想境界也达到了，又没有突破底线。正如陈老师所讲的那样，戏剧学院的老师经常读的都是戏剧史上的作品，所以我也喜欢把他的作品跟戏剧史上的作品来对照。陈老师的这部作品，如果按照莫里哀作为参照对象来比较的话，即使在莫里哀喜剧里，《惊梦》也是属于不多见的类型，即所谓的情境喜剧，但是这种情境喜剧是融合了现代戏剧和后现代元素的，只不过后现代因素我觉得在现阶段还不那么明显。所谓的传统，完全可以归结到传统的情境喜剧当中。在这个情境中，昆曲班演《惊梦》是理所当然的，但是昆曲班演《白毛女》，那就匪夷所思了。这种对比就产生了喜剧效果。这部戏的喜剧外壳便是来自这条线，但是它的现代性又体现在哪里呢？应该就是这个戏中戏，戏中戏就是刚才孙老师说到的，实际上也是陈老师的一个理论，可以留给我们戏剧学院的师生作为一个学习的对象，也就是所谓的结构喜剧。如果说它是一部结构喜剧的话，应该就是情境与戏中戏的结合。所谓现代性也好、喜剧性也好，都在这里面发生。由于它是一部情境喜剧，效果多数出自误会，作品里存在大量的误会。

刚才马老师说这部戏说谁是中心人物说不准，更多的是一部群戏。在这部戏里，像陈佩斯老师作为一个戏班班主，理所当然是中心人物，但如果与莫里哀的喜剧来比较的话，陈佩斯扮演的这个人物好像还不是很突出，或许他是为了照顾其他演员。我觉得这个戏里面如果说有遗憾的话，那便是陈佩斯老师的戏份不够充分，过于隐含内敛些。像莫里哀写戏，很突出的一点就是"凡是主角必定我演"，戏中所有的矛盾冲突都来自他所扮演的这个主角。陈佩斯老师以前的小品也好，大戏也好，他的性格都非常突出，但是在这部戏里面反而显得很内敛。如果以后这部戏需要进一步完善的话，陈老师的戏份还可以更加突出一些。

（孙惠柱：我猜陈佩斯老师会跟毓钺老师说："你把我的戏份再减一点，交给大愚。"）

（陈佩斯：我有两个绳索，一个是他，还有一个我是给我少一点，我累啊。《戏台》都已经撑不住了，这个就给我少一点。）

另外，莫里哀的高明之处在于，他可以把一部很大众的喜剧变成高级的大喜剧、高雅的喜剧。大喜剧也好，高雅或高级喜剧也好，所谓的"高级"，就是莫里哀的喜剧里面实际上都是悲喜元素交织在一起。如果简单地满足于一般地笑笑，那就是一部滑稽戏。现在这部戏，一旦把国家的命运、个人的命运、戏班的命运整体地联结起来，以喜剧的手段来揭示个人的不幸，揭示戏班和每个人在混乱的时代为了生存、为了发展、为了传统艺术的传承，不得不委曲求全，不得不在夹缝当中求生，确实又有很多令我们落泪的地方。一部戏能不能打动我们，不在于那些表面上的效果，而在于这些令我们落泪的地方。表面上，大家似乎笑得很开心，但是在笑过之后，我们感受到的则是，传统戏曲和每个人一样，在历史的洪流当中、在世界形势的变化当中，

发生的恐怕更多是悲剧，也就是说悲剧性是要远远超过喜剧性的，从而使得喜剧变得更为深刻。因此，陈老师如果在这方面继续耕耘下去的话，一定还会有更好的作品出现。我们也非常地期待。

卢昂（上海戏剧学院教授、导演系主任）：大家好，我是上海戏剧学院导演系的卢昂，很高兴和大家齐聚一堂，共同研讨陈佩斯老师创作的喜剧——《惊梦》。我觉得佩斯老师是当代喜剧艺术中非常难得的艺术家，是在这个领域里耕耘创作几十年、见解独到、创作了三部现象级经典喜剧的探索者。今天的研讨很有意义，因为喜剧实在难得。佩斯老师跟其他众多的笑星不一样，虽然他曾经也是家喻户晓的喜剧明星，但是大家都知道他很早就离开了中央电视台这样一个平台，走上了一条"不归之路"，一条喜剧艺术探索的艰辛道路。他几十年如一日，从《阳台》《戏台》到《惊梦》，步步精彩，而他的《惊梦》则有了惊艳的艺术效果，让人肃然起敬。

喜剧比喜剧小品复杂得多，也严肃得多。在当代喜剧舞台艺术创作方面，佩斯老师无疑是这方面的领军者。因为学校派我到上海最南端的南汇海边的滴水湖，参加海洋大学的公务活动，无法到现场参会，所以通过录音的方式表达对佩斯老师及《惊梦》由衷的敬意和祝贺。我跟佩斯老师有着非常难得而愉快的合作渊源，早在2007年我在带导演系05级本科班的时候（也就是王家健、常佩婷、陶思婕所在的本科班），在二年级的时候就有幸邀请佩斯老师到我们班，给导演系学生指导他原创的喜剧《阳台》。那时候他们才是大二的学生，当时分了三组，三组演员都能够演出。在佩斯老师细心的调教下，导05班的这些学生整体的表演素质、能力以及导演思维都有了巨大的提升，特别是第一组同学之后跟着佩斯老师在全国进行了巡演，得到很多宝贵的演

出机会，积累了很多实战经验，像陶思婕、谭虹、王佳健在这个戏里都有很大的长进。后来，佩斯老师和我在上戏一起联合招了一个喜剧表导演的研究生，也是上戏唯一一个喜剧表导演研究生。这个研究生就是陶思婕，当年在《阳台》里扮演女主角，后来她在导05毕业大戏里主演《菩萨岭》，获得了"白玉兰最佳新人主角奖"，现在博士毕业已经是上海音乐学院音乐剧系的副教授了。所以说佩斯老师对我们上戏导演系的这些学子——本科和研究生都有深入而宝贵的教导，极大充实了我们的教学资源，在这里特别感谢。

佩斯老师的喜剧有一个特点，在排《阳台》的时候我就有这种感觉，今天看《驚夢》这种感觉就更加明确，那就是**佩斯老师非常善于创造这样的戏剧情景，或者说是非常善于设置特殊的戏剧境遇，在这个特殊的境遇中，人物无法逃遁地滑稽、尴尬、可怜和悲凉。这种特殊境遇中的"拼命"挣扎，使喜剧性得到了极大的彰显与表达。这可能是喜剧艺术的一个重要特点，我们姑且称之为"境遇喜剧"，佩斯老师在这一方面的创造独具匠心**。比如在《阳台》里，一个欠薪讨债的农民工阴差阳错地"掉"进了这样一个楼房销售部领导的私密空间，然后遇到领导和情人的"偷情"以及他老婆来闹事，这种尴尬而慌乱的境遇让人眼花缭乱、忍俊不禁。而在这滑稽、可笑的喜剧效果的背后，则折射出在那样一个商品经济腾飞的激荡时代，人的价值观的混乱与迷失。利益的追逐，使人处于疯狂的状态。人的尴尬、人的可怜、人的可悲等人性之复杂，在这笑声中得以开掘。

而今天的《驚夢》则在境遇的拓展方面，有了更为宏大而深邃的挖掘。如果说《阳台》是一个偶然的、个体性的"境遇"开掘，那么《驚夢》则更加宏大而富有时代感。我们知道这个戏写的是抗战以后，一个名叫"和春社"的小戏班夹在国共两军之间，为了生存和活命，

他们不得不"逢凶化吉"、来回"改戏"、左右周旋，还要尽量保持戏班的"规矩"与尊严。

于是，生存于国共两军"夹缝"这一特定情境之中的滑稽、尴尬、挣扎与悲凉，特别富于哲理性，而且具有了可贵的象征意义。其间，写尽了戏剧人的悲凉、可笑与无奈，也不失坚守的可贵与可悲。这是一种人生困境，剧中"和春社"不得不进行的一系列"戏改"，非常精彩。

比如《白毛女》中地主差点被"枪毙"，这是曾经发生过的一段历史真事，非常巧妙。当年佩斯老师的父亲陈强老先生扮演的地主过于"生动"，激发观众席中看戏的革命战士的豪情，差一点将陈先生枪决……还有国民党军队观戏引发哗变等这些让人忍俊不禁的戏剧情景，既引人发笑又令人深思。戏剧人生存的艰难、滑稽与悲凉、可悲，都有生动的表达。因此，**人生这种独特境遇的创造，是佩斯老师喜剧艺术的重要特点。这些东西看起来虽然滑稽可笑，但是其背后都有极其严肃、深刻，甚至有些悲剧性的生命意义**。我认为《惊梦》演出的文学品格是很高的，它有着深刻的象征性和哲理性。这样一种人生境遇，也许就是人类命运的一个宿命。在动荡的时代里，特别在中国近百年来动荡时代里，我们何尝不是这样的滑稽、尴尬、可怜和悲凉。我们无处不在地挣扎着、被挟裹着，这种挣扎的意义、这种宿命的挟裹到底是什么？我们坚守的这些艺术的本真意义何在？人的尊严与价值究竟在哪里？……这个戏似乎让我们感悟到很多，也思考了许多。

《惊梦》做得很好，从剧作到演出都好。它没有概念化、主题性地去标贴什么，而是非常真实、深刻、形象、生动地揭示。在整体的二度创作方面，导演灵巧地运用一个流动的戏台，简洁而富于变化。通过有机的推拉、转动来表现各种场景，有我们中国戏曲"景随身变"

的假定性意蕴，不复杂，但非常简洁而富于形象。表演满台生辉，包括陈公子在这个戏里的成熟度，让人高兴。整体演出风貌极其严谨而统一，包括舞美、灯光、造型、音乐等都创造了艺术的完整性。

我有一个建议，上海戏剧学院应该对陈佩斯老师的喜剧艺术创作进行整体性地研究与总结。我们的研究生，特别是博士生，应该做这样专题的研究，即通过对中国当代喜剧，特别是陈佩斯老师这些戏的真正研究，来探索喜剧艺术的重要特点、规律及审美心理等相关课题的探究。我记得十多年前我在请陈佩斯老师排《阳台》的时候，请他做过一些讲座。十多年过去了，我还记得在端钧剧场，佩斯老师谈了很多关于喜剧艺术非常深邃的问题，比如关于"笑"，他认为笑这种表情是人类独有的，我们很多表情动物是有的，像是哭、愤怒、高兴、开心，但是真正的大笑，则是人类独有的，这种特殊的机能是跟人特殊的处境，以及取悦对象及其背后丰富的心理活动联系在一起的……对于笑的艺术，对于喜剧艺术有这样深刻研究的艺术家实在太难得。所以我非常希望我们上戏能够对陈老师的喜剧创作特点，以及他创作的这些优秀喜剧作品进行深入的研究。我们可以继续聘请佩斯老师作为喜剧导表演艺术家的客座教授，来帮助我们完善我们的喜剧创作及研究。去年我在主办导演大师班的时候，我就邀请陈老师来做喜剧创作大师班，而且跟他反复沟通。遗憾的是，陈老师去年五六月份是他演出季最忙的时候，他的大道文化也有一个培训，时间冲突了。那么，我希望接下来我们导演系还能一如既往地邀请佩斯老师能够抽出宝贵时间给我们的同学做这方面的指导，就像当年的《阳台》一样，或者指导我们的研究生，真正对中国当代喜剧艺术创作进行系统性研究。我觉得佩斯老师身上有很多宝贵的经验和方法是值得我们去探索研究的，预祝研讨会圆满成功。

汤逸佩（上海戏剧学院教授）：看了陈佩斯主演的《惊梦》，听了刚才专家们的评论，我和大家的意见差不多，觉得《惊梦》这个剧是近年来在中国大陆出现的优秀话剧演出之一。下面我从三个方面来谈谈自己的观后感，第一，我认为陈佩斯的系列喜剧已经形成了品牌效应。品牌不是奖项，但在观众中有很大号召力。演艺有一个重要特征，它能培养明星，也要靠明星来巩固和壮大自身的影响，影视有明星，戏曲有名角，话剧有名家。但是，现在话剧界比较有品牌效应的大多是导演，像陈佩斯这样的演员在国内是凤毛麟角。一般来说，实验话剧靠导演，喜剧则绝对靠演员，而陈佩斯喜剧之所以能创造品牌效应，除了演员高水平的演出，也与剧本的精品化追求分不开。毫无疑问，陈佩斯是中国当代话剧的名角，他的喜剧成功经验值得好好总结。

第二，别开生面的喜剧情境。一部喜剧在品格上的高低往往取决于其情境设置，否则，即便笑声不断，也可能只是低俗的闹剧而已。我觉得《惊梦》的喜剧情境既有陈佩斯喜剧小品政治性、世俗性与喜剧性融为一体的特色，又有所创造。它由两个层面构成，一个是深层的、不变的，比如剧中戏班恪守订戏的契约精神、宁死不肯背约的人格特征、人们对戏的痴迷等。一个是表层的、变化的，比如国共两军决战、阵地几易其主等。总之，正是表层的多变（约戏人不断变化）、深层的不变（恪守戏约），构成《惊梦》的核心情境。该剧叙事节奏很快，情节变化多端，尤其是《牡丹亭》相遇《白毛女》，但并不让人觉得凌乱，这全赖于该剧核心情境的扎实。戏班的契约精神，将人物牢牢钉在枪弹横飞的战场，有力地推动剧情的发展。想想《牡丹亭》经历过多少政权交替，相遇过多少战争硝烟，至今依旧惊艳。戏班如此，戏迷也是如此，能穿透历史风云，绵延不绝。

第三，《惊梦》还有个特点值得一提，编导很好地把握了陌生化的

方法，把很多人们所熟悉的历史性场面用陌生化的方式表现出来，以此激活观众的历史性想象，拓展喜剧性效果的思想内涵。就像一块五彩玻璃，每个颜色都是熟悉的，但拼贴在一起却是陌生的。演《牡丹亭》的昆曲演员去演《白毛女》，国民党军队竟然鬼使神差地演《白毛女》等，在现场看戏时，似乎每个场面、每句台词都是熟悉的，很容易感悟其历史性内涵，而陌生化情境，又不断地启迪观众从新的角度去感知《白毛女》的喜剧性。这种绝妙的情节，在核心情境的推动下，往往能激发出很多情不自禁的笑声，让观众体验到布莱希特式的喜剧性愉悦。

陈军（上海戏剧学院教授、戏文系主任）：刚才听了各位老师的发言，非常有启发。我也跟各位老师同感，觉得这部喜剧是我近几年看到的非常优秀的话剧作品之一。我想谈三点：第一点，**《惊梦》充分彰显了传统话剧的艺术魅力**。传统话剧靠思想、人物、情节、结构、语言取胜，而当下话剧舞台多为"一流的舞美、二流的表导演、三流的编剧"，尤其是现在流行的很多"后戏剧"作品，舞台太炫了、太酷了，令人眼花缭乱，但编剧碎片化、拼贴化、多媒体化，有机性和整体性不足，这是当下话剧遭遇的结构性危机。我很喜欢陆帕的戏剧，作为一个国际大导，他自己能够代替编剧直接进行编导，但陆帕这种导演式的编剧也有问题，情节安排、人物设计总感觉不够严密、紧凑，还有这样那样的破绽，处于一种不定型状态。这可能跟导演式思维有关，导演喜欢用视听媒介和场面/画面来结构，有点类似蒙太奇式的影像组合，很容易碎片化、拼贴化，且跳跃式地进行，视听语言比文字语言要灵活自由得多，但也容易导致结构松散。还有一种编剧工作坊式的编剧，这实际上是一种集体即兴创作，例如著名导演赖声川就喜欢这样编排。导演说一个设想，让演员去想象和发挥，从演员的个人生

活和创作灵感中汲取创造资源，导演在演员创作的基础上再加工和合成。应该说，这种编排方式极具实验性，遇到演员熟悉的生活和题材也能取得成功，如《暗恋桃花源》。但不是所有演员都有文学思维，一旦演员遇到不熟悉的题材和构思，"想象的翅膀"打不开，失败是大概率的。这种编排还需要一个强有力的领导和组织，处理不好很容易粗糙和涣散，演出质量亦难以保证。《暗恋桃花源》从编剧角度看也很一般，它主要靠演出取胜，属于"人抬戏"式的作品。而《惊梦》的情节设计、结构编排、人物刻画、语言运用都很严谨自然，浑然一体，称之为"结构喜剧"并不过分。我觉得毓钺老师高超的编剧技巧为其演出成功奠定了坚实的基础。上海戏剧学院戏剧文学系是培养编剧的，但一些后戏剧剧场提出在舞台上直接编剧，弱化一度创作的作用，这使我们的学生都怀疑自己存在的价值。但从《惊梦》中，我们看到编剧的作用和力量，所以我强烈呼吁："要把舞台还给编剧！"

第二点，我注意到陈佩斯老师在接受吕效平老师采访的时候，曾提到喜剧的"层级说"，就是说喜剧是分层次的，这点我非常赞同。我觉得最起码有三个喜剧层次：最低层次的喜剧是为搞笑而搞笑，拿别人的身体缺陷开玩笑，有的喜欢讲一些庸俗的甚至黄色的故事或"段子"来逗观众发笑，审美趣味较为低级、粗俗。中等层次的喜剧表现为笑中能看出人物性格和特定的社会文化内涵，《惊梦》就通过社会冲突、文化冲突以及人物性格冲突来构成喜剧性矛盾。例如《惊梦》展示了弱势群体和权力阶层的冲突、国共两党之间的阶级冲突等，我们在笑声中能看到底层人物的不幸命运和对社会现实的批判。《惊梦》的文化冲突更加丰富多元：有红色文化与传统文化的冲突、传统文化与商业文化的冲突、平民文化与权力文化的冲突，以及雅俗文化的冲突等，这里面就有很多"笑点"，令人忍俊不禁。性格冲突如班主是很传

统的、守旧的，而内当家的和戏班成员则灵活得多，戏班成员之间因观念、性格不同也会产生喜剧性冲突。最高等级的喜剧则要做到笑中有内涵、笑中有哲学、笑中有美学。刚才有老师讲到《惊梦》让我们想到很多内容，值得我们解读和思考的东西很多，有老师说有存在主义的追问。我觉得《惊梦》采用以喜写悲的方式让我们看到一个戏班子在动荡时代生存的不易，在权力话语面前的无助、无奈和扭曲，同时也看出他们对传统文化的坚守，告诉我们经典艺术的美是超越阶级和政治的。总之，《惊梦》是一部多层次的也是高层次的喜剧。

第三点，**我想说陈佩斯老师的表演张弛有度、严谨自然**。不像有的喜剧表演是要贫嘴，放浪形骸，甚至于油滑轻浮，故意逗观众发笑，那是一种杂耍式或戏弄式的表演。我觉得陈佩斯老师的表演从过去演小品《吃面条》《警察与小偷》《主角与配角》时的略显夸张的表演，到现在越来越收敛，表情动作越来越自然，贴着人物演，以及以悲演喜，渐显大师风范。

最后，我同意丁老师讲的两个缺点，我还想补充一点，《惊梦》有没有为搞笑而搞笑呢？也有。比如说插了很多军官包括士兵说英语的场面片段，有点洋泾浜，年轻人比较喜欢，你一说，年轻观众就笑了。但是一些年纪大的、不懂英语的观众，会觉得莫名其妙，就笑不起来了。问题是，这些士兵在当时的情境下会不会用英语说？他们有没有说英语的知识结构背景？有的能说得通，有的说不通，可能就是为了逗观众发笑，插科打诨，偶尔用用也可以，但不要用得太多。当然，我这是高要求了。

魏梅（上海戏剧学院副教授）：刚才老师们的发言很精彩，让我受益匪浅。话剧《惊梦》演出给我的很多感观体验几乎都被老师们提及了，

而且谈得更深刻。由此可见，大家的感受大多是相似的。为了不耽误时间，接下来，我就从一个相对宏观的角度，粗浅地谈谈这部作品带给我的感受吧。首先，我认为《惊梦》既是一部带有喜剧色彩的悲剧，也是一部饱含小品艺术气质的话剧，是近些年话剧舞台上罕见的好作品。从舞台调度来看，其成功不仅仅是陈佩斯导演和毓钺编剧的，也是他们与舞美、灯光、音乐、道具等各个舞台部门通力合作，实现艺术统一的结果。众所周知，瓦格纳于19世纪上半叶，在其著述的《艺术与革命》中提出"整体艺术作品（Gesamtkunstwerk）"观，强调戏剧演出应该将内容和形式进行有机的链性组合，演出中的所有元素都要受制于艺术统一性这一原则，这种戏剧美学观也是当今欧洲导演戏剧共同追求的创作原则。而这种艺术统一的表现在我们的话剧舞台上，常常有些令人失望，但在《惊梦》的演出中，我们感受到了这种和谐统一，因此，在我看来《惊梦》可被称作当代中国话剧展现"整体艺术作品"的典范。

其次，在话剧舞台上植入传统戏曲元素的戏剧创作方式，自话剧诞生以来，就一直伴随着其成长。但像《惊梦》这样将话剧与昆曲，这两种完全不同表演美学形式和方法，融合得这么圆润且毫无违和感的作品却很难得。此外，它的成功还在于对观众的研究，即将观众接受作为创作的核心要素之一加以考虑，比如，为迎合上海观众加入的上海话，以及一些带有自嘲性或调侃性的短句，这些看似"随意"就能激起观众的笑点，其实都是经过细密组织铺垫后激活观众的"开关"。刚刚孙惠柱老师透露陈佩斯老师会去"数（观众）笑声"的做法恰恰证明了这点。

最后，值得一提的是，《惊梦》在辩证美学方面的思考，无论从形式上对"雅与俗""虚与实"的巧妙融合，还是在内容上关于"传统与

创新""理想与现实"等问题的讨论,都让我们看到了创作者辩证看待各种问题的态度。显然,他们无意于为观众提供答案,而是通过丰富多元的戏剧手段将问题抛给观众去思考。由此创造的剧场中台上台下的精神交流,正是《驚夢》最吸引我的地方。此外,还有结尾那场戏的一个场景,即中间的戏台上昆曲《惊梦》在继续,柳梦梅和杜丽娘优美的身段和悠扬的唱腔所展现的华丽之美,与舞台左侧出来,穿着穷生衣裳手拿花神"日、月"牌半疯半痴的少当家,及其引着的一众带有仪式感地缓缓穿过前台绕到戏台后的国共亡军的凄凉之景,形成的对比非常微妙,我认为这在一定程度上暗含了创作者对传统文化的立场。谢谢!

计敏(上海戏剧学院研究员,《戏剧艺术》编辑部主任):我们的评论家常说国内原创话剧一片荒芜,大多是"一流的舞美,二流的导演,三流的剧本"。但《驚夢》完全超出期待阈值,编导演都达到了极高的水准。我记得大约在 2007 年前后,陈佩斯老师到上海戏剧学院排演《阳台》,当时觉得《阳台》在喜剧技巧的运用上已臻熟练自如。2019 年,我在美琪大戏院看过"戏台三部曲"的第一部《戏台》后,又觉得它比《阳台》和《托儿》是更进一步地好,不过总体来讲还在预期之内。而去年《驚夢》首演之后,我觉得不仅是又进了一步,而且这部真的可以说是即使以世界水准来衡量也不逊色的佳作。虽然中国原创话剧在剧本方面的确相对薄弱,但《驚夢》是个例外。一方面,喜剧技巧"润物细无声"地融合进叙事之中。这得益于陈佩斯老师和毓钺老师的合作无间,编剧不再是闭门造车,在反复打磨剧本的过程中时刻将舞台呈现置于视野之内。喜剧尤其需要拉近剧本创作与舞台演出间的距离,莫里哀、达里奥·福等诸多专精喜剧的大家皆是如此。

另一方面，在使观众开怀大笑的同时，《惊梦》的思想性、历史视野及人文关怀也引人深思、余韵悠长。

当然，也有部分喜爱戏曲的观众，或是研究戏曲的学者，会觉得《惊梦》在情节设置上有"硬伤"。解放战争时期不太可能仍有一个名震大江南北的昆曲班社在活动。的确，当时昆曲已近穷途末路，艺人大多飘零四散、自谋生路。即使仍从事演出行业的，也是搭在苏剧班子中，或为曲友教唱，糊口而已。民间的草台班子为了生存不会有剧中伶人们如此高的艺术自尊，也不会有常少坤这样愿意重金相请的主顾。而且，在多年的战争中艰难存活下来的艺人，怎会在政治上如此天真。但在我看来，创作者恰恰是要虚构一个荒诞的情境，在剧场这个独特的空间中邀请观众一起凝视被放置到极端语境下的艺术。看戏途中，我不时会联想到迪伦马特的名作《罗慕路斯大帝》。两者都是于荒谬之中再现现实，将悲情藏在笑闹之后。《惊梦》同样在外表上具有喜剧的形式，甚至也用了一些闹剧的手法，但其内在是悲剧性的底蕴。或者更进一步说，喜剧是我们直面绝望的方式。我们在笑声中直视生命与美的荒诞和有限，也只有在笑声中才可能走出自哀，完成对自身的超越。

《惊梦》在外部情境的设置上逐步递进，一场比一场更热闹。一开场，观众便已明确感受到了和春社"大厦将倾"的处境，无奈之下为八路军战士演出"哪儿都不是哪儿"的《白毛女》。刚刚度过危机，竟又打算为国民党士兵再演《白毛女》。表层的喜剧性之下，深层是在探讨艺术与政治、暴力、战争、时势等一系列命题间的关系。且这种探讨并不是高台教化式地教育观众，而是向观众抛出问题，邀请他们用笑声和沉默一同参与。《惊梦》的结构是双层反向性的，表层的喜剧与深层的悲剧并行。尤其是全剧的结尾，漫天大雪下，一座古戏台遗留

在战争的鲜血与废墟之上，富有诗意，催人泪下。戏中和春社的命运不仅推动情节发展，更表现出迪伦马特所谓"一个世界"。这个世界是什么？就是让毫无防备的艺术闯进历史转折的正中心，使我们再度思考艺术的困境，重新发现它的力量和无力。《惊梦》就是给我们展示了这样一个世界。

这部戏又叫好又叫座，在上海的两轮演出都是满坑满谷，吸引了各个年龄层、不同文化修养程度的观众，是真正"好看"的戏。我想这是因为创作者非常注重观众的接受，把荒诞甚至怪诞跟冲突、悬念、突转等传统的戏剧技巧融合得非常好。在貌似合理的喜剧性情节背后，其内部动机却是荒诞的，以此成功地将传统手法和现代意识融合在一起，成就一部不可多得的佳作。

翟月琴（上海戏剧学院副教授）：我是第二次看这部戏，去年底在昆山看过一次。在熟知了这部戏的所有包袱后，我的笑声和掌声还是会一次次被激发出来。从昨晚现场观众的反应来看，正应了《惊梦》里何凤岐他爹何广顺的话："这么热的场子，我是真的见得不多！"

令我印象最深的首先是戏台。这戏台看上去简洁，却是精心设计的结果。戏台一出来，我一是观察演员什么时候上台演戏，二是看戏台空间在多大程度上被利用。戏台涉及台前幕后、台上台下、戏里戏外，利用得恰当充分，一定会成为最具有隐喻性的亮点。有意思的是，《惊梦》中，戏台四周是枪林弹雨，戏台下面是避难所。戏台上面出现最多的是国共两党的身影和"分田产，打土豪"的字样，却难得见伶人登台唱戏。戏台与伶人是分离的，政治环境与戏台的关系可谓不言而喻。两个昆曲演员登上戏台，一是在凤岐化妆成大春时，一是在佩云极度失落时。从头到尾，这新修的大戏台子在门楼与灯影里若隐若

现,充斥着残破感。正是因为这种残破感,当演员最后登台唱《惊梦》时,才格外反衬出昆曲艺术的惊艳之美,如剧本结尾所写的:"古老的昆曲此时显得是那样的美。美不胜收。"

其次是悲喜交织的伶人形象。战争年代从来都不缺乏笑声,只是这"乱世的笑声"触及对权力的僭越、对现实的反讽、对自由的追求,一直被排斥在主流文学艺术行列之外。不过,这笑声发生在伶人身上似乎尤其不易。这让我想到,除了前面诸位老师提到的市民传统、喜剧传统和戏曲传统之外,还有就是伶人传统。试想中国话剧作品中,大多伶人形象都是苦大仇深、命运悲惨、郁郁而终的,比如《名优之死》《风雪夜归人》《玉麒麟》《秋海棠》《良辰美景》《百年戏楼》(伶人三部曲之一)等。他们近百年来肩负着性别、政治、民族、国家、市场等多方面的沉重负担,生存和精神境遇总是颇为艰难,悲剧命运可想而知。《惊梦》没有直接表现伶人的可怜可悲之处,而是通过一种自嘲和调侃的喜剧方式曲笔展现他们身上的层层重负。就像是《戏台》里面,凤小桐跟士兵的那段对话,故意挑出"男的女的"这样的性别话题,让观众发笑。《惊梦》更是如此,让伶人置身当时的战争之中,在生死攸关之际却戏谑着严肃的政治性。面对不同时代所遭遇的诸多压力和困境,伶人们究竟应该如何自信、自觉地坚守艺术阵地,而不是像《风雪夜归人》中玉春以说教的形式启发魏莲生觉醒?我想,《惊梦》这出戏无疑令人深省。

王虹(《上海戏剧》副主编):时隔一年,《惊梦》再回申城舞台,恍若隔世,如梦一场。好久没见着剧场里如此座无虚席、掌声雷动的景象。《惊梦》这戏啊,看似闲庭信步,实则步步为营,看似荒诞嬉闹,实则笑中带泪,从中可以看到主创建构喜剧的能力,从大框架到小细

节,是很有意思的一个戏,用上海话说就是"老有味道",戏中有戏,梦中有梦,可以一层一层地去剖析。

1. 文化的传承。《惊梦》中《牡丹亭》与《白毛女》的碰撞,产生了强烈的喜剧效果。陈佩斯的父亲陈强,在延安鲁艺集体创作的《白毛女》中饰演黄世仁,而陈佩斯在话剧《惊梦》中的《白毛女》中饰演黄世仁,有种祖孙三代,穿越时空,同台演出的感觉。而《惊梦》讲述的是传统文化的继承者,在乱世之中谋杀。戏里戏外的映照,非常令人感慨,文化的传承不正是如此一代传一代,艺术的传播也是要靠一代又一代的艺术工作者去耕耘、去播种。

2. 喜剧的忧伤。《惊梦》的舞台,高潮迭起、好不热闹,用抖包袱、错位等手段制造喜剧效果,引发台下观众笑声不断。编剧毓钺是创作喜剧的高手,陈佩斯也有着丰富的喜剧表演经验。然而,值得称赞的是,该剧呈现出了"喜剧的内核是悲剧"的深度,甚至让我感受到了黑色喜剧的讽刺力量。

当下,我们似乎处于一个喜剧空前繁荣的时代,各类电视喜剧大赛、脱口秀表演,似乎人人都能说五分钟脱口秀,引人哈哈一笑容易,然而这样就很容易让人把笑剧当成喜剧。做喜剧其实没有那么简单,不是单纯地逗乐或者搞笑。喜剧里的幽默,需要有大智慧,有真态度,有洞察世事的锐利,有通透人生的圆滑。喜剧里的忧伤,需要你细细地去品味。看《惊梦》时,不由得想到了契诃夫的《樱桃园》,同样是小人物与大时代的冲突,同样是有层次的喜剧。

3. 艺术的创新。《惊梦》中的昆戏班子遇到一个大难题,就是创一个新戏、一个现代戏,这也是如今的剧团同样面临的问题。昆曲能不能演现代戏?这个问题如今在戏曲界已无争议,但昆曲能不能演好现代戏?还是一个实际上并没有完全解决的问题。这个大难题,是如今

的昆团同样所面对的。时代在变，时局在变，人们的审美在变，艺术必然也要变。现在，我们管这叫创新，然而，守着那份艺术的美，又何尝不是坚守初心呢？

最终，《惊梦》以一场超越战争、超越生死、超越时空的《牡丹亭》梦幻地结束了这场梦，以一场白茫茫的雪诗意化了那一场战争。《牡丹亭》中的杜丽娘和柳梦梅，因为爱，可以超越生死。那看完《惊梦》，也让我们来发一个梦吧，希望我们的艺术工作者，凭着对戏剧的爱，亦可以超越时代、超越一切阻碍，好好地艺术下去。就像剧中所说的那样，"好好唱，不要让这点文脉断了"。

李冉（上海戏剧学院副教授）：其实对陈佩斯老师和陈大愚二位的关注很早就开始了，不光是对于艺术上的关注，还有对生活中很多细节的一种关注。刚才老师们都在讲喜剧的内核是悲剧，已经把这种理论内化到自身，随手拈来，我昨天还特意去找了一点原文，先跟大家就是讲一讲，然后再谈一谈我的感受。邪恶的色彩也不再具有正义与非正义，好与坏的对立。因为我们从更广阔的角度，或者说从对宇宙众生的一种角度看这种存在的力量，这种存在的力量是性质不同，而不是好与坏、对与错的不同。黑格尔就认为悲剧并不是个人的偶然的原因造成的，不是表面的现象。悲剧的冲突的根源和基础是两种实体性的、人的力量的冲突。这两种力量是绝对的理念分化出来的，他们既对立又统一，而这两种力量因为是绝对理念分化出来，所以又合理，又有道德上的片面性。我觉得《惊梦》作品里的几个人物就是这样。他们之间冲突产生的过程是坚守自己的片面性，从而在不同程度上损害了对方的合理性。而最终，剧烈冲突的结果是走向了灭亡，同归于一种永恒的正义。那么这个剧恰如我刚说的，他们其实没有一个是绝对的

正义或者邪恶。从这个剧里，从编剧老师还有陈佩斯老师这个作品里，我更看出了一种人道主义的关怀，对大人物、对小人物个体的一种绝对的人道主义的关怀。就是我们说的真的是在写人。人道主义其实起源于启蒙时期，但是恰好又到了两次世界大战，在三四十年代我们对它的内涵、对它的理解发生了变化。其实它也不太作为我们解读文艺作品时一个很主要的观察点。但是从这个作品，从人的对话，从人物个性的描写，我们都可以看出人性的光辉，对美和对命运的思考。谢谢！

秦子然（上海戏剧学院戏文系教师）：我在本科学导演时就喜欢喜剧，2020年初开始专门研究陈佩斯老师的喜剧，完成了博士论文《陈佩斯与结构喜剧》。我在苏州滑稽剧团第一次见到陈大愚，一眼就觉得："这不是儿时荧幕上看到的陈佩斯吗？"看大愚哥给演员排练第一部结构喜剧《阳台》，我就意识到，喜剧的表演有很深的门道，但是不同演员演同一个角色都能让观众们发笑的前提，一定是喜剧文本的缜密结构，它就像建房子的梁柱一样重要。后来见到了佩斯老师、燕玲老师，我慢慢认识了结构喜剧一层又一层的奥秘。

去年（2021年）11月18日，《惊梦》在上海大剧院举行世界首演，昨晚我是第三次看《惊梦》，看到饿了两天的乐师邵伍套上扒来的国民党军服出去找吃食，被刚占领此地的解放军当成国军时，我不禁想到《戏台》中的店小二。军阀戏迷洪大帅要看《霸王别姬》，偏偏名角儿金啸天吸大烟昏睡不醒，班主只好让算是票友的包子铺店小二画上花脸顶替名角儿演楚霸王。这一"冒名顶替"的人物关系结构来自美国喜剧《借我一个男高音》。2002年陈佩斯老师看到该剧本以后，就极具创造性地借鉴剧中使用六扇门来藏人的空间结构，创作了中国话剧史

上第一部把农民工作为主角的话剧《阳台》；也就在那时候，"结构喜剧"——这个在世界戏剧史上都找不到的绝妙概念诞生了。

陈佩斯追求一戏一格，探索用结构喜剧的多种叙事方式来讲述中国人的故事，后来又和毓钺合作，创作出了一系列"结构喜剧"的绝妙范本，包括爆笑的纯喜剧和让人含泪大笑的悲喜剧。第一部《阳台》主要采用空间隔断的结构方式，之后的《戏台》《驚夢》从外在的空间结构转向内在的人物关系结构，特别是身份错位（mistaken identity）。《阳台》中也有一些身份错乱的情节，但喜剧效果主要来自五扇门加床和窗帘的隔断；而在《戏台》《驚夢》里，建筑学意义上的空间隔断都不明显了，突出的是社会学意义上的人际关系框架的隔断。这两出戏都通过"戏中戏"这个棱镜，聚焦于戏班子与社会的互动；《戏台》用的戏中戏是《霸王别姬》，《驚夢》更复杂，套进了《牡丹亭》和《白毛女》两个完全不同的戏。然而《戏台》和《驚夢》有一个共同点，剧情都硬逼着不会演新角色的人，是"赶鸭子上架"，这就是身份错位——西方喜剧自古罗马以来用了两千多年的技法。

陈佩斯认为，喜剧角色的困境和悲情因素是喜剧的内核，这也是《驚夢》更为成功的深层次原因，陈氏结构喜剧越来越超越形式的借鉴，深入到内容的独创和内涵的挖掘，这也是高级喜剧的标准。《驚夢》中老戏班对新戏曲新人物的错位理解闹出很多笑话。更为悲喜交集的是，"城头变幻大王旗"的战势成了本来是当地地位最高的少东家常少坤的困境来源，虽然他改变身份想摆脱外部环境带来的痛苦，但仍是《驚夢》中最悲剧的角色。解放军来时，他乔装改扮成了地位最低的戏班"伙计"；国民党军来时，身份升高变回少爷的他花了两倍的钱请戏班演出，然而戏班给国民党军演错了戏，他差点被打死，地位瞬间又降至最低。剧末，再次出场的常少爷疯了，穿戏服头插花，比

划着戏曲身段说自己是个"花神",台下的观众们笑不出声来了,甚至很多人湿了眼眶。这位痴迷昆曲的常少爷没能像陈佩斯在解读"滑稽"一词时说的那样,利用机智最终突破困境;疯了的他身后跟着无数个军人战死者的灵魂,同时,舞台正中的戏台上终于上演了和春社最拿手、观众期盼已久的昆曲《惊梦》。生者、死者、自称成仙的癫者汇聚一堂,这是陈佩斯过去几十年的喜剧创作中从未有过的。我大胆猜想,这是他对最爱的、有千年历史之久的中国古代"结构喜剧"《张协状元》的致敬和超越。

"这是我三十五年的喜剧生活中碰到的最残忍的喜剧,只因我也是戏班中人。"陈佩斯老师在《戏台》的导演阐述中这样写道。如果说《戏台》是送给我们每一位戏班人的,那么《惊梦》就是创作给每一个像常少爷一样爱看戏的观众的。"各位看官因戏结缘,不管在天在地,在阴在阳,都瞅着咱爷们儿呢!"《惊梦》结尾处,舞台上的童班主独自一人,对着观众作揖后说了这样一句。此刻,没有身份地位之差,所有人共同欣赏着舞台上唯美的昆曲《惊梦》,也包括在另一个时空世界中陈佩斯老师的父亲、《白毛女》中黄世仁的扮演者——陈强老先生。

结构喜剧不是靠段子、嘴皮子或某明星演员的演技,而是靠严密编织的故事情节及人物设计、剧作文本的结构,能让观众笑上两小时的有严肃内涵的喜剧。这样的剧作结构不会因为时代的迁移而弱化其喜剧性。富有智慧的人可以从一部剧中找出结构规律,进行独创性的再创作。结构喜剧是陈佩斯从艺、学习喜剧四十年的硕果,他为中国喜剧的创作生产总结出了一条可学习、可复制、可推广的可持续发展道路。

"喜剧要有科学的方法""高级的喜剧首先是故事的结构,二是方

法的应用,三是有思想的高度,三者统一,才能成为高级喜剧。"陈佩斯这样定义高级喜剧。如果说2005年的《阳台》还在向西方学习、借鉴喜剧创作的外部结构,2015年的《戏台》更注重"冒名顶替"的人物关系结构的内在应用,那么2021年的《惊梦》真可以被称为最高级的喜剧了,它既采用了"乔装改扮"等传统的结构方法,又尽可能地把它们化为无形,更重要的是,它具有发展求变后的新高度。正如陈佩斯老师本人所说:"这个作品,我不去改造它,而是让它来改造我。"

一百多年来中国话剧是在不断向西方戏剧学习的过程中发展的,在向五光十色的西方戏剧学习的时候,最重要的是要有一双慧眼,善于鉴别哪些是中国老百姓需要的好东西,创作出最广大人民群众喜闻乐见的好作品。陈氏系列结构喜剧创作的演进之路正是值得我们学习的典范。

叶书林(上海戏剧学院戏剧与影视学专业博士): 时隔一年,再次在同一个剧场看《惊梦》,两次我都非常期待。第一次观剧,在每一个高潮出现时,我都会期待接下来新的高潮。整场一浪高过一浪的喜剧,让我和所有观众一样笑得很开心。昨天再看,我就很期待上一次看过的那些漂亮的"活儿"再出现,观剧依旧是一个不断满足期待的过程。甚至于昨晚看完戏到家之后,我意犹未尽,又翻开剧本回味了一遍。《惊梦》能让观众始终有这样一个期待、看了还想看的新鲜感来自哪里呢?

不论是编剧的结构、导演的节奏,还是表演的层次,我想都可以用一个词概括:娓娓道来。这是需要长期修炼而成的独门功夫,尤其是对喜剧来说,创作时我们可能会急于抖包袱、抛笑料,生怕观众不笑、怕冷场,但《惊梦》不是这样,它特别沉得住气、捂得住。

从编剧技法来看,有一个承前启后的剧情是和春社先后两次被部

队误会为"内奸"。第一回的误会随着共产党野战军司令上场很快就解除了,到了第二回观众自然也期待那位国民党兵团司令上台解围。但第二回完全不同于第一回,这个误会被不断地延长,一番接着一番,观众的期待被越顶越高、调动到最高点,然后迎来一个笑点的爆发,效果自然不一般。

演员的演法和过去看到的也不太一样。在第二回误会中,过去我们看过的一些喜剧处理通常是一种爆发式的演法,但在这里始终按捺着、勾着观众的情绪往上走,直到最后也没有真正的爆发,反而在最高潮处能够非常轻巧地把情绪给收回来。

导演对一些细节的处理也是如此。在全剧高潮和收尾的衔接部分,导演用炮火声来过渡,班主背对观众,独自面对空舞台。这一部分比我意料的要长很多,完全不急着跳到最后一场戏,而是把情绪不断地拉长,直到前面的笑声完全被炮火声淹没,班主才慢慢转身,面对观众。这个处理让我感到整个戏都非常沉得住气,它完全不着急把想说的东西掏出来,不着急去把这个包袱抖响让大家笑,而是根据自己的步调、节奏,娓娓道来,所以大家才会始终有期待,能把这个戏看完,看完还惦记,惦记了再来看第二次。

非常感谢各位主创给我们带来这么精彩的戏。

杨扬(上海戏剧学院副院长、教授,上海作家协会副主席,中国茅盾研究会会长):听完大家的发言,我有两个感想,第一就是话剧与其他地方剧种和民族戏剧不同,具有时代引领性。现代社会,我们看每一个时代的重要节点,话剧总带有引领性,引领着中国戏剧发展、变化的潮流。这可能是话剧在中国现代戏剧中的特殊地位所决定的,也不是今天才有的新鲜事。所以,像《茶馆》那样,从创作剧本到具体

排演，从周总理、彭真等国家要人，到老舍、曹禺、焦菊隐等文学界、戏剧界大佬等，极具关爱，全力投入，以保证戏剧的创作、演出质量和社会影响。如果照这样的戏剧逻辑来看今天的戏剧，大家对很多敏感的现实题材没法获得舞台呈现的感慨，我想也不是今天才有的，而是从现代戏剧拥有社会影响开始就有了。这种时代的感叹可能应该成为戏剧艺术的一部分。感叹归感叹，戏剧照样还是要创作，看谁能够在一个规定好的框架中，一鸣惊人，演绎出独树一帜的戏剧来。陈佩斯老师的《惊梦》是一出好戏，去年11月上海首演，大获成功；此次再度巡演，气氛依然热烈，深受观众喜爱。我观看之后，感觉到这个戏剧本就有亮点，包括舞台展演，都有自己的特色。这个特色，如果要概括，我觉得还不是喜剧不喜剧的归类问题，而是展示了戏剧最朴素的一面，就像格洛托夫斯基所说的，是一种质朴的戏剧。当今戏剧，受高科技的影响明显，发展到一些理论认为戏剧已经进入构作戏剧阶段，也就是剧场戏剧。剧场戏剧与原有的戏剧有一个对照，原有的戏剧是受剧本的约束、影响比较大，而剧场戏剧偏重于剧场发挥和剧场效果。这在理论上有雷·曼的"后戏剧"这样的概念。我觉得剧场戏剧与原有的话剧演剧其实都有自己的合理性，在一个高科技时代，演艺与高科技的结合，突显剧场的奇特效果也没有什么不好，但不要绑在高科技身上，以为舞台制作的酷、炫，就是今天戏剧的前沿，那是一种误导。《惊梦》没有这种酷、炫的技术成分，很本色，但它有自己的探索和技巧。陈佩斯老师刚才跟我说，昨晚演出的灯光打光上还有一些问题，刚才马老师说舞美的古戏台的设计尺寸也不太对。但这些因素在昨晚观看中，并没有影响观众的热情，观众是被戏所吸引，而不是被灯光、舞美的酷跟炫所吸引。而且，相比之下，上海舞台演出的戏剧，灯光舞美等开支在数百万、甚至上千万的投入都有，但与

《惊梦》相比,好像演出的效果并没有压倒《惊梦》。这给我们一个提醒,就是不要太迷信技术。话剧演出还是戏要好看、耐看、经得住看。花里胡哨、争奇斗艳,只能偶尔为之。

 第二个感受就是我觉得我们是戏剧学院的,应该强调一下剧组与专业艺术院校的结合来搞戏剧。我觉得我们今天的戏剧光是靠陈家班底的精彩演出来推动是不够的,而是要跟戏剧学院的戏剧教育结合起来。如果连戏剧学院的人都不关心像《惊梦》这样的戏,或者只有陈家班底几个人忙上忙下在做戏,这样的事业是没办法持续下去的。我们要把戏剧演艺事业不断地延续下去,发扬光大,让更多的年轻人参与到这个事业中来,所以我萌生出一个期盼,什么时候陈佩斯老师到我们戏剧学院来组织学生排演一个剧目。去年濮存昕老师帮助我们西藏班导演了话剧《哈姆雷特》,非常成功,他看到一群藏族孩子能把莎士比亚的戏演得非常好,我想他的幸福感或许比他自己演一个戏还要大。目前我们喜剧剧目还没有排,所以,我希望陈佩斯老师跟我们导演系可以合作搞一个,把《惊梦》搞成一个上戏版,让我们的学生在毕业演出的时候作为毕业大戏来演。这些学生就是未来的戏剧种子,能够播撒开去。所以我有这样的一个期盼,如有可能的话,希望我们继续合作。那么,接下去的时间,就交给《惊梦》剧组,请他们谈谈意见和想法。

王燕玲(《惊梦》出品人): 我首先真的是特别感谢。去年(2021年)11月18号在上海大剧院首演,我们首次见观众,之前并没有(机会)带观众彩排,是非常忐忑的。没想到上海首演,现场观众就产生了特别大的共鸣。上海首轮结束,我们约定,明年再来演的时候,一定由上海戏剧学院戏文系出面举办这个研讨会,一年以后就实现了。我觉

得这对我们大道文化是非常大的肯定和支持。在此想表达一下感谢，谢谢大家。

毓钺（《惊梦》编剧）：如此豪华的学术阵容，让我们受宠若惊。我没有受过系统教育，可以说真是野路子出来的。所以在这儿来说，丑媳妇见公婆，都是抬举了。但是听着感觉非常好，每一句我都认真思考……现在我越来越觉得戏剧要回归正路，必须有学院派的帮助，因为它（可能）是最不功利的地方，不听任何人，只听任自己的学术价值，所以非常非常感谢。

陈佩斯（《惊梦》导演、演员）：先表个态吧，领导们之间切磋好了，我便没问题（笑），听安排就是。2006年我在这里也讲过课，但是那个时候其实是我学术上刚起步的阶段，讲的很多东西，在今天来看是谬误的、不准确的，甚至还是虚的，是推断的。经过了这十几年的实践之后，有很多被逐步确定的和再认识的东西，希望还能有机会再交流、分享出来。喜剧是技术的，是技术含量非常高的艺术形式。它几乎就是一个高技术的组合——是让所有观者看不出来的。笼统说，所有被看出来的那就是失败者，（因为）一旦被看出来，笑声瞬间就打了折扣。在喜剧的台下，观众是非常残酷、残忍的：别管你多大腕儿，你要演喜剧，只要技术不到位，观众就不给你机会。所以呢，我还是希望能把我的一些理念和我又经过这十几年实践检验和被（观众）确认的东西，介绍、分享给大家。因为我觉得戏剧要走正路，必须要从学院开始。感谢大家！

陈大愚（《惊梦》演员）：我在《惊梦》剧组里，除了是主演之一外，

还负责做执行导演。所以基本上每场演出结束之后都要看一下录像回放，把在（当晚或前一晚）演出中发现的一些问题都赶紧总结一下。这轮巡演目前不到10场，我差不多记录了有二三十页纸的内容。我的工作就是解决（具体的）问题。而要说理论，主要是跟我父亲学了一些。今天在这里，听老师们博引古今中外的戏剧并进行了分享、批评，真的是受益匪浅。感谢各位教授、老师对《惊梦》的支持，对我们的肯定。在此，我也替父亲再次谢谢大家！

经典剧目的当代排演

——上海戏剧学院举办2019级导演系毕业大戏《培尔·金特》创作教学研讨会[1]

2022年12月13日,上海戏剧学院导演系在华山路校区图书馆智慧教室举办了"新文科背景下经典剧目的当代排演与导表演教学暨2019级毕业大戏《培尔·金特》创作演出教学研讨会"。来自校内外的十余位专家出席会议并发言,专家们就2019级毕业大戏《培尔·金特》的顺利演出表示祝贺,并从艺术、学术与教学多方面表达了独到见解。会上关于该剧舞台节奏的把控,对原剧剧本内容的取舍,当代对易卜生作品解读的变化发展,以及中戏、上戏版《培尔·金特》的对比等论题,专家们各抒己见。此次研讨不仅为后续作品的修改与完善开拓了新的思路,也为经典作品在教学与排演中获得当代阐释提供了有效的借鉴。会议由导演系主任卢昂教授、导演系理论教研室主任章文颖副教授主持。

卢昂(上海戏剧学院教授、导演系主任):各位来宾,线上的老师、同

[1] 该文由上海戏剧学院戏剧文学系研究生刘铭编辑整理。

学们,今天非常高兴能在图书馆召开2019级毕业大戏《培尔·金特》创作演出教学研讨会。在疫情再次严峻的情况下,这个戏能够顺利演出六场,而且我们还能够在线上线下一起来研讨,真是特别不容易。毕业大戏是教学成果与教学质量的总体体现与检验,戏剧学院四年教学与人才培养的成色与水准,都在这里得以展现。并且这个戏体现了上戏的惯例:它不仅是导演系的作品,还是很多部门和院系共同合作、整体演出的成果。上戏是一所拥有众多一流本科专业的艺术院校,一流本科建设的内涵与水准就体现在毕业大戏的演出质量与演出效果上。今天召开这样的会议就是对我们教学工作的一次总结,应该很好地进行研讨。

《培尔·金特》这个戏的舞台整体演出风貌是比较现代、精致、简约而大气的,舞台的制作是精良而风格化的。如果在一般的剧院制作一台这样的演出应该是百万甚至数百万。我问过这台戏的制作人关于经费的情况,整部戏的经费还不到32万。这么少的经费能够做出这样品质的大戏,依靠的就是老师和同学们的智慧和心血。经验虽然有限,但只要用心、用脑、用情,是可以做出高品质的作品的,这一点非常不容易。而且在排练这个戏的过程中,因为疫情,常常会出现整个宿舍封控的情况。有时候会在演出当中出现问题,比如刚排演完第一场,第二场人就来不了了,需要马上换人。中期检查前两天,该剧男主角的父亲突然病逝,马上补上B组演员……尽管遭遇了各种困难,同学们在老师带领下一直都是坚守,特别是班主任张晓欧老师每天带着同学们不断探索、不断否定,也不断完善。所以,今天这样一个研讨会对导演系广大师生来讲,是非常好的学习与交流的机会,有助于我们对这个戏进一步地修改与提升。

2023年导演系工作计划有这样一个任务,争取能够有更好的加工、

展示演出机会。比如全国大学生戏剧节、乌镇戏剧节、国家大剧院举办的"春华秋实"艺术院校演出展演等，对我们来说都是很好的机会。导演系师生如何研磨经典？如何将经典剧本作品进行现代演绎？如何使演出与当代观众深度交融？《培尔·金特》有很多东西值得总结，希望今天的研讨会能够帮助我们继续提升这个作品，我们也希望把这个作品继续加工好，把它不断推出来，把我们的老师和同学们推出来。下面就请与会的专家、老师畅所欲言，谢谢大家。

张晓欧（上海戏剧学院副教授、《培尔·金特》导演）：各位专家、各位老师好，我今天更想听听大家的意见和建议，希望我们下一步复排时能够有所提高。我简短地介绍一下这个戏的基本情况。选择《培尔·金特》，主要是因为这个戏符合毕业大戏的规格，适合导演系的教学。导19这个班我带了他们快四年，对每一位同学的个性和专业能力都非常了解，他们很活跃，个性很强，有激情和创造力，这样一个剧本很适合他们。另一个原因就是我个人实在太喜欢这个作品，太喜欢易卜生了，我的本科毕业论文写的就是关于易卜生象征主义戏剧的文章。所以我选了好几个剧本，反复斟酌，最终确定了《培尔·金特》。

这个戏如果按照原剧本来演出大约需要七八个小时，我最初改剧本的时候就确定了一个修改原则，将我们这个版本的演出时长控制在两个小时左右，这是由精力、财力决定的，最后的演出时长是两小时零三分，达到了我们的预期。结合删改，在结构上，我做了很大的调整，以铸钮扣的人和老年培尔的对话作为全剧的贯穿，以追溯和反思的双重形式开启了培尔的人生。培尔这个角色分为青年、中年、老年三个阶段，由三个演员扮演；原剧当中存在很多挪威的民间传说，还有对当时社会的讽刺、隐喻，一些很晦涩的东西，都删除掉了。我们

希望能够去国别化、去时代化，剧中人经历的所有，我们也在经历，并且在现实生活中正在发生。我们究竟该怎么活？这是培尔·金特自始至终追寻的，也是我们所有人应该思考的，我希望能够突出易卜生作品启发人们深思的力量，以期引起当代观众的共鸣。人物上，像索尔维格这样的人物，在当下观众看来可能会觉得很难理解，因此在这个版本里面，我们强调了她的"神性"，将她的距离处理得遥远一些，在视听上面也是强化这一点，强调虚幻和神秘色彩。

演出以后，有老师和一些朋友反馈这部戏有点威尔逊的风格样式，其实我们并没有刻意去追求，但我们对视觉是有要求的，舞台呈现是沿着"去国别化、去时代化"的定位原则，追求简洁和现代的风格，增加仪式感与诗意化色彩。所以舞美、灯光、服化、多媒体、音乐音效设计都是朝着这个方向走。

从确定剧本到演出用了一年时间，真正在排练场排练不到两个月，基本上每天排练13个小时以上，最晚一次是凌晨四点离开红楼的，大家非常辛苦，其间又经历了新冠爆发等，让同学们尝遍各种人生滋味。我们前期排练是在线上，因祸得福，让我们能够潜心研读剧本，一段又一段，一遍又一遍。直到下半年可以线下排练了，我们也是带着原剧本和改编本一起工作的，几乎每天排练都会有新的发现，大家一直保持着热情和新鲜感，不断在探寻新的东西。我只能说对于这样的作品，再长时间的准备也难言充分，它就像深邃的海，我们已经竭尽全力深潜，但可能还是只看到了一些美丽的珊瑚礁和贝壳。

演出能够顺利圆满，是幕后所有工作人员、同学、指导老师的付出，这也是一流本科强强联手的一次完美呈现，衷心感谢剧组所有人员。我就先说到这，今天还是想多听听各位专家、老师的意见，谢谢！

刘庆（上海戏剧学院副院长）：因为到党校学习不能直接参加讨论非常遗憾，说实话那天看完彩排很激动，很久以来看学校演出都没有这么激动过。这是一版富有创造力、表现力的《培尔·金特》，舞台手段的丰富、恰当和有效使得它具有特殊的品质，令人难忘。各位老师和同学克服各种困难，展现这样精彩的毕业作品，很不容易。同时这也证明了，疫情时期仍然是可以开展高质量的教学工作的，这一点特别具有鼓舞人心的力量。我希望能看到并吸收专家们的意见和建议，以便促进今后毕业作品的创排工作，上述想法请在研讨会上转述。

孙建（原复旦大学英语系主任、北欧文学研究所所长）：尊敬的上戏领导、卢主任、张导演、各位同仁、同学们，下午好！今天很荣幸有机会参加这个座谈会，首先我想感谢刘明厚教授、王佳健老师邀请我和我的同事观看2019级导演系和舞美系毕业联合演出的挪威戏剧大师易卜生的名剧《培尔·金特》。我感到演出非常精彩，非常成功！刚才张导演也介绍了同学们是如何刻苦地进行排练，令我很感动，在此向同学们表示祝贺！

我是在（2022年）12月8日观看这部戏剧的，实际上这是我自新冠疫情肆虐以来第一次进剧场看戏，心情非常激动。多少年前，我在上戏观看何畅老师他们演的京剧版《培尔·金特》，事后还邀请他们到复旦大学演了一次。我想有可能我们这次排的《培尔·金特》也可以到复旦大学演一下。下面我和大家分享一下我的观后感，不对的地方请专家批评指正。

第一，演出精练紧凑，节奏感强，不拖泥带水。主线是"追寻"，导演把握得非常精准。易卜生戏剧里面"追寻"主题占主要地位，这个主线贯穿了所有戏剧。剧情从几个关键点聚焦，一气呵成，比如钮

扣、母子情、云游、剥葱头、回归等，节奏感很强，这些实际上都是这部戏剧的核心内容，展示得恰到好处。《培尔·金特》是部诗剧，易卜生本不想将其搬上舞台。实际这部戏是易卜生最复杂、最难懂的一部戏。易卜生同时代的文学批评大家勃兰兑斯也觉得很难理解，所以说要把这部戏导好演好的确不容易。

第二，戏剧的舞美给人留下了深刻的印象，非常出彩。首先是色彩，以灰白黑色为主，很具有挪威特点，到挪威去感觉这是主色调。到了冬天，随处可见的是黑黑的屋顶和白雪，所以说，色彩非常契合这部戏剧，可以说就是挪威性。易卜生曾经也说过，他写的这个戏是部地地道道的挪威戏剧，里面的主人公是挪威的农民，有很多素材来自挪威民间故事或者北欧神话。另外，舞台上的板块滑动增添了空间感和象征性，特别是剧尾两块板的空隙营造了教堂尖顶的画面。我是这样感觉的，不知道大家设计的时候是不是有这种想法。

第三，是索尔维格的出现，剧中对于人的世界和神的国度融合恰到好处。我在看这部戏的时候，特别在意剥葱头的场景。张导在处理上很有创意，通过展示板上记录培尔的人生旅程路线图不断撕下来寓意存在的虚无，让人不禁暗暗叫好。而且舞台上的声光电等数字技术应用，从某种意义来说，也践行了新文科的许多要求，如文科加数字、技术等。格里格的《培尔·金特》主题曲，让观众沉浸在浪漫的情调中，不觉得枯燥，抓住了他们的眼球和心境。

易卜生专家英格斯蒂娜·尤班克（Ing-Stina Ewbank）教授曾经说过，易卜生的戏剧和莎士比亚戏剧不同，他常常使用一种垂直的结构。就像在易卜生的《布朗德》一剧中，主人公布朗德牧师往山上走，最终他遭遇了雪崩而从山顶上跌落。易卜生戏剧这种结构很多，他的最后一部戏剧《当我们死而复生时》也是如此，让人体验一种即将到达

巅峰却又坠入深渊的感受。虽然《培尔·金特》是在平面滑动,但舞台上树立的牌子有着巨大坡度,不管有意无意,都准确地诠释了易卜生独具匠心的设计,很有特色。总的来说,我认为这部戏剧改编得非常成功。刚才张导也说了,若有时间可能还会打磨一下,把很多细节处理得更好。观剧后,我感到很有启发,有机会的话还要再看一遍。由于时间关系,就谈这几点,衷心地希望上海戏剧学院能够推出更多经典的剧目,谢谢!

丁罗男(上海戏剧学院教授、原戏文系主任):我看了《培尔·金特》的演出很兴奋、很高兴。这部戏在演出方面有一个奇怪的现象,至少在我国以前演得很少。过去对这部戏好像评价也不太高,因为从中国当年引进易卜生开始,大力提倡的是他中期的写实主义的社会问题剧,当然像《玩偶之家》《人民公敌》这些戏是非常优秀的,也是经典剧作。易卜生早期的浪漫主义和晚期的新浪漫主义作品,之前都不是那么受推崇或者评价不是很高。

但恰恰像刚才孙建老师谈到的,《培尔·金特》其实是易卜生非常重要的一部作品。我认为它是易卜生整个创作生涯中,由早期转向中期的关键之作,同时也预示了晚期创作的某种转向。《培尔·金特》主要不是直接反思社会问题、批判不合理的现实生活,而是一部以非常开阔的视野观照社会与人生的哲理诗剧,而且在艺术上充满浓厚的浪漫、抒情气息。作家经过了中期对社会的正义、公正的呼唤之后,后期创作的《建筑师》《当我们死者醒来时》等,又回到了对人和人生的思考的主题上,而这些在《培尔·金特》中都已埋下了种子。我觉得我们戏剧学院,尤其是导演系,在实习演出、毕业公演的时候,剧目的选择非常重要。我们应该多演那些经典作品,要挑战一些难剧,这

样我们的品味与能力才会有所提高。我相信这一次同学们的排练和演出过程，本身就是一个很好的学习过程。

《培尔·金特》这出戏完全不同于我们所熟悉的易卜生的批判现实主义戏剧。我们过去比较习惯于两种创作思维：一是比较关注所谓的历史宏大叙事，追求一种所谓波澜壮阔的英雄史诗式的东西；二是追求写实的、人物性格的塑造。但《培尔·金特》不是这种思路可以解释的。我感觉到同学们在老师带领下，对这出戏的诠释非常准确，我也是非常认同的。易卜生不是在写一个独特的、有典型性格的人物——他不是一个英雄，当然也不像过去那样被批判为一个骗子或是轻薄的纨绔子弟。培尔就是一个平凡的人，一个普通的挪威农民。作家通过他来写人类，并不是对独特的"这一个"的思考，而是对人和人生的大思考，这确实是本出戏的特色。

可以说培尔·金特身上集中了我们每个普通人都会面临的困境，各种缺点与优点集于一体，如既有对权力、财富的渴求和自私的欲望，也有富于幻想、敢于探索、相信真正的爱情的一面，因此不能简单地说他是一个坏人或者好人，这部戏没有从社会问题或者道德层面去做一个简单的判断。但它恰恰是让我们能够边看边想到很多问题的一类戏。这个戏在20世纪80年代以后曾多次被搬上舞台，中戏徐晓钟老师、我院谷亦安老师都排过，各有特色，说明随着思想的解放，我们对这些经典大师的理解越来越深刻。这一版的《培尔·金特》有自己的解释和独特的表现方式就很好。我们以后要多排经典作品，戏剧学院出来的人，不读不演莎士比亚和易卜生这样的大师作品，那还演什么？我们的一流学科就要在一流的水平上亮相，所以我非常欣赏这次演出。

从艺术上来讲，这部戏有一种让人耳目一新的感觉。我们都是学

导演的同学，通过集体智慧不断排练，在晓欧老师的带领下，形式搞得非常有特色，有现代感甚至后现代感。好的地方我就不重复了，比如把这么长的戏、那么多场景集中到一些重要的场面就不容易；一开场就出现铸钮扣的人和老培尔·金特之间的对话，两人不断约定在下一个（人生的）十字路口再见，并将其作为全剧的贯穿线，构思非常好。这个戏难演就因为有碎片化倾向，场面很分散，而且流动性很强，确实是一个挑战。还有老中青三个培尔·金特的设计也是一个创新，表面看来是因教学需要大家都上台来演，但正好又成为了一个特色。恰巧三位男生又很像，个头也差不多一般高。这给了我们另外一个启示：培尔·金特不是单个人，人人都可能是培尔·金特，难道我们心中就没有培尔·金特吗？

这部戏从音乐到布景、灯光、多媒体都很完整，虽然有值得改进的地方，但总体上我觉得已经非常好了。从表演上讲——可能对导演系同学谈表演有点苛求，你们的表演还是不错的，三个培尔·金特，包括妈妈的角色、索尔维格等，这些演员因为场景较分散，戏份不一定很多，但都比较称职。

从整体导演风格的把握上，我提一点意见。第一，我觉得布景和表演有一个矛盾或者说悖论在里面。布景确实很好，滑动的景片在改换场景上有一种出奇的效果，因为我们更习惯看转台，一般导演也喜欢用转台。活动的门板这种设计让我觉得确实很新颖，把戏的节奏加快了。但是反过来，因为中间频繁地切割、转换，可能对表演多少有点阻碍，也分散了观众的注意力。这是我个人的感觉。

第二，在表演风格上，我理解的《培尔·金特》绝对不是易卜生中期的现实主义戏剧，所以我们在表演上还要再放开一点，往浪漫主义方面靠拢。在节奏的灵动性及表演的肢体性方面，可能还要再加强

一些。比如说山妖王国那场戏，给人感觉像在工地上面，甚至让观众有一点当代的感觉，这很好。但这一场景的中间摆着一个偌大的餐桌，人物基本上围着桌子说话，本来可以充分发挥形体的表演就受影响了，变得过于写实。

山妖王国这场戏很重要，山妖大王要把女儿嫁给培尔，但要限制他的自由，让他进入山妖行列。起初，培尔·金特为了财富，为了娶到公主，屈辱地让人装了一条尾巴。但最后他不干了，冒着生命危险逃走了，为了自由宁可抛弃一切，这就体现了作为人的完整性。包括前面婚礼那场戏，也过于写实，是不是可以热闹一点，表演上更夸张一点？在福金版的《哈姆雷特》中，演哈姆雷特的演员把小丑、杂耍的动作都用上去了，像《培尔·金特》这样的戏在表演上应该更活泼、夸张，怪诞一点都没有问题，不要太一本正经了。培尔·金特最后回到家乡的几场戏就很好，那幅巨大的地图、那不断转圈儿的单车，都富于想象力。还有培尔·金特与索尔维格最终见面的场面，很有情感的穿透力，与前面培尔的母亲在儿子怀里去世的场面形成了呼应。这是我对演出风格方面一点小小的看法，仅供你们参考。总之，衷心祝贺这次成功的演出，希望这部戏能够保留下来，往前再走一步，到北京、到其他地方去演演，把这出好戏带到全国各地。谢谢！

王虹（《上海戏剧》副主编）：非常感谢卢老师邀请我观看2019级毕业大戏《培尔·金特》，回到学校看到这样的演出非常激动，有很多感触想跟大家分享。我觉得这是一个有艺术追求的清新之作，是有艺术品格的当代演绎，我想在今天分享三点：

第一，纯净。这是我对这个舞台第一印象。这是一个白色的舞美设计，场面调度也非常干净，让《培尔·金特》整个的舞台呈现显得

一派纯净,我在看戏的时候,脑海里就跳出了"纯净"这两个字。以往我看毕业大戏,看到的更多是一种稚气,是在表演上和舞台呈现上的一种稚气和稚嫩,但这次看到了一种年轻的锐气。这种锐气、锋芒让我感觉在当下戏剧圈看到一股清流,非常珍贵。当时在看的时候,我就想,我们以前总说学院派戏剧,就像这部作品,它应该走出去让更多人看到,看到我们的学院在做什么样的戏,看到学院派戏剧是怎样的模样。与此同时,当这些学生毕业了,走出了象牙塔,如何再有这样的锋芒,这样的作品如何留下来走出去,这就需要我们的思考和努力。

第二,现代。我很多年没有回上戏看毕业演出了,看戏当下在想,现在的毕业大戏这么现代了吗?刚才也有老师说这部戏像罗伯特·威尔逊的戏一样有现代感,以前看毕业大戏的时候更多看到舞台的"老气",这次看到了现代的洋气。以前上戏排经典剧目演出的时候,大家大多是身着古装,是忠于原著精神和原著时代背景的一种呈现。这部戏让我眼前一亮,这种现代气质让人感觉看到久违的国外作品,这种现代性和原著抽象风格是很契合的。这种现代感不仅体现在对易卜生改编、导演手法、舞美设计,还体现在表演的方法上,如果说这部作品要走出学院并进一步打磨的话,我觉得还需要在表达上进一步地贴合现代,在表演上可以更极致更现代一点,在内容上更加精简一点。

第三,实验。《培尔·金特》并不是易卜生的代表作,但我觉得确实是一部非常特别的作品。因为它是一部诗剧,有大量的象征和引喻,有传奇和寓言色彩。他在作品中探讨了人应该怎么样生活的哲学命题,我觉得这个命题与当下非常契合。很可惜,这样一部经典作品在国内演出不多,我上一回看《培尔·金特》也是在学校里面,亦安老师带毕业班在上戏演出的环境戏剧《培尔·金特》。我们今天探讨如何演绎

经典作品，这个命题本来就是一个大命题，如何把经典作品介绍给当代观众，我觉得这是非常重要的。

这个命题刚好是上戏可以解决的问题，因为学院本身就是解题的地方，老师和学生可以在学校里面自由地做戏剧实验。在上戏实验剧院看了这版《培尔·金特》，尤为感慨，感慨于上戏的实验精神还在，那个让我读书的时候爱上戏剧的精神还在延续。多好啊，总还有人在守望着这一片学院的净土，让热爱戏剧的种子在这萌芽生根、茁壮成长。

黄昌勇（上海戏剧学院院长）：各位线上线下专家、老师，下午好！围绕一部学校毕业大戏，我们付出再多，学校关注再多都不为过。因为我一来上戏就知道，大家对毕业大戏高度重视，毕业大戏是检验我们培养人才，特别是本科人才的最好的实践。校领导班子对毕业大戏高度关注，每个校领导可能都来看过《培尔·金特》，都在议论，我还是想讲几点想法。

第一，祝贺并感谢导演系班子，感谢导演组，感谢张晓欧导演，感谢导演系这个集体。当然我也看到学校这些年实习大戏、毕业大戏的变化，学校多专业协同创新，拧成一股绳的团结精神是我们学校的特色和特点。

第二，这样的戏是不是演完就到此结束了，如果到此结束，我想这可能不是我们的心愿，也不是学校所愿意看到的，我们还是希望毕业大戏中好的剧目能够保留下来。好在这个班的同学下学期还要回到学校，还没有毕业，还有毕业论文，等等。希望在获得了社会方方面面的关注以及听取了专家们在各个方面提出的意见以后，导演系能够认真总结并吸收，将作品进行提升。这个提升不要停，往往是马上提

升,马上吸收最好。假如过完了春节,那可能还来不及提升就忘掉了。我希望这个戏能够公演,刚才复旦的孙教授已经说了,希望到复旦去演,其实我也希望这个戏到社会上公演,到北京,到外地。我们已经有了很好的尝试,像前年《邬达克》就采取了商业运营。这个戏不妨结合社会,如果社会上有机构对这个戏兴趣浓,那么结合起来让社会机构运作都是可以的。方式是可以多元化的,让戏保留下来、传承下去,是比较重要的。

 我讲两点意见,第一场我看了半场,昨天看了全场,一直看到最后。我也不是研究易卜生的,虽然读过、看过一些易卜生的本子,刚才专家对这个戏的鼓励与肯定我都赞同,但我谈谈我自己的感受。我很喜欢前半部,但后半部感觉跟不上了,我自己考虑了一下为什么会这样。我觉得前半部戏剧的节奏是流畅的,是舒缓的,是从容的。导演也好,助理也好,包括同学们演也好,都是流畅、舒缓且从容的,而下半场有点急促了。能不能这样说,可能大家面对易卜生的《培尔·金特》这么丰富和繁复的内容,面对内容选择时会感到难以取舍,难以决策。我觉得如果后半部分更大胆一点,该放掉的就放掉,保持上半场的节奏,观感或许就会更加完美。

 一部戏的成功不是一个方面的,舞台是个综合性艺术,这个戏在音乐、灯光、舞美各个方面配合上非常好,作为毕业大戏已经达到一定高度,观众和专家、社会的喜欢就是一个证明。

 最后想说一点,其实疫情并不可怕。这部戏给了我们启发,只要我们愿意,什么都可以做得到。我们开这个会,是在总结我们怎么样面对毕业大戏,用一种什么精神去面对。首先是我们学校怎么倡导,其次是院系怎么看,党政领导重视不重视。我觉得导演系做得很好,卢昂主任基本上每场都在,这就很好。卢昂同志也是大导演,我

相信（他）也很忙，能够在这期间坚守其实就是一种态度。再有就是导演组、制作组怎么看待，如果你本身就松懈，那学生的态度也就可想而知了。这个戏体现了一种上戏精神，一种重视本科教学、不顾一切、不图任何回报、把戏做好、把学生培养好的精神，我们应该大力提倡并将其发扬。其他院系都应该学习，并不是说其他院系做得不好，他们做得好的也都要学习。导演系这一次在疫情期间打了场漂亮的仗，这是一场不仅仅引起了学校还引起了社会关注的仗。我相信这一仗为学校赢得声誉，对这一批毕业生而言也是一个宝贵的财富。我相信这一仗会成为一个阶梯，很多学生会在这个阶梯上迅速成长，这也是我们学校办学的初衷，最后还是要感谢大家，谢谢！

吴爱丽（上海戏剧学院规划办、学科办、教学质量办公室主任）：我作为学校管理部门的同志来谈一点想法。我觉得导演系每年的毕业大戏从来都没有让我失望过，每次去看导演系的毕业大戏我都是抱着一种很高的期待。导演系的毕业大戏不论是对剧本选择，还是对剧作家思想的诠释，或者是所寻求的一种舞台呈现的方式，都能够很好地体现出戏剧学院的美学品格。

我觉得当我们在艺术上有一定追求的时候，那么一定就会有自己独立的风格、形态以及特定的表达方式。今天中午我跟我们办公室同事在一起讨论工作，由于新的学科目录的颁布和对国家文件的呼应，我们就学校未来的学科专业建设需要有一个新的建设目标方案和未来的工作计划。当我们在讨论这个问题的时候，就谈到了非常学术化的概念，我们中国的表达到底应该是什么样的？我们常说，我们学校有"戏剧学"的概念，但是我们说的"戏剧学"这个概念其实是外来的，不是我们自己的。我们现在引进的所有的戏剧学的著作理论观点表达，

欧洲的也好，美国的也好，都是西方的，是别人的，不是我们的。我们拿来这些东西之后，我们自己的表达到底是什么？刚才晓欧老师在说到《培尔·金特》的剧本选择的时候，我觉得她谈到了一个很重要的问题。也许一开始的选择是因为这个剧本本身的时长、篇幅不允许你在一个相对约定俗成的剧场呈现时间内去完成它，所以需要做删减，但当你做删减的时候，其实你是有自己的主观眼光和想法的，你的想法其实就是你对易卜生的戏剧的一种表达。

我觉得从教学的角度来讲，导演系非常不容易的一点体现在这么多年所表现在导演教学上的定力，这个定力不仅仅体现在招生这一个方面。因为每年招生量很少，从最早的隔年招生到现在的每年都招，每年的招生量都控制在非常严格的范畴之内。前两天在汇报本科教学的年度报告的时候披露了一个数据，这个数据就是我们学校从2006年到现在的生师比的比例上升了，这个上升越来越接近教育部对艺术院校的最低要求比例。就是说，我们学校过去所说的精英教学的概念未来还有没有资格提？这是值得我们去思考的。这个数值眼看一年一年往上涨，我们要做的是什么？

刚刚是从招生来讲导演系的定力，那么还有另外一种定力。我觉得导演系做得特别好的一点是，卢昂老师的导演大师班并没有对导演系已有一定体系且有一个严格流程的四年本科教学形成冲击，这是在体系外的一种可能，包括招社会化的学员，包括在研究生中的教学，这是我说的另外一种定力。我们已经具有的教学体系，它的价值和意义在哪里？这么多年下来，我们导演系的学生一届一届地出去了，他们在业界和在各个领域所获得的成就，是可以为我们的教学作注脚的。但我们还是要有改变，应该改变的是什么？

刚才晓欧老师谈到一点特别让我觉得重要，她觉得在上半年疫情

期间让这个班的学生在网上做的最重要的工作就是对剧本的解读,对易卜生这位剧作家的解读。其实任何一个站得住脚的创作,都一定要建立在对于戏剧的哲学和文学的思考之上。如果没有这个立足点的话,你很难去创作——我要有自己的表达,我要有自己的创意,但是这种创意不是无根的,这个很重要。很多时候看学生的作品,我发现太过于匆忙,这种匆忙让他们忘记了这个作品产生的时代背景、历史环境以及人物在那个年代特有的气质与生活习惯,所有的这一切都不是靠你那么一点小聪明和灵感能够传达出来的。所以我觉得从教学的角度来讲,这部戏和这个创作给予我们最好的启发是我们如何找到教学本应有的自信,如何在新的时代环境之下进行艺术表达,如何用具有理性思考的文学积淀来表达我们想要表达的思想。这个思想是关于生命的,是关于灵魂的,也是关于我们这个学院应该追求的美学品格的,谢谢!

宫宝荣(原上海戏剧学院副院长):非常感谢导演系邀请我看戏以及参加今天的会议。一般来讲,我看戏比较挑剔,但这次收到卢昂老师的邀请之后,我非常期待,因为已经有所耳闻,说演出很好。我在礼拜五看了之后非常感动,总体上跟前面几位的评价一致,既然今天是一个教学跟创作研讨会,所以我可能会在教学这部分讨论多一点。首先要祝贺晓欧老师以及所有同学,他们在这么艰难的条件下,能够排出一部高质量的戏,确实值得赞扬。

从教学角度来讲,刚才很多老师,特别是丁老师讲到了我们导演系在做毕业大戏或者实习大戏时需要思考的问题。我们如何能够挑选到真正好的、适合于导演系的作品?这并不是一件小事,因为剧本之间有着很大的不同。现在到国外去找剧本,当代的剧本常常是人物很

少，剧情和台词都很简单，难以符合导演系的要求。导演系需要集体创作，太简单了不行。当然，太复杂的也不行。最好介于复杂与简单之间，比如莎士比亚和莫里哀的戏，它们是传统的，是经过历史检验的。问题是，我们应该怎样对待这些经典剧目？导演系如何在教学上有所突破？这一次给我的最大感受是，我们开始跟世界接轨。我们在对待经典作品的时候，不再像过去那样。我们长期受斯坦尼斯拉夫斯基的影响，认为好的导演应该忠实于剧本与剧作家。不知道现在是否还在强调"二度创作"？而从后现代开始，已经不再存在所谓的"二度创作"。导演就是一度创作，不是替他人做嫁衣的二度创作。原来的"二度创作"是相对剧本的"一度创作"而言。作为忠实于剧作家与剧本的导演，他的创作当然就是"二度创作"。但是在国外的导演中，特别是受后现代影响的导演中，并不存在这个概念。可能在俄罗斯学派里或者受斯坦尼斯拉夫斯基体系影响的中国学派里面有这个"二度创作"的观念。我在法国这么多年，并没有听到法国导演说自己的创作是"二度创作"，甚至"二度创作"的法语怎么讲都不知道。所谓后现代也好，或者更时髦的"后戏剧剧场"也好，都是在70年代之后发生的，正是主张导演作为创作的真正主体或者完全意义上的主体的时代。对于现在的导演系来讲，我觉得可能要从所谓"二度创作"过渡到真正意义上或者完整意义上的"一度创作"。导演是一门独立的艺术，而这将对导演系今后的教学产生很大的影响。

尽管晓欧老师刚才介绍的时候提到学生们读了很多文本，把剧本抠得很深很细，但我相信他们在创作中更多地是运用了后现代的理念，实际上是解构重构。在剧场里，我原来期待的场景并不是现在这样的，更没有想到首先出场的人物竟然是原剧中后面才有的铸钮扣的人。我当年在中戏读研究生的时候，看过徐晓钟老师的那一版，印象很深刻。

没想到上戏这一版一开始就出现了老年的培尔·金特，这就是导演的"一度创作"，不是绝对还原剧本、忠实于剧本的创作。从这个意义上来讲，我们是可以和世界接轨的，也是值得肯定的。听说章文颖老师也跟同学们介绍了很多德国的戏剧创作，尤其是后现代的创作。对德国人来说，就是所谓的"导演剧场"，我还是愿意叫"导演戏剧"，即以导演为主的戏剧创作。"导演戏剧"也好，"导演剧场"也好，就是确立了导演的主体地位。我们在挣脱了文本镣铐之后，怎么样才能充分发挥导演的才智，怎么样培养年轻导演，这是对我们提出的很大挑战。我觉得在这部戏里面，这一点也得到了很好的体现。

但同时这也给我们带来一个问题。我们都知道，西方的导演为什么那么强调要对传统戏剧或经典戏剧进行重构解构，实际上是为了让经典作品能够接近当下，能够跟眼前的观众进行交流，否则的话，就按照传统的方法来导演就是了。但是如何使莎士比亚、莫里哀、雨果或易卜生能够跟今天21世纪的观众交流，让观众从经典作品当中看到今天的社会，让他们去思考今天的人生以及今天的社会现象，这是当代西方戏剧导演始终在追求与思考的问题。这就启发我们今天在引进这种方法的时候，需要思考的是如何让我们的导演跟当下结合起来。在这部戏的演出中就有些意象或者场景，普通老百姓不一定能够完全明白。比如说索尔维格，她被塑造成一个救赎的形象，像圣母一般。在上戏的实验剧场看戏的观众多数有一定的教育背景，他们也许能够理解。但是如果真的在社会上公演的话，普通大众是否能够接受这些意象？这是剧组需要考虑的问题。导演一旦要搬演国外的经典戏剧，对很多读者或者观众来说，他们心中原本就有一定的现成意象，怎样让他们接受中国表达，是值得我们考虑的一个问题。

总体而言，这部戏的表演和导演都有可圈可点的地方。不过，还

是存在一个悖论，即我们在对于经典文本进行解构重构时，还得注意保留或"还原"这部剧本的精神。这部戏在舞美方面虽然大家刚才说了很多优点，但我觉得还是有可以商榷的地方。比如刚才丁老师说到的景片更换频繁，还有背景的色彩，尽管沈亮老师的评价很高，认为跟挪威景色很符合，我也基本上同意。但是我又在想，这部戏表现的是培尔·金特的一生，而且主要是他的青年时代，色彩不应该始终那么灰暗。再看一看原剧，易卜生把这些场景都放在哪里呢？放在了南方，放在了地中海，放在阳光底下，从意象上来讲，现在这样是不是处理得过于灰暗了？这是导演需要思考的。尽管部分场景是符合易卜生原著精神的，但是从总体来讲，还是应该有一定的变化，比如在结构上，包括表导演结构和舞美结构上都应该有所变化。当然，这是在鸡蛋里面挑骨头。总体来说，这出戏还是很值得肯定的，本人也很赞赏它。

李伟（上海戏剧学院图书馆馆长、《戏剧艺术》副主编）：非常感谢。我特别想说一下灯光的使用，感觉很有梦幻感，我不知道我的理解对不对。一开始老年培尔·金特出来了，跟一个做钮扣的人对话，穿的衣服却是年轻人的，我感觉培尔·金特是不是在即将进入天堂之门的状态？人家问他，你死后最想做什么，是想跟大家一样作钮扣的材质还是什么？培尔·金特马上说我不想跟大家一样，个性非常鲜明。"我不想跟大家一样"，这一句本身就是很有现代性的一句话。切入点就是从这儿开始：在进入天堂之门的那个时刻回望自己的一生，就是晓欧刚才讲的回顾式的表述。昨天我把剧本又翻了一下，从第一幕到第五幕，原剧是顺叙的写法，晓欧改成了临终回望。这个改动我特别喜欢。虽然我才四十多岁，回顾自己的过去也像梦一样，再过几十年来回顾

自己的一生更像做梦一样。做戏就像在把玩自己的人生或者品味自己的某些人生片段，相信做导演的这种感觉更强。

人生如戏，人生如梦，培尔·金特一生什么事情都经历过。他是一个冒险家，敢闯敢干，醉过才知酒浓，爱过才知情重。这版《培尔·金特》由三个演员分别来演培尔·金特的青年时代、壮年时代、老年时代，三个阶段各有特点。年轻时代人家说他是混混，我们也经历过，他是浪荡的。壮年的时候则是挥霍，有了财富乱来一气。西方这种精神我觉得很可贵，率性、追求自由，想干什么就干什么，哪怕老的时候忏悔也是很有内容很有滋味的。这个人的一生不是很憋屈的一生，不隐藏自己的欲望，有强烈的探索精神，我本人非常喜欢这个戏和这个人物。

回到晓欧的导演，我觉得导演的构思富有创意。像倒叙回顾性结构，改变了原剧结构，有自己的创造，主题借钮扣之问拎出来了，贯穿整部戏，是一种强调和升华。我特别喜欢的是不断开合的门，这种白色的风格化的门很抽象，让人联想到培尔·金特的一生就像万花筒一样，经常变化。而且这个处理使舞台非常灵动，原剧有三十八场之多，很多场面要换景，大家以前可能觉得非常好的状态是转台换景，相比而言，用推拉门换景灵活很多，而且有层次，至少两、三层之多。中国古代的庭院建筑至少有三进，的确有眼花缭乱之感，假如处理不当是不是会混乱？我估计导演有办法处理，开合的门对于时空转变非常方便，这一点有创意。

一开始银白色的驯鹿也很美，培尔·金特有一个特点，富有幻想，能够讲出很多骗人的鬼话也是很不容易的。他有着很强的讲故事的能力，驯鹿就是他自己构筑与想象的对象。前面也讲到过，灯光我非常喜欢，让我想到陆帕在《狂人日记》里面的灯光运用，可以产生梦境

的感觉。整个戏非常有创意，充满各种精巧的构思，这也是符合现代话剧发展趋势的。现代话剧越来越强调舞台空灵，舞台空灵的目的是什么？尽可能减少物质形态的舞台呈现，更多用抽象写意的方式来表达，这样的目的是为了凸显话剧的精神对话特征。话剧最好的是直接的灵魂对话，尽可能减少舞台臃肿装置的束缚。所以说这个戏是非常现代的。

最后在教学方面讲几句话。我感觉我现在对上戏的爱每天都增加那么一点，就是因为学校经常有一些令人惊艳的好戏可看。我喜欢看戏，并不是天生的，而是这么多年来在上戏培养出来的结果。我感到上戏有一个很好的传统（这个传统上次在舞剧《白蛇》的研讨上也说过），上戏的老师有一种敬业精神，敢做大戏，对经典剧目不断地诠释。大家不知注意到没有，上戏有哪一种艺术样式，有哪一种艺术门类，就有哪一种样式和门类的《白蛇》。京剧版《白蛇传》不用说了，那是我们戏校必修必演的梅派经典剧目。我们现在还有舞剧版《白蛇》，有话剧版《白蛇》，下面还将迎来木偶剧版《白蛇》。《白蛇》在我看来，在戏曲里面是不亚于《牡丹亭》的剧目。《培尔·金特》也是这样。我在上戏工作20年看过三个版本，京剧版的，主演是石晓珺，当时是戏曲学院的青年老师；还有广场版的，就是谷亦安老师导演的那个版本，整个上戏校园都成了培尔·金特人生的舞台。这次是剧场版的。到了上戏之后，这么多年的看戏经验告诉我，每一个戏都有无限种可能。特别是经典的戏，有很多种可能搬到舞台上，这就是艺术创作的魅力所在。每一个艺术家，每一代艺术家都要用自己的创造力去阐释。我们现在无法统计《哈姆雷特》有多少个演出版本，这就说明了经典作品的魅力所在，说明了艺术家挑战经典的可能性是无限的。关于教学，我还是重复丁罗男老师的观点，艺术院校的专业培养，就

是应该挑战经典和挑战难点。谢谢！

陈军（上海戏剧学院戏文系主任）：刚才丁罗男老师讲了，易卜生早期创作偏重浪漫主义，中期以现实主义为主，晚期转向象征主义。五四时期，中国剧坛主要选择接受易卜生中期现实主义作品，因为当时中国的文化语境更需要揭露社会问题、批判社会现实的剧本。但易卜生成就最高的作品是晚期象征主义剧作，这是一个有意的"误读"。

《培尔·金特》就属于易卜生晚期剧作，偏于哲理象征，作者力求超越现实，在一个形而上的层面，更加抽象地反映其对人生的哲思和博大的人类情怀。这类剧作对一般读者或观众来说不容易理解，搬演起来更难，因为相对于以反映生活、刻画性格以及心理—体验为主的现实主义演剧，象征主义舞台表演在写实与非写实之间交织、徘徊，其分寸感更加难以拿捏。所以导演系敢于选择有难度的剧目作为毕业大戏演出，我对此是肃然起敬的。演戏也跟玩杂技一样，是有难度系数的，有难度的剧目更能锻炼和培养人，演出价值和意义也更大，作为专业艺术院校我们要高度肯定和鼓励这种探索实验。

我觉得张晓欧导演对这部戏的舞台演绎有自己的理念和方法，总体把握得很好。例如刚才晓欧老师说到了对索尔维格的处理，她既真实又是一种象征，她可能是培尔·金特脑海里面或者心灵深处的另外一种声音的呼唤，所以在视听上采用了有点类似科幻的处理，这个处理就非常棒！为了突出这部戏的超现实特征，演出特别注重人的内心世界的开掘，综合运用内心独白、对白、自由联想、意象、象征、寓言等手法来刻画，显示了鲁迅说的"灵魂的深"，这就很好地把握了原著的精神气质。此外，舞台布景更加中性，简洁抽象，在舞台叙事上，导演大胆采用倒叙手法，把青年培尔·金特、中年培尔·金特和老年

培尔·金特放在一起演出很有创意,在结构安排上自成特色,这些前面几位老师都讲了,我完全赞成。

我提两点建议:

第一,这部戏有灵魂拯救的意旨,可以适当渲染宗教的色彩。刚才复旦大学孙老师提到舞台布景中有象征教堂的尖顶,这个要突出,因为这部剧暗含一种上帝的视角。例如青年培尔·金特精神上的冲动和迷狂,显示这是一个"迷途的孩子"。培尔·金特对于索尔维格怀有一种自惭形秽的感受,在他母亲临死之前赶回来给予她以安慰,说明他还没有到不可救药的程度。在原著中,培尔·金特最后在索尔维格的怀抱中得到了救赎,这说明作品具有一种类似宗教的终极关怀精神。我觉得舞台处理还可以更虚幻一点,不要被现实所限,包括青年培尔·金特、中年培尔·金特、老年培尔·金特之间除了各自内心独白以外,还可以让他们直接对话,反思自己的所作所为,增加原罪、忏悔和救赎的表现内容。

第二,我跟黄院长意见一样,觉得毕业大戏把原本八小时的演出压缩成两个小时,稍微仓促了一点。这部剧有荒诞的东西、闹剧的场面、喜剧的情调,这方面还表现得不充分。现在演出气氛略显沉闷。主人公离家出国历险,遇到很多稀奇古怪、不可思议的事情,要有搞笑的场面和氛围,荒诞的东西与作品反思的品格并不违和,反而增加了观众的回味、间离和思考。象征手法的运用还要大胆,培尔·金特从山妖王国中逃离,这更多是一种精神世界的隐喻,不是真实世界的记录,导演的处理方式既要跳进又要跳出,不要拘谨,不要被束缚。

总的来说,我对这部戏充分肯定,一些不成熟的意见和想法仅供参考!

沈亮（上海戏剧学院教务处处长、研究生部主任）：很高兴，首先祝贺《培尔·金特》的顺利演出。毕业大戏剧目的选择是非常重要的。每次在毕业大戏前必须回答为什么要选择这个剧目。不能简单说因为这个剧是名剧，也不是简单地说剧目的思想性如何，或者艺术成就如何，主要是问你为什么为这个班级选择这个戏。我非常理解张晓欧老师为什么选这个戏，因为我跟这个班的同学曾经一起去过大凉山，他们非常活泼，给我留下非常深刻的印象。这个戏的选择是非常准确的，因为这个戏本身是关于对人的一生的可能性的探索。现在他们是四年级学生，22岁，正面临各种各样的未来，正思考自己的人生该如何去度过，那么这个戏的文本本身就已经提供了非常丰富的参考。我相信在疫情期间，这种思考对于我们的学生来说，会有另外一种风貌出现。我们讨论这个戏，其实也是为我们在疫情下的学习、工作以及寻找我们人生的意义做准备。我也非常感动这个戏最终顺利演出了，我们都知道我们克服了很多的压力。

这个戏我看了两次，第一次开完会跑过去看了下半场；第二次看了上半场，下半场我去看了《打野鸭》和表演系的一个毕业作品。我走在上戏校园里面有一种感慨：在这种情况下依然有三个戏在上演，同学们依然在坚持，学校领导和各个部门依然在支持。

教务处在夏天的时候做了一个工程，原来我们对本科生有一百个经典剧目的推荐，这是由丁罗男老师亲自审定的，希望能让剧本阅读、分析成为学校的常态。在夏天我们组织了博士生，为一百多个经典剧目搜集资料，出了二十道题，形成经典剧本阅读广场。学生在经典剧本阅读广场上，可以读剧，做完题目就可以拿到第二课堂。围绕剧本建设核心课程，如果学生读满八个剧本，愿意选择其中一个剧本来写一篇学术论文的话，那么我们就配备老师，以小组和一对一的方式辅

导他写出一篇论文。《培尔·金特》本身就在一百个剧本里面，学生也会选这个剧本写一篇论文。这样一个研讨会特别适合那些读完《培尔·金特》剧本，也看了《培尔·金特》演出的同学。我们努力让这个事情能更多地发生。

学生选了《培尔·金特》，我又重新看了两遍《培尔·金特》，我第一个感觉跟宫老师的一样：怎么是这样子的？实际上，看过剧本和没有看过剧本在看戏时的感觉是不一样的，抱着一种为什么这样处理的感觉去看，会觉得戏中这样一个处理非常对。我们要讲述自己的故事，特别是这群孩子，他们是借《培尔·金特》来探讨中国人、青年人自己的生活可能是怎样的。所以我非常同意张晓欧老师一开始的介绍，希望《培尔·金特》是抽离国别的。在这样一个理念下，特别适合思考如何去演绎外国经典，从什么维度去演绎外国经典的问题。我们主要是从培养学生的角度去演绎外国经典，而不是从我们要演出完之后让观众非常喜欢看的角度。培养学生有两个部分，一个是生命理念，一个是对导演技术技能的把握。导演专业本身有风格化教学环节，这个毕业大戏是风格化的延伸和深化，从这个角度来说，学生如果能够去探索非现实主义的处理方式，在这个戏已有的现实主义处理方式规程下，应该怎么做？这样做之后，学生必然会去考虑整体象征跟演员表演还有场面调度之间的关系，这样就极大拓展了在原有基础上的学习，生发更多的探索和挑战，反过来，在处理其他戏的时候，现实主义也好或者纯粹风格化也好，会有更多的创作可能。从这个角度来说，这样做非常对。从观感来说，我个人也非常喜欢，前几天从视频上看了德国排演的席勒的《强盗》，也是非常震撼，这种极简主义处理方式，在某种意义上能够表达出人的内心的张力和魅力。

当然，这个戏还有进一步改进的空间，主要有两点：

第一，在表演上面，如何处理原来片段里面的现实主义元素跟整体抽象风格之间的关联，应该有一个平衡性在里面。在平衡性方面还有继续努力的余地，不同场景有不同的努力方向。

第二，好的部分是景，景本身说话了，这是很重要的。那么在景本身说话的情况下，表演和故事如何跟本身已经说话的景产生对话关系，这是一个很大的命题。个别景会特别地跳，可以利用跳让它们有更好的对话关系。

周上华（上海戏剧学院演艺中心制作人）：线上线下的老师同学们好。作为导演系2019级毕业剧目《培尔·金特》的制作人，在这里首先非常感谢导演系、舞美系以及教务处、演艺中心的领导和各位老师在剧组工作期间给予的支持和帮助。剧目能够获得大家的肯定，是靠晓欧导演以及导演系、舞美系的指导老师，还有创意学院的黄老师、戴老师（的努力），他们在整个排演过程中付出了很多，尤其是在此特殊时期。剧组的经费的确是很紧张，时间也非常紧张，各个设计小组的指导老师及同学们都非常努力。我接触更多的是创意学院艺管班的同学，他们非常辛苦，而且责任心非常强，特别要感谢他们。包括特殊时期一些临时作为替补接手工作的同学，在这里也要向他们表示感谢，很不容易，谢谢！

话剧评论

简洁又丰富的《培尔·金特》

——上戏导演系2019级毕业演出观后感[1]

杨 扬[*]

前两天看了导演系2019级的毕业演出,有一些触动,觉得这个戏的排演经验值得总结。刚才听了大家的发言,更增强了我的这个想法。听上戏的教师讲,毕业大戏一直是上戏最为重视的演出。最近这段时间,我连续看了上戏的几个戏,觉得有点振奋。疫情当前,大家没有低沉下去,而是克服困难,认真排练,戏的质量没有降下来,反而提升了,这是可喜的。

最初看的是戏曲学院的新编历史剧《穆桂英再挂帅》,这是新创剧,师生同台在上海大剧院演出,老师带学生,现场效果好,获得满堂喝彩,提升了学生的自信心。第二台戏是上海大剧院与我们舞蹈学院联合打造的舞剧《白蛇》,领衔主演的是著名舞蹈家谭元元,她是我

[*] 杨扬,上海戏剧学院副院长、教授、博士生导师,上海市作家协会副主席,中国茅盾研究会会长。
[1] 该文为作者在2022年12月13日"新文科背景下经典剧目的当代排演与导表演教学暨2019级毕业大戏《培尔·金特》创作演出教学研讨会"上的会议发言。

们舞蹈学院PT计划聘任的老师。她挑选了舞蹈学院的十位学生一起参加演出，给学生争取了大剧院登台演出的机会，演出也非常出彩。学生们能拥有在大剧院登台演出的舞台经验，这在平时的学校训练中是不太有的。第三台戏，是上戏导演系的毕业大戏《培尔·金特》，在实验剧院演出。从整台戏的完成度来说，充实、饱满，有强烈的震撼力和感染力，完成度很高，现场效果非常好，不少业内人士走出剧场还在议论这台演出，似乎意犹未尽，这种现象是近年来上戏少有的。戏曲学院和《白蛇》剧组都在学院开过专家研讨会，交流心得。今天导演系组织研讨会，分析和总结《培尔·金特》的演出情况。

　　这改变了以往那种戏演完就结束的状况，留给大家一个很难得的思想交流、相互学习的机会。今天我请了戏文系话剧史论专业的研究生来听会；本来导演系今天下午我有课，我请这个班的同学在线上也来参会。可能一些人认为，开一个会稀松平常，每人讲几句，一个下午就过去了。但我认为我们要珍惜这种研讨会的机会，会要开得有质量，要有一点思考和事先的准备。单单从学习角度来说，开好一次研讨会，其收获，有时比参加一次演出、听一堂课来得更多更直接。很多意见只有在研讨会上才能够听到和激发出来。一出戏演出成功，不是说上几句好话就够了，而是应该有很多的问题提供给人们思考。这不仅仅是表导演、创作方面需要提问，评论、理论研究方面也有问题要问。从专业学习的角度讲，这是对大家专业素养的一次检查，也是我们艺术院校的特色之一。通常我们自己遇到的情况是，一出好戏，看后很激动，但它的好处和不足却未必能够马上说出来；说出来了，也未必准确、充分。有时甚至还会发现一些评论完全是说偏说歪了。所以，推进戏剧研讨是一项重要的工作，不仅仅是对戏剧研究和戏剧评论而言，对于戏剧创作和戏剧表导演，同样也是如此。没有新思想、

新观念的戏剧创作，不可能有鲜明的时代特征和探索精神，当然也不可能是高质量的；无法产生新观念、新思想的剧评，同样也是软弱无力、行之不远的，不可能为戏剧创作提供帮助，那是真正会被人轻视的纸上谈兵的东西，不可能获得社会和同行的尊重。所以，我觉得戏剧研讨会要开，而且一定要开得越来越有质量，这是高等院校的职责与使命所在。

一

今天下午这个会，开得及时，因为看了这个戏以后，不少老师和同行都有话想说，导演系领导及时为大家提供了这次机会。我自己也有几点想法。

第一，是对易卜生创作的理解。易卜生的作品很多，选择易卜生的哪一部作品来排演是有讲究的，尤其是对于艺术院校的毕业演出的剧目来说，要考虑选什么来检查我们的教学训练、文化学习成绩。一般大家比较关注易卜生的社会问题剧，像《玩偶之家》《群鬼》等，也就是他的后期创作。如果要排演易卜生的作品，对他所有作品的一些代表性的评论意见，应该尽可能多做一些功课，不能只知道自己要排练的那个剧本，别的一概不知。对易卜生作品的评论和研究，目前国内有不少成果出版，像20世纪80年代出版的《易卜生评论集》《外国现代剧作家论剧作》，收录了很多世界上权威性的评论。最近这些年，北京三联出版了耶鲁戏剧学院前院长罗伯特·布鲁斯坦的论著《反叛的戏剧：从易卜生到热内》，他论述西方现代戏剧，第一位就是易卜生。还有像英国当代著名的马克思主义文艺批评家雷蒙·威廉斯的理论著作《现代悲剧》，其中对易卜生戏剧也有新的论述。这些论述，从

评论的角度看，对我们理解易卜生戏剧是有参考价值的，应该阅读和参考，不能一无所知。另一方面，从读者接受的角度看，对作家作品的阅读、理解是没有固定模式、没有尽头的，不可能定于一尊、一成不变。不要因为文学批评或戏剧批评对包括《培尔·金特》在内的易卜生作品有很多权威的解释，而限制了我们今天对他作品的解读。如果是这样，我们的演出就永远不可能有自己的时代特征和艺术特色，也不可能超越以往的表演。1983年，中央戏剧学院的徐晓钟院长曾给中戏79级毕业班排演过《培尔·金特》，我看了他的《〈培尔·金特〉导演札记》，对照前几天上戏导演系的演出，发现徐晓钟先生对这部作品的认识和阐释，与我们导演系这次演出的指导思想之间，侧重点是有些不同的。这个不同可能还不在于他们压缩了哪些情节段落，而在于美学风格上，徐晓钟院长比较侧重于现实主义的审美表现，是以现实主义审美为底色的——尽管他也强调舞台表演的诗意和写意，但他的路子是斯坦尼斯拉夫斯基体系。不像我们上戏这次排演，是海派的、开放的，吸收了很多现代与后现代的审美元素，自由发挥的主体色彩显得更加强烈。

如果不了解此前的这些相关信息，我们对上戏的这部戏的认识，可能还是印象式的、直观性的，但结合以往的一些戏剧批评、戏剧审美和戏剧舞台实践，对照之后，就会比较清晰地看到当代中国戏剧的审美线索和发展变化过程，会意识到上戏的这个戏是走在这样的探索道路上的，有着自己的探索印迹和时代特色，不是随便选一个戏排练，运气碰得好。其实，这也不是我一个人的看法。那天看完戏，雷国华导演就说，高等艺术院校就是应该多排经典作品，上戏版跟中戏版的《培尔·金特》不一样，各有千秋，但方向是一致的，向经典学习。中戏版的演出是在1983年，在四十年前那样一个刚刚开放的时代环境

中，徐晓钟院长选择《培尔·金特》来排演，融贯了不少新的想法，结合中戏的教学要求，这是很不容易的。但就导演阐释的指导思想和工作步骤而言，基本上是斯坦尼斯拉夫斯基式的，从现实意义、最高原则和实现手段一步步下来，非常严格，体现了一个优秀导演的严谨工作作风和理论素养，也体现了戏剧高等艺术院校严格训练的系统学习的特点，我今天看这份导演阐释，还是非常佩服。这实际上给我们表导演和戏剧评论上了一课，排演一出有分量的戏，一定要尽可能地保持自觉的思想探索，而不是简单地将戏排出来就完事。所谓自觉的思想探索，是要求排演时导演要传导给大家一种思考和学习的意识，不断督促大家思考自己通过这个戏的排演，要达到怎样的训练、学习的目的，与以往的排演要形成对比。四十年后上戏导演系排演《培尔·金特》，我虽然还没有看到导演阐释，但从舞台呈现效果看，可以肯定这已经不是原有的现实主义美学可以限定得了的，有很多具有当今时代特征的戏剧探索元素参与其中，这些元素也不是上戏独家的发明，而是四十年来中国戏剧经过各种摸索、努力之后，一些被大家认可、接受的表导演技法和手段——像表现主义的呈现方式，像无厘头式的后现代解构手法，像中国戏剧的写意与抒情，像布莱希特戏剧中的那种跳进跳出的戏剧叙述手法等，当然，也有现实主义的东西，这主要表现在批判现实的严肃态度和戏剧精神上。这些戏剧表演元素在上戏版的《培尔·金特》中都被很好地运用，而且运用得自如、妥帖、不突兀，在戏剧舞台上相辅相成、不断推进。这样的表演，放在四十年前是不可想象的，但经过四十年的努力，人们已经很容易理解和接受这些原本在戏剧舞台上作为探索性、实验性元素的东西了。即便是这样，要在戏剧舞台上有效呈现，演一出好戏，也不是一件容易的事。上戏导演系的师生们经过不懈的努力，较为完满地将这些戏剧元素在

舞台上呈现出来，发挥稳定，发挥良好。这说明导演系的师生们对戏剧问题的认识，经过较长时间的教学训练和舞台排练磨合，达到了认识上的一致；较之以往的戏剧表演，是进了一步，视野更加开阔了；大家意识到要将当代戏剧技法融入到经典的戏剧作品的表演中来，以此推进新世纪中国戏剧艺术朝前走。

二

第二个方面的问题，是具体对易卜生《培尔·金特》这部戏的处理。我们如何来确定《培尔·金特》这部戏的主题？刚才几位老师都谈到，从五四新文化运动介绍易卜生的社会问题剧以来，一直到今天，很多研究者和表导演关于易卜生的戏，记忆最深刻的，估计是他的社会问题剧，而不是他前期创作的诗剧和象征主义作品。这种状况直到今天，在西方的理论论述中，格局还是不变；这样的状态是会影响到人们对于易卜生作品的理解和阐释的。所以，我们对既有的剧作家的作品的分析、评价还是要有一点了解，了解的目的不是限制自己，而是从中看到有哪些新的发展空间。如英国当代著名文艺理论家雷蒙·威廉斯，他在《现代悲剧》一书中，将易卜生戏剧作为全书的第一章来论述。他认为易卜生戏剧是一个巨大的矛盾，他的分析对象是像《玩偶之家》这类作品，但他有一些新的思考，如他认为这些作品与易卜生的前期作品之间是有某种关联的，即便是社会问题剧也并不完全只是关于社会问题，里面至少包含三种较为抽象的哲学思考——一种是存在主义，一种是自由主义，还有一种是社会集体主义。所以，易卜生戏剧一方面体现出了强烈的反抗特征和向社会提问的力量；另一方面，各种审美要素、各种思想在作品中又都是相互矛盾、相互牵

扯的，这既延续了易卜生前期的创作风格，也构成了易卜生作品的丰富性。美国耶鲁大学戏剧学院前院长罗伯特·布鲁斯坦所写的专著《反叛的戏剧：从易卜生到热内》，第一章也是讲易卜生戏剧，他认为易卜生作品中最有价值的，是那些反叛社会的作品，这些作品打破了传统社会陈规旧习的条条框框，改变了戏剧的关注对象，由此开辟出现代戏剧的新路。易卜生戏剧给世界现代戏剧注入了新鲜血液，成为西方现代戏剧的开创者。易卜生戏剧中的人物，从一开始就是非常接近日常生活的，其中的戏剧人物不再是莎士比亚戏剧中的王子、贵族、公主等传奇人物。一些平常人物在易卜生戏剧中大量出现，在舞台上登台亮相，保持着一种常态，这标志着世界戏剧的一个转向，从传奇故事转向现实人生，世俗的内容大量进入到剧作家、舞台和观众视野中来。像雷蒙·威廉斯和罗伯特·布鲁斯坦等人的这些论述，能不能被我们认同姑且不论，但这些观点的侧重点，应该成为我们今天理解易卜生戏剧的一种参照。从这一意义上讲，接触新的理解，其实就是一种学习的过程。不学习、不了解戏剧评论的当代变化，是不可能产生有价值的戏剧思考，也不可能有真正创新意义的戏剧表演。戏剧学院的广大师生比一般院团的主创人员，应该更具学习主动性和积极性才是。我记得濮存昕老师曾反复叮嘱过上戏西藏班的学员，要求他们一定要养成看书学习的良好习惯，这将对他们未来的演艺事业享用一辈子。我想这是他从自己的戏剧表演生涯中真切体会到的。今天我们在总结上戏版的《培尔·金特》时，也触碰到了同一个问题，这似乎在提醒我们要充分学习，认真领会经典的意义，在戏剧教学中不断向经典学习。学生们毕业演出的每一次良好成绩的取得，都不是撞大运一样碰运气碰来的，而是在学院教学体系的正确指导之下，在教师的严格带领之下，学生们持续不断勤奋学习的结果。

在今天的语境下，我们重新排演《培尔·金特》，肯定是要带有我们自己的理解，这种理解未必是人们常常谈论的什么时代化、中国化、民族化，而是一种基本的阅读理解的要求使然。就这方面的道理，我觉得哲学阐释学有很充分的论述。戏剧跟阐释有相似的地方，它由文本出发，但没有最终穷尽文本，而是不断参与、加入其中，就像蜘蛛织网一样，不断编织，不断扩大范围。随着不同建构对象的关系确立，产生的意义也会是不一样的。文化累积，在某种意义上，就是阐释的无穷延续和文本价值在时间流程中的无限绵延。当我们把易卜生的戏剧放到今天中国的接受环境中，加入我们不同的思想元素、文化元素和审美元素进行阐释时，人们会发现有很多解释的可能性存在。这些阐释让原本诞生已久的文本，具有生生不息的生命力，在与当代中国戏剧的对话中，易卜生的作品好像被唤醒了一般，产生了不同以往的新的意义。当然，易卜生作品作为戏剧文本，可能比一般的文本来得更有号召力和感染力，因为它是被历史证明了的名副其实的戏剧经典。我们从学习经典中，培养自己的文化记忆和审美习惯；从排练易卜生的戏剧中，体会优秀剧作的价值尺度和审美情趣，进而扩大自己的接受视野，获得戏剧艺术水平的充实和提高。

　　落实到上戏导演系排演《培尔·金特》，我觉得选择这样的经典作品来排是对的。尽管挑战很大，但教师团队事先所做的功课非常细致，张晓欧老师率领团队对剧本做了压缩，枝干清晰，内容简洁，适合学生接受、理解，为演出奠定了很好的文学基础。但我看到一些媒体对这部作品的评论，对上戏老师们的这份苦心，似乎并没有关注到。换句话说，上戏版的《培尔·金特》在哪些方面最值得关注，很多媒体并没有清楚地认识到。我想应该指出教师团队对于剧作的简洁版处理，是成功的重要因素。单靠学生自己来做，是做不到这么到位的，

这就是教师的指导作用。我理解，处理是抓住培尔·金特的人生三阶段——少年、中年和晚年，来结构全剧。就每一人生阶段，上戏的老师们再想办法赋予一些特定的戏剧内容，配合以较为丰富的戏剧表现手段来呈现。这与四十年前中戏版的《培尔·金特》形成了对照。如果说，中戏版的演出是围绕人生价值这一核心概念在不断强化，那么，上戏版的演出是展现人生不同阶段的不同生命体验内容，以此来设计表演。所以，上戏版的《培尔·金特》可以说，既简洁，又丰富。简洁是指人生三阶段很清晰，结构干净利落；丰富是指各阶段的人生体验相互对照，像照镜子一般，相互照应，内涵丰富，表演不单一，构成戏剧冲突和戏剧表演的层次感。舞台呈现效果别开生面，给人以耳目一新的感觉。这是导演艺术精心处理的结果。

三

第三个问题，我想强调导演艺术的特殊性和重要性。这看上去多此一举，但还是应该讲一讲。像上戏这样的艺术院校，排一个戏没什么了不起的，我曾听到有的人说导演专业没有什么了不起的，上戏的表演系、舞美系、戏文系都在排戏，也都能排戏，那么，要导演系干什么？我想问的是，导演系排演的戏与其他一些院系排演的戏有什么不同吗？如果有明显的不同，这就是专业学习所形成的差别。我的确听到有教师跟我说，导演系的毕业演出的戏有味道，与其他院系排出来的戏不一样。这所谓的不一样，就是专业学习的优势所致。黄佐临先生在《话剧导演的职能》一文中说，导演的最大本领，就是让剧本活起来。这活起来，不仅仅是将文字剧本搬上舞台，还必须融入导演自己对剧作的理解，这种理解与演员对角色的理解、编剧对剧本的理

解以及舞美对戏剧表演场景的理解是不一样的。导演是剧作的第一印象人，选什么剧本来演，第一决定人是导演。他需要给全剧提供一个最醒目的东西，将演出围绕这一醒目的东西来展开。舞美、音乐、演员表演和编剧修改台词等，都要服务于导演的这种第一印象。黄佐临先生说这是一种感觉、一种缘分，有了这种感觉和缘分，才有后面细致的剧本分析和工作计划，这种体会是黄佐临先生从他自己的导演经验中总结出来的。他非常看重导演对剧作的第一印象，强调这种"醒目"的重要性。我以为这种"醒目"其实就是导演心目中对戏剧的整体理解。既然导演是舞台演出的总指挥，他对剧作的艺术提炼一定要有一个提纲挈领的总体性的看法。如果这个看法不得要领，那整台戏的排练、演出就会是趴着的，立意上抬不起头，不可能有艺术上的完美超越。所以，与编剧、演员和舞美等从各自分工的层面来理解戏剧不同，导演的工作带有整体性的结构特点，他赋予戏剧以强健的骨骼和结构灵魂。没有这种骨骼和结构灵魂，戏剧是活动不起来的。导演系这次排演易卜生的戏之所以较为出色，就是把一个百年前的作品重新做了理解，赋予作品以现实生命，这生命不是个别的、局部的，而是在戏剧审美和戏剧思想等诸多方面，都想尽办法，贯通生命的元气，在音乐、服装、舞美、灯光以及演员表演上，都希望与今天的审美发生关系，整体比较协调，让我们通过舞台表演，感受到《培尔·金特》与今天生活的联系、与新的戏剧艺术探索之间的联系、与观众审美需求的联系。在整个观剧过程中，人们可以体会到导演对整台戏的指导、掌控，尽管不显山露水，但无处不在其中。这种舞台演出的节奏感是真正让人享受的和快乐的，把经典作品的能量，较为充分地释放了出来。演员演得自如，观众也被带动起来，整个剧场沉浸在热情洋溢的戏剧艺术的氛围之中。看完演出，可能你不一定记得哪个演员演得最

出色，但你一定会享受到演出成功带来的快乐，我想这就是导演艺术的魅力所在。这也让人不由得想到导演工作的确是其他演职人员和创作人员的工作所难以替代的，更不是随便什么人都可以担当导演重任的，必须有长期的专业训练和舞台实践经验。这次导演系的师生顺利完成毕业演出，体现了导演系在教学和实践方面的成绩和进步，我为他们感到由衷的高兴。

镜子、影像与魔幻式表演

——评李建军导演的舞台剧《大师与玛格丽特》

胡志毅[*]

第九届乌镇戏剧节上演的由新青年剧团创始人、独立导演李建军导演的《大师与玛格丽特》，在乌镇互联网国际会展中心3号厅演出，这个剧是根据苏联作家米哈伊尔·布尔加科夫的长篇小说《大师与玛格丽特》改编。编剧马璇、舞美设计胡艳君、灯光师陈侠吉、服装造型设计陈旭人人、音乐作曲李鲁卡……从这个组合可以看出一代年轻的舞台艺术家在成长。剧场可以说是座无虚席，可见年轻的观众对于这个戏的热情。

近年来，由小说改编的舞台剧成为一个热门的话题，但大都是由中国现当代小说改编的舞台剧。而由外国小说改编的舞台剧，一般是外国的导演完成的，如由里马斯·图米纳斯导演的、俄罗斯瓦赫坦戈夫剧院演出的、根据普希金的诗体小说《叶普盖尼·奥涅金》改

[*] 胡志毅，浙江大学传媒与国际文化学院教授、博士生导师，中国话剧理论与历史研究会第三任会长。

编的舞台剧，由康斯坦丁·勃格莫罗夫导演的、莫斯科艺术剧院演出的、根据陀思妥耶夫斯基的长篇小说改编的同名戏剧《卡拉马佐夫兄弟》，还有由俄罗斯导演格里高利·利兹诺夫导演的、圣彼得堡马斯特卡雅剧院演出的、根据米哈伊尔·肖洛霍夫的四卷本长篇小说改编同名戏剧《静静的顿河》，笔者曾经专门做过长篇评论。而米哈伊尔·布尔加科夫的《大师与玛格丽特》，是中国的编导进行的改编（这种改编，在这之前也出现过，如王晓鹰根据大仲马的长篇小说《基督山伯爵》改编的舞台剧），一如波兰的导演克里斯蒂安·陆帕根据史铁生的作品改编的《酗酒者莫非》和根据鲁迅小说改编的《狂人日记》。

　　这是一个双向的跨文化改编现象，笔者将在这篇评论中，进行适当的比较，从中可以看出一些改编的端倪来。

　　笔者曾经在孟京辉主持的杭州当代国际戏剧节上看过李建军导演的《美好的日子》。李建军导演的戏剧，影响较大的有《狂人日记》《变形记》《世界危在旦夕之间》等，在戏剧界产生了较好的口碑，甚至有了特别追随他的粉丝。

　　米哈伊尔·布尔加科夫是苏联的文学家，谢尔盖根据他的长篇小说改编的、莫斯科艺术剧院演出的舞台剧《白卫军》于2011年曾经在北京首都剧场演出，在观众中产生了影响。《大师与玛格丽特》是一部魔幻现实主义的长篇小说，早于拉美的魔幻现实主义，可谓魔幻现实主义的先驱。这部小说是对苏联当时现实的一种魔幻式的表现，充满了隐喻与讽刺。这部小说被改编成戏剧、电影和电视剧，尤其是戏剧，如亚历山大·彼得洛维奇导演的南斯拉夫、意大利电影《大师与玛格丽特》，俄罗斯导演弗拉基米尔·博尔特科导演的电视连续剧《大师与玛格丽特》，俄罗斯著名戏剧导演尤利·彼得洛维奇·留比莫夫于1977

年导演的《大师与玛格丽特》。[1]

李建军导演的这个改编剧,不仅显示了中国导演的艺术水平,而且也表现出中国导演的精神气质。笔者作为戏剧研究者,对于契诃夫的戏剧自然迷恋,而对于俄罗斯文学以及根据俄罗斯文学改编的戏剧也情有独钟,因此,对于这个俄罗斯白银时代的文学家布尔加科夫的《大师与玛格丽特》的改编非常期待,但它是否被中国观众所真正接受还有待验证。本文从"镜子:空间与隐喻""影像:真实与夸张""表演:魔鬼与女巫"三个方面,评论李建军导演的舞台剧《大师与玛格丽特》。

一、镜子:空间与隐喻

全剧一开场用字幕交代苏联在20世纪30年代的背景。编导将情节集中在大师与玛格丽特上,删除了原小说中大量的细节描述,只采用了一个小说的框架,选择了主要情节,重新进行富有想象力和建构性的编排。这也许是容量太多的长篇小说改编成舞台剧时不得不采用的方式。

从空间上说,这个剧是通过化妆间和精神病院展开的。这两种空间,都是一种福柯式的"异形空间",也可以说是"异托邦",在其中,都可以采用魔幻式的表演。

在舞台上设置了一个大的化妆间的空间,将影像镜头集中到化妆镜前的大师与玛格丽特,并且同步投放到大屏幕上。化妆镜的设置有

[1] 陈世雄:《导演者:从梅宁根到巴尔巴》,厦门:厦门大学出版社,2006,第404页。

点像立陶宛导演奥斯卡·科尔苏诺夫导演、OKT剧院演出的《哈姆雷特》，不过那个剧中有九个化妆镜，这个剧只用了一个化妆镜。一开场就是大师与玛格丽特在化妆镜前的对话，大师写了一部关于本丢·彼拉多的小说，却要点燃火柴烧掉它，烧书是一种对专制的抵抗仪式，是一种象征性的抵抗。他和玛格丽特想要一起逃到一个没有警察、没有告密的理想之国去，在镜子上画了一个逃跑的路线，这个对话投射到影像上。导演通过玛格丽特的旁白来介绍她和大师的关系。

这是全剧的开场。这个开场和长篇小说的开场不同，如果说长篇小说的开场是以沃兰德登场开始，受众会以为沃兰德是主角，但是舞台剧还原小说里的大师作为"主人公登场"为开场，可能更符合小说作者的原意。

在全剧的精神病院空间中，穿着蓝色条纹服的病人以排成一排的方式表演，这种表演方式，既可以通过合唱来表现，也可以通过肢体剧来表现人物的精神状态，同时剧中人物可以随时上场表演，只要戴上一顶帽子或者一个头套，披一件外套，成为一种当场换装的即兴表演。这种表演也避免了原来中国演员演外国角色的让人觉得别扭的化装，解决了中国演员演出外国戏剧的跨文化的问题，也就是说，这个剧打破了中俄的文化界限，具有了更普遍的意义。

118号房间的病人精神病发作了，护士喊来斯特拉文斯基医生。在精神病院中，医生具有一种象征性权威。医生说要撬开病人的嘴，其他九个精神病人就围着他，将他身上所有的东西都扒光抛撒一地，然后出现了一面像靶子一样有多个圆圈的布幔，被扒光的118号成为一个赤裸的人，他就是约书亚。在这里，李建军导演表现出了布尔加科夫的"弥赛亚"情节，同时也表现出大师约书亚的"受难"仪式。

大师因为写了一本关于本丢·彼拉多的小说，受到当局的监控，被莫斯科文联开除，他将小说销毁，满地撒满了他的手稿。大师被关进了精神病院。玛格丽特到处寻找，却找不到他。她要找到大师，不惜和魔鬼打交道。在这里，我们可以联想到歌德的《浮士德》中浮士德和魔鬼订契约。

精神病院的病人坐成一排，编导采用穿插和倒述的方式来叙述。一个坐在中间的精神病人，当场戴上一个外国男性的头套，抽着雪茄，扮演莫斯科文联主席米哈伊尔·亚历山大罗维奇·柏辽兹。诗人伊万·尼古拉耶维奇·波内列夫本来要参加格里鲍耶托夫在莫斯科文联举行的聚会，他和柏辽兹在一起，目睹了魔鬼沃兰德是如何预言柏辽兹的死亡，然后他认为是魔鬼杀死了柏辽兹。（伊万在叙述故事，这个人物很像果戈里《外套》中的阿卡基·阿卡基维奇。）

另一位坐在最右边的精神病人戴上头套、穿上风衣、手里拿着拐杖，就变成了沃兰德，他自称是魔术师、历史学者，预言柏辽兹要死。柏辽兹果然因为亚麻籽油滑倒在了轨道上，在有轨电车开过的时候，头被轧断了。

在舞台上，精神病人先是跟着柏辽兹跑，然后扮演有轨电车上的乘客，有人将一个黑色的塑料袋做成的包，在舞台空中抛来抛去。

这是一种戏谑的表演，但也减少了舞台的血腥气氛。

在小说中，伊万一路追击，甚至脱光了衣服跳进莫斯科河，他的衣服被一个小偷捡走，只剩下内裤。他上岸后疯狂地要追击魔鬼沃兰德以及其随从和黑猫（在舞台上没有出现沃兰德的随从和黑猫），最后被当作精神病人关进了精神病院。这一段，采用影像的方式呈现。

在精神病院，拥有绝对话语权力的斯特拉文斯基医生和护士，诊断诗人是精神病人。在精神病院里，伊万坐在轮椅上，大师拿着一个

桶，和伊万对话。这种对话，充满了在苏联时期的道德思考和评判。大师劝诗人再也不要写歌颂行的诗歌了。这种讨论，很像陀思妥耶夫斯基小说《卡拉马佐夫兄弟》（也改编成了舞台剧）中伊万和阿廖沙的对话。

舞台上下着雨，一群精神病人顶着一个又一个白色的泡沫板，一个又一个断裂。中间穿插着两个人物，甚至斯特拉文斯基和护士也上场，说着魔幻与现实、谎言和真实的话。在这里，有一种巴赫金式的民间的狂欢，音乐也富有狂欢的感觉。

在这个舞台剧中，镜子成为一个隐喻，玛格丽特在化妆镜上飞翔，最后融入了镜子。这让人想起了莎士比亚的关于镜子的隐喻。

二、影像：真实与夸张

《大师与玛格丽特》因为是长篇小说，在叙述的时候，有许多人物和故事，甚至真实的细节，而这是两个多小时的舞台剧表现不了的。但是舞台的表演和影像能弥补许多细节并且将其夸张。

小说《大师与玛格丽特》回顾的是罗马帝国时代的本丢·彼拉多，但舞台剧导演在影像上塑造了一个民国时期的军阀打扮的长官。这也是一种跨文化的表演方式。

审问约书亚是通过一个女人的声音来进行的，其实这个约书亚可以置换成大师本人，大师说耶路撒冷将要毁灭，然后本丢·彼拉多将约书亚处以死刑，也可以看作是大师的受难。

斯特拉文斯基医生和护士，每天晚上都会来监视大师做的梦，影像出现了一只大章鱼，大师每天晚上都会梦见他。这也许就象征着一种恐怖的、荒诞的"恶托邦"。

本丢·彼拉多下令行刑，将约书亚钉上了十字架，这个故事是通过影像来完成的。但约书亚钉上十字架却是通过舞台上的大师成为受难者来实现，在这里，大师和约书亚是将历史传说和残酷现实合一的象征。

在小说中，本丢·彼拉多自己坐上方舟一号逃离，因为洪水已经涨到高原。在舞台上，有一个声音在播报方舟已经关闭舱门了，并且已经起航。在这里，圣经传说变成了科幻，秘书背着本丢·彼拉多上场，非常喜剧，罗马长官本丢·彼拉多和他的秘书也被关进了精神病院。这也成为历史传说和荒诞现实合一的象征。这是一种将小说改编成舞台剧的方式。

导演也让精神病人排成一排，述说每个人如果在30年代的苏联怎么生活——躺平，找到小确幸，不发出声音，等等。这是一种类似布莱希特间离的表演方法，让演员带观众进入对苏联30年代生活的一种评判和一种反思。

在戏剧的结尾，导演让罗马长官本丢·彼拉多穿戴着航天服登上了月球，和人类第一个登上月球的航天员阿姆斯特朗并列在影像的画面上。这显然是导演新加的科学想象，原小说也不会有苏联飞船登月的计划，但观众顺理成章地接受了。

三、表演：魔鬼与女巫

米哈伊尔·布尔加科夫的长篇小说《大师与玛格丽特》之所以被称为魔幻现实主义，主要是因为出现了魔鬼、女巫等形象。舞台剧可以采用魔幻式的表演，这种表演使得演员可以在舞台上获得一种自由，假定性可以得到最大程度的展现。柏辽兹和诗人登场以后不久，魔鬼

沃兰德以魔术师的形象出现了，这个形象像是"被脱冕的小丑"，他"同狂欢节上加冕与脱冕两种仪式紧密联系。具有小丑—傻瓜—骗子—魔术师等多种功能"。[1]他预言柏辽兹的命运变故，身首异处，即"你会头颅断裂而死"，果然柏辽兹就摔倒被电车轧死了，而且确实是身首异处。在舞台上，导演夸张地用塑料袋扎成头颅的形状，让疯子们抛来抛去，充满着喜剧甚至是闹剧的感觉。

玛格丽特依然是作为一个叙事者在旁白。玛格丽特对于大师的爱情，表现出作为女人的异乎寻常的勇气，她身上有着一种由坚定的信仰而产生的勇气，大师离开了她，她找不到大师，心里非常着急，有一天大师终于进入了她的梦幻，他们俩人的观念发生了冲突。大师在精神病院118号房间，只要不提要求，就可以在这里安静地生活。玛格丽特问他为什么不给她写信，他说医院没有地址。大师已经不想去理想之国了，即使出逃，到了那里也要隐姓埋名。在这里，理想之国（在小说中的目的地是黑海）其实是一个乌托邦。

在将近结尾的时候，导演通过影像呈现了这样一段场景，玛格丽特在莫斯科的牧首湖公园（尤利·彼得洛维奇·留比莫夫导演的《大师与玛格丽特》采用多层次时空结构，使剧情从莫斯科的牧场池塘自由地跳到巴勒斯坦的乡村[2]），魔鬼沃兰德坐在她身旁，送给她一盒礼物，玛格丽特用礼物在化妆镜前化妆，于是就成了会飞翔的魔女、女妖，也称为女巫。

在黑暗的舞台上，玛格丽特独白，在镜子中，她变成了另一个人，

1 陈建华：《中国俄苏文学研究史论》第三卷，重庆：重庆出版社，2007，第303页。
2 陈世雄：《导演者：从梅宁根到巴尔巴》，厦门：厦门大学出版社，2006，第404页。

她的眼睛和嘴唇涂满了魔鬼给她的化妆品，身上长满了鳞片，眼睛发着红光。导演采用让一个精神病患者推着这个化妆镜，让我们感觉到玛格丽特在城市上空飞翔。玛格丽特一直飞向月亮，大师在118号看到了在向月亮飞翔的天使。

变成女巫的玛格丽特在莫斯科上空飞翔，炸掉了位于莫斯科的那个拒绝大师小说出版的拉顿斯基的公寓，炸掉了莫斯科最大的精神病院，影像出现了酒瓶、鱼、鸡以及各种食品五彩缤纷的影像。女巫救出了大师，拉着他飞翔，烧毁了阿尔巴特大街的地下室。

在舞台上精神病人将桶和箱子里的文件，甚至挂在化妆镜后面的一男一女布偶（其余时间一直挂着），抛撒了一地。舞台上还出现了一个小孩，他先是和女巫玛格丽特交流，看见女巫飞起来了。后来当大师在大街上看见警察围着一个说看见女巫的小孩，小孩吓得尿都流出来了，大师就推开了警察，让小孩快跑，小孩连连说谢谢。编导通过小孩来表现玛格丽特和大师对于纯洁小孩在精神上的善意和爱护。

在舞台剧中，莫斯科是故事的发生地，也是展现地，它出现在影像中，也出现在场景中。莫斯科是一个统御全剧的城市意象，这个意象应该是全剧的主导意象，它在女巫口中像耶路撒冷一样被摧毁，但在演员的对话和舞台的影像中不断出现。

诗人见证了118号的一场婚礼，大师与玛格丽特顶上罩着一个白色的纱顶，精神病院的精神病人在蓝色条纹服外加了一件外衣，排着队吹吹打打，魔鬼、撒旦、魔术师沃兰德来证婚，要大师与玛格丽特和他签约，带他们去理想之国，但大师与玛格丽特宁愿在阿尔巴特大街的地下室里，里面放满了书，过他们的平常生活，哪怕在"大清洗"以后还有卫国战争。从这里我们可以感受到编导放弃了对乌托邦梦想的追求，也淡化了布尔加科夫小说中的虚幻式的、宗教和救赎的意味。

小说的结尾是伊万不仅是诗人，也是教授，更是一个病人，妻子在照顾他，他睡觉做梦，在疯人院的118号，在梦中大师和玛格丽特两人一同飞向了月亮。（在留比莫夫导演的《大师与玛格丽特》中，结尾是演员们将布尔加科夫的肖像推了出来，肖像前点着永不熄灭的火焰。[1]）

李建军导演的舞台剧通过影像贯穿了无名氏的日记，将天使的一切记录下来，结尾的时候，伊万说，也许魔鬼是不存在的，但他相信天使是存在的。

李建军导演的《大师与玛格丽特》，表现出一种自我的文学阅读经验和颇有眼力的对经典的选择。从演出现场来看，中国观众，尤其是身上带着各种译本的年轻观众对布尔加科夫的这部传世作品，表现出异乎寻常的兴趣。通过西方戏剧，尤其是欧洲的戏剧在中国舞台的演出，中国导演也开始导演布尔加科夫的作品。这是一种在舞台艺术上和世界接轨的演出方式，从而改变以往中国导演和演员在表演欧洲戏剧时的种族差异感，李建军甚至认为这个剧不仅仅是表现苏联30年代的现实。

我们可以从李建军导演的舞台剧《大师与玛格丽特》中得到一种小说改编成舞台剧的美学的启示。

1 陈世雄：《导演者：从梅宁根到巴尔巴》，厦门：厦门大学出版社，2006，第404页。

中国人经验和人类图景

——华语文学经典的舞台剧改编实践[1]

文/牟　森* 整理/朱一田**

谢谢杨院邀请，谢谢上海戏剧学院，谢谢大家。我特别幸运，近几年有幸与三位中国作家——刘震云、莫言、贾平凹合作，将他们的三部长篇小说改编成舞台剧。这三部作品分别是刘震云老师的《一句顶一万句》、莫言老师的《红高粱家族》和贾平凹老师的《废都》。

这三部长篇小说都是华语文学的经典。之所以称之为经典，原因在于它们都经受了几十年时间的考验。其实在此之前，我离开舞台演出领域已经二十多年了，现在又因为各种机缘，参与了这三部作品的舞台剧改编。今天到上海戏剧学院，主要向大家汇报，我做这三部当代华语文学经典舞台剧改编的实践经验。因为时间有限，讲座内容主要侧重在对文本的改编、转换上。

* 牟森，中国美术学院教授、博士生导师，跨媒体艺术学院媒介展演系主任，叙事工程研究所负责人。
** 朱一田，上海戏剧学院中国话剧史论博士研究生
1　此稿根据牟森导演于2023年4月14日在上海戏剧学院智慧教室的讲座整理。

《一句顶一万句》于2018年4月在国家大剧院首演，并在2018年和2019年进行全国巡演，后来因为疫情中断，现在还不知道什么时候可以继续。《红高粱家族》是去年（2022年）江苏大剧院建院五周年，他们跟莫言老师拿的版权。去年巡演也是因为疫情取消几十场，今年又重新启动。贾平凹老师的《废都》则只进行了文本改变，还没有搬上舞台。其实我跟《废都》有长达二十年的缘分，先是作为易立明导演的文学顾问，后来我自己接手改编。我们用工作坊的方式先后做出了九个剧本，最后又整合为一个剧本，到现在为止，还没有机会在舞台上呈现，但是改编工作已经完成了。

这个剧的男主角杨易是上海戏剧学院的学生，演出的时候还没有毕业，我跟他在学校门口咖啡二层第一次见面，就定了。杨易在《一句顶一万句》中，表演得非常好，还获得了华语戏剧盛典最佳新人奖。后来我跟他又有两次合作。当然定下他为男主角的原因还有一个，就是他是河南人，我们当时演出要求说河南话。这个戏的舞台设计沈力老师和灯光设计谭华老师也是上戏的。《红高粱家族》的灯光设计也是谭华老师。

非常可惜《废都》因为还没有搬上舞台，所以没有剧照。这个剧是陕西大剧院曹彦出品制作，前期创作做得很深入，不光有剧本，还包括视觉方案。2019年有许多研究生参与《废都》改编，每个人都写了一版剧本，然后我们又整体修改了一版。所以其实剧本已经完成了，只是最后没有进入制作阶段，希望以后有机会能搬上舞台。

因为《废都》的事，我去过两次西安，两次到贾平凹老师家里请教。当时还有陕西大剧院老总曹彦，是一个非常能干的人，以及中国国家话剧院制作人李东老师。

其实，这三个戏都不是我主动选择改编的，都是命运眷顾我。我

是被选择的。当然这三个作品都是我个人作为读者非常喜欢的，只是没有想到如此幸运。2018年做完《一句顶一万句》后，很多长篇小说改编舞台剧的项目找到我，我都拒绝掉了，因为我本身也没有时间和精力做这个。李羊朵是鼓楼西剧场的创始人，她跟刘震云老师合作了《一句顶一万句》。这里有很多故事，也是我人生情分的欠账和还账。欠震云老师、羊朵、李东老师的人情账，所以一有机会，就想办法还。在鼓楼西《一句顶一万句》的制作过程中，李东老师也加入了进来。江苏大剧院的《红高粱家族》是李东老师直接找到我。陕西大剧院《废都》项目，之所以十几年后第二次又起来，也是因为李东老师，今天来不及讲，之前也有用文字交代过。

说一下在这三个改编实践工作中我的岗位。羊朵找我做《一句顶一万句》时，我提了两个前提条件：第一是我必须自己改编剧本，第二是演出一定要说河南话。我不是严格意义上的戏剧人，之所以做这几件事，主要是觉得自己能做。这三个项目都是我自己改编、导演的，其实改编是比导演更重要的岗位。从《红高粱家族》开始，包括《废都》，我还有一个岗位——总叙事。这是我从美剧工作流里借来的岗位，汉语里没有对应的词汇，翻译过来它应该叫"创造者"，是负责最开始总体工作的岗位，承担的是终端责任。我现在在中国美术学院教授的核心课程就叫"叙事工程"，这里说的"叙事"不是叙事学的"叙事"。我在我们学校不管展览项目、演出项目还是电影项目，都设了这个岗位，培养的本科、硕士、博士也同样面向总叙事方面的职位。

这三部华语长篇小说，我对它们的基本认知有三点：一，都是"伟大的中国小说"。请大家不要从字面上理解"伟大"，它有特别具体、狭隘的定义。不知道大家是否熟悉在美国的华人作家哈金，他曾经向国内读者介绍"伟大的美国小说"这样一个具体概念。1868年，

美国作家约翰·福莱斯特第一次提出了"伟大的美国小说"的概念，即"一部描述美国生活的长篇小说，它的描绘如此广阔真实并富有同情心，使得每一个有感情、有文化的美国人都不得不承认它似乎再现了自己所知道的某种东西"。哈金老师在介绍这个概念的同时，对"伟大的中国小说"给出了一个定义："伟大的中国小说"是指"一部关于中国人经验的长篇小说。其中对人物和生活的描述如此深刻、丰富、真切并富有同情心，使得每一个有感情、有文化的中国人都能在故事中找到认同感"。我这个讲座的标题"中国人经验"并不是来自我自己，而是来自哈金老师的定义。这也是为什么我没有用"中国精神"或者"中国价值观"，而是借用"中国人经验"这个有具体所指的词。对我来讲，《一句顶一万句》《红高粱家族》和《废都》都完美体现了哈金老师对于"伟大的中国小说"的定义。这也是我这三个改编实践项目的一个基本认知前提。

二是中国人的情感结构。"情感结构"是一个专业术语，来自英国理论家雷蒙德·威廉斯，最早是在一部关于电视的著作里提出的，后来在《漫长的革命》一书中有非常明确的定义。我给大家转述一下，即"不同时期的社会历史，通过人们共同的理想和价值观来展现当时的社会历史面貌和社会矛盾，以及此一文化过程中普通人的主体地位和总体性体验"。后来，这个概念还进行了延伸，当戏剧在西方处于衰微的时候，人们在客厅里观看的电视剧只不过是戏剧由少数人的艺术变成了一种公共性的形式，本质上还是戏剧。如果大家熟悉这三部长篇小说，就会发现它们都展现了中国人的情感结构。

三是超级社会史诗。我个人是规模控，对超长度、超体量的作品有着不可控制的兴趣，这三部文学经典对我来讲都是超级社会史诗。这三点认知，其实在我进行改编实践之前，就已经在平时的教学和阅

读中有所领会，所以当碰到这三次机会的时候，不自觉就在脑海里跳出来，而这三次的实践基本上也都是按照这个思路去进行创作的。

企业讲愿景，马云当年说，阿里巴巴的愿景是让天下没有难做的生意。他当时说这个话的时候，有精神病人之嫌，但是这么多年过去，他做的一直是这件事。同样，做华语文学经典我也有愿景，借用我在中国美术学院讲的另外一句话，伟大作品都是伟大目标的副产品，我改编的愿景是"传递中国人经验"。再次强调"中国人经验"一词源自哈金老师所提出的概念，而且我特别喜欢"经验"这两个字。经验不是超验，而是指向大多数人的。

我还是有剧场使命感的，用最简单的话说，就是"释放痛"。这个概念同样不是我发明的，而是来源于亚里士多德《诗学》中的"卡塔西斯"一词，也就是释放、净化、洗涤。具体而言，这个使命就是要"让感动在剧场发生"。这是2021年，我给上海静安做《辅德里》一剧时提出的。感动这个词同样来自"卡塔西斯"，我是亚里士多德《诗学》的信徒。在我所理解的剧场的功能或者戏剧的功能中，感动是其中最主要的一部分。

在我的改编过程中是有着具体的价值观的，首先还是"释放痛"。痛和疼不一样，疼可能更多是身体上的、生理上的、一时性的。痛则是不容易消失的、累积起来的，个人有痛，社会有痛，国家有痛，民族有痛，这些痛需要释放，不释放会有各种问题。其次，作品要温暖人心，要呈现社会进程的势，输送中国情感结构的力，传递中国人经验的光。这种价值观贯穿在我所改编的三个长篇小说里。

接下来说一下改编的路径和方法。我在做这三次改编实践的过程中，这些都是自觉的，对我来讲已经过了创作不自觉的阶段，所以我可以将我的经验梳理出来，跟大家交流，向大家汇报。

要传递信息、赋予意义、激发情感。这不仅是我进行改编创作的方法,也是我在中国美术学院开设"叙事工程"这门课程的口诀之一。这三者之间是顺序的,是有逻辑性的,一件比一件更难做到。激发情感,一定是剧场工作的核心功能。同样,不管处理展览还是演出项目,或者电影,还有这样的口诀:命名即主题,主题即结构,结构即意义。如何在创作过程中赋予意义?我个人正是遵循这样的方法。之后会结合我三个具体的改编实践,来讲述我是怎么运用这些方法的。

另外,还有两个特别重要的方法:数列、序列。数列是数,比如《一句顶一万句》中刘震云老师分了两部分《出延津记》和《回延津记》,也就是说《一句顶一万句》之下有一个"二"。在《出延津记》里,杨百顺改名为杨摩西,之后甚至姓都改了,叫吴摩西,这是他不断寻找出路的过程,都有着具体的数字关系。还比如拔刀、掖刀,前面杨百顺拔了几次刀,掖回去几次,后半部分牛爱国同样如此。数列是可上手也不那么复杂的方法,数列之后要变成序列。序列最简单的是层级,也就是标题结构。起名是非常难的一件事情,它应该是主题的体现,所以我们通常会先处理这个问题。

我明天在我们学校的感受力论坛有一个发言,题目是《第一性原理作为方法》。生活中践行第一性原理的有很多人,乔布斯、马斯克都是,在艺术家中就更多了,比如瓦格纳的主导动机以及奏鸣曲式。斯坦尼斯拉夫斯基把这件事叫做最高任务和贯穿行动。美国"团体剧院"中有一个我特别喜欢的导演艺术家伊利亚·卡赞,他在学习莫斯科艺术剧院和斯坦尼斯拉夫斯基体系的过程中,把最高任务和贯穿行动变成了脊柱和核心情感。以上所说的这些都是导演的工作方法,处理的是整体和部分的关系。

我这些年有一个亲密合作的伙伴,上海大学音乐学院作曲老师

李京键。《一句顶一万句》《红高粱家族》中的音乐都是李京键创作的。我不光在演出中和他合作,在展览中也跟他合作。我跟京键前年(2021年)在上海做讲座,讲到戏剧和音乐的关系,我说音乐并不是戏剧的配件,两者是生死与共的关系。在古希腊戏剧里,戏剧和音乐其实是一件事,对瓦格纳尤其是。我和京键的合作通常是我给到他主导动机,非常明确,哪个是第一主导动机,哪个是第二主导动机,然后他据此来进行作曲。这种工作方法也是我借鉴了许多作曲家的概念,运用到改编实践和导演工作中。

梳理我改编创作的经验,可以总结为以下五个方面。

第一,"伟大的中国小说"作为品类。仅就华语文学来讲,无论是历史源流还是当代横向展开,优秀作品特别多。但其中有一类小说,按照刚才哈金老师定义的,是"伟大的中国小说",《一句顶一万句》《红高粱家族》和《废都》都属于这一类型。除了这三部之外,还有别的,比如陈忠实老师的《白鹿原》。

第二,雷蒙德·威廉斯所说的"情感结构"作为路径。

第三,亚里士多德的"卡塔西斯"作为使命。

第四,第一性原理作为方法。

第五,呈现人类图景作为目的。如何理解"图景"?在我的"叙事工程"课程里,要求学生将瞬间转换成场景,场景到情景,比这个再高一个级别的是图景。同样,这个词也不是我发明的,亚里士多德在定义悲剧的时候谈到了六要素,其中有一个就叫图景,有的汉语翻译成景观、剧景,但我更喜欢图景一词。

回到三个具体案例。《一句顶一万句》是我超级喜欢的中国小说,如果非要我在华语小说里选一部进行改编创作,我会选刘震云老师的这个。为什么?在华语文学经典里,作家在写作前的巨大的企图心,

跟最后作品完成的完整性上，有两部作品对我个人来讲是比较没有遗憾的，一部是金庸老师的《鹿鼎记》，另一部就是刘震云老师的《一句顶一万句》。我这些话都跟刘震云老师当面讲过，他还有一个长篇小说《故乡天下黄花》，这个小说我曾经在比利时改编过戏剧，但我自己觉得做得不好。《故乡天下黄花》在创作之初也是有着巨大的企图心，但最后的完成，感觉好像有问题，并没有完全匹配上。《一句顶一万句》对我来说则是完美的。

我将《一句顶一万句》拆分为许多关键词，首先是"我弥留之际"。前年年底，在我母亲弥留之际，我在病房里又一次读这个小说，虽然已经读了几十遍，依然每次能读到新的东西。刘震云老师写作的《一句顶一万句》虽然字数不多，不到三十万字，分两部。从命名角度来讲，一级命名《一句顶一万句》，二级命名有两个——《出延津记》《回延津记》。大家熟悉圣经的话，一定知道刘震云老师的企图心，那就是要写一个像《出埃及记》一样的小说。

在刘震云老师的基础上，我需要去找到我的命名。刘震云老师在谈创作的时候给到我很多指点，比如这是一个为西门庆和潘金莲正名的长篇小说。为什么这么讲？对中国人来讲，西门庆和潘金莲，无人不知，著名的第三者引发命案的故事。你们看《一句顶一万句》也是这样，杨百顺的老婆有了第三者，出延津和回延津都是由这样被戴了绿帽子的男人出发，带着一把刀找奸夫淫妇开始的。在找的过程中，杨百顺看到妻子和老高依偎在一起吃白薯，突然意识到她跟我在一起一天都说不上一句话，现在他们两个人饥饿劳累但是有说有笑，他说是我自己出了问题，所以把刀掖回去。刀已经拔出来了，又掖回去，这叫杀心起、杀心落。《一句顶一万句》展现了百姓的精神生活，百姓对应什么而言？对应好汉。在中国文学传统里，百姓是什么人？百姓

是虽然有着各种各样的杀心想要拔刀,但最后掖回去,没有杀人的大多数,所以被称为百姓。我回想我自己,不知道起过多少次杀心,但最后还是没有成为杀人犯。好汉则指的是刀拔出来就不再掖回去的人。《红高粱家族》讲的就是关于好汉的故事,我又非常幸运地遇到了。从命名的角度,不仅有拔刀掖刀、杀心起杀心落,还有投奔、投胎。《出延津记》就是关于投奔的故事。在中国的文学史上,有一个著名的场景就是霸王项羽,投至乌江、走投无路。《回延津记》则是投胎的故事。我喜欢把复杂的事用最简短、简洁的话表述出来。《一句顶一万句》舞台剧上半截的改编结构,来源于我特别喜欢的美国作家福克纳的一本书——《我弥留之际》。"我弥留之际"来自《荷马史诗》中阿伽门农的话。

大家如果对小说熟悉,应该记得在《回延津记》里曹青娥的弥留之际。我将小说中这个地方提取出来变成全剧的构造。七十年的光阴,前世与今生,都变成了曹青娥弥留之际脑海里的画面。这个创作的基点有了,整个舞台剧都出来了。这也诠释了命名即主题、主题即结构,结构有了,意义就有了。

舞台剧下半截,有一个跟"我弥留之际"对应的句子,那就是"他们在苦熬"。福克纳在诺贝尔文学奖获奖词中讲道:"人类在苦熬。"我在做《一句顶一万句》的时候,案头工作做得很多,在演出面见观众之前,至少写过三篇文章。其中有一篇是给3月27日世界戏剧日的致辞,名为《抵达和获救》。《一句顶一万句》在郑州开发布会,我在上面的发言叫《地老天荒、山高水长》。建组后,我给所有主创写了一篇一万多字的导演阐述《穿过黑暗的玻璃》,也就是伯格曼导演的电影《犹在镜中》,同样是圣经里的意象——被隐藏起来的秘密,只有穿过黑暗的玻璃才能洞见。

我习惯从人类杰出的叙事史上，不管文学还是电影中寻找帮助我们创作的工具。我在我们学校开设了一门媒介史的课程，其中包括了绘画、电影、摄影等媒介的历史，希望同学们在创作中可以将其化为己用。我也是这样创作的，又因为年长，储存的工具比较多。荷马的《奥德赛》也是我储存的创作素材之一，它是一个双向寻找的故事。奥德修斯一开始离乡去征战，因为被施巫术，历经十年才得以回家。这十年中他老婆天天被人求婚，孩子长大了。这时候妈妈派儿子出去寻找父亲，这是另外一个向度的寻找。奥德修斯漂泊在外，他回家的历程是一个圆形的叙事。我觉得《一句顶一万句》中也有《奥德赛》的暗示。

另一个关键词是"窄门"。这也是《圣经》里的寓言，引到永生的门是窄的，找到的人是少的，进去的人是有福的。《一句顶一万句》最终在舞台意象上就呈现为曹青娥去世后进入窄门。"穿过黑暗的玻璃"是什么呢？杨百顺几十年的寻找，就为了寻找一个说得着话的人，却始终不得。我不是很同意出版社将《一句顶一万句》总结为"中国人的千年孤独"。我个人认为《一句顶一万句》不是一部关于孤独的书，而是找自己的故事。无论是吴摩西还是后来的牛爱国，他们无数次拔刀又掖刀，直到最后一次拔刀掖回去的时候，其实他们找到了自己，也就是心安，在哪里心安就在哪里留下来。每个人都在穿过黑暗的玻璃，每个人都犹在镜中，最后与自己面对面。舞台剧第一年演的时候是全本，包括《出延津记》《回延津记》，演出结尾牛爱国找到去世的吴摩西，看着照片，与照片面对面，还有来于尘土、归于尘土。这些都是意象，是我给到主创视觉、听觉的主导动机。

"众生喧哗"来自莎士比亚《暴风雨》中的著名台词，"不必害怕，这个岛上众生喧哗"。伦敦奥运会的时候，英国著名的演员在大本钟下

念这个词;"二战"纳粹空军轰炸伦敦的时候,丘吉尔在电台里对全英国人鼓劲用的也是这个词。我把这个关键词当作歌队存在的逻辑,给到作曲家,就出现了《一句顶一万句》演出中大概二十首合唱。合唱中的歌词全都来自刘震云老师小说的原词。

"存在巨链"是因为我在上海当代艺术博物馆,代表我们学校做了最大型的作品,名字就叫"存在巨链",其中有三个意象——时间尽头、黑暗深处、无限视角。《一句顶一万句》也是这样的。

说一下《红高粱家族》。如今距离莫言老师这个小说问世已经快四十年了,当年这个小说出来是非常轰动、石破天惊的。从中华人民共和国成立以来,有关抗日战争的书写一直遵循着一套特定的模式,《红高粱家族》试图去突破。上世纪80年代,中国正处于文学特别繁荣的年代,莫言老师作为中青年作家,从家乡的传说入手开始写一帮土匪的情感生活。土匪们打家劫舍,有爱恨情仇,但是当他们遭遇日本异族入侵的时候,又义无反顾地反抗并且牺牲。莫言老师在小说中使用的语言是非常先锋、意识流、魔幻现实的。其实《红高粱家族》是莫言老师的第一部长篇小说,共有五章,张艺谋导演的电影《红高粱》只用了其中两章。

这个题材对我来说压力太大,前面有电影、电视剧,都改编得特别成功。没有别的办法,我只能回到小说文本。在重读的过程中,我突然发现我们还是很幸运的,前面的改编者依然给我们留下了非常多的可能性。大家如果以后有改编这样的工作,我向大家分享一个方法——围读,不是单纯用眼睛看,而是要读出声音来,一定要一起读。在读的过程中,有很多东西就自动呈现了。

莫言老师小说的结构不是线性叙事,但我在做舞台剧的时候,希望能以线性方式呈现。舞台剧和小说不同,演出时长往往是限定的,

比如所谓标准时长是120分钟。时间再长到两个半小时或者三个小时，你就得给观众设中场休息，如果不休息，观众中间要去上厕所，这是特别有规律的。《红高粱家族》这么大的故事容量，我们在开始只能舍弃很多东西，以确保它的演出时长可以在120分钟之内，现在差不多在130分钟左右。

在读的过程中，我突然看到主人公余占鳌小时候，妈妈跟和尚偷情，他把和尚杀了后逃到外面，20岁才回到高密东北乡，专门给红白喜事抬花轿、抬棺材，其中还有清朝翰林家的大棺材。我当时一震，舞台剧独一无二的开头有了。再读到后面《狗道》一章，伏击战之后，日本人报复屠村，杀了很多人，尸体没有人清理，都堆在河堤、高粱地里，成千上万条狗聚集起来吃那些尸体。余占鳌的儿子豆官和一些小伙伴打那些狗，打到最后狗开始攻击他们。当时莫言老师对《狗道》这一章寄予了无限深的含义，也是他个人特别喜欢的，更是以前改编里没有出现过的，它涉及人性、兽性。在跟狗的撕扯中，豆官的睾丸被狗咬了一半，这对余占鳌来说是大难。余占鳌这个人物的人设是不怕死的，但是有时候上天不让你死，让你活着，却给你比死更恐怖的惩罚。对于余占鳌这样的中国男人来讲，绝后就是毁灭性的打击。所以小说里当张医生说："令郎的命还在。"余占鳌回复说："那个都没有，要命有什么用。"我一下子就知道这个剧的结尾有了，也是独一无二的。我将头尾分别命名为《抬棺》和《留种》，依照120分钟的演出时间，我们从莫言老师的小说里拎出了15个动词，比如颠轿、酿酒、抵抗、伏击等。

我们按照小说里的编年逻辑，做了一个从20世纪20年代到40年代，大概二十年的编年史诗结构。在这个中间，第一主导动机是大地雄心、不屈。余占鳌这个人物是杨易演的，需要在舞台上吐血。其实

吐口血是很难表现的，需要结合光和舞台的尺度比。余占鳌第一次吐血是20岁的时候，抬棺抬出去，扬天吐口血，仰天长啸，充满了不屈服的力量。后来在伏击日本人的时候，很多乡亲，包括大奶奶九儿都因为他死了，才35岁的他，腰瞬间就弯了，那时候他又吐了一口血。他的腰一直弯到听说豆官还可以传宗接代，才又挺了起来。在跟莫言老师沟通的过程中，他对此特别有体会。他曾经看过田沁鑫根据萧红的《生死场》改编的舞台剧，印象特别深，那里的人肢体形态都是弯着的。顶天立地、大地雄心、不屈不悔不息，这三个词是我给到的视觉、听觉意象。

无论是《一句顶一万句》还是《红高粱家族》，我都称之为"生生不息的人民史诗"。刘震云老师的《一句顶一万句》里的百姓和莫言老师《红高粱家族》里的好汉，他们全都是芸芸众生，全是普通人。从一开始创作，我给《红高粱家族》定的任务是表现人民史诗和人类图景。我将"人民史诗"称为一个人的故事，是余占鳌九死一生、不断被摧毁被毁灭、最后不屈服的故事；同时也是一个男人和三个女人的故事；也是一群人的故事，关于高密东北乡的男人和女人，他们互相之间有恩爱、仇恨，但是面对侵略者的时候，都义无反顾慷慨赴死；也是关于一个地方——莫言老师虚构的文学共和国高密东北乡的故事。莫言老师也说自己是受到福克纳老师的密西西比约克纳帕塔法"邮票大的地方"的影响，才构建了这个文学共和国。我们当时去南京演出，还做了特别好的展览去呈现高密东北乡。

我自己不管是读小说，还是看演出的时候，有两个点每次都忍不住流泪。一个是伏击的时候，那些普通的乡亲没有打仗经验，最后都死了。但他们都不是马上死，而是在死前请求余司令，你再给我一枪吧，告诉我老婆，不要改嫁，我们家传宗接代还要靠她等这样的语言。

余占鳌忍痛接二连三用枪打死自己的乡亲,这个情节我读的时候泣不成声。第二个点是有关三奶奶的,她是改编的时候单独拎出来的,原来这个人物语焉不详。她年龄比余占鳌大,腿也瘸,被日本的炮弹炸过,长得也不好看,但在最后时刻,抗日战争最艰难的时刻,在余占鳌最灰心绝望的时刻,不知道自己儿子是否还能传宗接代的时刻,三奶奶跟余占鳌说,你还有劲吗?要不你干一干我。这个词我们后来改了,主要是舞台剧在语言上还是要考虑到观众的感受。我们在江苏大剧院第一次汇报联排的时候,毕飞宇老师也在场,我看了真受不了,忍不住流泪。这个情节不光是指向抗日战争的,也呈现了一种人类图景。人类在最绝望的时候,依然有着不屈的求生意志,并以这样的方式说出来。演出最后我们截了一段语言作为结尾:"多少年以后,我的爷爷在家族的祠堂对联上,辉煌地写着大奶奶的名字,二奶奶的名字,三奶奶的名字,一个挨着一个。"然后,我们用在小说里找到的有关高密东北乡的句子,化为合唱中的歌词,作为结尾。

如果用简单的话来讲,《一句顶一万句》是拔刀、掖刀、投奔、投胎,《红高粱家族》就是赴生、赴死,最后发现赴生是为了赴死,他们在高粱地里的恩爱、奔放、爷们之间的怀疑恩仇,到最后一眨眼的犹豫都没有,都没有想过死的事就奔赴死亡了。人民史诗和人类图景是我写给各个主创部门的阐释,包括视觉、听觉部门,比如主创里的声音艺术家姚大均,他做的开场大地震动的声音。

最后谈一下《废都》,这部小说对我来说,贾老师巨大的企图心对应最后的完成,还是有遗憾的。针对它的评价,从我个人角度出发,和国内文学界的评价不太一致。这本小说的改编历经许多波折,非常遗憾还没有搬上舞台。我一开始是易立明导演的文学顾问,后来自己接手改编,都去到西安贾老师家里拜访。《废都》在中国长篇小说中的

地位是独特的、现象级的,当年洛阳纸贵,后来遭受了批判,现在很多评论和资料都不提了。在改编之初,我请教贾老师,这部书的写作有没有影响的源头?他提了一部书和一个人,就是詹姆斯·乔伊斯的《尤利西斯》。我问为什么,贾老师很坦白,那个书他也没有认真读完,《尤利西斯》认真读完的人很少。他说了一句话,对我来说是醍醐灌顶的。他说:"我喜欢他那种藏污纳垢的写法。"尼采有一段话:"人是一条污水河。你必须是大海,才能接受一条污水河,而不致自污。"贾平凹老师在他比较艰难的那些年,也说过一句话:"在肮脏的地方,干净地活着。"这些都对我理解这部作品有帮助。

评论家们通常把贾平凹老师归类为写乡土的作家。确实,贾平凹老师有很多作品写商州,但是对我来说《废都》不是。《废都》是一个标准的现代主义作品,我把它称为时代志,它呈现的是社会变迁和人的状况。《废都》作为华语文学经典,最重要意义是戳破了20世纪80年代中国知识分子的伪理想主义神话。我们通常一提80年代就说是理想主义的时代,其实不一定。

在文学史上有几部描写时间的伟大现代主义作品,比如詹姆斯·乔伊斯《尤利西斯》、马塞尔·普鲁斯特《追忆似水年华》、威廉·福克纳《喧哗与骚动》。贾老师这部书也是一部关于时间的现代主义作品,它们的脉都是柏格森的"绵延"。正如我刚才所说,创作一定要找到属于自己的命名、主题、结构。对我来说,《废都》的主题是自卑。自卑是20世纪的基本盘、世界的基本盘,中国也不例外,没有人例外。阿德勒写过《自卑与超越》。自卑有两种结果,要么超越,要么毁灭。庄之蝶就是一个自卑的人,他从普通人成了西京名人,最后毁灭,他的身后是一幅众生图。这部剧的最高任务和贯彻行动,就是这个动作线。

同时，它也是关于罪与罚的故事。我们的工作就是像拆零件一样把贾平凹老师的《废都》拆到不能再拆的细小单位，再进行重组。当你拆开的时候会发现，这真的是罪与罚的故事。我这里说的罪指的不是刑事意义上的罪，而是"sin"，这个词的原意是射箭射不中，或者选择失当、选择失误。这个选择失误就会带来后果，面对后果，通常都是不好的后果，承担和不承担，就是我所说罪与罚意义上的罚，而不是惩罚。贾平凹老师笔下的庄之蝶，很多人对这个人物有共鸣感，尤其是文化人。他犯了很多罪，不管是从法律还是社会道德层面，婚外情、撒谎、欺骗，都是重罪，所以最后他的结局就是罚。我当时给陕西大剧院写的阐释报告的题目也是《人类图景》，陕西大剧院和贾平凹老师都不希望我们仅仅做成西安故事，包括在舞台的视听形式上，而是希望能够有更强的普遍性。

因为国情，《废都》这个名字需要改动，我们起了很多名字都觉得不对，很难跟贾平凹老师的大作匹配。后来出品方陕西大剧院给了一个名字，我瞬间接受了，就叫"西京往事"或者"西部往事"。大家知道电影《美国往事》（*Once Upon a Time in America*）就是这样的名字，意指从前在某地或某个时间段，有挽歌的含义。

刚刚把这三个长篇，从改编的角度重新理了一遍。可能戏剧学院的学生，尤其是跟文学有关的编剧或者导演，都难免会面对如何将经典作品进行改编的问题。我只是从自己的实践角度出发，跟各位做了一些汇报，这些方法不是唯一的，谢谢大家！

细巧的、明白而又有点糊涂的梦

——观北京人艺话剧《正红旗下》

徐 健[*]

北京人艺2023年的开年大戏《正红旗下》，是一次难度系数颇高的艺术实践，也是北京人艺优秀的艺术家们集体"攻关"、重释经典的一次富有挑战性的创作实践。在70年之后新的历史起点上，北京人艺选择将老舍原作、李龙云改编的《正红旗下》搬上舞台，让这部发生在120多年前，浇筑着民族记忆、文化记忆、家族记忆的作品，与今天的观众、今天的时代产生跨越时空的心灵共振，我想可能不仅仅意在完成对作家老舍的致敬、对人艺风格的传承，更多还是在彰显一种清晰而明确的艺术态度与创作立场。特别是跳出北京人艺的舞台，将该剧放在目前戏剧生态的大背景下，我们就会愈加明显地感受到这部作品的演出以及它的立意与坚守的现实价值、示范效应。

小说《正红旗下》对老舍而言是"未完成的工程"，两次写作，两次搁置，最后仅仅留下了11章8万余字的内容，但是他已经为这部鸿

[*] 徐健，文学博士，文艺报新闻部主任，北京文联签约评论家。

篇巨制搭建起了宏大时代与微观生活的基本框架，创造了一个从家族走向没落王朝的独特的叙事结构，塑造了以叙述者"我"为中心的众多带有特定时代印记和命运沉浮的人物群像，并在旗人命运和精神的蜕变中呈现了一部悲喜交织的心灵史与文化史。单凭借这个基本框架，于是之就不由发出感叹："一篇《正红旗下》，倘若那时的气候能使他（老舍）更从容地写作，他差不多可以写成一部《红楼梦》。"小说《正红旗下》是一部带着强烈个体生命印记、种族认同和市民立场的作品，作家也从不回避要叙写自己父亲、家族的意图。这也是作品采用第一人称叙事并力求贯穿始终的一个很重要的原因。在叙事者"我"平视、平静、平等地讲述下，由"我"的家庭延展开来的众多人物渐次登场，心事、家事、国事、天下事，一幕幕陈年往事犹如作家亲历般信手拈来。"我"虽然没有参与情节的演进，但是"我"的观察、"我"的角度、"我"的理解却无处不在，而"我"温情、善意与悲悯的情感投入，也让彼时发生的一切荒诞、怪异、离奇，有了更多理性与自省的意蕴。这些小说所独有的特点，在李龙云的改编中均得到了较好的保留和延续，特别是话剧的前半部分，围绕着姑母与大姐婆婆的争吵、"我"的降生、"洗三"等情节，从一个小家庭向外不断辐射，串联起处于社会不同阶层的各色旗人，一场历史大变局之下的人生大戏由此开场。

北京人艺版《正红旗下》的文本建立在老舍的"自传体"小说和李龙云的改编创作基础上，同时融入了北京人艺新一代创作者对这部作品的全新理解与阐释。这就使得该剧的演出，既最大程度保留了原作和改编本的风貌与精髓，又增添了属于这个时代的艺术家们独特的主题诉求与文化省思。它是历史的回望、时空的追溯，但更像是要带领观众完成一次涵盖历史、文化、种族、生命等多维的审视，让观众

从那些曾经在这片苦难的土地上沉沦、困顿、挣扎、反抗的人身上，从那些不容忘却的悲怆与屈辱、萎靡与颓废、愚昧与封闭的精神深处，揭开大变局的历史背后，无尽的人生况味与复杂的文化境遇。

　　细细比较李龙云版本，此次北京人艺的版本里有很多内容上的增减调整和情节上的创造，比如删掉了原剧本第四场云翁与正翁关于变法会取消他们铁杆庄稼一事的讨论，删减了第六场多老大与多老二、牛牧师之间的戏份以及尾声天坛祈谷门前的所有情节等，去掉了原剧本中大舅妈、春山等人物，增加了姑母与大姐婆婆之间相互斗嘴、较真儿的戏份，将李龙云另一部话剧《天朝1900》里芹圃幻想着自己成为岳飞并荒唐地要求母亲在自己背后刺上"尽忠报国"的情节移植到了第六场的多甫身上，让"岳母刺字"一幕毫无违和感地出现在了正翁家中。同时，对叙述人"老舍"的台词也进行了合乎情节的删减与调整，特别是结尾重新创作的大段独白，一句"不能再写了，也别再说了，我不知道我说的是什么，但似乎又知道我在说什么"，既增加了这部作品中作家的在场感，也让这部未完成的作品和之后的再创造有了更多遗憾之外的省思与回味。这些来自剧本上的压缩、调整，显然不单单是为了解决演出时长、情节集中、叙述节奏等问题，更多体现的还是包括导演在内的二度创作的现实意图与演剧追求。一方面，要解决原作和原剧本中出现的散文化、碎片化的情节叙事问题，让这些原本松散但个性鲜活的人物在"我"的讲述下，有更多生命、性格、精神的完整性、自足性，以更好地实现导演"众生的血与肉、灵与魂同现今对话"的主题意图。另一方面，也是充分考虑二度创作和舞台呈现的需要，包括对京味儿话剧如何加以"创新性发展"的考量，目的是完成舞台上由散到整、由分到合的叙述转换。毕竟，过去观众对北京人艺京味儿话剧的认识还是建立在比较扎实的现实生活基础上

的、线性的时间结构之下,人物的命运走向清晰完整,人物的性格也能够在相对完整的时空中得到延展和呈现。话剧《正红旗下》的叙事框架虽没有脱离现实的时间序列与生活逻辑,但是整体的结构是统揽在作家老舍意识流似的"自述"中,是老舍创造的一个关于"我的"和"旗人的"非虚构的文学世界,是老舍对家族的"追忆",对家国史的"重构",也可以说,是老舍始终难以放下的关于这段历史的写作的"梦"。从这样的视角出发,我们或许能够理解北京人艺版《正红旗下》舞台上创造的、发生的一切,也能够找到二度创作的关键词与进入这部作品的钥匙。

《正红旗下》里写得最多的是旗人。对旗人在晚清的生活方式与精神状态,老舍在小说中是有清醒的判断与点醒的。"二百多年积下的历史尘垢,使一般旗人既忘了自遣,也忘了自励。我们创造了一种独具风格的生活方式:有钱的真讲究,没钱的穷讲究。生命就这么沉浮在有讲究的一汪死水里。……他们的一生像作着个细巧的、明白而又有点糊涂的梦。"老舍是这些旗人"糊涂的梦"的感知者,又是见证这个梦走向变异、走向破碎的亲历者。从"糊涂的梦"到"破碎的梦",从天朝上邦里的一幕幕"闹剧"到舞台上一场场"幻象",该剧的二度创作从非现实的空间入手,延展出真实的人物关系与重大的历史事件,并借用戏曲表现手法和舞台假定性,通过老中青三代演员精湛的角色创造,让整场演出呈现出极强的适应性与当下感,体现出了不同凡响的审美格局与时代气象。

首先,全剧创造了一个自由多变、流动不拘的象征性空间,巧妙地以富有北京特色与传统文化韵味的红色屋顶与黄色琉璃瓦,构成大小不一、层次分明的主体景观,通过人在景中、景随人移的不同调度,实现写实与写意的灵活转换。话剧《正红旗下》因其故事内容和文化

承载，是典型的京味儿戏，但是与传统的京味儿戏相比，又处处体现出明显的"不同"，这其中，戏曲元素的运用乃至人与空间关系的全新处理，就显得至关重要。比如以往的京味儿话剧，小院、胡同、室内等场景大都追求"实"与"满"，但在此次演出里，舞台的主景变成了屋顶，这在现实生活中是不可能发生的。人在屋顶上行走，人在屋顶间穿梭，甚至屋顶成为了人物生活起居和重要事件的主要背景，这种以象征性的、抽象的造型为主体的舞台空间，是过去京味儿话剧舞台上少见的。它在刻意制造舞台上的"虚"与"空"，有意让舞台与真实拉开一段距离，同时，鎏金的房顶本身具有的文化象征性，乃至人在屋顶活动所带来的窥探视角与行走的危机感，也让舞台上人物的行动与剧作所要传达的东西，有了更多意义层面上的关联。与这种空间创造相契合的是剧中"老舍"讲述历史视角的变换及其意义的表达。晚年的"老舍"坐在屋顶上，以俯视的视角看着台上的人们缓慢地行走、行礼，生活着、前行着，演出的大幕由此拉开，关于家族和历史的叙事，是从"老舍"对这些人物的"创造"开始的；演出即将结束时候，"老舍"则站在了屋顶之下，以深情的目光注视着他笔下的人物从屋顶上依次退场，在仰视中完成了对这些人物的悲悯与同情。其间，"老舍"或坐在台口，或者走进人物之中，或端坐在屋顶之上，均是以平视的眼光，跳进跳出地存在，讲述着、打量着他所惦记的人、他无法释怀的情。叙事视角的变化本身就是创作者舞台呈现与意义传达的重要组成。开场时，"老舍"是以作家视角带领观众回顾自己的家庭与那段历史，但是随着历史的讲述，"老舍"渐渐转换了视角，陷入了对这些人的命运和自我命运的回望与审视中，所以在历史叙事行将结束的时候，"老舍"说："这些被遗忘的、被边缘的、被抛弃的岁月，是我的历史，是我们的历史，是那个年间的历史，没有那个年间哪有今儿

呀。"实际上,这已经有了从历史穿梭到当下、过去与现在彼此交织的互文意味。

其次,这是一部典型的群像戏,但又与《茶馆》这样的群像戏不同,它没有一个实实在在的像王利发这样贯穿始终且能够与不同的人物产生戏剧性关联的角色存在。"老舍"虽然是主要讲述人,可是他在上下半场发挥的作用又是存在明显失衡的。因此,如何在没有第一主人公、相关情节铺垫有限的情况下,把这么多的人物串联在一起,让这些人物出戏、出彩,并且传递出大时代、大历史的走向和王朝没落的信息,的确是考验二度创作者和演员们的功力的。剧中人物所生活的清王朝已经是"残灯末庙",处在即将走向崩奔溃的边缘。环顾周边乃至世界,历史的大变局悄然来临,然而,他们却浑然不知或者对未来将要如何、对自身的命运将会怎样也不想知道。但是他们的生活状态、精神状态、生命状态等一切的信息,已经从根本上暴露出一个时代、一个国家不可挽回的历史命运。曾经英勇无畏、所向披靡、代表着一个王朝辉煌的八旗将士,如今精神萎靡,意志衰退,毫无斗志,犹如行尸走肉。四品顶戴的佐领正翁,每天想的不是带兵打仗、骑马射箭,而是成立票社,怎么也不能坏了嗓子,家国之心和进取之志全无;三品亮蓝顶子的参领云翁,既没带过兵,也没打过仗,更没摸过马,坐享朝廷的俸禄,活在天朝上邦的美梦里不能自拔;下级军官骁骑校多甫不好骑马打仗,擅长空谈、玩乐,无能却没有丝毫的痛苦,对全家赊账一事未感任何羞愧;身有残疾的索老四靠福海二哥的"替考"当上了兵,领了公粮,但骑马、箭术样样不通,没有任何实战经验的他最终还成了守卫皇城的炮兵;旗人最下层的军官博二爷,眼神极不好,更不会打枪,大敌当前还不忘自己心爱的鸽子……正如话剧《茶馆》,该剧没有借人物之口去直白地咒骂时代的腐朽与没落,却透

过一个个鲜活的人物，处处体现了那个时代必将崩溃的命运。这是高明的戏剧创造。当然，把这些鲜活的人物呈现在舞台上，离不开北京人艺演员们的传神塑造。单就上述几个典型的旗人形象，在傅迦、王刚、雷佳、闻博等演员的演绎下，融极致化的性格、夸张的言行与怪诞的存在于一体，既演出了生活中的滑稽与荒诞，又呈现了一种戏剧性上的"合理"：他们的生活看似一场闹剧与丑剧，但在"残灯末庙"的时代语境下，又是那么地妥帖、如此地契合，只是他们终究躲不了被历史淘汰的命运。

那么，究竟是什么让这些曾经驰骋疆场的旗人，精神上变得如此萎靡不振、狼狈不堪？又是什么让一个民族的精气神垮塌得如此迅速？该剧通过晚清旗人这样一个特殊的群体，对其背后的文化成因进行了尖锐的审视。这就涉及该剧的第三个特点，体现了当下戏剧创作少有的清醒的、理性的文化审视与反思意识。其实，在李龙云改编的剧本中，文化的反思性和对国民性的剖析就已经成为重要的立意诉求，并被反复强化。这些在北京人艺版的演出中，既有充分的吸收，也有创造性的延伸，尤其是对文化的态度采取了更加辩证的眼光，一方面充分肯定了那些在危机中积极寻找出路，保持着精神血脉与道德良知，且不断接受新事物、新文化的新旗人形象；另一方面也毫不留情地讽刺、揭示了在民族危亡之下投机钻营、盲目自大、固步自封的旧旗人形象，以及他们身上凝结着的文化的保守、僵化与惰性。前者的代表人物是福海二哥与父亲舒永寿。福海是剧作塑造的正面形象，此人为人仗义，有是非感，有能力，有技艺，而且懂礼数，明事理，不仅保留了旗人身上雍容、潇洒、大度的文化特点，也吸收了汉人身上优秀的文化基因，能积极在危机中寻找出路。舒永寿则是一个老好人、老实人，一辈子没跟人红过脸，打过架，不抽烟也不耍钱，勤勤恳恳、

任劳任怨，虽然社会地位不高，但是体现了生命的韧性与无畏，是正气与道义的化身。正是因为有这些人的存在，民族的意志才得以保留与传承。后者的代表则是那些"沉浮在有讲究的一汪死水里"的中下层的旗人形象。他们沉迷于自己的天朝美梦里，享受着那份"讲究"与"糊涂"，甚至根本不愿意去分辨梦境还是现实、戏内还是戏外。这里，多甫模仿"岳母刺字"的一场戏可谓"神来之笔"，怪异的逻辑与夸张的言行之下，是自我的精神麻痹与群体的愚昧保守，是人格人性的异化与扭曲。而这些都是文化变异后结出的时代怪胎。

 国家的危机很大程度上是从人心的、精神的、无意识的封闭开始的。当我们持续追问为什么国家已经处在危亡的边缘，生活在天子脚下的臣民宁愿执迷于礼节、花鸟、美食、戏曲、评书等，也不去关注国家、民族的命运和他人的生命的原因时，舞台上这些旗人身上自带的生存逻辑和言谈举止，已经为这些问题给出了最形象的答案。欠账还钱天经地义，但是在大姐婆婆的眼中，"不赊东西白做旗人"；面对赊账人围堵的多甫则大言不惭，"要再这么堵着门儿要账，就绝不再上他们那儿赊东西，看他们以后的买卖怎么做"；参军找"枪手"，本是难以启齿的事情，可索老四一点都没有觉得羞愧，他让福海不要外传此事，不是怕替考行为本身，而是想着"要让人家外头知道，您有这么好的骑术箭法，全找您来了，您劳不了那神"；年纪轻轻却德高望重的定大爷，有自强自立谋发展的"宏图愿景"，无奈徒有主意想法，严重脱离现实，在处理请洋人吃饭问题上，围绕着走前门，还是走后门，他的一句"叫他进后门！头一招，他就算输给咱们了！告诉你，要讲斗心路儿，红毛鬼子，差得远！"把这个人物的简单、稚嫩表现得淋漓尽致；酷爱鸽子的博胜之，宁愿用老婆去换一对蓝鸟头，当老婆死后，他因为面子反而要厚葬妻子，举债也要办一次"四九城办不成第二份"

的隆重葬礼，人活着不尊重人，人死了反而利用死人去挣得面子……这是一个处处以自我为中心，处处把不合理当作合理、把自我意淫供奉为处世之道的世界，它们在今天看来，是如此的荒诞、怪异，但是在那个已然封闭、无知、愚昧的世界里，却是那样的正常且自然。由人而上升至文化，北京人艺版《正红旗下》背后的立意，清醒而尖锐。

格外喜欢此次演出版本结尾"老舍"的一段话："有人说文学是树，戏是家具，改了模样，还是那棵树上的木。感谢后人们用诚意把它续写成剧本搬到舞台上演出，也谢谢大家来剧场看它。这个剧场我熟啊，我的戏在这儿演过，是之他们演的，现在年轻人还在这儿演呢。不说了，谢谢大家，来吧，谢幕吧。"这其中，自然融入了改编者们对文学的崇敬、对作家的缅怀和对观众的尊重，同时也呈现了从于是之一代表演艺术家到今天新生代演员艺术上薪火相传、生生不息的创造精神，而这些恰恰是一座底蕴深厚的艺术剧院最宝贵的文化财富。梦终究有清醒的时刻，剧终人散，当观众带着戏里的人物、故事回到日常，在某时某刻再次回味起舞台上一幕幕鲜活的场景，想起那些曾经可恨可笑可怜可悲的人时，有所顿悟、有所触动、有所凝思，甚或带上"含泪的笑"，我想，这样的作品就已经成功了。

现象观察

繁荣之下

胡　薇[*]

中国戏剧舞台上众多的优秀作品在反映不同历史时期的社会情态、满足民众精神需求的同时，令众多心灵得到了有益滋养，甚至还成为了很多人日常生活中的一个情感出口，成为辅助观演双方达到心理平衡的重要人生支点。风行草偃，文化的大发展、大繁荣需要广大民众的积极参与，民众也需要戏剧的滋养。鉴于优秀的戏剧作品对于大众生活所能产生的影响，近年来政府大力发展文化艺术，有关部门制定和实施了一系列的扶植政策，助力中国当代本土戏剧的发展。可以说，在各级政府、机构的诸多扶植政策和措施的激励下，中国戏剧创作的总量逐年增加、演出市场空前繁荣，也令中国当下的多种戏剧力量都获得了前所未有的发展契机和成长空间，可谓恰逢其时，发展日趋蓬勃。

其中最为突出的，就是经过了近十年的酝酿与发展、在被统归为"体制外"到改称"新文艺团体"的曲折历程中，新兴的民间团体和演出组织纷纷涌现，在当下中国戏剧中的影响力已然不容小觑。而一直

[*] 胡薇，中央戏剧学院教授。

包容着各种形式戏剧演出的北京戏剧舞台，更是成为了中国民众戏剧发展洪流中兼具发展过程中的共性和特殊性的代表。其自身的戏剧资源与政府支持所形成的合力来促成民众戏剧繁荣发展的有效操作，以及其间浮现出的利弊得失，涵盖着中国当下戏剧界的诸多现象和问题，尤具研究意义。

广大民众作为中国戏剧赖以生存的根基和发展的土壤，同时也是中国戏剧生态得以康健的根本保障。为此，北京各级相关部门不仅对既有的戏剧资源加以整合以推动民营戏剧的整体发展，制定了多项相关政策和发展措施，投入专项资金，用于支持改造剧场、举办戏剧活动或是扶持新文艺团体的剧目创作等，形成了王府井、南锣鼓巷、前门等剧场群，还开发各种公益项目，梳理整合国有、民营院团和剧场之间的剧目、剧场、人员、信息等资源，打破体制内外的藩篱，共享资源，对国有院团和民营戏剧社团的戏剧创作、演出给予支持，吸引了越来越多的来自国有院团和艺术院校的专业创作者，以个人身份参与到各民营社团"新文艺团体"的演出和创作中，令全市基层戏剧展演剧目的艺术质量逐年提升，社会影响颇佳。

此外，北京市的各区县还各自打造出了每年举办的系列戏剧品牌活动，如东城区主办的历时几个月、场次众多、内容多元的"北京南锣鼓巷戏剧节""'东城故事'原创剧目展演暨戏剧进基层演出活动""全国话剧优秀新剧目展演季"，西城区主办的"百姓戏剧展演"以及与中国国家话剧院联合主办的"中国原创话剧邀请展"，朝阳区主办的"金刺猬大学生戏剧节""非非戏剧季"等戏剧活动……这些戏剧活动不仅有正常的戏剧演出，而且会在戏剧节和展演季期间举办公益场，向社区居民、学生等提供赠票，以便让更多的普通人走进剧场，享受戏剧文化的陶冶，并开展一系列具有北京地域特色的戏剧文化活

动，宣传普及戏剧知识。同时，在每年推出多台以展现北京人的新生活、新风貌、新精神为主要内容的原创剧目，一些剧目还将民间艺术"非遗"项目的内容与话剧演出形式相结合。这些已然成体系、成系列的戏剧活动，充分调动了民营团体、组织以及普通民众参与创作和演出的积极性，不仅为北京的基层戏剧活动打造出了优质的平台，夯实了戏剧发展的群众基础，还涌现出了一批关注当下北京百姓生活、彰显北京文化底蕴和特色的原创戏剧，开拓出了合作共赢的新局面。其中，北京市东城区充分利用原有戏剧资源的基础，并为促进戏剧发展、打造具有国际影响力与辐射力的戏剧中心所进行的一系列有效操作尤为突出。北京市东城区戏剧的大发展，首先得益于其所占据的先天资源优势。东城区不仅地理位置优越，而且区内剧场和院团众多——东城区的剧场数量，约占北京艺术类剧场总数的三分之一；在东城区注册登记的表演团体近百家，有北京人民艺术剧院、中国儿童艺术剧院等国家级艺术表演院团，也有央华时代、哲腾文化等民营文化公司，中国戏剧教育的最高学府中央戏剧学院也位于东城。最为重要的是，东城区政府并未因拥有令人羡慕的戏剧资源就无所作为，而是积极支持戏剧活动，给予政策、资金等方面的扶助。相关部门不仅对东城的戏剧资源进行整合，并在2010年成立"东城区戏剧建设促进委员会"来推动区内民众戏剧的大发展，制定多项相关政策和发展措施，投入近亿元的专项资金，用于支持改造剧场、举办戏剧活动或是扶持新文艺团体的剧目创作等，不仅形成了王府井、前门、南锣鼓巷、东二环、龙潭等五大剧场群，还开发各种公益项目，将区内国有、民营院团和剧场之间的各种相关资源加以整合以实现资源的共享，对多种形式的创作都加以扶持，从而让东城基层戏剧展演剧目的艺术质量逐年得到提升。而且，依托于东城区戏剧建设促进委员会，东城区陆续主办场

次众多、内容多元的戏剧活动，同时在戏剧节和展演季期间举办公益演出。此外，从2016年开始，在隆福剧场、先锋剧场等剧场，举办"'东城故事'原创剧目展演暨戏剧进基层演出活动"，不仅每年推出十余台原创剧目，为东城区戏剧发展的群众基础持续添砖加瓦，而且于2022年初设立"东城文化艺术基金"，扶持优秀剧目、培养艺术人才及特色演艺项目等，不断推进着"戏剧东城"的建设发展。

不过，就在各地以多种形式通过政府引导、聚合资源、市场运作、全域联动等多方的协同从而让基层大众的戏剧活动取得斐然成果的同时，与政府的各种扶持对于中国主流戏剧发展的助力及其所带来的弊端相类似，在各种扶助下，"新文艺团体"的创作在蓬勃发展的过程中所呈现出的种种问题，也忠实地反映出中国当下民众戏剧的现状、中国当下的戏剧生态以及中国戏剧早已存在的一些问题。比如，各民营机构和民间组织为争取各种奖励和扶持资金，争相加入舞台演出运作、加速制作周期的过程中，创作团队的良莠不齐也在迅速暴露，一时间不免鱼龙混杂、佳作难寻。其实，制作仓促、标准降低、艺术品质不高等问题，仍然是自身创作质量的问题。很多新文艺团体创作的作品艺术性、专业度亟待提高，而在众多专业戏剧的从业人员在政策扶持等影响下纷纷以个人身份投入民间戏剧创作的当下，在体制内团体大规模地向各类新文艺团体"输血"、民众戏剧蓬勃壮大的同时，当下众多的新文艺团体在创作上呈现出一系列问题，实际上所呈现的也正是中国戏剧尴尬的现状及其痼疾。

在众多专业戏剧人参与创作的新文艺团体的许多剧目中，日益呈现出中国戏剧多年来在创作上未得到重视或未能解决的问题，如人物不够丰满、具体细节单薄，作品概念化明显、缺少具体的着力点，创作趋于电视剧化和脸谱化，舞台呈现上整体缺少舞台感觉等普遍存在

的问题。而且，在专业戏剧创作中原已存在的一些问题，到了各新文艺团体的剧目中，反而变得更为严重和突出：如缺少实质性的戏剧性场面、人物在台上只交代情节却无法构成真正的戏剧性场面，甚至集中突显了缺少丰满的细节、情感的复杂性表现不够充分，人物的情感逻辑、心理轨迹缺失等问题；还有一些作品明显缺少核心段落，过场戏较多，缺少让观众留下深刻印象的闪光点，或是过场戏多、理念的宣讲多，人物缺少支点，舞台上没有实质性展现人物的戏，演员的表演僵化；一些作品则是缺少整体性的结构设计，还有的剧目因为急于奔向全剧的终点，导致运用的技巧过于直白，或是直接让人物讲述各自的前史、试图用回忆解决所有问题而显得重复并导致戏剧进程的停滞；等等。

同时，由于专业戏剧人士纷纷以个人身份投入了民间戏剧团体的创作中，并从"走穴"式地加入民营团体的创作团队，发展为大量"在岗创业"式的从国有院团、艺术院校分裂出众多的"新文艺团体"，其与专业戏剧的界限日益模糊，甚至在其本职所在的团体、院校中，当正式排演一部大戏时，反而会遭遇班底凑不齐、排演时间无法保证等窘境。日积月累，以至于一些原本艺术创作实力雄厚的国有专业院团排演的戏剧作品，整体质量也开始逐步下滑。

然而，不论是国有院团还是新文艺团体，急功近利、投机取巧的作品，即使能够拥有一时的表面风光，也必然逃不过岁月的淘洗。而新文艺团体更应在当下的大好发展时机中认真规划自身的发展方向，不能过度依靠专业戏剧人士的"外援"，而是要在创作中正视问题，尽力提高自身作品的品质，从而让更多的普通人对戏剧产生兴趣、愿意去了解戏剧，把普通民众吸引到剧场来，让那些没有看过戏的人，看到戏剧能以他们喜闻乐见的形式表现他们身边的故事，让他们对于观

看戏剧演出逐渐产生期待感。这其实也是一个引导和培养观众的过程，是一个观演双方共同成长的过程，需要戏剧作品本身过硬的质量，不能只满足于让观众看看热闹、看个新鲜，而是要让面向普通大众的戏剧作品也拥有对人心灵上的冲击和思考，以逐步提高大众的审美品位，更好地涵养中国戏剧的水土。而民间创作团队在艺术性和专业技巧上的提升，也必将回馈、助力于中国戏剧的整体发展。因此，不论是体制内外、职业或是非职业的团队，对于舞台的规范、演出水准、精神的追求等，都应该是一致的，统一于客观的戏剧艺术标准。若因其是带有公益性或是走进基层、社区的演出，就罔顾戏剧规律和艺术法则，降低要求或是任意而为，无疑会给整个中国的戏剧生态的健康发展造成阻碍。因此，提升基层戏剧建设的必要性和重要性不言而喻，提升民间创作团队从业者的艺术审美则更显迫切。

民间创作团队要想在创作上得到提升，首先就要解决好如何下笔、如何结构的问题，必须在整体的舞台表达意识统帅下，有所取舍。如果作品的创作思路就不够清晰，整体上情节进展和推进就难免混乱和枝枝蔓蔓；只有严格按照戏剧的规律设计起承转合，按照人物的性格塑造人物特点，努力去表现人物的变化，才能收获良好的剧场效果。因为，对于戏剧作品而言，不论是作为专业或是因兴趣爱好而参与到戏剧创作中的创作者，只有充分重视自身与观众的同构效用所能产生的情感力度，并采取有效的艺术手段来赢得观众的关注而非简单地讨好观众，才有可能真正做到既尊重观众又维护戏剧艺术的尊严。这种平衡看似简单，却需要创作者付出极大的精力方能维持。而像一些新文艺团体的剧目，就常常无法保持这种平衡，有时因为全剧所使用的表现形式贪多，以致舞台上手段繁乱、喧宾夺主，令戏剧的核心矛盾无法真正建立、段落之间的衔接无法流畅，影响整体处理的统一；有

的剧目则是由于整体的舞台语汇纷乱、未形成统一的舞台处理语汇，以致不易被观众理解和接受，再加上缺少了必要的戏剧点且无穿透具体情节的情感深入，因此即使是不断地变换舞台手段，演出也显拖沓。即使是在一些有众多专业戏剧人参与创作但是由民间演出机构制作后参加到各种戏剧展演中的原创剧目中，依然还存在着不少创作上的问题：如人物设计简单化脸谱化；具体细节缺乏逻辑；戏剧场面概念化处理；舞台呈现上整体缺少戏剧性场面、扎实的人物关系和有效的事件。这些都需要引起重视并逐步加以改变。无效的事件堆叠和内在空洞的人物，让人物沦为了在台上交代情节的工具人，如曾获北京东城区原创剧目展演扶持项目的《天坛人家》，就是因为过多的过场戏、不加节制地宣泄而出的理念、缺少行动支点的人物等问题，无法让观众保持对戏剧场面的关注；一些作品运用的技巧过于直白，如《炒肝》，为了迅速推进剧情，不断让众人物直接讲出前史，以回忆来解决人物当下所有的问题而显得简单且重复。实际上，前史的运用只有作用于当下并对现场或未来发生影响，才是有价值的、有效的，否则就会沦为交代性的过场戏而已。过于依赖"倒前史"、不断地依靠回忆来推进戏剧进程，难免会带来戏剧整体进程的搁置。

甚至，当下中国戏剧创作中最为严峻的创作思维僵化和模式化的问题，也出现在了这些民间团队的新剧创作中，形成了一些固定的新套路。比如，要塑造一个好人，就要人物几十年来无私地抚养捡来的孩子。在新文艺团体创作的拥有良好口碑的剧目《将军里》（北京东城区原创剧目展演扶持项目，于2016年首演于北京东方先锋剧场后，持续演出）中，父亲就是为了捡来的女儿单身一辈子（幸好全剧还设计了这个父亲迷恋女儿妈妈的前史，因此还算勉强合理），而在其他新文艺团体创作的展现北京风情的《胡同深处》和《炒肝》的剧情设计中，

则都是让母亲捡了儿子之后就一辈子不嫁来苦守着这个儿子,极度人为化的设置因缺少必要的情节铺垫,显得尤其生硬和突兀。再如,一写到胡同里的故事,往往就会出现一个决心苦守此地的人物来对抗拆迁或是需要搬家的情境,就像《胡同深处》的主要矛盾,围绕孙子想搬到新的楼房去住而爷爷不让离开胡同深处的老房子展开,最后以儿子搬回老房子同住来化解一切,但结尾爷爷的猝然离世却并未显出其设计的必要性,人物的情感关系也没有最终完成。"寻宝",也常常成为新文艺团体创作北京胡同故事的"标配"。如《四牌楼》一剧也是在找宝物,但整体上就不如《将军里》中的设计——石碑对于《将军里》剧中的人物和剧情来说,是带有功能性的,而且全剧因为遵循戏剧的规律,整体运用了戏剧化的处理方式,所以舞台呈现也比其他类似题材的剧目明显要好,剧场效果也不错。当然,除了陷于僵化套路的问题,新文艺团体的一些演出剧目最大的问题还在于作品缺少唯一性和特定性,设置的情节放到任何一个地点都可以,故事相似,独特性和个性色彩不足等。

 如今,民营演出机构创排的原创剧目已经普遍制作得更为精良,甚至还出现了如《留取丹心》等主打跨界、兼容京剧和话剧的原创剧目。许多原创剧目的创意和野心变大了,力图在创作中有所建树或突破,如《皇城根下》就是写皇城根附近的居民生活,素材的抓取和全剧的内容融合非遗传承、工匠精神、年轻人对传统文化的继承等话题,很接地气,但主线不够清晰,剧情的推进缓慢问题仍然不小,较之主要人物的苍白,副线人物反而更有光彩。此外,有很多民间组织创排的原创剧目,在获得东城区原创剧目展演扶持的同时,还获得了北京艺术基金的支持。如主要表现文天祥和周信芳之间的精神对话的《留取丹心》,但遗憾的是创作思路仍"两层皮",甚至还出现了"音配像"

之类的低级问题。这种现象令人担忧，就像近年青海某些区县民众演出传统藏戏剧目，竟是在演出现场播放事先录好的音乐和配唱，由演员在台上比划一下简单的动作来完成全剧演出。

总之，综观当下民间新文艺团体的创作，得到了各级基金的扶持，也契合演出市场的繁荣，但就整体的艺术质量而言，目前大多数作品还处在就事论事或者堆砌材料的阶段，还在以一种戏剧的外在形式来讲述一段生活、故事，侧重展示现象而无视本质的抓取，还未深入到塑造独特的角色、探索人物的心灵轨迹以及体现独特情感色彩的戏剧创作的轨道上。当然，这其实也是戏剧走近民众、进入基层和社区过程中的一个必经的特殊阶段。然而，在其发展的不同阶段，面对不同的问题出现，只有居安思危，及时、努力地去发现问题、解析问题，对问题及早加以反思，对诸多创作呈现上的、艺术质量上出现和存在的问题及时加以关注、研究、探讨并加以改进，才能呵护其自身发展的动力，有助于打开上升通道和可持续性健康发展的可能。

整体而言，中国戏剧的发展固然不易，对于戏剧观众乃至整个戏剧生态的培养和引导，更可谓任重道远，但如果繁荣和发展是以破坏和透支观众对戏剧的期待作为代价，难免得不偿失。急功近利地追求发展、普及和操作的方便，实际上在伤及戏剧本体，正在扼杀戏剧在未来发展的可延续性。戏剧的健康发展，显然应是虽优劣并存但标准和对比明晰，绝不能是劣劣相较取其略胜者为优。否则久而久之，这必然损伤大众的审美，导致标准的混乱。

中国戏剧之根在民间，戏剧之源也在广大民众，正是在人民大众的参与和推动下，才铸就出了中国话剧史上的几次高峰。民众是中国戏剧赖以生存的根基和发展的土壤，中国戏剧需要民间创作力量的生机与活力，而把观众拉入剧场并使之养成持续观演的习惯，不能靠表

面的红火和喧闹，而是需要好的作品来吸引他们走进剧场，唤醒民众心灵深处对戏剧创作和欣赏的需求，让广大民众切实地感受到戏剧自身的魅力，感觉到剧场中演出的戏剧作品是值得他们离开电视屏幕、离开家去剧场观看的，是值得他们津津乐道和反复思索的。

为此，在演出之前，最好能够把创作上的一些涉及根本性的问题解决在前，并等到剧本的艺术水准达标后，再进入下一步的工作。随着戏剧在中国民众中的普及，只有注重对于观演双方的艺术水准和审美品位的培养，才能真正促进戏剧健康持续地发展，只有善用民间的活力、消费力以及推动力，以优秀的作品与多种娱乐方式共存的当下吸引更多的观众走进剧场，注重戏剧分众的同时兼顾普及性，注重戏剧作品的精神内涵以及艺术创造力的提升，让越来越多、不同层次的观众走进剧场，才最终有助于中国戏剧良好戏剧生态的形成。

以往，新文艺团体创作的戏剧作品，常被一些人以"草根"来标榜，但若想可持续发展，就必然要通过训练甚至补课，使整体艺术水平提高。因此，"草根"绝不应被简单化、妖魔化为与体制的单纯对立，更不应是心安理得地制造低劣或是粗糙艺术作品的遮羞布，而是应该更多地赋予其自由、多元、探索、实验以及大众化、勇于表达等含义，同时也应是令其保持自我生长能力的一种警醒。而若要保有其自身生长于民间的本质，就不能过于依赖于政府的各种扶持。从依靠扶持迅速而大量地创作戏剧作品来吸引观众进剧场，到具备实力让作品有质量保证的过程，需要一定时间的培养和蓄势，因此重视作品本身的优势和竞争力就变得愈发重要。

毕竟，戏剧可供观看的是呈现于舞台之上的创作结果，创作者不可能站到台前直接宣讲意图，也无法因为自己的创作主旨够好就能够赢得观众的真心，而是必须要在创作中找准前进的方法和道路，借助

创作技巧和舞台语汇，依靠戏剧性的场面来传递精神能量。千淘万漉虽辛苦，吹尽狂沙始到金！只有优秀的创作才能更好地引发观众的思索，而精良的舞台呈现无疑能让这种精神力量的传递更为有效。尤其是目标观众为广大民众的戏剧，实际在创作上就更需要追求精神价值，特别是超越性的价值，富有感染力地来表现生活。而在一系列戏剧展演活动中所呈现出的诸多问题，恰恰说明不论是专业院团还是新文艺团体的创作者们，都还需要加强自身对基本的舞台技术和戏剧规范的学习，需要掌握一些对于舞台时空间的叙述方式，也只有提高自身艺术水平，才可能保证作品的成活率。

此外，从戏剧创作与发展的实践经验中可见，凡事如果仅凭热情就无法长远，发现问题、找准问题、解决问题，然后整体地去提升，才有可能真正开拓出持续性的、健康良好的前进和发展道路。因此，中国当下的戏剧发展若想健康发展并再上一层楼，不仅需要建设稳定的基层团队，学好舞台知识和技术，还需不断摸索和建立起一套良性的、可持续性的方法。比如说，逐步提高戏剧作品自身的质量而非对数量的盲目追求；对于戏剧项目的打造更为细化，以不同类型、不同侧重点的戏剧活动，来满足不同层次人群的精神文化需求，让大众随时享受到戏剧给生活带来的丰富和美好，让走出家门就近看戏逐渐成为大众的一种生活方式；让戏剧成为大众追求人生意义的载体和情感的出口，锁定有效的沟通方式，令观演双方都获得滋养和成长。

总之，随着戏剧在各阶层影响力的逐年加深，当人民大众在戏剧的滋养下逐渐拥有了不断拓展和丰富的心灵，不断提升广大民众的戏剧审美和观演水平，无疑就是在疏浚中国戏剧的源头、深耕中国戏剧的土壤，如此，才能真正有利于培育和创造出一个适宜中国戏剧人才产生和成长的大环境，形成良性的循环。

自身与他者

——也谈话剧和戏曲的关系

郭晨子*

 自身与他者的身份认定,无可避免地贯穿在一切艺术创造中。于中国戏剧而言,最为简单粗糙的划分,是将20世纪初传入中国的西方戏剧视作"他者",当时以易卜生社会问题剧为代表的现实主义戏剧,被洪深先生恰如其分地翻译为"话剧";而中国"自身"拥有的则是"戏曲"。文本所论述的"自身"和"他者",也即狭义的戏曲和话剧。

 一个多世纪以来,对话剧和戏曲的认知不断变化,话剧与戏曲的关系、话剧中运用戏曲元素的方式不断变化,意味着自身与他者的关系不断变化,其中映照出了不同的身份认同与身份想象。

一

 20世纪初,话剧的引进曾经对中国传统戏曲造成巨大的冲击。尤

* 郭晨子,上海戏剧学院戏文系副教授。

其是"社会问题剧"的严肃主题和当时盛行的写实主义美学观主导下的幻觉主义舞台呈现，一度令中国精英知识分子"自惭形秽"，甚至将"旧剧"戏曲批评得一无是处。精英知识分子希冀话剧能够成为启蒙民众、改良社会的工具，而传统戏曲从内容到主旨，从演员的表演到观众的欣赏，都以娱乐性见长，是一种"玩意儿"。以话剧这一"他者"为参照，戏曲"自身"有强烈的挫败感。

以1907年春柳社的演剧活动作为中国话剧的开端，那么，并没有经历太长的时间，就出现了反拨的声音。1926年，余上沅、赵太侔等先贤发起了"国剧运动"，反问"为什么希图中国的戏剧定要和西洋的相同呢"，提出"中国人对于戏剧，根本上就要由中国人用中国材料去演给中国人看的中国戏。这样的戏剧，我们名之曰'国剧'"[1]。

留美归来的戏剧学者们，于中国戏曲和西方话剧有了更深入的比较和认知，充分肯定了戏曲的价值所在。他们将戏曲的参照项由话剧，特别是易卜生式的话剧改成了歌剧，以"纯粹艺术"的观念而非现实的实用功效来肯定戏曲的成就。他们也受到象征主义、表现主义戏剧的影响，在戏曲中发现了自由组织时空、徜徉心理空间的优势。"程式化"受到赞美，赵太侔先生直接断言"艺术根本都是程式组织成的"，而"写实化"的追求反而被揶揄了。

换一种眼光反观"自身"，"自身"并非一无是处。当然，"国剧运动"的倡导者们没有一味追捧传统戏曲，旧剧的弊病他们也一清二楚，如剧作的不足。国剧运动在当时似水中月、镜中花，其主张没有得到实现，但论其影响，不可谓不深远，最显著的当属话剧民族化和"写意戏剧观"的实践。

1　余上沅：《国剧运动·序》，上海：新月书店，1927，第1页。

20世纪50年代，焦菊隐先生先后在北京人民艺术剧院执导了《虎符》(1956年)和《蔡文姬》(1959年)。两剧均为历史剧，题材内容本身为借鉴戏曲的表现手法提供了可能性。在《蔡文姬》一剧中，蔡文姬夹在归汉与否的两难情境中，大段的内心独白处理颇似戏曲中一咏三叹的歌唱，而归汉后受到的欢迎，场面调度借鉴了戏曲中的"龙套"队形，以少胜多地营造了气氛。"民族化"的提出自有其渊源，本文限于篇幅暂不涉及。具体地看，于提倡"中国演剧学派"的焦菊隐导演而言，"民族化"既是内容的，也是形式的；在导表演的实践层面，意味着对传统戏曲的借鉴和化用。

黄佐临先生的"写意戏剧观"于20世纪60年代提出，是对被奉为权威的斯坦尼斯拉夫斯基体系的一种"异见"。他坚定地认为，"虚戈作戏"，戏在似与不似之间，"写意"和意象的营造因此成为他的追求。在20世纪80年代，借由布莱希特戏剧的搬演，黄佐临先生的"写意戏剧观"得以在舞台上实践。布莱希特对中国戏曲的"他者"身份的感知和误读，成为一道桥梁，为戏曲在现代戏剧中栖身谋得了合法性。

焦菊隐和黄佐临两位兼具导演和学者身份的戏剧家，都有留学经历。焦菊隐导演于1938年取得法国巴黎大学的博士学位，博士论文论述的正是中国戏曲，深入讨论了中国戏曲程式的内部规律，称之为"拼字法"。某种程度上，他和黄佐临导演在不同的语境中继承和延续了"国剧运动"，在知晓他者、明了自身、"知己知彼"的前提下，为"他者"注入了"自身"。

二

自20世纪80年代的"新时期戏剧"至21世纪的第一个十年，杰

出的中国导演们不断尝试话剧民族化和写意戏剧，在舞台上留下了一个又一个难忘的场面，极大地丰富了长期受写实主义困扰和束缚的中国话剧面貌。胡伟民导演提出"东张西望""无法无天"，以此作为他的艺术创造原则，在话剧之外涉足戏曲导演；汪遵熹导演在其话剧作品《伐子都》中，让话剧演员戴上髯口、扎上靠旗，戏仿了戏曲舞台上的行当角色，以假定性的凸显完成了一部带有荒诞意味的"非历史的历史剧"；郭小男导演以"旧中有新，新中有根"为自己的准绳，同时活跃在话剧和戏曲的舞台，《秀才与刽子手》一剧，既有假定性极强、极为流畅的戏曲般的场面调度，又自然运用了假面等手段，使得"怪诞"的美学追求得以最佳实现；田沁鑫导演作品中的时空观和演员的肢体造型感，是戏曲元素的隐性存在。

受到历史条件的限制，这些导演不似前辈和后来者，较少有直接的国外学习经验，于民族戏曲元素的吸收，更多地来自打破既定模式的冲动，来自变革和探索舞台语汇可能性的热情，来自各自的艺术天分。同样值得注意的是，郭小男导演出生于戏曲世家，母亲是著名评剧演员；田沁鑫导演曾入学北京戏曲学校，学习刀马旦的表演技艺，受到科班行当的专业训练。戏曲是他们的基因，于他们来说，"他者"已经僵化，需要重启"自身"以期重塑。

"民族化"是一个古老民族在受到外来文化/他者的刺激后的一种应激反应，是在受到他者的威胁后的一种本能的自我保护，"民族化"也是寻找自我身份认同的一种有效机制。在舞台艺术领域，"民族化"在很多时候呈现为一种区别于写实的"写意"，呈现为对戏曲表演元素的直接和间接转化。在将"自身"容纳和镶嵌进"他者"的过程中，"自身"越来越显示出强韧的力量改造"他者"，"自身"渐渐成为主体。

三

不容忽视的是，与此同时，"他者"的世界发生了什么。

布莱希特对中国戏曲做出了"陌生化"的解读，阿尔托在更原始的巴厘岛舞蹈中看到了他理想的表达形态，继欧洲的画家们从日本浮世绘得到灵感之后，戏剧界的先驱们也将目光转向了东方。对他们来说，东方演剧传统自然是"他者"，昭示着剧场艺术的革新。

而在布莱希特和阿尔托之后，出现了堪称蓬勃的"跨文化"戏剧。从彼得·布鲁克（Peter Brook）的"国际戏剧研究中心"，到尤金·巴尔巴（Eugenio Barbara）的欧丁剧院，从阿丽亚娜·姆努什金（Ariane Mnouchkine）的太阳剧社，到朱莉·泰摩尔（Julie Taymor）的"文化互联主义"，热热闹闹、轰轰烈烈了好一阵子。中国的戏曲和武术，日本的能乐、歌舞伎和人形净琉璃，印度尼西亚的皮影，印度的卡塔卡利，非洲的木偶……于他们的"自身"，"他者"的一切像个宝藏，成为"跨文化"的实验材料。正是他们的成功，给予了中国部分新生代的导演一种启示，一种以"他者"的身份检视"自身"的视角。

有别于国剧运动的先驱和民族化与写意戏剧的倡导者们，中国新生代戏剧导演于"自身"的自觉似乎是借助"他者"的重视而唤起的。

布莱希特的剧作《四川好人》本身就有"跨文化"的意味，该剧是黄盈走上导演之路的开始。之后，他的作品分为两个脉络，一是"新京味儿"，以集体创作的《枣树》为代表，表现北京的市民生活；另一脉，则是"新国剧"，如《黄粱一梦》《西游记》《桃花女破法嫁周公》。"新国剧"的概念是由黄盈导演提出的，他自称是受到了"国剧运动"的感召，试图将中国传统艺术的精髓与现代演剧观念有机融合，

以挖掘"中国材料"、提炼"中国方法"、表达"中国思想"为宗旨，探索出"新国剧"的舞台呈现方式。

《黄粱一梦》取材于中国唐代传奇《枕中记》，依托于此的创作最著名的有明代汤显祖的《邯郸记》。黄盈导演和演员们耗时三个月，从中国戏曲中借鉴和转化舞台语汇，女演员的服装接上了水袖，男演员扎上了靠旗，现场有演奏鼓乐。某种程度上，这接近于一出不唱的戏曲。舍弃戏曲本体的音乐性，借用戏曲表演的节奏感，一方面，《黄粱一梦》的内容直通戏曲；另一方面，"新国剧"又绝对不等同于旧剧。

丁一滕导演近年来作品主要有《窦娥》《新西厢》《醉梦诗仙》《我不是潘金莲》《〇》等。《窦娥》和《新西厢》改写自中国元杂剧的文本，《〇》剧以杜丽娘的父亲杜宝的视角重新切入《牡丹亭》，改编自刘震云小说《我不是潘金莲》的话剧中出现了戏曲装扮的潘金莲形象，跨性别的表演和水袖、脸谱等中国戏曲元素一一出现在上述剧目，他自己将之命名为"新程式"戏剧。

2019年第五期的《新剧本》杂志上，丁一滕导演发表了《"新程式"：一种实用法则——探索巴尔巴导演方法与戏曲程式的融合》一文。文中首先提到了巴尔巴的跨文化戏剧人类学理念和欧丁剧团的演员训练与创作方法，继而写道："……向博大精深的中国戏曲取经，发现与借鉴中国传统戏曲表演方法的精髓与优势，将传统与当代、东方与西方的戏剧艺术精髓进行跨时空融合。为构建有中国气韵、民族风格、世界影响的中国学派演剧理论以及人才训练体系，中国青年戏剧工作者从不同角度充实、丰富、发展着中国戏剧民族化的内涵。"[1]巴尔

[1] 丁一滕：《"新程式"：一种实用法则——探索巴尔巴导演方法与戏曲程式的融合》，《新剧本》，2019年第5期，第24页。

巴的跨文化戏剧人类学是丁一滕回望戏曲的重要契机，但在表述中，"民族化"再度成为要义。

在"跨文化"语境中成长和创作的一代，如何认识"他者"和"自身"，两者的关系又发生了什么变化呢？"新国剧"也好，"新程式"也罢，有以下共同特点。

第一，作品本身取材于古典作品，采取改写或颠覆的策略，如《黄粱一梦》《窦娥》《新西厢》，题材内容决定了嫁接或填充戏曲元素的可能性。

第二，在舞台呈现上，通常假定性极强，戏曲的程式化动作得以化用，并常常出现水袖、脸谱、靠旗等符号化的戏曲标志。此外，性别反串表演和以锣鼓为代表的传统戏曲打击乐也较为常见。

第三，从观众接受角度来看，对中国传统戏曲从未接触或从未有好感的年轻观众比较喜欢。原因在于，对文本的颠覆性改写或表演的语境改变，带来对传统演剧的解构式快感。在传统戏曲中，所有的程式化表演作用于以假当真，而在以戏曲元素为实验的作品中，常常是以假当假，以有意暴露的虚假和穿帮完成戏谑。在于传统戏曲有一定了解的观众看来，或并不以运用了戏曲元素为新奇，或认为这种做法有损于传统戏曲的价值和尊严。

第四，作品多参加了国际性的艺术节/戏剧节，可谓在"他者"中展现"自身"，以"他者"加冕"自身"。例如，《黄粱一梦》以在2011年法国阿维尼翁戏剧节演出和法国观众的评价为媒体宣传重点，有关丁一滕的媒体宣传一再强调他在欧丁剧团的经历。

在可查找的公开报道中，黄盈导演1978年出生于北京，先后就读于北京农业大学生物学院生物化学与分子物理学专业和中央戏剧学院导演系，现任教于北京电影学院导演系。他对戏剧的参与，可以追溯

到2003年参加林兆华导演发起的"北京人艺青年处女作展"。2005年前后，于北京师范大学北国剧社任指导老师的经历，使他大展身手。在他的创作年表中，"新国剧"要排在"新京味儿"之后，2008年创排的《西游记》和2011年首演的《黄粱一梦》，晚于让他受到关注的于2006年问世的《枣树》。没有更多的资料显示黄盈导演和戏曲的关联，除了2002年他作为演员参与的、中央戏剧学院演出的《思凡之后》。《思凡》出自中国明代昆曲，《思凡之后》在内容和形式上都与中国戏曲相关。

丁一滕导演1991年出生于北京，2002年随母亲到费城生活，2005年回北京读初中。媒体报道他2007年开始接触戏剧；2010年以"戏剧特长生"入北京师范大学，就读于教育专业。他曾是北国剧社的一名成员，2012年在黄盈导演的《卤煮》一剧担任角色，同年加入了孟京辉工作室；2015年，他赴丹麦欧丁剧团学习，跟随剧团在欧洲巡演并开启了导演之路。外祖父对京剧的痴迷也许给他留下了深刻的印象，但让他爱上剧场和舞台的，并非传统戏曲，而是他偶然间观摩到的中央戏剧学院音乐班表演的音乐剧《名扬四海》。对于一名"九零后"来说，音乐剧载歌载舞的魅力大于戏曲，不仅不足为奇，甚至是意料之中。而在巴尔巴"跨文化戏剧人类学"的主导下，他别无选择，只能以戏曲对话。

两位导演的成长经验都和戏曲相距甚远，非但并没有太多戏曲的耳濡目染，反之，与传统险些断裂。这不免令人担忧，即便传统戏曲"自身"或作为一种语汇，或作为转换和实现新的创造的根源，究竟，新世代的导演们对此有多少深入的认知呢？黄盈导演对"新国剧"的定义和追求并未超越前辈们所倡导的"国剧运动"，丁一滕导演重新飘扬了"民族化"的大旗，但就《窦娥》的舞台样式来看，欧丁剧团

的烙印更深。他本人对窦娥一角的反串表演并非来自系统的戏曲科班训练，而或许更多地得益于他曾出演《女仆》一剧。在《我不是潘金莲》一剧中，戏曲装扮的潘金莲的出场，似乎是东方元素的噱头，就其所依托的小说原作的主旨来衡量，具象的潘金莲的出场令人物行动的荒诞意味打了折扣。丁一滕将中国戏曲的程式化训练与表演贯通巴尔巴的"前置表达"，"花之行走"借鉴了日本传统戏剧的概念，"飞翔的小五花"在常见的工作坊"行走"练习中加入了手部的程式动作，而"新程式符码"更像是对焦菊隐先生的"拼字说"的另一种说法。问题还在于，"新程式"戏剧中担纲重要角色的，都是训练有素的戏曲演员，他们的表演无论新旧的程式，依旧来自传统的程式学习。难道，丁一滕的"新程式"，重点在于戏曲程式的动作有了英文译名？而所谓的"中西结合"，是工作坊的形式中加入了戏曲程式动作的内容？

断裂之后，并没有发生想当然的"弥合"，在跨文化的语境下，"自身"获得的是"他者"的目光，以"他者"眼中的"自身"接续自身，接续的自然不是传统，而是一种国际化的身份想象和国际认同的愿景/假想。

四

如果说，历史上曾经的"国剧运动"和"民族化"是面对"他者"时对"自身"的确认，那么，在当下，"自身"是陌生的，是他者化的，甚或"自身"已经成了"他者"。跨文化戏剧与后殖民主义的关系不是本文要论述的，然而，当传统戏曲/"自身"几乎也等同于"他者"，创作者相对于传统戏曲/"自身"，几近于"自身的他者"，何尝不是当下语境的身份真相呢？

考察"自身"与"他者"的另一个维度，是置身戏曲（自身）的场域，审视话剧（他者）的影响。这其中，不仅包含了戏曲改革，更有以京剧名家吴兴国、梨园戏名家曾静萍、川剧名家田蔓莎等为代表的一代戏曲艺术家，他们表演造诣深厚，同时，在"他者"的视野中反观"自身"，回到"自身"重新出发，确认了现代性背景下的身份认同。这，则是另一个话题了。

吟唱旷世奇才的心灵之歌

——音乐剧《苏东坡》

朱栋霖[*]

 这是一首奇才旷逸潇洒磊落月朗风清的人生抒情诗,一阕古今通融光风千年孤独天才的心灵倾诉曲,也是音乐人沈庆的一支"没唱完的歌"。

 音乐剧《苏东坡》(编剧、作曲周天祥)音乐的主旋律,是依托于苏东坡一生历程的进展,而绽放的一朵朵音乐的莲花。《苏东坡》音乐剧由两个层面形成这部音乐剧的"复调",这里借用了一个音乐专业术语。

 主人公一生重要节点经过精心提炼,形成这部音乐剧的八场戏(加一场尾声)。尽管以苏东坡一生历程来铺叙整个戏剧情节,因平铺直叙而显得臃肿拖沓,但编剧的意图是借此展开东坡词曲的歌唱,这在一部音乐剧中亦无可厚非。于是有科场得意、慈母教诲、密州出猎、

[*] 朱栋霖,上海戏剧学院教授、中国话剧理论与历史研究会名誉会长、《中国昆曲年鉴》主编。

现象观察 | 143

中秋吟月、乌台诗案、黄州乡居、金陵会荆公、松风亭回眸等桥段。剧情聚焦于吟唱苏东坡丰富的心灵情怀。这位多才多艺的旷世奇才，曾以独异天赋创造了诗词文赋、书法绘画在那个时代的最高峰，他留下的三千多首诗词足以令他与伟大的唐代诗人李白、杜甫、李商隐并驾齐驱。当然他和许多文人一样因坚持儒家理想忧国忧民而遭受贬谪，但是没有一个如他那样表现出透底的旷达洒脱、真纯乐观与人生智慧。屈原放逐而赋《离骚》，盛唐李白快意而豪放，杜甫忧国忧民而忧心忡忡，李商隐内卷于权力旋涡而诗作隐晦迷离，唯有苏东坡才华横溢却屡屡遭贬左迁。从最开始的密州、徐州、黄州、惠州，到最后的荒蛮之地海南儋州，从政四十年，被贬、左迁流转三十三年。命运不止一次把他抛落深渊，他一次一次经历浴火重生，凤凰涅槃。他一生被政治旋涡所裹挟，却如大江赤壁之间的朗月清风，依然洒脱幽默，广博诙谐，开怀不羁，倾荡磊落，光辉温暖，富有赤子的天真烂漫。这就是足令后代万分倾倒，东坡风光千年的缘由。

也许正如人类情感之弦，它触动了现代人，更深深触动音乐人沈庆的心！他以苏东坡诗词为主体，精心谱写十八支曲，直探东坡心灵，一抒胸臆。苏东坡有"守其初心"的家国情怀，有"故乡与天涯"的真挚爱情，有"但愿人长久，千里共婵娟"的手足情，有"思翁元岁年"的师生情，他悲悯、豁达、幽默，那是江上清风朗月的人生境界。由是，东坡诗词转化的《江南未归客》《密州出猎》《明月几时有》《别徐州》《醒复醉》《十年生死两茫茫》《寒食帖》《莫听穿林打叶声》《花褪残红青杏小》《赤壁怀古》的歌联翩而起，编剧新创了《谁还唱我的歌》《松风亭》《谁是苏东坡》，意蕴丰富，展露了剧中东坡的心胸情怀。十八支曲形成古今交融、恢宏盛大的合唱组歌，"一蓑烟雨任平生""长恨此身非我有，何时忘却营营"，正是这十八支合唱曲的主题。

"莫听穿林打叶声，何妨吟啸且徐行。竹杖芒鞋轻胜马，谁怕？一蓑烟雨任平生。 料峭春风吹酒醒，微冷，山头斜照却相迎。回首向来萧瑟处，归去，也无风雨也无晴。"(《定风波》)被贬黄州的打击无异于暴风骤雨的摧残，但东坡安之若泰，不以为然，何等豁达洒脱的超然境界！这首被称为最能表现东坡心态的经典名作写于早期黄州，被安排于剧情后段吟唱，让苏东坡兄弟与王安石三人以对唱、合唱、重唱手法反复吟唱。竹影婆娑，月色溶溶，轻松柔软的音乐曼婉而流荡，动人心弦，形成全剧的高潮。苏东坡与王安石乃朝廷新旧法斗争的政敌，东坡因王安石的打击而被贬。王安石落马，苏东坡与对手在金陵一见。尽管并无两人和解携手的真实历史细节，但是苏东坡曾对其弟说："吾上可陪玉皇大帝，下可以陪卑田院乞儿，眼前见天下无一个不好人。"因此剧中苏东坡与王安石一笑泯恩仇，合唱《定风波》，恰是编剧的合理创意。导演徐俊安排三人沿台阶交流互动，动态地把东坡的豁达磊落情怀渲染得充蕴丰富，十分饱满。乐曲以紧张压抑的电吉他铺底作引，营造雨骤风啸的局促气氛，随后民谣吉他的分解和弦与扫弦随主歌进入，全曲基调趋于疏朗活跃、开阔明朗，推向全剧高潮。

在后期导演徐俊的协调下，伴随着苏东坡心理历程的展开，音乐强势联袂而来层层渲染。北宋都城市井的华丽繁盛风情，密州出猎左牵右擎、千骑相随的盛况，黄州山崖田野的旷野贫瘠，长江赤壁的壮阔动荡，中秋月圆碧天沉沉的诗情画意，宫廷禁苑的幽深莫测，竹影婆娑、秋风瑟瑟、西园雅集、东坡雪堂的"清雅诗画的意向，写意美学的基调"，都因迷幻、动荡、写意的舞美灯光而营造出一幅幅似北宋又现代的视听审美盛宴，成为一首奇才旷逸、潇洒磊落的抒情诗。

近年来现代音乐剧在中国舞台开始流行，中国民族特色的现代音

乐剧艺术尚在探索之中。《苏东坡》不是我们通常所观赏到的西式音乐剧，这是一个挑战，也是个创造，是流行音乐与古典审美精神相融相彰的探索。原创音乐剧《苏东坡》的编剧与乐曲创作均由知名音乐人沈庆操刀。沈庆是90年代中国校园民谣代表人。他以自己历经浮沉的人生体验领会苏东坡旷达高远的精神境界，并将流行音乐与古典精神相融合，勾勒出他心目中苏东坡的人格画像与心灵世界。这不是一出以传统民乐为特色的古典风格音乐剧，而是以流行、民谣乃至摇滚等多种多样的流行音乐风格谱写苏词和苏东坡的人生故事。音乐大量运用了民谣吉他、钢琴、电吉他、架子鼓、合成器等现代乐器，编曲随着剧情发展变幻多姿。沈庆独擅新奇。为了表现古典诗词的风味，沈庆运用古筝、笛子、箫、中国鼓等民族乐器以作点睛之笔，与流行音乐风格相融，贴合苏东坡的处境与心境，为全剧点染出了深隽曼妙的古典情韵。值得注意的是钢琴与吉他的运用，沈庆词曲的《没唱完的歌》就全以钢琴独奏伴奏，男高音歌唱家李想磁性而抒情的一唱三叹，跌宕往复，将苏东坡孤独苦闷的灵魂表现得淋漓尽致。那既是古典的，又是现代流行的，观众可在音乐、诗词、中国古典的美学和情趣中触碰这个千百年来最为"有趣的灵魂"。基于今天人们对艺术、对生活的观点和审美情趣，用当代人的审美去解读苏东坡，造就了本剧雅俗共赏的艺术特征。

把宋代文学家苏东坡搬上现代音乐剧舞台，这无疑是一次挑战。音乐剧《苏东坡》的制作人、编剧作曲周天祥、沈庆，一个生于眉山，一个来自乐山，怀着对故乡文化圣人"三苏"（苏洵、苏轼、苏辙）的高山仰止之意与心追步随的热爱，倾心倾情倾力打造这部以苏东坡为主角的音乐剧。

他唱出了一个旷达豪逸而孤独深刻的天才的灵魂。"天才背后的

孤独",正是全剧的主旨,也是沈庆对苏东坡的独特感知与理解。"挟以文章妙天下,忠义之气贯日月",苏东坡一生享有盛名,更被后世文人敬仰为文学巨匠、艺术天才与精神导师,然而就是这样一位全才而真性情的天才,也有说不出的苦闷与郁结,有心灵深处的苦苦挣扎与长久追寻。沈庆敏锐地感知到这一点,他心怀感应,于是用擅长的音乐创作风格蕴藉深长地表达出来。悠扬低回的旋律间不难品味出岁月荏苒、韶华不再的人生况味。编剧兼作曲的沈庆借苏东坡之口抒发胸中块垒:"这是天才的一生/还是平凡的一瞬/留到时间长河里面任它浮沉。"历尽人生浮沉的苏东坡又看见了慈爱的母亲与童真的自己,想到纯真质朴的人生志向,心中思绪万千。这是人生中途的回眸一望,是岁月沉淀下来最宝贵而深刻的人生经验,也最具有触动人心的力量。从某种意义上说,《苏东坡》就是唱沈庆自己,是他自己出走半生的感悟与自况。我们能看到千年前那个才华横溢却难免寂寥的天才的面孔,也能看到当今创作者苦心孤诣、熔铸半生的深沉剪影。《苏东坡》乃真性情之歌——唱出了那个真性情的文学天才苏东坡,亦唱出了那个真性情的音乐才子沈庆。"半截人生会记得/记得我/有多少没唱完的歌"这句歌词如同谶语,道出了奋斗过、精彩过、沉醉过的艺术人生。《苏东坡》剧终反复吟唱"谁是苏东坡",恰如其分地停留在《赤壁怀古》——那是苏东坡最灿烂的艺术年华。沈庆也在这部音乐剧因疫情停演而三起两落中飞天而去,唱出了他的"天鹅之歌"。

<div style="text-align:right">2022 年 10 月 12 日</div>

肢体戏剧的"形体之旅"与道家审美品质

贾学鸿[*]

正当英国戏剧家西蒙·穆雷（Simon Murray）和约翰·基弗（John Keefe）讨论"形体戏剧"是否过时之际[1]，中国的形体戏剧却悄然兴起。根据网络统计，自2002年起，中国各地大小剧场上演的肢体戏剧超过160部。独立的原创团体也随之诞生，如北京的"三拓旗"、上海的"草台班"、广州的"凌云焰"、香港的"绿叶"以及创世晨辉旗下的"邑舞坊"等。经过一段模仿国外剧目的探索之路后，具有民族特色的原创肢体剧开始涌现。上海艺术中心推出的肢体剧《山海经》、绿叶剧团的《孤儿2.0》《郑和》、国家话剧院的《行者无疆》、北京三拓旗剧团的《罗刹国》《水生》等，都是代表性剧目。

肢体戏剧（physical theatre），或译为形体戏剧，作为一种新锐的表演流派，诞生于20世纪50至60年代的欧洲，其突出特点是抛开剧本和语言，主要靠演员的肢体动作和舞台道具等形式表演故事，风

[*] 贾学鸿，文学博士，扬州大学文学院教授、博士生导师。
[1] ［英］西蒙·穆雷、约翰·基弗：《形体戏剧评介》，张晗译，北京：中国戏剧出版社，2018，第2页。

格上被纳入后现代戏剧体系。不过，中国是否进入后现代一直存在争议。1999年，中国艺术研究院的田本相先生就声称，"中国还没有所谓的后现代戏剧的流派出现"[1]，并对中国能否出现这种流派提出质疑。进入新世纪，肢体剧以新奇的表演方式赢得很多年轻观众，同时也引起不少学者的担忧。防止"戏剧沦为视觉刺激的狂欢"[2]、回归"戏剧的文学精神与价值批评"[3]、通过"人与人之间'活'的交流""将文学带回现实"[4]，诸如此类"维护戏剧灵魂"的呼声频频见诸报端。

应当如何认识这一新生事物？中国的形体戏剧能否形成不同于西方形体剧的本土特色？本文结合观剧体验和文献梳理，对戏剧中"形体"的变迁和肢体剧审美的民族性进行探讨。

一、西方戏剧的"形体泛化"

戏剧表演离不开形体，但"形体"冠名于戏剧类别，有人说源于1986年英国DV8剧团在网站上频繁使用"形体戏剧"这一术语[5]。然而《形体戏剧评介》(*Physical Theatres: A Critical Introduction*)的作者西

1　田本相、宋宝珍：《后现代主义戏剧管窥》，《南开学报》，1999年第5期：第188—199页。
2　朱凝：《戏剧还需要文学性吗》，《北京日报》，2019年8月2日，13版"文化周刊·热风"。
3　石俊：《戏剧何时唤回文学雄心》，《新民晚报》，2015年7月4日，C05版"国家艺术杂志·文化时评"。
4　徐健：《我们还是要回到人与人的交流　来面对现实中的不知所措》，《北京青年报》，2020年9月14日，B04版"青春舞"。
5　吕游：《DV8肢体剧场对形体戏剧的贡献研究》，《中国民族博览》，2021年第1期。

蒙·穆雷和约翰·基弗却不以为然，他们认为这种论断源于一些东西"似乎经常被隐藏起来或奇怪地遗忘掉的戏剧史的研究模式"[1]。所以，"形体剧"的缘起需要从多个角度来唤醒。

有关形体戏剧理论，可以追溯到波兰现代剧场大师格洛托夫斯基（Jerzy Grotowski）的术语"肢体剧场"，或1932年法国戏剧理论家安托南·阿尔托（Antonin Artaud）的"残酷戏剧"宣言，还可以联系到俄国的斯坦尼斯拉夫斯基（Stanislavski）、德国的贝尔托特·布莱希特（Bertolt Brecht）和中国的戏曲大师梅兰芳的表演流派[2]。就是说，关注形体表演的戏剧理论，在两次世界大战之间西方现代主义思潮后期的先锋运动中已经出现。

在教学实践上，形体戏剧伴随1965年法国戏剧实践家雅克·勒考克（Jacques Lecoq）的"国际戏剧学校"而来。随后受到"勒考克法"专业形体训练的戏剧人由欧洲走向北美、澳大利亚和东亚。1975年安索奇（Ansorge）出版的《打乱场面》（*Disrupting the Spectacle*）提到，美国Freehold剧院创办人梅克勒（Nancy Meckler）是该国最成功的形体戏剧倡导者。由此看来，在1986年所谓的形体戏剧诞生之前，"形体戏剧"术语已被广泛应用。

从戏剧发展史的角度考察，西方默剧与肢体动作的亲缘关系最近，可以上溯到公元前5世纪的古希腊。此后历经中世纪巡演团的改编剧、16至17世纪意大利即兴剧、19世纪欧洲音乐哑剧与滑稽剧、基顾和卓别林的滑稽电影、20世纪早期被科波的老鸽巢剧院重塑的法国戏剧，

1 ［英］西蒙·穆雷、约翰·基弗：《形体戏剧评介》，张晗译，北京：中国戏剧出版社，2018，第1页。
2 ［美］田民、戈登·克雷：《梅兰芳与中国戏剧》，《文艺研究》，2008年第5期，第72—83页。

到20世纪40年代的勒考克时期达到巅峰。只是后来的剧团，不再喜欢用"默剧"一词。这一线索表明，"形体"概念已被泛化，"形体戏剧"的内涵和外延模糊不清。

其实，"形体戏剧"受到关注并非源于戏剧本身的内在属性。DV8剧团创始人洛伊德·纽森（Lloyd Newson）曾在网站上说："它已经用滥了，现在只要描述非传统的舞蹈和戏剧，都说成形体剧。"DV8的实践原则是"打破舞蹈、戏剧与个人政治之间的壁垒"，"敢于在审美和形体上冒险"。[1] 这种明显带有现代主义先锋性和后现代戏剧特点的目标，使"形体戏剧"这一词流行于当代戏剧批评家、评论员乃至宣传员的表述中，与当时西方戏剧界"致力于想象与合作戏剧，根植于非主流传统以及形体和视觉的技艺中""对抗着重知识和智力的方法""抵抗主流的现实主义和自然主义"等时代思潮一脉相承。在这种颠覆传统权威的狂热情绪驱动下，人们似乎并不关心"形体戏剧"的艺术内涵，关键在于它是一种反传统的戏剧手段。用西蒙·穆雷的话说："'形体戏剧'是一种形式上、信念上和取向上的建构，与其他怀疑态度一道质疑语言是否能够代表启蒙运动的理性。"[2] 西方形体剧的目标和信念，无助于剧作的编排和创造，只是一种时尚、一种挑战权威的文化标签，伴随叛逆性的先锋运动，快速发展为新的反叛形式。

西方"戏剧中形体"的变迁历程表明，"形体戏剧"是一个"混乱"的概念，很难用确切的表述加以界定，可以说它是一种极端、猎

1 ［英］西蒙·穆雷、约翰·基弗：《形体戏剧评介》，张晗译，北京：中国戏剧出版社，2018，第20页。
2 同上，第9页。

奇乃至摧毁一切的表演风格。结合田本相、宋宝珍对后现代戏剧的梳理，可将它的特点概括如下：1. 受安托南·阿尔托影响具有精神分裂症倾向；2. 戏剧与其他艺术、生活的界限模糊；3. 明显的参与性、行动性和政治性；4. 摒弃剧本和语言，突出肢体叙事；5. 善用不同形式的混搭。[1]

二、中国肢体剧的双重进路

中国古典戏曲与肢体表演具有天然的关联，英国现代剧场艺术理论先驱爱德华·戈登·克雷（Edward Gordon Craig）把它理解为"将人作为一种形式化元素放至以灯光、布景等元素构成的剧场的整体性之中"[2]的理论实践。然而，古典戏曲的形体价值，正如西蒙·穆雷所说"被奇怪地遗忘"了。中国戏剧的发展，历经清末留日知识分子的"戏曲改良"、新文化运动的"戏曲批判"、20世纪40年代末的"戏曲改革运动"，一直受到西方文化的冲击和影响。[3]从古今中外混杂的"文明戏"到五四以来的话剧，再到今天的肢体剧，莫不如此。当下又面临影视、科技和网络的挤压，难免有"明日黄花"之叹。曾经被批判的古典戏曲，作为传统文化的重要成分，成为"促进文化大发展"的媒介。因此，"旅居"而来的肢体剧，在"挑战传统"的原定目标上恐难有作为，将新奇的形式与本土内容相结合，"新壶装老酒"，或成

1　田本相、宋宝珍：《后现代主义戏剧管窥》，《南开学报》，1999年第5期，第188—199页。
2　陈畅：《贝克特与东方戏剧的渊源》，《戏剧》，2020年第3期，第111—123页。
3　［新西兰］孙玫：《中国现代知识分子与戏曲改革》，《艺术百家》，2017年第3期，第15—19页，第125页。

为一种圆通之策。

（一）肢体动作的魔幻化

形体戏剧的独特性，主要表现在剧中超现实的行动和由这些行为动作所构建的诗意空间。按理论家安托南·阿尔托的观点，舞台上使用的一切表达手段，诸如音乐、舞蹈、造型、哑言、摹拟、动作、声调、建筑、灯光、布景，都有着独特的、本质的诗意。对各种表达手段进行控制、调遣、组合，就可以营造出与某些字词表达的形象等同的物体形象空间。[1]这些充满象征意味的肢体造型，以独立或组合的方式、静止或运动的姿态，在音效、灯光等科技手段的配合下，会产生无限的可能性。

1. 肢体功能　形体戏剧中肢体的功能具有多元性。它可以是小草、摇篮、时钟、花朵，或成为汉字、老式电视机、音乐高音谱号，也可以模拟大象行走、鸟儿翱翔、列车奔驰、火箭升空，乃至大海波涛翻卷。它既是演员自由灵活的身体展现，也是在舞台上承担叙事、抒情、舞美的全能载体，还可以是人生命的某种隐喻。[2] 2018年国家话剧院排演的再现"张骞出使西域"的肢体剧《行者无疆》，在声光电的烘托下，演员运用肢体将困扰人们的沙尘暴、沙漠流沙等广阔场景搬上舞台，让观众与演员一道置身于与大自然抗争的悲壮中，极具视觉冲击力。上海师范大学2015年推出的肢体剧《1971》，改编自莫言的诺贝尔奖作品《蛙》。舞台以黑幕墙为底色，演员全部身着黑色服装，体

1 ［法］安托南·阿尔托：《残酷戏剧——戏剧及其重影》，桂裕芳译，北京：中国戏剧出版社，1993，第33—35页。
2 孙韵丰：《身体叙述　生命之思　肢体剧〈1971〉》，《上海戏剧》，2015年第5期，第24—25页。

现了雅克·勒考克的"中性"概念[1]和格洛托夫斯基的"质朴戏剧"理论[2]，努力隐去表演者的主观意图，最大限度地开启演员身体各部位的敏感度，充分展现身体与周围世界的各种关系。剧中的"蛙"是一个隐喻符号，所有演员鼓着腮模拟蛙跳入场，象征生命的涌动。相比实物或影像，演员凭肢体组合展现的静态或动态物象更富有情趣。

2. 肢体合作 "物我合一"的肢体动作，也能表达抽象概念。2019年南京话剧团排演的古典装置肢体剧《莫愁·莫愁》，由7位演员塑造了32个角色，将一段发生在金陵的凄美爱情呈现在舞台上。几位演员头披面纱双手高举站立不动，形成冬季落满白雪的树林，那是主人公嬉戏的空间环境；瞬间演员双手变换出荷花造型，高举的绿纱伞就是荷叶。肢体蠕动如船行水中，船身与乘船人同时一晃，营造出一对恋人夏日荡舟于荷塘采摘莲花的情景。动作变换，场景随之改变，如同电影的蒙太奇，将主人公朝夕相伴的时光流转呈现出来。戏剧冲突，依然靠肢体造型的组合变换。"洞房花烛夜"新郎抗婚一幕，极具趣味性。洞房内，两位配角身体弯曲、手臂相搭形为几案，双手竖起模拟灯烛立于案上。新郎新娘你进我退，推推搡搡，灯烛在案几上猛烈地来回滑动，配合新郎新娘相互撕扯的动作，表达新郎对包办婚姻的抗争，生动形象，又极具写意性。演员之间这种默契的动作配合，勒考克称为"合谋"的精神。

用身体描绘情景的创意体验，或是受了现象学的启发。现象学家

1 Jacques Lecoq: *The Moving Body*, trans David Bradly, London: Metheun, 2000. p.36.
2 ［波兰］格洛托夫斯基：《迈向质朴戏剧》，魏时译，北京：中国戏剧出版社，1984，第8—9页。

认为，人类身体不是存在于空间中，而是空间构成的一部分。[1]人体与世界的关系不表现为一系列的符号，而表现为感官、肉体与精神现象。因此，演员的身体、动作和肢体表达可以直觉地感知，在我们不可避免的象征体验范围之内，现实世界是物质的。

3. 形式混搭　当下中国的原创肢体剧，很多剧目都是多种表演形式的混搭，诸如京戏武打、水袖舞、古诗词、皮影、古琴、绘画、大鼓、神话、装置、卡通、动漫等，都成为剧情的表达元素。上文讨论的《莫愁·莫愁》是古典装置肢体剧，三拓旗推出的《三面体》是新媒体肢体剧，绿叶剧团编演的《孤独2.0》是舞蹈肢体剧，中国儿童艺术剧院创作的《三个和尚》是动漫肢体剧，国家话剧院演出的《行者无疆》，则集现代舞、戏曲、吟唱、偶人等艺术形式于一身，使更多的中国元素加入到这种新型表演艺术当中。

三拓旗创作的肢体剧《水生》，融入戏曲中的武打招式和民间傩舞的动作、面具，展现恐怖、痛苦、矛盾、无奈，让观众反思人性的善与恶。《莫愁·莫愁》的开场，通过祖母考察徐澄琴、诗、书、画的学习进展，亮出他的贵族书生身份。舞台上演员只表现弹琴和书写的写意性动作，舞台背景的投影把绘画内容呈现给观众——仕女簪花图、牧童骑牛图、青山绿水风景图等，虽然有些夸张，但中国特色的水墨画得以展现。女主人公莫愁失去双眼后离开徐家，路上回忆起与公子相处的点点滴滴，这一心理活动借助皮影投射到舞台背景上，皮影画面与莫愁的动作相互补充，使叙事线索更加清晰。

4. 装置运用　装置器物的使用，是肢体剧必要的辅助手段。在台

[1] 关群德：《梅洛·庞蒂对空间的现象学理解》，《法国研究》，2009年第4期，第66—67页。

湾肢体剧《月亮妈妈》中,一根绳子,象征人的生命之河,也是发生危险时的安全带。在《人生座右》中,一个长方形装置,随着摆放方式的不同,像椅子,像柜子,又像通道。不同的空间、烟雾、光效与之结合,呈现不一样的视觉效果。

在《莫愁·莫愁》中,没有人在意四根象征琴弦的白色带子是否与七弦古琴相符,只感觉主人公弹琴的动作,与琴曲《高山流水》一样美妙。为阻挠莫愁与公子相恋,四名黑衣人手持四根杆子围成方形象征牢房,中间是莫愁痛苦挣扎的舞姿。随后杆子移动,牢房形态发生变化,空间越来越小,意味着莫愁身陷囹圄,难以挣脱。

在形体戏剧中,身体成为全能的叙事载体,它可以是角色本身,也可以是道具或布景的构成元素;可以是一个角色,也可以是不同角色;可以是故事中的讲述者,也能跳出舞台直接与观众交流。身体的灵活性与全能性使舞台上的时间自由转换,使故事的情节合理有序地向前推进。正如波兰导演克里斯蒂安·陆帕所说:"语言随着我们、随着时代而改变。故事的讲述方式也应如此。"[1]

(二)主题内容的经典化

西方形体戏剧作为与文学语言占主导地位的传统戏剧相对抗的表演流派,其表现主题也往往带有反叛特点,特别是现代主义戏剧所追求的真实的、思想的、心理的深度表达,到了形体戏剧中都被扬弃,致使戏剧呈现为一种无序的、支离的、怪诞的形象堆积。例如,被英国实验剧倡导者彼德·布鲁克和查尔斯·马洛维茨(Charles Marlowe)

[1] 徐健:《我们还是要回到人与人的交流 来面对现实中的不知所措》,《北京青年报》,2020年9月14日,B04版"青春舞"。

搬上舞台的阿尔托的剧作《喷血》，没有现实的依据，只是一种极为模糊的、不确定的荒诞意象的杂凑、种种印象的倒置错位，是痉挛、恐怖和残酷。然而，从中国引入的50多部境外形体剧看，在思想内涵上表现出鲜明的选择性，即只有符合中国大众的接受习惯、接受标准的剧目，或者表现人类永恒话题的剧目，才会被搬上中国的戏剧舞台。

　　近年来的原创肢体剧目，越来越趋向开掘传统经典素材。三拓旗导演赵淼曾说，发展形体戏剧，可以帮助梳理传统文化精神与传统表现的相关线索。上海话剧艺术中心创作的肢体剧《山海经》，对中国早期的自然地理和神话故事进行改编，强调了"血脉的力量"和"民族血脉的交融与延续"。绿叶剧团创作的《孤儿2.0》，以经典故事"赵氏孤儿"为底本，通过简洁的舞台设计，重现这一题材的不朽魅力；《郑和》将歌舞与装置艺术结合，再现郑和七下西洋的丰功伟绩。三拓旗的新作《人生座右》号称用身体写诗，发掘生命的悲与美。还有改编自东晋干宝《搜神记》的《化水》、以清人袁枚的笔记小说《子不语》为蓝本的《署雷公》、改编自清代蒲松龄《聊斋志异》的《罗刹国》《水生》，都以无声的肢体表现人性的挣扎与拷问。源于鲁迅作品的《鲁镇往事》、改编自徐光耀的抗战故事《小兵张嘎》的木偶肢体剧《小兵张嘎·幻想曲》，以及取自传统题材的《花木兰》《三个和尚》《唐伯虎点秋香》等，都把关注点放在古今的名家名作上。在创作成员上，不仅国内剧团积极出动，还通过合作方式邀请国外著名导演参与进来。目前，多部剧作加入到各国艺术节展演的行列，其中三拓旗创作的《罗刹国》，获得2016年爱丁堡边缘戏剧节的"最佳青年演出奖"，说明中国肢体剧开始获得西方戏剧界的认可。

　　形体戏剧作为一种"总体"表演艺术，召唤着新一代戏剧人不断

思考融合中国传统哲学智慧与多种舞台表演形式的技巧，向人类共通的世界性不断探索。同时，中国传统的艺术表现方式，也借助肢体的诗意空间，焕发出新的生机。如《莫愁·莫愁》剧末一幕，演员通过肢体动作和舞姿的默契配合，营造出主人公双双投湖的视觉效果。起初，主人公在荷花丛中翩翩起舞，周围的荷花、荷叶浮动在腰间；慢慢地，花叶相对上升，没过舞者的头顶，而荷叶底下二人的舞姿依然优美。这一场景使该剧以生命抗争封建压迫、追求真挚爱情的主题得到升华，与汉代乐府民歌《孔雀东南飞》"叶叶相交通""（鸳鸯）仰头相向鸣"的墓地书写和民间故事《梁山伯与祝英台》的"化蝶"一幕，有异曲同工之妙，都洋溢着中国传统艺术的浪漫精神。肢体表演的隐喻性，与其说是来自西方反传统的形体戏剧，不如说是西方后现代戏剧借鉴了中国古典戏剧艺术的表演元素，反过来又激发了中国传统艺术在当代的生机。

三、形体戏剧的道家美蕴

关于肢体戏剧的理论，一般被认为是源自西方。如法国雅克·勒考克的"中性"概念、波兰格洛托夫斯基的"质朴戏剧"观念、法国安托南·阿尔托的"残酷戏剧"理论、俄罗斯梅耶荷德（Meierkholid）的"假定性"理论、德国布莱希特的"间离"审美观等。实际上，西方形体戏剧理论的建构，有着更广阔的文化话语空间。梅耶荷德为创造属于自己的形体戏剧，从"印度戏剧的程式（伽梨陀娑）""日本和中国戏剧的舞台和表演传统"中寻找灵感；安托南·阿尔托汲取了柬埔寨和印尼巴厘舞剧表演的元素；布莱希特则在观看中国京剧大师梅兰芳的演出后写了《中国戏剧表演艺术中的陌生化效果》，并由此出

发对他自己所追求的戏剧"间离"效果进行了阐述。在布莱希特看来，对间离效果的巧妙运用是中国戏曲的一大特色。[1]

形体戏剧中的"形体"，不仅由于概念的模糊性和不确定性，与中国道家思想中的"道"具有相似性，在肢体表演的审美特质上，也存在理念上的一致性。道家的"贵真"精神成为戏剧之魂，《庄子》的寓言表达与戏剧立意的艺术真实并行不悖，《庄子》纯任天机的自然境界，也是戏剧创作的灵感来源。而且，这种特殊的审美心理同样体现在戏剧表演中。[2]《庄子》中"庖丁解牛"的优雅动作、痀偻老人粘蜩如摘的枯槁之臂、觞深之渊津人驾舟的高妙技艺、吕梁丈人"与水偕出"的身道合一、梓庆削木为鐻的"以天合天"、"运斤成风"的匠石与郢人的肢体默契，[3] 不都与现代肢体戏剧"利用身体的全能性和灵活性"，"揣摩大自然的动力状态"，逼真诠释人类最本质最细腻情感[4]的艺术追求相呼应吗？

（一）肢体表达："大美不言"

勒考克的形体训练强调"默契"，而形体戏剧理论与中国古老的道家思想天生就存在一种"默契"。《老子》讲"知者不言""行不言之教"[5]。《庄子》说"天地有大美而不言"，主张"原天地之美，达万物之

[1] 赵志勇：《布莱希特"陌生化"理论的再认识》，《戏剧》，2005年第3期，第29—43页。
[2] 姚文放：《中国戏剧美学与道家思想》，《齐鲁学刊》，1996年第5期，第4—10页。
[3] ［晋］郭象注，［唐］成玄英疏：《南华真经注疏》，北京：中华书局，1998，第67页，第371—379页，第478页。
[4] 王依：《传统戏曲美学特征在中国形体戏剧中的运用——以〈王军从军记〉为例》，上海师范大学，2021年第3期，第5页。
[5] 王卡点校：《老子道德经河上公章句》，北京：中华书局，1993，第216页，第7页。

理",以顺大道[1]。形体戏剧是以肢体动作取消语言,以形象的视听体验统辖逻辑思维,是感性直观与理性认知的融合,也是道与物的统一。这种"感性中渗透着理性、理性中又伴随着感性的、全身心的共鸣和感应"的心理状态,即是审美[2]。

关于语言的局限性,《庄子》早有表述。《秋水》篇写道:"夫精粗者,期于有形者也……可以言论者,物之粗也;可以意致者,物之精也。"[3]尽管《庄子》推崇"言之所不能论,意之所不能察"的"至精无形"之道,但对有形世界的把握,认为"言论"远不如"意致"。关于意致,《说文》解释说:"意,志也。从心察言而知意也。""致,送诣也。"段玉裁补充道:"诣"指节候到来。"送诣"即送而必至其处,引申为招致。[4]意致,就是通过观察说话人的神情姿态来领会他所表达的意思。这种传达精微之理的"神情姿态",不正与形体戏剧的"肢体姿态"不谋而合吗?不过,《庄子》虽然主张"大道不称""大美不言",但并没有废弃语言,而是转身一变,想出三种"不言而言""言而不言"的艺术手法:一是通过寓言、重言、卮言来表达,也就是借他人的话、有分量的人已经说过的话或是随势而变没有定准的话说;第二种方式是运用上下文的结构关系或文化背景,暗示所要阐述的思想;第三种方法是借助汉字的形音义和名物、语义的多义性,朦胧含蓄地将所要传达的内容蕴藏其中,让人用心细细体味。当然《庄子》的表

1 [晋]郭象注,[唐]成玄英疏:《南华真经注疏》,北京:中华书局,1998,第422页。
2 刘承华:《现代艺术荒诞性的审美本质——兼及艺术审美类型的逻辑关系和历史进程》,《艺术百家》,2017年第3期,第120—125页。
3 同注释1,第333页。
4 [汉]许慎撰,[清]段玉裁注:《说文解字注》,杭州:浙江古籍出版社,1999,第233页。

述依然是语言，是"不得已"的办法，就如同现象学家所说的，依然是"在我们不可避免的象征体验范围之内"的符号系列。

现代的肢体剧则不同，它"聚焦于空间思维，运用形体作为叙事符号，以动态或静态、或在场或虚拟、或再现或表现的身体，遮蔽、取代话语叙事的流程"，"在无言、寡言中，展现身体原始的魅力，把人物的清纯、真诚、执着的情感抒发得淋漓尽致"[1]。身体就是海德格尔所说的"此在"本身。缠绵的身体叙事成为对心理情景的窥探、把握、描述和倾诉，并通过身体情景所形成的张力，与肢体的倾诉交叠，达到心与心的相通与交融。这种倾诉和交通，正如《庄子·知北游》"天地有大美而不言"的艺术传达，是表演者与观看者共鸣的审美感受。

（二）舞台设计：大道至简

简，也是中国《易》学的"坤道"哲学。《系辞上》说道："乾以易知，坤以简能；易则易知，简则易从……易简而天下之理得矣。"[2]乾道的千变万化都体现在《易》的卦爻中，坤道则通过顺应乾道化繁为简，以不变应万变，因此就舍弃了人为附加的一切"附赘悬疣"，反而掌握了天地之理，即所谓的"大道至简"。

一张桌子、两个板凳，其他几乎都是用不花钱的材料做出来的：废纸箱、废报纸、气球、塑料袋。这是木偶肢体剧《小兵张嘎·幻想曲》的道具，简而又简，甚至简陋。就这种"违反常规的演出"，格洛托夫斯基"质朴戏剧"称为"贫穷戏剧"。随着电影电视和舞台科技的

[1] 李伟民：《肢体叙事与现代莎士比亚——形体戏剧〈2008罗密欧与朱丽叶〉》，《戏剧文学》，2016年第5期，第107—113页。
[2] 黄寿祺，张善文撰：《周易译注》，上海：上海古籍出版社，2001，第527页。

发展，五彩缤纷的舞台效果令观众眼花缭乱，既分散观众对演出本身的注意，也削弱了演员的表现力。格洛托夫斯基认为："承认戏剧的质朴，削去戏剧的非本质的一切东西，给我们不仅揭示出艺术手段的主要力量，而且也揭示出埋葬在艺术形式的特性中深邃的宝藏。""没有化妆、没有别出新裁的服装和布景、没有隔离的表演区（舞台）、没有灯光和音响效果，戏剧是能够存在的。"[1]

这种舞台表演的极简理念，与上古之道相合不二。《庄子·天运》写道："古之至人，假道于仁，托宿于义，以游逍遥之虚，食于苟简之田，立于不贷之圃。"[2]意思是说，上古的极致之人，假借仁义之名，生活在自给自足之地，从仅能活命的简省之田取食，无思无虑，无为无忧，保持了本真之道。道家以论"道"为宗，将"简"引申为"朴"，反复强调素朴观念。《老子》第二十八章有"复归于朴。朴散为器，圣人用为官长"[3]。第三十七章重申"吾将镇之以无名之朴"[4]，从实践价值的角度强调除去雕饰的意义。《文子·道原》也讲"纯粹素朴者，道之干也"[5]，重申"道"的朴素本性。

《庄子》对素朴的阐释，与当代形体戏剧格外"合谋"，可以说也是凭借身体的行动状态呈现出来。《应帝王》写列子悟道后"雕琢复朴，块然独以其形立"，以身体如大地般宁静的状态，描绘出心道冥合者的外在形貌，说明列子经历苦心修行，最后找回本真。《天地》篇评

[1] ［波兰］格洛托夫斯基：《迈向质朴戏剧》，北京：中国戏剧出版社，1984，第11—12页。
[2] ［晋］郭象注，［唐］成玄英疏：《南华真经注疏》，北京：中华书局，1998，第299页。
[3] 王卡点校：《老子道德经河上公章句》，北京：中华书局，1993，第114—115页。
[4] 同上，第144页。
[5] 王利器撰：《文子疏义》，北京：中华书局，2000，第14页。

价浑沌氏的道术"明白入素，无为复朴，体性抱神，以游世俗之间"，突出他抱朴含真、无须雕饰、内神外光、游身俗隙之间的优雅，也是通过对身体行为的书写得以彰显。《天道》篇的"朴素而天下莫能与之争美"是价值定性，直接将"美"与"朴"勾连起来。当然，这里的"美"，与"天地有大美而不言"一样，是以顺道为标准，美与道，具有同一性。

（三）表演理念：童心自然

雅克·勒考克在演员准备和戏剧创作方法上，对欧洲和北美形体戏剧的影响无以附加，他的学生按照各自不同的感受传递着他的"勒考克方法"，其中有相互联系的两种重要状态和性情，那就是"中性"与"游戏"。

勒考克在《静默的使徒：现代法国哑剧》一书中引用费拉·费尔纳（Fyra Felner）的话说："开始时，我们必须揭开我们所知一切的神秘面纱，这样才能进入一种非知的状态（a state of non-knowing），一种开放的状态，做好准备重新发现最基本的元素。此时，我们看不见周围的事物。"[1]在这种"把现成的观念去神秘化"的框架中，最重要的是寻找"中性"。他在教学中采用了中性面具，意在抹去面孔上有关人物生平的一切表达，让使用者开启身体其他部位的敏感度，探索演员与周围世界在自体上、感官上的关系，不断实现动作的简洁，不受知识、性感、期待、经验的污染，进入"前认知状态"。勒考克在演员身上寻找"游戏"特质，游戏性让演员自身与角色保持距离，使演员与

[1] Jacques Lecoq: *Apostles of Silence: The Modern French Mimes*, London: Associated University Presses, 1985, p.148.

演员、演员与舞台上的物件达成默契关系,一种轻松的、充满乐趣的、自然而然的开放状态。

要达到上述状态,就像中国谈"修道",充满着浪漫色彩。《老子》第十章强调:"专气致柔,能婴儿乎?"[1]对于"婴儿"的含义,《庄子·庚桑楚》进行了深入解读:"儿子终日嗥而嗌不嗄,和之至也;终日握而手不掜,共其德也;终日视而目不瞬,偏不在外也。行不知所之,居不知所为,与物委蛇,而同其波。是卫生之经已。"[2]婴儿终日哭喊、攥拳而不受伤,是因为出于自然,即"行不知所之,居不知所为"的无心之为,是放松的、发自天然的。这是一种生命的理想状态,进入这种状态,《庄子》认为可以"入水不溺,入火不热""使物不疵疠而年谷熟"[3]"与天地并生、与万物齐一"[4],这是一种纯静的心灵境界、美好的艺术状态。形体戏剧的演员,凭着肢体的返祖本能,利用肢体的现场感、仪式感、新奇感、互动性等种种优势,发挥肢体的视、听、味、动、触多种机能,实现肢体的聪颖、新意、魅力。演员与演员之间达成自然的默契状态,就是《庄子·大宗师》极力渲染的方外之友之间的"相视而笑、莫逆于心"知心境界。

结　语

形体,自戏剧诞生之日起作为就不可缺少的表演要素,在东西方

1　王卡点校:《老子道德经河上公章句》,北京:中华书局,1993,第34页。
2　[晋]郭象注,[唐]成玄英疏:《南华真经注疏》,北京:中华书局,1998,第450页。
3　同上,第13—14页。
4　同上,第43页。

不同风格背景的戏剧中,以各自的自足方式存在于表演实践中,自然而然,不容质疑,乃至因不会成为人们思考的问题而被遗忘。19世纪末20世纪初,西方的反传统思潮,促使戏剧家寻找对抗文学语言占主导的传统戏剧模式的手段。在戏剧的国际交流中,东方戏剧表演的肢体性,激发了西方理论家的灵感。他们"借用"这种表演特性,并非出于对东方艺术的喜爱,而是为了对抗传统的自身信念。有了理论,随后便付诸行动。经过半个多世纪的酝酿、实践、发展,形体戏剧游历到北美、澳大利亚乃至东方。进入21世纪,它终于以一种新奇的面貌重返中国大地,并与中国的戏剧传统和文化背景相结合,形成当代中国的形体戏剧,而中国传统的哲学、美学理念,也借助这一新式载体,得以彰显光大。形体戏剧的"形体之旅",也印证了鲁迅先生早在1934年就已经提出的观点:"没有拿来的,文艺不能自成为新文艺。"

音乐剧评论

主持人语

陈　恬*

　　"音乐剧热"是近年来中国戏剧产业发展中令人瞩目的现象。自《声入人心》等综艺节目推动音乐剧演员"出圈",民营企业加大投资音乐剧制作,音乐剧的演出体量不断增加,本土原创力量开始觉醒,网络平台讨论热度明显胜于其他类型的戏剧演出。不过,在"音乐剧热"的表象背后,关于这个产业未来的良性发展,仍然存在许多值得反思的问题,例如,对于明星演员和粉丝经济过度依赖,原创力量相对薄弱,专业人才储备不足,等等。本期音乐剧评论专题聚焦创作本身,青年剧作家温方伊从改编的角度,批评了音乐剧《人间失格》"矛盾简单化,人物脸谱化",将一部"尽是可耻之事"的原著小说"提纯"为一部描写道德模范的作品。虽然该剧的词曲创作质量上乘,但是创作者的"道德洁癖"限制了它所能达到的深度。实际上,这种"道德洁癖"恐怕也是当前戏剧创作中的普遍症候。国产音乐剧是在借鉴欧美经验和日韩经验中发展起来的,青年学者熊之莺则将视角转向香港。她总结香港话剧团的原创音乐剧

* 陈恬,南京大学文学院副教授。

《大状王》的经验是"音乐"与"戏剧"两大元素的平衡,以及要提升国产音乐剧的核心竞争力,最重要的倒不是"讲自己的故事",而是学会"自己讲故事"。希望这个专题能够激发学界与业界对国产音乐剧的深入讨论。

以懦弱改写懦弱

——音乐剧《人间失格》

温方伊 *

在看到音乐剧《人间失格》的宣传时，我便没有指望这是一部展现原著全貌的作品。即使不考虑审查因素，作为一部投资不菲的商业戏剧，音乐剧主创也必然要考虑到观众的接受度。从这一角度来看，主创面对的是一个巨大的挑战。《人间失格》实在不是一部容易呈现在舞台上的作品，太宰治的笔触十分私密，有着大量的心理描写与剖析，带有独特的矛盾气质。而这种独特气质的分寸极难把握，很容易将主人公叶藏塑造得极不可爱而失去观众对其的同情理解，因此在观剧之前，我便很敬佩他们的勇气。

出于这层考量，我第一次坐在剧场观看《人间失格》时，不断地调整心态，时时告诫自己不要只以一个原著读者的目光去评判这部作品。或许正是这种调整心态的意识阻碍了观赏的纯粹性，我全程都戴着痛苦面具，在欣赏视听呈现与思虑文本改编之间反复拉扯，以致全

* 温方伊，南京大学文学院青年教师。

剧结束后我只剩下失望和愤怒。后来机缘巧合，我时隔一个月第二次进入剧场观看《人间失格》，放下了所有顾虑，才更多地察觉到这部作品的闪光点，能较为愉快地走出剧场。只不过，我对主创曾抱有的敬佩之情，早已烟消云散了。

《人间失格》被认为是太宰治带有自传性质的作品，也是太宰治最负盛名的小说。即使没有看过这本书的人，也大多听说过这个书名。日本漫画及动画《文豪野犬》，又将太宰治与《人间失格》的盛名以一种虚构方式传播到青少年群体中。《人间失格》确实有着大IP（知识产权）的特质，是个能卖出票的项目。重点在于，主角大庭叶藏的矛盾心理如何以音乐剧的形式展现。如果单看大庭叶藏的故事线而删去所有的心理描写，那他只不过是一个自甘堕落的渣男而已：嫖妓，被女人包养，因酗酒反复典当自己与情人的物品，为赊账而与店家偷情……观众为何要看这样一个人的故事？不过，音乐剧可以借助歌曲来表现人物的内心，那么，将太宰治那细腻的笔触与敏锐的洞察力转化为歌词，便是最大的挑战。在走进剧场之前，我便对作词充满期待。

事实上，该剧的作词确实十分优秀。华语音乐剧大抵能有几首好听的抒情歌曲，承担叙事功能的歌却各有各的难听。而该剧每一首歌的词与曲都搭配和谐、顺畅丝滑，《东京百景》《人间失格》等几首歌的歌词甚至称得上惊艳。该剧的作曲是著名的法兰克·怀德荷恩（Frank Wildhorn），作词人多达五位，中外合作会带来许多磨合上的困难，而歌曲质量能达到如此高水准，足见创作团队在歌曲上的用心。

然而，优秀的歌曲，并没有用来表现大庭叶藏与太宰治复杂矛盾的内心。这并不是由于作词人力有不逮，而是由于这部剧根本就没有一个复杂矛盾的角色。

在剧中，大庭叶藏是一个有点懦弱、内向，却体贴弱者、关爱他人的好男人。太宰治是受业界欺凌的孤独而勇敢的作家。恒子是被称为"抹布"、受尽欺凌却内心善良的可怜寡妇。祝子是从天而降的如纯洁天使一般的女孩。除这四个主要角色以外的角色，则全都站在大庭叶藏与太宰治的对立面。大庭一家人虚伪冷酷，老女仆阴险好色，堀木无情无义，校刊社众人怯懦背信，伊藤先生猥琐无耻，川端康成狭隘自负……大庭叶藏所谓的"可耻"与"罪孽"，全部变成了他人的可耻与罪孽。叶藏加入校刊社的一段情节尤其能体现编剧的创作思路。

在原著中，叶藏曾参加过日本地下共产主义组织，这也是太宰治的亲身经历。在太宰治笔下，叶藏从未真正融入过地下运动：

> 理论诚然不假，人类的内心却比理论复杂、恐怖得多。谓之贪欲，则不足够；谓之虚荣，亦不贴切。将色与欲两者并列在一起，亦不符实。我隐约觉得在人世深处，不是只有经济方面的事物，还有鬼怪、奇诡的事物存在。对鬼怪退避三舍的我，就像水往低处流一样，对所谓的唯物论予以自然的肯定。但这并未将我从对人类的恐惧中解放出来，我的眼睛依然看不到绿的枝叶，心中依然感受不到希望的喜悦。但我却从未缺席R·S的集会，"同志"们总是如临大敌般，表情僵硬地耽于类似"一加一等于二"这种像初级数学理论一样简单的研究中，这在我眼里简直太滑稽了。……也许，这群单纯的人以为我和他们一样单纯，把我看作一个乐天诙谐的"同志"。若真如此，我算是彻底把他们骗了。……
>
> 我喜欢这样，我喜欢这群人，但并非因为马克思主义下的同志友爱。

> 我喜欢的是,集会的非法性质。或者说,这种"非法"让我身心舒畅。[1]

而地下组织日益繁重的任务令叶藏无法承受、骑虎难下,他与恒子相约自尽,亦有想逃离组织这一诱因。这段人生插曲,在剧中则承担着极其戏剧性的作用。

剧中叶藏受校刊社成员们改天换地的激情鼓舞,欲参与其中"用大庭家的钱推翻大庭家"。不料刚加入便被警察逮捕,校刊社成员为逃避惩罚而将一切责任都推给叶藏,大庭家自此断绝与叶藏的关系。

剧中的叶藏成为了最单纯的人,其他人不仅利用他,还背信弃义。叶藏与组织之间的复杂关系简化为了善恶对立:叶藏是善,校刊社众人是恶。这是叶藏离开家后遭受的第一次重大打击,引出《坠入大海的尘埃》这首叶藏的主题歌曲,表达了叶藏对人世的绝望。

矛盾简单化,人物脸谱化,是这部剧一以贯之的改编思路。善良的人绝对善良,罪恶的人完全罪恶。编剧没有选择将精力花在叶藏这一"可耻"之人的内心描摹上,而是将精力花在了将"耻辱"转嫁给别人上。这确实是一条更加简单也更容易被接受的改编路径,就上半场而言,人物虽扁平,矛盾虽简单,但叙事紧凑,情节跌宕起伏,情节点与抒情段落交替出现,节奏十分舒服。哪怕我并不接受这种改编方式,也要承认上半场不失为好看的戏剧。

扁平人物带来的副作用在下半场逐渐突显出来。上半场写叶藏与恒子的关系,尚有些铺垫,而下半场祝子的出场,真如天使降临般莫

[1] [日]太宰治:《人间失格》,烨伊译,天津:天津人民出版社,2016,第29—30页。

名其妙。一个卖烟少女,不仅欣赏叶藏的画作,看懂他的内心,给予叶藏改过自新的力量,还清纯美丽、勇敢健谈、善良体贴。这样一个全能的女性,更像是为叶藏而生的,是男性心中臆想的女性形象。很难相信这样的女性形象是出于两位女性编剧之手,毕竟太宰治这个男性作家都不会写出如此为男性主角服务的"天使"。在太宰治的笔下,祝子自然是单纯美好,却并不能与叶藏心有灵犀。太宰治甚至并不讳言叶藏的自私放纵:

> 迄今为止,我还未和年轻的处女上过床。那一刻我决定了:我要与祝子结婚。即使巨大的悲哀接踵而至,只要此生能够经历一场放纵的快乐,我便无怨无悔。过去我总以为,所谓的处女之美不过是愚昧的诗人天真哀伤的幻想,没想到它真的存在于世。……这便是所谓的"一锤定音",我毫不犹豫地窃取了这朵鲜花。[1]

这样看来,编剧选择将祝子塑造成叶藏的灵魂伴侣,其原因不外乎是回避叶藏对处女童贞的向往,拔高叶藏的道德水准。编剧既要让叶藏在情感上显得正直负责,又要令两个人的感情迅速升温,那么祝子只能成为治愈叶藏孤独症候的良药,成为叶藏的"天选之女",再假装她有着自己的精神世界罢了。

祝子被画商侵犯的段落在小说中带有不确定性,在剧中,祝子被强奸的场面则是切实地展现在了观众面前。祝子的独白曲《天真罪》可以看出女性编剧对女性的关照。然而,这种关照仍架于保护叶藏形象的基础之上。祝子独唱时,一位舞者扮成祝子在她身边起舞,二人

[1] [日]太宰治:《人间失格》,烨伊译,天津:天津人民出版社,2016,第71页。

时有交流互动。叶藏也在台上，与两名祝子都没有互动。

歌词中有这样几句激烈地质问：

> 为什么这样看着我？
> 为什么默认我有错？
> 是不是早就认定我自甘堕落？

这几句，祝子是对着舞者祝子唱的。这意味着导演和演员是将这三句话作为自我质问来编排。可台上明明还有叶藏在场，原著中叶藏也确实有过疑虑和问讯：

> 每当我看到祝子不敢和我对视、惊慌失措的样子，便猜想："这女人对人没有任何戒心，莫非与那商人已不是第一次？难道她和堀木也做过？不，或者是和我不认识的人？"疑窦丛生，但我始终没有正视这一切的勇气。我在不安与恐惧中翻滚，唯有喝过烧酒醉倒之后，才敢小心翼翼地尝试那卑屈的诱导性审讯。我的心笨拙地随着审讯忽喜忽悲，表面上却做出滑稽的表演，随后对祝子进行地狱般可憎的爱抚，再像烂泥一样酣然睡去。[1]

遭受剧中那般痛苦的侵犯后，祝子的质问都不愿朝向自己的丈夫。哪怕剧中的叶藏并没有疑虑与问讯，他也仍然默默旁观了悲剧的发生。祝子却完全没有责怪丈夫，只是自我怀疑、自我质问。编导对叶藏的

[1] ［日］太宰治：《人间失格》，烨伊译，天津：天津人民出版社，2016，第81—82页。

爱护，已然超过了界限，这不是爱护，而是溺爱。

主创对叶藏的溺爱，并不是在下半场才显现。原著中的恒子是一名有夫之妇，她的丈夫因诈骗入狱服刑。剧中为使叶藏与恒子的感情更符合道德，将恒子改为了替亡夫还债的寡妇。二人共处一夜后遭到舆论非议的桥段为编剧原创，在这一段落中，众人嘲笑恒子的丑陋低贱，对二人的床事津津乐道，肆意诋毁恒子的人格。此时叶藏说出了这样的台词："不是这样的，请听我解释。我们什么都没做，我们真的什么都没做。"

然而在上一场中，叶藏与恒子在恒子家互诉衷肠，《摇篮曲》分明唱着"我会和你相拥到分开"，"我会将你冰凉的手紧握"。一对成年单身男女，在夜里相拥、牵手，却除了唱歌什么都没做。这样的情况可能存在，但这种设定就是透着一股子道学先生的迂腐虚伪，更别说原著中的叶藏第一次到恒子家中，便是在恒子怀里"获得了解放的幸福一夜"。

编导似乎有道德洁癖一般，将叶藏的情感做了高度提纯。只是为了提高观众的接受度，大可不必做到这种程度。叶藏与恒子在那一夜究竟发生了什么，本可以模糊处理。无论他们做了还是没有做，都无损于叶藏与恒子的人格，他们的尊严都不应被践踏。若是叶藏与恒子的人格必须靠保持贞操才能得到证明，那么主创的思想观念，也并不比剧中那些肆意践踏二人尊严的角色高出多少。

若主创确实有道德洁癖，那么改编《人间失格》这一选择便显得匪夷所思。他们为何会选择一部"尽是可耻之事"的小说做改编，费事将其改成一部描写道德模范的作品？

从太宰治的台词与歌词中，我看到了主创对《人间失格》的真实认知。他们其实很清楚太宰治的《人间失格》写的是什么。太宰治在开场时便说道：

我叫太宰治,是一名作家,一名真正的作家。那些所谓的作家,那些拿奖拿到手软的作家,总是在试图粉饰、自我美化,他们喜欢写强大、写高尚、写从不存在的完美,及超越现实的光明。而我要写的,是真实。我要写烂人、写无赖、写懦夫、写胆小鬼。我要写懒惰、写懦弱、写放荡无耻……

剧中的伊藤先生是烂人,堀木是无赖,校刊社成员是懦夫,老女仆是放荡无耻,叶藏默默旁观妻子被侵犯的时候确实是胆小鬼。然而,这并不是在描写"真实"。"真实"何尝那般黑白分明。如果"无赖派作家"的名号只是由于太宰治写善恶对立、写那些无赖反派欺凌弱者,那么满世界都是"无赖派作家",何须他自我标榜。主创明明知道,太宰治口中的懒惰、懦弱、放荡无耻说的是谁。

编剧虚构了川端康成等作家组织的太宰治作品赏析会,将这场赏析会编造得如同文学界对太宰治的公开霸凌。在这场作家之间的对峙中,太宰治唱道:"谁又像我无所畏惧。我的作品才值得铭记!"写得真好,太宰治的颓废与卑微之下,是勇气与自信。他勇于解剖自己的灵魂,将其展现给世人,不隐恶、不伪饰。这段歌词成为了对这部剧最精准的讽刺。在这一段之前,我还可以将这部音乐剧当作脱离太宰治原作的独立作品来看,而这一段落将剧中的太宰治与现实的太宰治联系起来,令人不由得做比较。主创一面反复彰显太宰治的真实与勇气,一面拼命粉饰、美化太宰治与叶藏,主创的这种分裂与矛盾,倒是比舞台上呈现的黑白分明的世界更接近于太宰治笔下的人世间。我甚至不禁怀疑这一段落是主创挣脱某种神秘力量而向观众发出的真实呼喊,向观众证明,自己知道何为真实,何为勇气。

编剧在改编时,虽选择了一条简单的路径,但若是单纯认为编剧

偷懒，那倒也冤枉了她们。编剧在结构上是花了心思的，她们以大庭叶藏逃脱太宰治的塑造为主线，将大庭叶藏发现并逃脱太宰治的控制前后分为上下半场，最终以大庭叶藏进入太宰治的内心，达成角色间的理解、宽恕与接受作结。这样的架构颇有些巧思，且这一巧思亦是为改编思路服务。大庭叶藏确实要有酗酒颓废的时刻，如果没有，那剧情便无法推进。可叶藏的颓废需要外力推动，作为一个正面角色，他不能像原著一般轻易地随堀木纵情于妓院、酒吧。而编剧找到了一个戏剧性强且逻辑通顺的情节点，那便是叶藏发现了自己是虚构人物的事实。叶藏殉情生还，是因为叶藏作为虚构人物脱离了写作者的意志，获得了自主性和生的渴望。这一设置令人叫绝，将上半场的情绪推向高潮，令人期待下半场的情节发展。进入下半场，叶藏发现自己生活的世界并没有任何变化，他对这个世界感到绝望，这才开始酗酒狂欢。由此，叶藏的堕落颓废获得了一个无关道德的理由，既然这个世界原本就虚假，亲人都恨不得他死去，那么叶藏的纵酒狂欢自然获得了合法性。为了让叶藏免受道德评判，编剧可谓用心良苦。

懦弱，这个在剧中反复出现的词，是叶藏对自己的评判。既然叶藏是太宰治的化身，那么这也是太宰治一生的注解。主创看到了太宰治懦弱下的勇敢，他们将他的勇敢用台词、用歌声传达给了观众。在太宰治的无所畏惧之下，是何其懦弱的我们。虽然懦弱似乎是生存与创作的法门，妥协是创作者的宿命，但我还是更希望在一部作品中看到创作者的勇气，哪怕只残留挣扎的痕迹。音乐剧《人间失格》精致、用心、漂亮、动听，甚至感人，却是那么懦弱，既不敢触碰一丝道德暧昧地带，又不愿放弃太宰治真诚的自白。即使将其当成一部独立的商业作品来看，三个小时的演出时长，却承载着那么扁平、简单的人物与矛盾，未免太过保守。媒体宣传这部作品是华语音乐剧"天花

板",就视听呈现而言,实至名归,可就内容而言,这部作品更像是当下创作境况的侧写。

音乐剧《人间失格》的返场音乐是《东京百景》,这是全剧我最喜欢的一首歌,它展现了大都市的多个层面,花花世界、纷纷扰扰、芸芸众生,希望与绝望交织,喜悦与悲伤共存。在这首歌中,我感受到了当下难得的真实与勇气。走出剧场,回首望去,剧场这个地方也如同东京一般"让人念念不忘,让人永远都心生向往"。

中文音乐剧的香港启示

——从香港话剧团原创音乐剧《大状王》说开去

熊之莺

当论及"中国音乐剧产业应该向何处去"这个问题时,"日本经验"与"韩国经验"时常作为比"欧美经验"更相近的"他者"被引入,成为参考和学习的对象。但我们往往容易忽略另一个"内在的他者"的存在,即香港音乐剧的经验。尤其在中文音乐剧的创作方面,香港从业者们显然能为内地同行提供独一无二的镜鉴。2017年,在音乐剧尚未凭借《声入人心》等电视综艺节目于内地"出圈"时,香港话剧团制作的原创音乐剧《顶头锤》登上北京天桥艺术中心的舞台,其质量之高已经受到同期演出的内地同行及观众的交口称赞。[1] 2022年底,香港话剧团联同香港西九文化区再次推出新作,于西九戏曲中心大剧场献演原创音乐剧《大状王》,不仅香港观众反响热烈,促成演出加开三场,内地的音乐剧爱好者也已经注意到了这部作品,在网络平

[1] 王润:《粤语〈顶头锤〉:一部香港音乐剧如何给我们上了一课》,《北京晚报》,2017年4月13日。

台上自发"安利"。本文将主要围绕《大状王》及相关剧目,试论中文音乐剧的香港启示。

一

"音乐剧是十九世纪末与二十世纪初最重要的现代流行文化形式之一"[1],与彼时欧美社会的现代性、大众性流行文化转型紧密地结合在一起。其自身强烈的商业属性、大众娱乐属性以及融合多种艺术门类的综合性注定使音乐剧成为最复杂而独特的舞台形式之一。"音乐剧"这一组合词已经揭示出其中并列的两大元素,即"音乐"(歌舞)与"戏剧"。这两种元素既相互依存,也互相制约。一部音乐剧作品如果希望能长期吸引观众,必然是两者都需要达到一定的水准,并呈现出较为较完美的融合。

《大状王》可以说是极为出色地完成了"讲故事"和"出人物"的任务。全剧围绕着清末广东民间传奇中的经典形象方唐镜展开,紧扣住"大状王"三字,讲述方唐镜从无耻讼棍转变为一代状王的历程。善于颠倒是非、号称"荒唐镜"的方唐镜并不是一个常规的音乐剧主角形象。时至今日,他依然是各类粤语状师题材文艺作品中此类反派的代名词,永远是主角的陪衬。《大状王》为其翻案,从选材上就不落俗套。然而,音乐剧以演唱为主要形式,叙事容量颇为有限,难以驾驭太过复杂的情节。要为这样一个角色翻案,又要使情节合情合理,就必须写出人物内在的多面性。于是,编剧采取了一个颇为巧妙的方

[1] Platt, Len, and Tobias Becker. "Popular Musical Theatre, Cultural Transfer, Modernities: London/Berlin, 1890−1930." *Theatre Journal* 65, no. 1 (2013): p.1.

法,将方唐镜"一分为二",设定其身边始终跟随着一个鬼魂阿细。

"一分为二"并不是将善恶截然分开,使方唐镜与阿细成为对立的两个极端。而是恰恰相反,两个形象实际非常相似,他们的成长路径也始终纠缠在一起。阿细与方唐镜是童年玩伴。听说水牛岭上有金色的蜻蜓,方唐镜不顾父母的禁令与阿细前去寻找,不慎落水。阿细牺牲自己救回方唐镜,可面对大人的追问,方唐镜却在慌乱间将错误全部推到阿细身上。这是方唐镜人生第一次撒谎,他的背叛也促使阿细心怀怨怼。在白无常的指点下,阿细决定帮助方唐镜完成九百九十九件伤天害理的事,使其福寿全消,一命呜呼,如此才能让他消除心头之恨,转世投胎。于是,每当方唐镜不知道该如何歪曲事实时,阿细便在其耳边低语,推着他往邪路上走得更远。如此,方唐镜便不再是原本传说中那个聪明绝顶却又生性邪恶的脸谱化人物。他被还原为一个普通人,天性中本来也有善良的一面,只是在命运的交叉点走上了错误的道路。他拥有的是人所共通的惰性和自私。阿细一次次为方唐镜的作恶提供便利,方唐镜便也一次次选择了更容易的那条邪路,眼中只有自己的财富和权势。而阿细又何尝不是另一个被仇恨蒙蔽住双眼,将良知抛到九霄云外的自私之人呢?

同时,如此设定又使方唐镜的浪子回头有了阿细这个外力。全剧以一场公堂审案开幕,方唐镜为犯下凶案的富家公子辩护,一番颠倒黑白下推翻了苦主的人证。随后,阿细在他面前现身,告知自己的报仇计划,想要欣赏方唐镜惶惶不可终日的模样。因为刚刚那场官司便是他们做下的第九百九十八件恶事,只要方唐镜再行差踏错一步,就会万劫不复。方唐镜为求保命,无奈地推掉一切案子,回到他与阿细的乡下老家。直到方家的侍女秀秀被人诬陷在洞房花烛夜谋害亲夫,才使得明哲保身的方唐镜迈出改过自新的第一步。秀秀是卖身葬父时

被方唐镜买下的孤女，性情耿直善良，阿细一直偷偷暗恋着她。可见秀秀原本就是二人那未曾彻底泯灭的良心的具象。再说，如果方唐镜不将秀秀救回，那么把她卖与肺痨鬼成亲冲喜就成了他干的第九百九十九桩坏事，一样要落得命丧黄泉的下场。在内因与外因的合力下，人物的转变可以说是顺理成章。

方唐镜与阿细"两个人一条命"是整部作品最核心的巧思，甚至从《大状王》的场刊设计中，我们都可以看到创作者向观众强调这一点的努力。场刊以封脊为界，封面封底对应位置印着方唐镜与阿细的侧脸。两处侧影又可以翻开，看到对称的另一个角色。以音乐剧的形式讲好一个故事，其实需要"螺蛳壳里做道场"的功夫，将有限的叙事空间运用到极致。方唐镜与阿细的相互映照和命运纠缠，使得剧中几乎每一个事件都至少具有同时塑造两个人的功能，一首歌、一句歌词也可以拥有丰富的意涵。例如开场的公堂戏，明里是方唐镜的出场，暗中也是阿细的出场。虽然观众尚不清楚阿细究竟是谁，但他们已经听到一个神秘的声音两次指点方唐镜。而赢下官司后方唐镜洋洋得意的曲目《一时无两》，舞台上虽然只有方唐镜，但阿细也在幕后加入演唱。如此这般，不仅为随后阿细的直接出场再次做了铺垫，衔接前后剧情，又使一首曲目同时表达了两个主要人物的情绪。

在一部音乐剧中，类似歌剧咏叹调、以抒情为主要功能的独唱或重唱曲目从观众的接受而言非常重要。人们走出剧场后，能够长时间留在心中的往往是这类曲目。因而作曲家或著名音乐剧演员举办音乐会时，也会选取代表剧目中最受欢迎的抒情性单曲进行演唱。而一首曲目若希望拥有沁人心脾的力量，不仅其音乐本身应拥有足够的美感，还需要具备独属于这个剧目的辨识度。这在很大程度上取决于歌曲与剧情的连接是否紧密，剧情及人物又是否丰满到足以支撑歌曲。

在《大状王》中，阿细的独唱曲《撒一把白米》、方唐镜与阿细的《一时无两》以及作为全剧主题曲的《一念一宇宙》等，都很好地满足了美感与辨识度并存的要求。尤其是《撒一把白米》一曲，戏演及此，阿细见到阔别多年的母亲，与方唐镜一起拯救心上人秀秀，二人找回昔日的友谊，又意识到自己与秀秀终究是人鬼殊途。当心中的仇恨渐渐消散，他才领悟到自己"明明恨足一世"，却似乎与方唐镜并无二致，二人的生命"竟似一同流逝"。阿细对人世的爱恨、因果虽仍有满腔的困惑未解，但也决心放下报仇的执念，告别尘世。《撒一把白米》以《心经》的梵文吟唱做前奏，立刻将观众引入阿细的心境之中。而"撒一把白米"作为歌曲的主要意象，又堪称神来之笔。撒米原本就是主要流传于潮汕、两广一带的民俗，大多用于驱鬼，有类似"覆水难收"的寓意。词作者将之化用，不仅与人物身份、此时的心境和情境都完美契合，还与基于广东民间传说的题材风格相符，给观众留下了深刻的印象。

相较之下，剧中次要角色秀秀的独唱曲《悬崖》和何淡如的独唱曲《踏上清源》就稍显不足。《悬崖》为秀秀被逼嫁人时在洞房中所唱，抒发其无处可逃无路可走的绝望。然而以"悬崖"为意象，歌词本身与剧情关系并不密切也没有特色，只是纯粹的情绪抒发，感觉好像可以被置换到任何有类似情绪的剧目中去。如果是一个歌手推出的新单曲，《悬崖》确实词曲都颇为优美，但它并不能算得一首优秀的音乐剧曲目。从情节的衔接而言，秀秀应该是唱完这首歌后选择从洞房出逃，意图投水自尽时巧遇两位男主。但我们从这首歌里听不出秀秀究竟打算屈从于命运还是以死抗争，它和剧情之间是断裂的，欠缺功能性。而舞台呈现也没有达到弥补裂隙的效果，为将"悬崖"视觉化，秀秀演唱时只是静静地站在椅子上。如果改成秀秀在逃亡路上演唱这

首曲目，交待一下人物的行动，可能剧情就会更加流畅。

而《踏上清源》又存在另一种音乐与剧情断裂的问题。《踏上清源》乃是曾作为方唐镜对手的状师何淡如，向其讲述自身前史的一首歌。这首曲子音域跨度颇大，演唱难度极高，又考验演员在演唱中"用声音讲故事"的能力。因此，剧组在宣传期就专门拍摄了这首单曲的音乐影片，以此吸引观众。然而回到全剧中，这首本该令人动容的歌曲却显得有些冗余。其一，此时剧情已进展到三分之二处，而何淡如除了全剧开头曾与方唐镜对簿公堂外，未曾有过正面出场，观众对他的印象是较为模糊不清的。这样一个人物突然诉说自己的前史，抒发自身痛苦和追寻，很难让人共情。其二，这首歌除了上述功能外，另外揭示出何淡如就是当初告诉方唐镜水牛岭有金蜻蜓的和尚，使他与主角的命运纠缠起来。然而，在这首约五分钟的歌曲中，阿细未曾露面，方唐镜则全程像块人形背景板一样站在旁边看着何淡如演唱。或许，让方唐镜和阿细也加入这首歌曲，从独白变为对唱、重唱，会减轻叙事线偏离的感觉，增强人物之间情感上的扭结。另外，此处的金蜻蜓应是一个较为核心的意象，之前在幼年方唐镜和阿细的童谣中也出现过。它象征着拯救世间苦难的至善，也是主角命运的转折点，但全剧仅仅出现过两次，而且只在歌词中有所提及，舞台并无视觉上的直观呈现，似乎使用得不够充分。

虽然尚有部分需要改进之处，但整体来看《大状王》依然是瑕不掩瑜的上乘佳作。考察当下的中文原创音乐剧，大多是音乐尚可，但"讲故事"的部分较为薄弱。选取的题材、所要表达的情感总是千篇一律，人物塑造又失之于单薄，难以使观众留下深刻的印象。在平衡"音乐"与"戏剧"，选取更巧妙的叙事方式，使每一个情节、每一首歌曲甚至一些重点的歌词能具有多重功能上，我们可以清晰地看到

《大状王》创作者们有意识的努力。而这些都是制作原创音乐剧必须要精进的课题。

<p style="text-align:center">二</p>

新冠疫情爆发之后，戏剧演出的现场性使全球戏剧行业都面临着空前剧烈的挑战。戏剧人在沉静下来重新审视和表述这个不再熟悉的世界前，首先需要面对的可能是如何从演出的频繁取消和观众的流失中存活下来。三年间，我们不断地听到戏剧从业者们沮丧的声音，无人知晓剧场何时才能真正回复昔日的景象。

在行业性的危机之中，内地中文音乐剧却以一种逆势上扬的姿态出现，不仅延续着疫情前的盛景，还井喷式地涌现出更多作品，培养出新一批颇具票房号召力的本土明星演员，呈现一派烈火烹油式的空前繁荣。疫情前，法国音乐剧《摇滚莫扎特》来华演出，其粉丝经济之强大使各路媒体纷纷发出惊叹，将之称为"宇宙第一热剧"。而如今不过三年光景，内地中文音乐剧市场中同样的粉丝经济俨然已经成型，甚至衍化出种种前所未见的畸形乱象。例如，2022年初由上海文化广场制作的《粉丝来信》一剧，虽然质量已经多遭观众诟病，但剧场开票时前排居中的票区依旧一票难求，早就让黄牛一扫而空。而为了看到心爱的演员，粉丝们甚至愿意接受黄牛将原价680元的前排票炒到两倍以上。观众席的第一排通常并非观演戏剧的最佳位置，但《粉丝来信》的第一排戏票竟然能叫出2 500元的天价。显然，"看人"的吸引力远远超过了"看戏"，"看音乐剧"再次沦落为"听（特定演员的）演唱会"。

不过，我们的音乐剧观众一面欢欣鼓舞地用票房支持着自己的

"爱豆"（偶像），一面似乎也对这种"繁荣"并不信任。当引进外来经典剧目的可能性重现，世界性演出流动的恢复近在眼前时，"留给中国音乐剧的时间不多了"成为爱好者们在社交媒体上频繁重复的"梗"。玩笑的背后，是中国音乐剧核心竞争力缺失的残酷现实。所幸中国音乐剧从业者们并非对"虚假繁荣"的状况全无自知。为将上海打造成"亚洲演艺之都"，上海文化广场率先发起"华语原创音乐剧孵化计划"，提出"中国音乐剧的未来还是要靠原创"。[1]

音乐剧起源于欧美，对于东亚诸国来说，终究是一种舶来的艺术形式。无论是起步较早、行业基本成熟的日本，还是作为后起之秀迅速崛起的韩国，音乐剧演出的构成大体上仍是引进原版名剧、名剧译配和原创作品三驾马车并驾齐驱。在不少从业者看来，前两项终究是在"讲别人的故事"，唯有原创作品才能真正"讲我们自己的故事"。[2] 的确，内地音乐剧市场的急速扩张，与欧美顶尖剧组因疫情无法前来巡演有一定的关系。一旦局面改变，中国音乐剧就必须提供独属于自己的特色，如此方能长期抓住观众。而《大状王》及一些优秀的香港原创音乐剧作品无疑可以为内地同行们提供最具可比性的经验。

要"讲自己的故事"，首先被提及的总是题材。香港原创音乐剧也的确大多在题材选择上具有强烈的本地特色。前文已提及，《大状王》取材自两广地区家喻户晓的民间传说，类似的作品还有"春天舞台"制作的《聊斋新志》等剧。另一种常见的方向便是写"香港故事"，香港话剧团的《顶头锤》《酸酸甜甜香港地》，"演戏家族"与香港舞蹈团

[1] 吴桐：《中国音乐剧的未来还是要靠原创》，《解放日报》，2020年12月4日。
[2] 同上。

合作的《一水南天》等皆是以香港人的奋斗史为题材。内地的原创音乐剧基本也不外乎于这两种题材。"三宝音乐剧"的《聂小倩与宁采臣》《蝶》，徐俊导演的《赵氏孤儿》等，都改编自中国经典故事。这三部也是其中较为优秀的代表作。而取材自现实的原创剧目虽多，却没有什么能令人留下印象的作品。

　　由此可见，"讲自己的故事"实际只不过是原创音乐剧的一个开始，而非终极目标。要做出好的作品，更重要的是学会"自己讲故事"，也就是作曲、编剧、作词、编舞全方位地提升。以《大状王》为例，其强烈的本地特色不仅来自故事本身，更体现在中西自如结合的音乐风格与富有中式美感的歌词上。第一场"伸冤"中，打更人张千上堂作证一段借鉴了粤剧中的"数白榄"形式，是以板鼓给出节奏的"中式说唱"。而紧接着方唐镜的出场曲，曲风则接近西式的摇摆乐，配器也是中西并用，钢琴、吉他与琵琶、古筝合奏，架子鼓与锣鼓共鸣。两者衔接极为流畅自然，开场不到十分钟便已用鲜明的音乐风格抓住观众。歌词上则多用三、五、七、十字句，使其具有强烈的中式韵律感。同时，文白夹杂，颇具意境，诗性与通俗性并存。当我们观看外语音乐剧时，语言的障碍会使得我们自然地以音乐为先。然而若要用中文演唱，就必须注意到文辞自身的重要性，将其与音乐放置到同等高度。内地的原创中文音乐剧往往在歌词方面有失考究。尤其是一批取材自中国古典故事的剧目，过于现代和通俗的歌词与整体氛围格格不入。这并不是说如今我们写《西厢记》《赵氏孤儿》还要有王实甫、纪君祥一般斐然的文采，但至少不应该拿出白开水一样随处可见的词句来倒观众的胃口。

　　另外，香港音乐剧也颇为重视"字正腔圆"，创作者们大多有意识地避免出现"倒字"，如此歌词才能字字入耳。这亦是独属于中文演唱

的问题,汉字的声调一旦改变,字义就会发生变化,造成理解上的障碍。为此中国戏曲早就确定了"依字声行腔""三级韵"等可以遵循的规则。而一味望向外国的部分内地音乐剧人好像把这些规则抛到了九霄云外,许多作品中"倒字"现象简直泛滥成灾,导致不依靠字幕很难听清演员究竟在唱什么,严重影响了观剧体验。

 对于文辞本身重要性的意识不足,不仅影响原创音乐剧的质量,也导致名剧译配差强人意。制作外国名剧中文版实际对作词水平有极高的要求,创作周期之长有时并不亚于从头做一部原创作品。在音乐剧市场尚未极度膨胀之前,七幕人生音乐剧公司译配百老汇经典音乐剧《我,堂吉诃德》,仅仅翻译剧本就花费三年时间打磨。其成品质量或许见仁见智,但制作方确实展现出了真诚的态度。而如今,译配仿佛成了大幅压缩制作周期,迅速排出新作赚快钱的最佳手段。宛如流水线作业一般的译配音乐剧大批量涌现,歌词中根本见不到译者"炼字"的功夫。虽然通过明星演员依旧能吸引到大批粉丝贡献票房,但观众也会不留情面地批评歌词"烫嘴"。上海话剧艺术中心近日再度上演百老汇经典音乐剧《I Love You》中文版,号称是首部逆向"登陆百老汇的中文版音乐剧"。[1]然而该剧原版创作于近三十年前,本身也不属于一流之作,内容和叙事手法如今已显过时。中文版最初制作于2006年,十七年后再演,歌词中竟还在使用"美眉"这样的词,令人无法不怀疑制作方的诚意和水平。

 而将外来作品做本土化改编时也显现出同样的不足。还是以《粉丝来信》为例,制作方频繁发通稿宣传该剧"合理汉化时代背景",将韩国原作的故事背景置换到上世纪40年代的"孤岛"上海,"每一处

[1] 《I Love You》中文版节目册,上海话剧艺术中心、百老汇亚洲公司制作出品。

细节都试图以尽可能真实的笔触还原"[1]。确实从现代文艺之都的角度而言，这个时代选择非常恰当。然而在此之前尚有一个更基本的问题，便是《粉丝来信》究竟是不是一部真正有必要本土化的作品。其故事的矛盾冲突主要来自三位主角内隐的情感纠葛，叙事空间偏向封闭，而非向外打开。整个作品几乎都是编辑部、书房这样的内景，将外界社会遮挡起来。环境其实和故事本身的成立没有太密切的联系，本土化与否也并不改变观众的观感。观众的反馈更多集中在"译配较弱"这个真正的核心问题上。相较之下，香港音乐剧《窈窕淑女》才称得上是成功本土化的优秀案例。该剧抓住香港这座移民城市南腔北调汇聚的特点，置换了整个故事的世界观。以粤语正音替换原作中的伦敦腔，两广潮汕各地方言替换了五花八门的英语口音，且部分重新谱曲，将广东民乐融入其中。当然，这种改编的实际难度已与原创不相上下，需要优秀的作词方能胜任。

无论是创作原创音乐剧，还是制作名剧的中文版，要提升中国音乐剧的核心竞争力，最终还是要落到培养"自己讲故事"的能力上。至于是否要"讲自己的故事"其实并不是最重要的。2022年10月1日，日本音乐剧团宝冢为庆祝"中日邦交正常化"五十周年，上演了"中国物"[2]《苍穹之昴》。该剧改编自同名中国历史小说，以清末宫廷为背景，慈禧、光绪、李鸿章、康有为等尽数登场，其中甚至有为慈禧上演京剧《挑华车》的这样表现难度极高的情节。宝冢正是以优秀的作曲和编舞能力融合中式大调及京剧程式，完美地讲好了"他人的故

1　上海文化广场公众号：《开票｜春日的第一束光，来自音乐剧〈粉丝来信〉》，2023年2月8日。
2　指以中国为故事背景的剧作。

事"。虽然未能在中国上演，但通过贩售录像等方式已获得中国爱好者的好评。作为培养出无数明星的剧团，宝冢也并不是摆脱了粉丝经济。相反，其严苛的金字塔型演员制度无疑是对粉丝经济的推波助澜。然而编、导、演全方位的高水准才是真正支撑剧团走过百余年光阴的力量。同样，《大状王》的作曲高世章、作词岑伟宗并称"高岑"组合，同编剧张飞帆一道，都是对香港音乐剧观众而言颇有辨识度的创作者。而反观内地，除了三宝和关山，我们几乎很难想起第三个有普遍认知度的专注音乐剧的作曲家或词作家。打开近日正在巡演的中文原创音乐剧《人间失格》的宣传文稿，满篇只有演员介绍、卡司排期、角色心得，竟然连导演和词作者的名字都找不到。唯一被提及的作曲家是成名于百老汇的"外来和尚"，若没有这层身份，恐怕也要"销声匿迹"了。[1]这种现象正是潜伏于内地音乐剧七彩绚烂的肥皂泡下真正的危机。

结　　语

　　音乐剧由于其自身强烈的商业属性，很难被当成纯粹的艺术作品看待，必须放置在更复杂的行业生成场域中来考察。因此，"虚假繁荣"对中文音乐剧而言也不是只有消极的影响，而是一把双刃剑。资本的大量涌入的确造成了急功近利的心态，但不可否认，"音乐剧"这一概念的普及程度、音乐剧从业者和观众的规模都已发生了"质"的变化。"三宝音乐剧"作为内地目前质量最佳的原创品牌，其一系列作

1　上海保利大剧院公众号：《今日12:18加唱开票|中文原创音乐剧〈人间失格〉上海站加场来袭，拼手速啦！》，2023年2月8日。

品如果是在近年的"虚假繁荣"中推出，境遇可能会截然不同。"虚假繁荣"为中文音乐剧的真正发展提供了良好的契机。

相较之下，香港音乐剧其实从未有过如此庞大的市场，使用粤语本身就意味着受众上一定的局限性。于香港音乐剧而言，受政府资助的专业艺术院团发挥了巨大的作用，使得创作者有机会规避市场的干扰，全心打磨作品。《大状王》由香港西九文化区自由空间委约创作，后邀请香港话剧团联合制作上演，创作周期长达三年，给了创作者充分的时间。他们又学习英美的预演制度，根据观众的反应进行微调甚至大调。而本次首轮正式上演，谢幕时主演仍在恳切地邀请观众多多给予反馈，意图进一步完善作品。这并不是单独作品的个别现象。"演戏家族"与香港舞蹈团合作的《一水南天》也曾在剧本和音乐落地后举行围读，此后又花了一年的时间修改调适，为作品加上视觉呈现，这才最终成型。而在内地，"预演"倒成了一些制作用彩排圈钱的新花招。

商业演出公司逐利是无可厚非的，然而我们始终看不到内地这些接受财政拨款的专业院团的努力。它们的作品要么政治宣教色彩过于强烈，艺术水准低于商业演出；要么也欢欢喜喜地投身到粗制滥造的"蹭热度"大潮中，急切地想分一块市场的蛋糕，与商业公司并无二致。反而是像三宝这样的少数艺术家，凭着对音乐剧纯粹的热爱在支撑，但这终究不是长久之计。如何发挥专业院团独特的作用以调节市场，或许是香港音乐剧给予我们最深切的启示。

剧评人专栏

《小城之春》：中式思想气韵的舞台新生[1]

奚牧凉[*]

上海归来已逾一月，《小城之春》仍在脑海中时有回响。更加坚信演后直感：这是今年所见，最为出色的中国戏剧作品。李六乙导演今年1月在北京人艺推出新作《万尼亚舅舅》，形式独树一帜，引发褒贬两极。照李六乙的秉性，认定的路自会无畏地走下去，管他外界风吹雨打。于是乎转眼今年4月，他又一新作《小城之春》亮相香港艺术节，收获赞声连连，10月借上海国际艺术节之机，《小城之春》又在内地专享两场，我等慕名奔赴的观者终得以印证猜测、满足期待：果真，李六乙在《万尼亚舅舅》之上更进一步，使《小城之春》攀登至他近年独创个人舞台美学之征程巅峰。

[*] 奚牧凉，戏剧评论人，国际戏剧评论家协会（IATC）中国分会理事，新媒体戏剧评论品牌"观剧评审团"发起人，北京大学考古文博学院文化遗产方向博士研究生。戏剧评论及行业观察文章见于《三联生活周刊》《中国新闻周刊》《人民日报》《戏剧与影视评论》《北京青年报》《广东艺术》《新剧本》《国家大剧院》、微信公众号"安妮看戏wowtheatre"等内地知名媒体。

[1] 本文首刊于2015年11月26日《北京日报》"热风"版，略有修改。

笔者曾详细剖析《万尼亚舅舅》的戏剧语汇[1]，其绝非几朵东摘西折的创意火花，而是一盘瞻前顾后的美学大棋。简言之，就是以几何化、仪式化的调度重建舞台骨架，演员跳出对视的、琐碎的外向互动，转入远眺的、凝神的内向探寻，位置关系也由物理变为心理，进而使舞台上惯常的"行动场"被取而代之为"心理场"。如果说契诃夫戏剧中草蛇灰线的角色话不投机，为李六乙这一戏剧语汇提供了合理可能，那么电影《小城之春》中精雕细琢的人物各怀心事，就彻底成为对李六乙这一戏剧语汇的千呼万唤。李六乙的《小城之春》甫一开场，卢芳便复现了她在《万尼亚舅舅》起首走过的绕场调度，只不过这次她可以直接引用电影《小城之春》伊始女主角玉纹的画外音："住在一个小城里边，每天过着没有变化的日子……"从这一刻开始，费穆这部被视作"最伟大中国电影"的含情之美，与李六乙独门的舞台心理场无缝衔接，电影、戏剧两版《小城之春》宛如西施淡妆浓抹，一人两态，尽皆相宜。这绝非两位艺术家的机缘相遇，而是二人探索中国传统艺术精神旨趣的一次殊途同归：费穆借《小城之春》将中国电影引领至中式诗意现实主义的旧情新土，而李六乙从戏曲出发探求多年的打通古今也借《小城之春》胜利告捷。以笔者所见，两位艺术家皆已将中国传统艺术看透皮相，洞悉内里；皆不耽于辐辏拼接，而志在血脉相继。他们所得中国传统艺术之精髓，皆在一个"韵"字。

中国传统艺术绝不似西方庖丁解牛、大鸣大放，而贵在含蓄朦胧、情随境迁。九年前李六乙做《北京人》，即开始在戏中摸到这一门道，放弃现实场景，深挖演员魂魄，曾家鬼窟一般的氛围便历历在

[1] 即2015年2月7日首刊于"澎湃新闻·有戏"的《如何欣赏一部让人昏昏欲睡的戏》。

目。再往后李六乙借《推销员之死》、古希腊悲剧等外国戏剧"曲线救国",终在心理现实主义的契诃夫面前打通任督二脉,调度、表演、台词、情绪精工含蕴至每一步、每一语,化为一曲无声的歌。至《小城之春》,李六乙再上层楼,不仅将笛声、昆曲带至其中,更天才般地将演员念咏书本穿插全剧,依剧情的起伏跌宕、抑扬顿挫幻化出轻重缓急的诵读。而且,"读书"在李六乙的《小城之春》中不仅扮演形式角色,更成为内容题旨的诱因与地基:李六乙在对电影《小城之春》原台词不做改易的原则下,以他之见补进了关键性的人物身份背景——知识分子:礼言是老派的中式书生,志忱是新派的留洋学子,而整场苦涩的三角恋情,也被明言为中国传统伦理教义桎梏下的文人悲剧。再加上李六乙亲自操刀、匠心独具的书堆布景,演员拣书、读书、撕书、撒书,一系列以"书"为题眼的完整视听语汇打通观众的目、耳、脑、心,与演员的纤情细愫的联觉,造就一次中式思想气韵在当代戏剧舞台的惊艳新生。

"中国导演须有个人独创舞台语汇""当代戏剧须融汇祖辈传统",此等老生常谈世人皆知,真能达成者复有几人?李六乙这些年睥睨独行,终悟法门,得无双之果,至无人之境,实是他切切实实的厉害;我等观者除了赠他"今年中国戏剧最佳"的由衷钦服,怕也是找不到更高的赞美了。

戏剧不该拘泥于"表面的中国"[1]

奚牧凉

英国国家剧院2018年复排的《朱莉小姐》，将19世纪创作的原著改写至了英国当今背景。朱莉依旧是上流社会的千金，只不过她的父亲变成了忙于会议、无暇陪伴的老板，朱莉的生活也被高级公寓、电音派对包围。让与克里斯汀则成为了落脚欧洲大城市的非洲移民，前者为老板开车，觊觎"取而代之"的机会就如压抑不住喝一瓶老板的高档红酒；而当佣人的后者则安守本分，为了在家乡的孩子一边打工一边补习。

这不是一次简单的"时空换位"，复排版《朱莉小姐》在细微之处做的"手脚"，使其与原著走向了殊途。如果说原著中的朱莉小姐是在一系列原因的叠加下激发出了内心深处的放纵天性，那么复排版中的女主人公一出场就像一块随海浪漂浮的木板，死亡是她并不意外的结局。对于这个"新朱莉"而言，快乐总不过尔尔，悲伤却隐隐作痛，锦衣玉食带来的是人生观的虚无，除了那并没有激发她不顾一切的写作梦，富二代的她空有其表。

由此我们可以看出，一百多年间欧洲社会的微妙嬗变：阶级仍然

[1] 本文首刊于2019年第4期《广东艺术》，略有修改。

存在,但上流社会不再仅被描绘为压抑不住原罪的"群鬼"——毕竟性解放早已彻底,即便让出轨朱莉一夜风流,也至多给他俩落个社交媒体上的"狗男女"之名,无伤大雅——如今朱莉的悲剧远不只是自己与家庭的错,还是社会的错,社会错就错在仿佛所有事都已尽善尽美,却总还有哪里不对,比如朱莉的死。

黑格尔曾说,艺术之美是"理念的感性显现"。且不论这句话是否过时,我在这里引述这一观点,是为了佐证复排版《朱莉小姐》令我钦佩之处——它让我们看到了创作者蕴含在"感性显现"下的"理念",并与之形成了共鸣。换言之在我看来,复排版《朱莉小姐》创作者的高超之处不止于艺术技法的精妙,还在于对当今世界如炬的洞察。

同样令我慨叹号准了当今世界脉搏的作品,是来自德国剧团里米尼记录的《遥感城市》。2018年,我们连续在台北与上海观看了这部"带上耳机、听从指令,在城市中游弋"的奇特作品的两个在地版本,搞清了它的"变"与"不变"。

《遥感城市》绝非耳机版的城市定向越野,在整个过程中,提示音都在带领我们重新思考:你选择"正义"还是"自由"?你们中间谁会先死?……进而观众会发现,其实我们既往认为自己存在的方式,还可以有不同的版本——当我们在地铁站扶梯旁观看他人徐徐下降时,一种剧场式的观演关系形成,"行人"变为"演员";而当我们在地铁中随着耳机里的音乐翩翩摆动时,又一种剧场式的观演关系形成,"公共场所"变作"舞台"。如果说"什么值得看"本质上是一个权力话语问题,那么我们每个人甚至这个世界的存在,便也足以跳出周遭为我们拟定的惯习,一切本可以有多样的"打开方式"。

乍看起来,《遥感城市》与《朱莉小姐》相差万里,前者是最具先锋性的后戏剧剧场作品,最"不像戏的戏"(毕竟在"演出"现场,我

们连里米尼记录的团员都见不到），而后者则在演绎一部经典的自然主义、三一律剧作，与英国国家剧院的主流定位紧密扣合。但在两部作品中，我们可以看到创作者寄寓的相似思考——对经典价值论的反思、多元声音的混响、"自我为王"的生命态度……或者我们可以说，两部作品都绕不开当今欧洲的后现代语境。

在今年上半年在北京、上海完成演出的2018年柏林戏剧节作品《奥德赛》中，缺席的父亲、神话与"穷开心"的儿子，简直是一次对后现代精神的剧场图解。在我眼中，《奥德赛》并未有明显的态度偏向，全剧终结于两位儿子割烂父亲的空棺材，并手持电锯冲下观众席——这意味着什么呢？你可以说这代表着一个失控的时代，儿子变成了暴戾而盲目的疯子，但你也可以说这宣扬了一个解放的时代，父亲被扔进历史垃圾桶后一切都将重启可能……事实上在编辑我们"观剧评审团"为《奥德赛》组织的剧评内容[1]的过程中，我发现虽然剧评人基本都对舞台上发生的情况作了大同小异的描述，但他们对此表达的态度则迥然不同，有人认为该剧是令人绝望的虚无展示，有人认为该剧是令人振奋的现实批判，还有人认为该剧是令人喜悦的天性狂欢。如果以结构主义视角审视，那或许可以说每位剧评人其实都先在性地带有对现代与后现代仿佛不消解释的好恶，进而他们会将这些好恶作为结构式的前提，形成自己对《奥德赛》的评判。

所以不能否认，即便是身处中国的我们，望向引进自西方的剧目与"后现代"等概念时，仍然能够心有戚戚。在改革开放与全球化双管齐下的当今中国，想逃离西方语境独善其身，其实已是痴人说梦。

[1] 即2019年6月26日首刊于微信公众号"安妮看戏wowtheatre"的《观剧评审团Vol.51|争议之下的〈奥德赛〉》。

承认吧，后现代已逐渐成为在中国人身旁弥散开来的空气。在戏剧行业最典型的例子，不就是后戏剧剧场十余年在中国的蔚为大观么？虽然雷曼本人并不同意"后戏剧剧场"等于"后现代剧场"（他认为"后现代"一词不够准确），但至少我认为，后现代即便不是后戏剧剧场的"亲生母亲"，也至少是位"干妈"。从王翀将拍摄《雷雨》变作"戏剧"（《雷雨2.0》），到孙晓星将微信群聊称作"剧场"（《————这里是分割线————》），中国新一代[1]剧场导演对传统戏剧的颠覆早已得后现代核心的"解构"之术精髓，后现代观念与技法已日益成为中国戏剧行业的"老朋友"。

于2018年乌镇戏剧节首演的李建军导演作品《大众力学》，就可谓中国后戏剧剧场的典型代表——雷曼所言"真实的闯入"。有目共睹的是，"素人"登台表演的目的绝不是比拼演技的高低，而在于这一过程对幻觉剧场的运行逻辑及其背后的社会权力所作的批判性反思，实现对"素人"的赋权。这一立场，是在李建军近年导演的《美好的一天》《25.3 km童话》《飞向天空的人》等作品中一脉相承的。但引发我思索的是，《大众力学》乌镇首演版似乎暗示了一种"二元对立"，即之前只有"专业"演员以"精湛"表演登上的舞台，现在"素人"也登上了；而前后之间舞台一如既往，无声扮演着象征权力的王座。但后现代精神确乎如此么？难以避免地，我联想到由法国艺术家杰宏·贝尔提供创作概念、亦是去年于台北艺术节上演的著名作品《欢聚今宵》(Gala)。

[1] "新一代"概念，由笔者与前剧评人安妮此前在刊于国际戏剧评论家协会电子刊物（2018年12月号，"中国专号"）的"Chinese Directors：The New Generation"一文的中文原稿中提出，指示我们以代际对目前中国戏剧人所行的粗略划分，本文沿用此概念。

同为"素人"登台，《欢聚今宵》中的舞蹈有的自带高光，有的则令人忍俊不禁：坐轮椅的大姐本令人以为是代表"有梦想谁都了不起"，却在彩带舞的段落一展舞技、艳压群芳；发福的中年男跟不上任何一种舞步，却在最后一段高唱"台北台北"的舞蹈中浑然忘我。观众会感受到，身材纤长健美者确有舞蹈天赋，但也未必样样精通；身材短小臃肿者虽非理想舞者，但也能收获掌声。在价值多元的后现代社会，也未必仅是单纯的"东风压倒西风"，而是真正地"各美其美，美美与共"。

这两年我愈发注意到，中国戏剧史上曾多次发生的"器"与"道"舶来不同步现象，如今又一次在我们身旁发生：当我们将西方上世纪60年代以降的戏剧成果译介、吸纳至中国戏剧行业后，这些戏剧成果所根植于的社会语境却难以被一并带入国内，以至于它们最终被嫁接至中国特色问题的新枝上，结出了新果。当然我并不认为后戏剧剧场必须原教旨般弘扬后现代精神，对于艺术创作而言误读不仅未必打紧，有时反而是魅力所在；哪怕创作者想做的是无关内容的"形式游戏"（虽然我以为"形式即是内容"），也完全可以。只是关键在于，当中国的社会语境也开始趋近西方上世纪60年代以降的戏剧成果所植根于的社会语境时，如今的创作者是否通过后戏剧剧场或者任何戏剧形态，捕捉、展现出了这一层？

我们正生活在一个"奇幻"的时代、"奇幻"的中国。奇幻之处就在于它是高度复杂甚至"折叠"的，它竟然可以将前现代、现代、后现代交织在一起。"中国速度""超话之争"[1]等截然不同面向的热点，可以如走马灯般轮替。广大"80后""90后""00后"作为互联网生

1 指2019年周杰伦与蔡徐坤粉丝争夺偶像在新浪微博超话排行榜上的排行，以及随之引发的舆论事件。

产、消费的主力,似乎掌握着一套"用流量投票"的话语场。"中国是什么?"这是一个看来很简单、实则很艰深的问题,是一个看来不需要戏剧人回答、实则正需要戏剧人回答的问题。如今在这个故事丰富到引发全球瞩目的国家,戏剧人岂能浪费这座创作的富矿,听凭自己的孔见而非智识,拘泥于"表面的中国",错过了那潜藏的、微妙的而又真实的、动人的时代?岂能将戏剧简单化为一团团技巧讨论,抑或一波波意气宣泄,不去真正探求技巧背后的渊源、意气之上的思辨,求索社会、历史、哲学、人类?

自2017年王翀导演的《茶馆2.0》内部演出后,我便在各种渠道为其摇旗呐喊[1]。我深知为一部仅有百余人观看过的作品充当"自来水",不免难以服众,但它确实是近十年来我观赏到的对中国问题最有洞见的中国戏剧。其以老舍原著为底本,将经典排演与学生模仿、历史社会与当今校园并置一处,使其自发震荡,最终将中国从"历时性"凝聚为"共时性",与演出空间(教室)外前现代、现代、后现代交织的中国形成巧妙呼应。《茶馆2.0》让我等观众意识到,在经历了一百多年的翻天覆地后,"层垒的中国"让一切都不再单纯,但也随之迷人起来;我们该如何概括,又何必概括这样一个现在的中国——当扔向空中的纸钱变为纸钞,"悲剧演成闹剧"(林克欢先生语)。

[1] 参见2017年8月24日首刊于"澎湃新闻·文艺范"的《两部学生演出的〈水浒〉和〈茶馆〉,走在了中国戏剧最前沿》。

2021—2022年度中国戏剧盘点：一场一路向前的旅程[1]

奚牧凉

自2019年底、2020年初新冠疫情在中国与世界出现起，在的确给行业带来巨大挑战的这三年里，中国戏剧也并非毫无可为，因为在不同的时间与地区防疫政策因疫情等因素而异，如此还是为行业留出了演出等工作的时机。所以，过去一年的中国戏剧仍然交出了一份值得品味的成绩单，它也许称不上完美，但确实非常能够反映疫情时代中国戏剧乃至中国社会的诸多演变。

按照中国戏剧行业的惯例，一年的工作往往是在中国农历新年暂且停歇，待短则一周、长则数周的春节休假结束后，新一年的工作才陆续重新开始。但如果如本文以10月为一年的分界点[2]，那么我们将不可避免地谈及与过去一年具有连贯性的2021年10月前以及2022年9月后的部分中国戏剧动态，以便阐明前因后果。而在地域维度，目前中

1　本文首刊于Japanese Centre of International Theatre Institute (ITI) 出版的Theatre Yearbook 2023第一卷"国外剧场"，刊布时为日文，在此为中文原稿，略有修改。
2　这种年度分界方法，即本文中的"过去一年"主要指2021年10月至2022年9月，是应约稿方Japanese Centre of International Theatre Institute（ITI）的习惯与要求。

国戏剧最重要的两座创作、制作城市仍是北京与上海，笔者主要在北京生活、工作，所以本文仍会更多着眼于过去一年北京的戏剧动态，兼及上海与中国内地其他地区（暂不涉及香港、澳门、台湾）。

熟悉中国戏剧的朋友应该都理解"体制内戏剧"在行业中的特殊意义。这些体制内戏剧院团隶属于国家，但其情况又素来复杂多变，不仅经常演出带有宣传色彩的"主旋律戏剧"，也时有在戏剧实验甚至戏剧产业方面有所建树的作品问世。在中国诸多的体制内戏剧院团中，最负有盛名的两家即中国国家话剧院（简称"国话"）与北京人民艺术剧院（简称"北京人艺"）。2021年12月，国话迎来了创建80周年、正式成立20周年的庆祝，习近平总书记给剧院艺术家们回信，对他们与整个戏剧行业表达了"紧扣时代脉搏、坚守人民立场、坚持守正创新，用情用力讲好中国故事"的希望与指示。与之呼应，国话在过去一年相继演出了《直播开国大典》《铁流东进》《抗战中的文艺》等多部主旋律戏剧，在2020年导演田沁鑫就任国话院长后，剧院这种主旋律戏剧创作便日益明显。值得注意的另一个变化是，国话同时积极邀请、吸引剧院内外具有社会高知名度乃至高流量的明星，出演作品、加盟剧院，形成明星与剧院共同贴近体制要求，以及明星在民间扩大剧院影响力的复合效应。但这一变化在2022年7月遭遇一则引发中国社会广泛关注的插曲：在剧院公布著名青年明星易烊千玺等三人有望加盟剧院的消息后，网友间爆发了激烈的质疑这一决定"不公平"的呼声，因为在目前的中国，如国话等"体制内单位"是不少年轻人趋之若鹜的目标，这些就业机会能在充满变数的经济环境中为考取者提供高度稳定的工作远景，因而网友不满于早已名利双收的明星易烊千玺等人还要占据体制内单位的就业名额。这一舆论事件最终以易烊千玺主动放弃加盟国话暂告平复，但已足以折射出官方影响力在中国戏剧行业

乃至全社会日益扩大的现状。

　　2022年，被誉为"中国的莫斯科艺术剧院"的北京人艺也迎来了建院70周年的生日。虽然院庆期间因北京疫情，大多数庆祝活动被转移至了线上，但在6月12日院庆日当天，剧院网上直播了由绝大多数剧院明星演员演出的北京人艺乃至中国戏剧代表作《茶馆》，还是将此次院庆推向了广为社会关注的高潮。但令人遗憾的是，于院庆期间，剧院功勋演员、曾在2021年中国共产党成立100周年荣获全国党员最高殊荣"七一勋章"的蓝天野，以95岁高龄溘然长逝；院庆结束后仅一周，已任剧院院长八年的导演任鸣，又于62岁猝然离世。蓝天野是曾在1958年主演过首版《茶馆》的剧院历史亲历者，而自称"北京人艺的儿子"的任鸣也在院长任期内致力于延续剧院的传统与荣誉，他们的离去，令人唏嘘又带有象征意味。随后接任北京人艺院长职位的是演员、导演冯远征，他此前便在剧院副院长之任上积极作为，2021年9月北京人艺开业的新剧场——北京国际戏剧中心的首场演出，即冯远征导演的剧院经典戏剧《日出》的新版。步入剧院历史第71年的北京人艺，能否在艺术传承与创新、人才管理与发掘等方面，兼顾过去与未来？答案将由时间给出。

　　另外在舞蹈领域，由官方背景的中国东方演艺集团与故宫博物院等出品、于2021年8月首演的舞蹈《只此青绿》，在2022年初登上了在中国拥有众多观众的中央电视台春节联欢晚会，随即成为全社会级的文化热点。《只此青绿》的创作取材自中国著名古代绘画《千里江山图》，这一舞蹈作品流畅而悦目，并扣合了近年来在中国民众中日益增长的对国家历史文化的自信情绪，它所获得的成功反映了目前在中国，主旋律作品与畅销商业演出相结合的可能与趋势。

　　非官方的商业演出与演出公司，是中国戏剧行业的另一条重要脉

络。在中国商业最发达的城市上海，虽然戏剧行业在2022年上半年经历了停摆，但现在回看2021年底，上海戏剧尤其是上海的商业演出一度达到了十分值得瞩目的程度。这表明上海在经历了多年的戏剧市场化建设后，已经初获成效：戏剧《繁花》改编自颇受赞誉的上海题材当代同名小说，经历了第一季的初试啼声后，于2021年11月首演的第二季缔造出了余音绕梁的舞台意蕴，是值得叫好又叫座的佳作；音乐剧《赵氏孤儿》以中国传统故事、中式音乐剧审美创作而成，气势恢宏、品质卓越，可谓中国音乐剧行业多年进取的成果与回报。此外，上世纪末由体制内院团改制为国有企业的上海话剧艺术中心，继2020年的《深渊》后在2021年底再次推出悬疑剧《心迷宫》，环环相扣的剧情以复杂而精密的360度旋转舞台与即时影像呈现，展现出剧院已高度专业的商业戏剧制作水准；而在2021年的上海异军突起的还有"亚洲大厦现象"，这座位于城市中心的写字楼开中国戏剧行业之先地，辟出了十余个小型而紧凑的演出空间，进行音乐剧等品类的驻场演出，被誉为"垂直百老汇"，在疫情时代逆势而上打造出了全新的城市文化娱乐目的地。综合来看，虽然疫情无可否认带给上海戏剧行业巨大冲击，但随之而来的积淀时间、善于应变的积极心态，让上海戏剧在一定程度上化危机为机遇，并在中国戏剧与世界互动的"冰冻期"继续探索着适合中国的戏剧艺术风格与产业模式。

而过去一年在北京及至全国，有越来越多出自各种出品方、制作方的大型戏剧项目登上舞台，如《寄生虫》《弗兰肯斯坦》《皮囊》《红高粱家族》……这些戏剧项目大多并不出自传统的戏剧院团，也就是说项目中的编剧、导演、演员、制作人、舞台美术工作人员等大多是因这一具体项目而开始合作，直至此项目结束。这种产业模式的风行已开始显露一些共通的优劣：优点是在纸面上看项目卖点无不亮眼，

如往往改编自广有美名的小说、戏剧文本，演员中多有影视明星，编剧、导演等工种常是戏剧行业中的著名人士，甚至一些体制内院团还会或主导或参与项目并带来更多资源，当然最后还少不了全国多地巡演。而劣势在于，在有限的创作、制作时间内，此前未必互相十分熟悉的团队成员并不容易融合成有机的整体，作品质量很大程度仰赖于项目中最有话事权的一方的完成度与艺术层次。如2022年由北京鼓楼西剧场出品的大剧场戏剧《我不是潘金莲》，便改编自中国当代著名作家刘震云的同名小说，导演为目前戏剧行业内当红的"90后"丁一滕，由影视明星张歆艺主演。但从最终呈现来看，作品光怪陆离有余，隽永深蕴不足，若能再多做斟酌打磨，恐怕旨趣会更加明晰。

其实鼓楼西剧场是近年来在北京很具声望的民营小剧场代表，其自2014年开业后主要出品、制作的，还是在其位于北京胡同内的小剧场中演出的戏剧。在倾力完成大剧场戏剧《我不是潘金莲》的同时，鼓楼西剧场还在2022年推出了三部小成本的小剧场独角戏。其中已经演出的《一只猿的报告》与《象棋的故事》，以高质量的文本与表演收获了观众的热烈喝彩。或许，疫情时代带给了以北京为重要基地的中国戏剧行业两种极化的心态与行为，一者是资源聚拢，此前既已强势的资本、机构变得更有主导性；另一者则是专注于"小而美"，戏剧人退回相对熟悉、具体的天地，以作深入的耕耘。上述两极心态与行为的产生，似乎与疫情时代中国社会的普遍状况有所呼应。一方面，民众使用"内卷"这一社会学术语，形容社会阶层开始固化后，即便已不似从前能带来可观收益但人们仍不得不努力的现状；另一方面，"躺平"成为民众经常使用的调侃，指如"平躺下来什么都不干、不管"的态度。

在这种大环境下，疫情时代前中国戏剧的第三条脉络，即偏向纯

艺术探索的实验戏剧，明显有式微的征兆。虽然这固然与为诸多实验戏剧提供舞台的戏剧节展受到疫情影响缩水甚至停办有关，如2021年首次举办的引发行业内外较大反响的阿那亚戏剧节（2022年以新作《第七天》第二次入围法国阿维尼翁戏剧节IN单元的导演孟京辉，是该戏剧节的艺术总监之一），在2022年最终停办一届，但更重要的原因，可能还是戏剧人和观众对实验戏剧的热情、灵感以及参与能力等的下降。当然，一些其实已年届中年的戏剧人，仍在过去一年交出了自己或多或少带有实验色彩的新作，如王翀导演的《存在与时间2.0》（笔者对这一迄今仅在广州大剧院演出过一周的演员与观众一对一作品颇为欣赏，其将海德格尔的哲学理论与童年、剧场等人生的美好体验巧妙而智慧地融为一体，是颇见功力又饱含真诚的实验戏剧）、李建军导演的《世界旦夕之间》、黄盈导演的《我这半辈子》等，以及2022年的国话"青年导演创作扶持计划"与北京国际青年戏剧节也为不少中青年戏剧人的实验戏剧新作搭建了展示舞台，不过整体而言，过去一年的中国实验戏剧并不算是惊喜连连，至多可谓差强人意。反倒是班底源自北京大学的"话剧九人"剧团在疫情时代的快速崛起，更为引人注目也更具有时代象征性：这一从非职业创作起步的剧团用十年时间，逐渐摸索出讲述中国民国时期知识分子人生故事与理想追求的戏剧风格，不以特异的形式而以动人的内容见长，目前已收获了一众对其热情支持的观众群。

总而言之，新冠疫情的三年，绝非单纯的停歇。时间流过便留下了痕迹。可以确定的是，中国戏剧已无法再回到2019年——这是一场一路向前的旅程。

对戏剧评论"元意义"的持久追寻：奚牧凉的戏剧评论实践

孔德罡*

在当前可视范围内，奚牧凉是每年观剧数量最多、输出最为稳定的戏剧评论人之一。从2012年开始，奚牧凉平均每年观看戏剧演出100部以上，这也使他最有资格为近十年的中国戏剧编写"年鉴"。北京大学考古专业出身的他站在观众视角，思考"非专业"出身如何写作评论，笔耕不辍，为中国戏剧留下弥足珍贵的"口述史"资料，提出诸多影响业界的现象观察和洞见。因为非专业的身份，奚牧凉对自己的文字十分谦虚，但其剧评之明白晓畅、见识广博，足以跨越专业与非专业之间的藩篱。纸面文字之外，奚牧凉更将精力投入对构建"职业剧评人"身份认同的线下探索与尝试之中，也期待着与新一代青年创作者共同掀起指向革新和未来的"艺术运动"。奚牧凉十多年来在戏剧观演场域第一线的丰富阅历，更是一面映照中国戏剧生态和戏剧评论生态不可多得的镜子：他持续性地思考"戏剧评论何为"，是真正开拓了戏剧评论"元属性"的先行实践者。

* 孔德罡，南京师范大学文学院文艺学讲师，南国剧社编剧、导演。

一、"年鉴"式的中国戏剧口述史与"现象"式文化研究

奚牧凉的戏剧评论写作始于个人兴趣和本科期间在戏剧社团的舞台实践。从微博起步，逐渐受到传统媒体和戏剧业界的关注，创办独立的评论自媒体，成为国际戏剧评论家协会（ITAC）中国分会理事，奚牧凉的经历带有21世纪早期鲜明的时代印记，现今已几乎不可复制。出身于非戏剧专业，但奚牧凉并不满足于"专业外"身份，也认为"专业外意味着更加客观"的观点值得商榷，始终怀抱必须面向和更加详细地了解行业和学术发展现状的诚恳态度。什么样的人可以成为戏剧评论人？一个人有什么资格去做戏剧评论人？戏剧评论人与"写读后感的观众"之间区别在哪里？奚牧凉并不认为自己的专业方向——文化遗产方向对自己的戏剧评论产生过太多助益，但多年所受到的严格的考古学学术训练，使得奚牧凉高度重视具体的理论武器和学术氛围的滋养，也更加注重戏剧作品与文化环境、社会现状、时代特征相关的"外部研究"。

"史料价值"是奚牧凉长久稳定输出的"中国戏剧年鉴"和"乌镇戏剧节总评"等系列所区别于同期其他评论人的独一无二之处。如今很少有戏剧评论人有奚牧凉这样兼具数量和广度的观剧经验，他留下的诸多记述也近乎孤本，也主动地承担这份为当代中国戏剧做个人口述史的使命——"年鉴"的创意来源于港台戏剧界的示范，而他记录历史的责任感基于其对戏剧业界和学术生态的关注。在发现学术界对民国和新中国成立期间戏剧演出现场的记录和研究汗牛充栋，但对当代剧场的现场研究相对欠缺时，奚牧凉以高度的学术自觉承担起了这一责任。尽管在多年的观剧与写作历程中，他多次表达过自己对戏剧

相关理论和知识的不足,但读者们有目共睹他的学习能力、谦恭态度和运用理论武器一针见血的能力。观众视角与专业能力的并重,是奚牧凉在戏剧评论生涯中始终保持稳定输出的根本保障。随着时间流逝,我们将更清晰地看到以发表于2020年5月的《2010—2019年观戏笔记》为代表的一系列"年鉴"文章的价值:因为只有足够多的未曾统治一个时代、有可能被观众遗忘的剧作能够留下自己在历史上的声音,一个时期的戏剧史才得以真正以"现场"的形式成立。

也因此,并非"就戏论戏",而更多希望"以点带面",跳出纯粹记述而进行对"现象"的发现和讨论,形成一套文化研究式的综合性本体论,是奚牧凉戏剧评论写作中的核心希冀。尽管此前多有如对李六乙《小城之春》等钟爱的作品鲜明的美学价值独具慧眼的发掘,但近三四年来奚牧凉已较少写作单部剧作的评论文章,他更为在意从多个维度跨越时间、空间和作品的整合式表达。在《以色列卡梅尔剧院〈安魂曲〉的四次来华》中,他避开对《安魂曲》本身已被讲滥的作品内部分析,从《安魂曲》四次来华的演出史和中国观众的接受史角度进行书写,指向的是对近年来外国优秀剧目纷纷来华这一戏剧现象的接受观察;《戏剧不该拘泥于"表面的中国"》一文从《朱莉小姐》(2018年英国国家剧院复排)和德国里米尼剧团《遥感都市》两部具体作品出发,指出在西方社会与戏剧已经开始面对后现代之后何去何从的今天,中国戏剧在题材和主题探讨上已然越落越远;《任素汐那一众演员的"剧场黄金岁月",渐行渐远了吗?》一文则从话剧演员的影视行业之路入手,串联时代和经典作品追溯时代变迁;《曹禺的经典还能为当下的时代带来刺痛与革新吗?》一文更是直面争议,在对2021年北京人民艺术剧院新剧场北京国际戏剧中心·曹禺剧场新排的《日出》《雷雨》《原野》得失的分析中,试图回答曹禺戏剧是否具有穿越时间

的永恒经典性、当代剧场如何表现曹禺的永恒性等争议性问题。

传统意义上，戏剧评论的作用是评论一个作品质量的"好坏"，从而给予观众和业内以参考。然而对奚牧凉来说，他的戏剧评论并不希望以评价"好坏"为目的，一方面在大众文化时代审美品位本就是相对的，完全客观独立的评价标准并不存在；另一方面，尽管对当代剧场的记录十分必需，学术研究和评论都不能厚古薄今，但对作品的价值优劣的判断，确实需要一定时间的积淀和相对距离的存在，急于盖棺定论，缺乏多方面的意见综合，无法得出真正有价值的结论。奚牧凉自认是非专业的"非传统评论人"，也希望与以评价具体作品成色为目标的传统评论人分开赛道，更想讨论众多评论界的"概念"与"共识"是如何被"生成"的——"年鉴"式的中国戏剧口述史和他视野广阔的"现象"式文化研究是他强烈的个人特色，也是他持续稳定输出戏剧评论的底层逻辑。

二、戏剧评论为谁而作？奚牧凉的"职业评论人"实践

除了持续稳定的高质量文字输出，奚牧凉同样值得注意的成就，是他在"职业戏剧评论人"身份上的重要探索。戏剧评论人能够成为一门独立的不被附庸的职业吗？其受众和服务对象究竟是谁呢？在独特的中国戏剧土壤里，欧美戏剧行业中由媒体和读者供养的评论人制度始终未见形成，也被一些观点认为是"水土不服"，如今的中国戏剧环境内还没有独立戏剧评论人这一职业成立的土壤。无论这个结论是否正确，其实都无法离开奚牧凉亲自主导参与的众多实践所提供的经验论据：在探索戏剧评论人职业化和独立性的道路上，很少有人如奚牧凉思索得如此深刻，走得如此长远。

实际上，撰写戏剧评论的受众问题，并非奚牧凉最早介入戏剧评论时所着重考虑的。奚牧凉深受著名评论界前辈林克欢先生的影响，认为他写作评论的初衷其实首要是"解决自己的疑惑"，是丰富自身知识储备学养，通过不同作品所激发的思考来充实自我。奚牧凉坦陈，最早考虑到戏剧评论人的"职业化"问题，还是基于朴素的身份认同：作为一个希望将戏剧作为生命和生活的一部分的人，如果不参与创作表演、不参与产业运作，也不参与学术研究，那么"我"的身份是什么？在欧美文化产业中被广泛接受的"职业评论人"制度在中国有其生根发芽的土壤吗？评论人作为独立职业而非行业附庸的合理性和合法性何在呢？再加上作为非学术身份的"非专业"评论人，奚牧凉也缺乏戏剧学者写作评论时先验可得的学科合法性，这些都促使他从单纯为传统媒体的戏剧版面供稿，逐渐转向各种对"职业评论人"身份的探索与实践。

面向观众，利用专业积累和审美眼光对作品质量进行评判并给予观众以客观的观剧指南，这是"职业剧评人"身份得以成立的一种可能。因此，尽管现已较少在评论文章中直接对作品质量加以褒贬，但从2016年开始，奚牧凉作为发起人，与应用软件"松果生活"合作，先后召集了戏剧学者、业内人士、创作者、艺术家、媒体人和戏剧票友累计一百三十余人，组建"观剧评审团"，号召"在这里，我们有话直说"，到2020年为止共举办了53期集体评审活动，评审团成员在观剧后写作短评并打出分数，为观众提供详尽的第一手观剧感想。这一参考欧美"烂番茄""Metacritic"等网站"媒体综评"制度的评论实践被认为具有较强的学术性和审美水平，为观众提供了相对权威的质量参考，在业界和观众群体中收获了大量影响。

然而在实际操作过程中，因为每部作品参与的评审数目不定、各

位评审的个人喜好、打分标准不同，即使组织者竭尽所能也很难将评论样本进一步增多（如增多到"烂番茄"网站的200—300个评分）来获取"最大公约数"。评审与业界和相关创作者的关系复杂，难以保持绝对客观，"观剧评审团"的评分经常引发争议，也一直很难找到平息争议、将各位评审的意见综合为一个准确分数的方式。这使得"观剧评审团"从2017年开始将评分改为"评星"，并取消了总评分，呼吁读者关注评审的评论文字本身。这显然使得"观剧评审团"的服务对象不再清晰，观众无法直白地获得对一个剧目质量的量化评价，每期评审团的评论文字与纯粹的戏剧评论文章别无二致，逐渐失去了为观众提供商业性观剧指南的现实功能。在2020年4月7日第53期评论王翀导演的线上戏剧《等待戈多2.0》后，奚牧凉暂停了"观剧评审团"的工作。"观剧评审团"的辉煌与后来的落寞一定程度上体现了由欧美舶来的评论人评分制度目前在中国戏剧环境内尚显青涩，在评审团成员已是精挑细选、专业能力无可挑剔的情况下，依然容易受到读者和业界"不公正"的质疑，依靠综合评分来为观众提供指南从而确立职业独立评论人身份的尝试还不够成熟。

　　如前文提到，从给传统媒体供稿转向自媒体写作也是奚牧凉探索"职业剧评人"身份的重要举措。奚牧凉本就是公众考古方向著名公众号"挖啥呢"的主理人，拥有丰富的自媒体从业经验，作为公众号"安妮看戏wowtheatre"的主要撰稿人之一，奚牧凉策划了如"奚牧凉最喜爱戏剧奖"（从2015年起已连续举办八届）、"奚牧凉答安妮戏剧八问"等具有新媒体特征的营销事件，为个人的戏剧评论品牌赢取关注度。另外，历年来奚牧凉组织并参与了大量如评论人对谈沙龙（如2021年7月与林克欢、麻文琦、白惠元的对谈《戏剧评论新方法》）、评论人工作坊、评论人与观众面对面的线下交流、评论人现场导赏、

国际戏剧评论家协会参与的国际评论人交流对谈等活动。相比于直面观众的"观剧评审团",这些以"戏剧评论如何可能""戏剧评论的多种形式和可能性"为主题的活动更多面向业内和创作者,但对业界产生了怎样的影响很难具体估计,在奚牧凉本人看来,其本质上更像是对"职业评论人"身份能否自证的尝试。

在当前戏剧评论人不可能依靠稿费养活自己,职业戏剧人这一身份在物质基础上还不能成立的现状下,奚牧凉依然努力试图将"戏剧评论当作一种营生",将写作评论和参与相关活动均视为一种"元戏剧评论"性质的创作,来探索戏剧评论的本质"元问题"——非职业也无法职业的戏剧评论人究竟是为了什么而去写评论?是为了给观众提供指南,还是为了给业界以参考,或者说到底,实际上是在满足评论人私人对戏剧的热爱,拉近自我与戏剧、与业界的关系,以解决评论人自身的存在主义谜题?从传统媒体到自媒体,从"观剧评审团""剧评人工作坊"到撰写私人的"年鉴"与口述史,奚牧凉探索"职业评论人"身份的历程,是十年来中国戏剧评论人作为一个松散的整体上下求索、最终回归自我的深沉缩影。

三、与青年创作者的共鸣:期待共同掀起"艺术运动"

在多年对"职业评论人"身份的尝试中,奚牧凉对他的戏剧评论所能起到的实际功用相对悲观。"观剧评审团"作为面向观众的商业指南的尝试并不是完全成功,他投入甚巨的"现象"式文化研究对业界的具体影响很难评估;他的"中国戏剧年鉴"为相关学术研究提供了宝贵的史料参考,具有高度的学术价值,但"非专业"的身份与立场还是限制了他的发挥——这绝非奚牧凉一人的个别现象,也许任何

关注戏剧评论"元问题"的评论人都最终会意识到,相较于为了观众、为了业界、为了创作者,戏剧评论根本上还是从内心出发,解决自己的谜题与困惑,为自己而写——正如罗兰·巴特的结论,生命的意义在于写作本身。

奚牧凉并不讳言自己的戏剧品味是有所偏向的,之所以长久地展现出关注青年戏剧创作者,热衷国际前沿的当代剧场作品,对新人导演多有偏爱与关注,欢迎更加新颖的、反传统的剧场实践,对"文本"与"剧场"之间关系的看法更为开放多元的新锐面貌,并非是要打造"鼓励青年创作者"的评论人人设,并不是"装年轻人",而确实是个人的审美喜好和价值观使然。这种个人喜好也与他刚投入戏剧评论事业后就遇上以林兆华邀请展为代表的国外优秀戏剧引进热潮有关,无数颠覆性的国外当代剧场作品开拓了中国观众的视野,也在一定程度上奠定了奚牧凉的品味取向。

饱满的观剧量也使得奚牧凉对如今活跃的戏剧导演的作品谱系如数家珍。客观而言,他的文字伴随着一系列当今闪耀在当代剧场的青年创作者们从青涩到成熟的成长历程。在《从"青年"到"中年",导演们的十字路口》中,奚牧凉始终保持着对王翀、李建军、孙晓星、赵淼、方旭、饶晓志、黄盈、顾雷等重要青年导演面对时光流逝必然走向"转型"的警觉和期待,而在《中国戏剧:新人在哪里?》中,他又在欣赏过众多"新人"导演的创作后,对缺乏有实质性影响的新人的现状抱有担忧。除了评论文字,奚牧凉很少与创作者真正当面交流。作为评论人与创作者的交流必然是受限的,他也经历过因为评论文字与创作者发生争端——但凭借十多年的观剧生涯,奚牧凉完成了对当今几乎所有青年创作者在观众席的持续性"守护"。任何一个新人导演,任何一个试图在剧场求新求变的创作者,都将迎来观众席里他

的目光。

尽管除了如王翀这般他从不吝啬于赞美的钟爱对象,奚牧凉对大多数青年创作者的评论表现在文字上是比较平和的,他并不隐瞒青年创作者的困境与问题,也多有不留情面的"酷评",但无论何时何地,他都与青年创作者分享对时代的、对艺术的共鸣,共同怀抱着开拓新的观念,创造新演出语境的期待。作为一个"年鉴"式的记录者,也许青年创作者并不能指望自己每一场颠覆性的实验都能够得到观剧阅历丰富的奚牧凉的认同、赞叹,但如果在面对排山倒海般的不理解的时候,也许总能够期待能从奚牧凉这样的剧评人那里获取一定程度的平等意义上的理解与共情——这份理解对青年创作者来说,无上重要。

十多年来,尽管有过很多因观剧经验丰富导致对某些重复性质的作品"一望到底"的失望体验,尽管保持独立和本心对现今的戏剧创作和戏剧评论来说都越发不易,尽管当今的剧场作品越发走向精致的中产阶级审美和肆无忌惮的商业化,尽管属于新人和实验戏剧的时代逐渐开始退场,尽管戏剧评论人的生存空间和所需要程度已然被web3.0和各种戏剧bot(网上机器人)所构建的"普通观众repo(报告)"语境所取代,但对每日依旧奔波在剧场、持续稳定输出对中国戏剧的独到观察的奚牧凉来说,在现今的状态下继续写作戏剧评论,更多的还是源自对戏剧的热爱,源自对自我价值和对写作意义的本质性追寻。在这场对戏剧评论"元意义"的追寻中,如果能够客观上产生与青年创作者们源源不断的共鸣,就像历史上"新浪潮""左岸"时期曾经实现过的创作者与评论人之间的相互鼓舞,从而共同掀起一场真正意义上指向革新和未来的"艺术运动",正也是他的愿望所在。

名家谈戏

"小说是戏剧的翅膀"

——剧作家曹路生访谈

曹路生*　翟月琴**

翟月琴（以下简称翟）：您一直热衷于改编，是什么原因？记得您在接受记者采访时说过："无论是中国还是西方戏剧史，文学性曾是必不可少的，从元杂剧到明传奇，文学性都非常强。《白鹿原》《平凡的世界》《主角》的出现是一种转向——话剧重回文学传统，找到精神

* 曹路生：上海戏剧学院教授、著名剧作家。曾在美国纽约大学攻读人类表演学博士，师从理查·谢克纳。曾任上海戏剧学院《戏剧艺术》副主编。主要戏剧作品有话剧《九三年》《尘埃落定》《庄周戏妻》《生存还是毁灭/谁杀了国王》《牛虻》《孙中山》《弘一法师》《漂泊拉萨》《玉禅师》《主角》等；沪语话剧《永远的尹雪艳》；歌剧《唐璜与西门庆》；昆曲《旧京绝唱》《霓裳梦》；越剧《春琴传》《玉卿嫂》《江南好人》《藏书楼》；甬剧《美丽老师》；盱河高腔《临川四梦》《牡丹亭》等；音乐剧《弘一法师》等；舞剧台本有《阿姐鼓》《花样年华》《四季》《清平乐·大都吟》《嫦娥之月亮传说》等；杂技剧台本有《小桥流水人家》《芦苇青青菜花黄》。出版著作《国外后现代戏剧》、译作《戏剧经验》《环境戏剧》等。

** 翟月琴，上海戏剧学院戏文系副教授、硕士生导师，专攻中国话剧史论、现代汉诗研究。

内核。"[1] 或许改编就是"重回文学传统"的重要方式?

曹路生(以下简称曹):这次《主角》演出,我来北京,记者问了我同样的问题。我说,世界戏剧史的发展其实离不开改编。莎士比亚大部分作品都经过改编,而且世界上大部分的经典小说估计都被改编成舞台剧了。所以,我想谁也不会拒绝文学改编,因为文学是舞台剧的重要来源。20世纪八九十年代以来,重视即兴演出及不要文本的演出是一种时尚,但回过头来看,文学传统回归舞台,我相信对话剧而言,是一个很好的创作源泉。

翟:上海戏剧学院第一届内蒙民族话剧班的毕业公演剧目《黑骏马》(1986,罗剑凡编剧),就是改编自张承志的小说。这部剧是20世纪80年代非常具有代表性的探索剧,您作为这部剧的指导教师,可以谈谈当时指导创作的过程吗?

曹:时隔三十多年,关于《黑骏马》的具体创作过程,有一些我已经忘记了。但我记得当时基本上都是写实主义话剧,《黑骏马》可能给别人一种新颖的舞台呈现方式,就是一种写意的结构方式。蒙古族是一个能歌善舞的民族,所以就把他们的音乐、歌曲、舞蹈纳入整个结构当中去。在北京演出的时候,好像引起了戏剧界很好的反响。

翟:因为上戏的学习、工作经历,您总是被称为"学院派编剧"。您在上戏所受到的编剧专业训练是怎样的?对您之后的创作有什么影响?

曹:"学院派编剧"是别人的评价,我倒不认为自己是所谓的学院派编剧,我只是喜欢自己喜欢的东西。别人说我是"学院派",可能是

[1] 吴桐:《三台大戏来沪演出"茅奖三部曲"征服上海观众》,"上观新闻",2022年9月19日。

因为在学校里面编杂志、教编剧,改编的作品大都是关于人文方面的题材,他们才这样认为。

翟:《白娘娘》(1989)可以视为您改编的第一部作品吗?关于这部剧的改编,您能介绍一下吗?

曹:《白娘娘》原著是顾毓琇老先生。他是我们戏剧学院的创始人之一,对老剧很有感情,回国访问我们戏剧学院,当时由表演系的顾艳老师陪同。顾老先生说,顾艳特别适合演白娘娘,他提出来如果能将他年轻时写的《白娘娘》排出来就好了。学校很感兴趣,那时也正好赶上院庆,学校决定排演,让陈明正老师导,陈老师觉得这个剧本写得比较早,最好改一改,于是就找到了我。经过半个月时间,我就一场一场依据对白娘娘的现代认识把它改了出来。因为这部戏,当时也聚集了一批年轻教师,包括谷亦安、韩生、萧丽河、李锐丁等。虽然时间短,但短有短的好处,大家都很有创新意识,没有按照传统的话剧排演,所以那个时候也产生了一定的影响。

翟:您改编的话剧《庄周戏妻》,完成剧本的时间是1990年。1992年,该剧首演于东京小艾丽斯戏剧节,后来又在美、英、德及中国大陆、港、台演出。您为什么会选择改编庄周戏妻的故事?这部剧在海内外都引起了较大的反响。您认为这部剧被观众普遍接受的原因是什么?

曹:《庄周戏妻》是根据《大劈棺》改编的,是根据我校校友约我写的电影剧本改的。原作宣扬封建礼教,批判田氏的不忠贞,回到封建的三纲五常的主题。我反其道而行之,从女性的角度和人性的角度出发,将田氏作为一个人、一个女人、一个真实的女人来写,追求爱情的自由,反而遭到戏弄,这大概是海内外观众感到悲悯的原因吧。

翟:您说过:"改编应该有个基本原则,即基本上应该忠实于原

著，主题、人物、事件，这三样中如有一样忠实于原著那也可以算改编，如果改编本跟原著连一点血缘都没有，那就无所谓改编了。"[1]在您看来，无论怎样改编，都一定要"忠实于原著"。您改编的剧目，是如何忠实于原著的？

曹：一般的改编规则应该是这样的，就是指把不同的艺术样式改编成戏剧样式，忠实原著是主要的。当然在主要人物情节相同的情况下，你可以有超越原著的立意，人物有新的思想和行动。如果不能超越的话，还是要尊重原著，如果跟原著一点血缘都没有，那就重新创作，何必叫改编呢。

翟：当然，改编还是需要"改"，而不是照抄，否则也就不能称为改编了。关于这点，您也说过"忠实原著也不等于把原著中人物的行为与语言照搬不误，不顾规定情景、人物心理，依样画葫芦，照抄台词，这样做的话十有八九是要失败的。应该把这种照抄法驱逐出改编行列"[2]。您认为小说改编成话剧，会涉及哪些问题？

曹：那是很早写的。改编一般是指样式的改编，一般将其他的文学样式（比如长篇小说、诗歌、散文、报告文学等）改编成戏剧样式，这才叫改编。现在也有人将电视剧本改成小说，那应该叫改写不叫改编。改编经典的长篇小说，一定要尊重原著。因为人物、情节、立意、思想、哲理都深入人心，是不能改的。我认为，这是必须遵循的规律。如果觉得原来的小说和戏剧不完美，也可以有超越原著的改编，比如曹禺根据巴金的小说改编的《家》，个人认为就超越了原著。

1　曹路生：《戏剧改编》，周端木、孙祖平等编：《戏剧创作七讲》，福建省戏曲研究所，1980，第75页。
2　曹路生：《戏剧改编》，周端木、孙祖平等编：《戏剧创作七讲》，福建省戏曲研究所，1980，第75页。

我认为有两种改编的方法。

一是对原来的人物有符合现代人审美心理的新的诠释。《大劈棺》有封建宣教的性质,我改编的《庄周戏妻》是以普通人性的逻辑关系,把一个真实的人物展现出来。我也有一些批判意识,因为道家有两面性且自相矛盾,一方面推崇养生《房中术》等,另一方面又有禁忌认为近女色破功。在我设计的情节中,庄周山中学道十年,田氏等了庄子十年,等到庄子回来了,却要练功,不近女色,导致田氏对楚王孙有念想,被庄子发现,于是庄子假死变为楚王孙戏弄田氏。最后田氏用劈棺之斧自尽,自尽前田氏感谢庄子说:你变的楚王孙让我过了一次真正的人的生活。我根据人物的性格发展、心理活动设计动作,将田氏普遍人性当中追求自由的性格重新诠释,就变成了一个现代小剧场话剧。

二是对原来的情节可以重新解构和重构,变成一种新的情节。以《玉禅师》为例,原来的故事是宣扬佛教因果关系的,妓女受到当官的指使,要破和尚的金身,最后利用和尚的同情心得逞了。和尚知道自己上当很后悔,最后坐化投胎到那个当官太太肚子里成了他女儿,18年以后他女儿也变成了妓女。我没有改情节,还是妓女勾引和尚,只是改成,破了金身后和尚还俗,妓女反而出家,二人最后相爱了。与原来的因果报应相比,我是重构了这个结构。

翟:您根据徐渭杂剧改编的《玉禅师》、由白先勇小说改编的《玉卿嫂》、由谷崎润一郎小说《春琴抄》改编的《春琴传》、由托尔斯泰《安娜·卡列尼娜》改编的《风雪前门》,都是戏曲,有越剧,也有黄梅戏等。与话剧改编相比,戏曲改编更注重念白和唱词。面对不同的剧种,也有不同的要求。在具体的改编当中,您能谈谈不同剧种的特点吗?

曹：戏曲的改编，我有我的原则，这大概也是一般人所遵守的原则：首先，看这个题材适不适合改成戏曲；其次，适合改成哪个剧种，不同剧种对题材的要求不一样；再次，是不是适合某个剧种的名角来演。

我改的越剧《春琴传》和《玉卿嫂》，发挥了越剧以表现才子佳人恋爱故事见长的特点。任何题材要改成越剧，我个人觉得最好在才子佳人的范围内改编，即设置特殊的爱恋关系深化或独特化爱情故事。《春琴抄》中的爱恋关系比较特殊，一个是盲人是主人，一个是学徒是仆人，是一种虐恋关系，超越了那种温文尔雅、男欢女爱的传统越剧，但又在才子佳人的范围内。所以，在改编时可以有限度地超越。《玉卿嫂》这个戏很难改编，小说写的是结果，少爷看到的场景是庆生已经被玉卿嫂杀了，但没有将过程写出来，戏剧不行，需要铺垫，需要设计特殊的关系，需要把过程写出来，告诉观众她是怎么爱庆生，怎么一步步失望，最后绝望杀人并自尽的。《玉卿嫂》也是写男女之间的关系，但是是特殊的爱情关系，我以玉卿嫂的情感线索为发展主线，由于越剧是注重唱的剧种，我为玉卿嫂在最后的动作前设计了一百多句的唱词叙述身世，使观众对她最后与庆生同归于尽产生了同情，对这一畸恋产生了悲悯。

《安娜·卡列尼娜》改黄梅戏，我觉得不能按照原著完全俄化，安娜唱黄梅调不合适。我将它中国化，将时间改成清末民国初，地点改成北平和天津，对应莫斯科和圣彼得堡。北平那个时候已经有了前门火车站，安娜·卡列尼娜卧轨自杀，这个情节不能改。而且对婚姻自由的追求，是那个时代的特征，末代皇帝到了天津以后，都登报离婚了，那个时代是怎样的时代，可想而知。

翟：因为对中国傩戏感兴趣，您还在傩戏的发源地云贵地区待了

近半年。1988年,您陪同谢克纳考察了贵州、泉州的傩戏。1991年,还去美国师从谢克纳攻读博士学位。关于对傩戏的考察、关于在美国学习的经历,您愿意聊聊吗?

曹:留校后,我因为读研究生,要写硕士论文,那时我对中国的原始戏剧(傩戏)感兴趣,去了很多地方,包括湖南、贵州,还有西藏。谢克纳也对中国的原始戏剧感兴趣,我陪他去看了泉州的梨园戏、提线木偶戏和贵州的傩戏,后来就去纽大读了他的戏剧人类学研究生,不过很对不起他,通过了资格考试后就回国了。

翟:对传统文学艺术的改编,您特别强调"现代意识"和"当代意识"。您怎么理解"现代意识"和"当代意识"?

曹:传统戏曲的立意方面有它的历史局限性,即"无关风化体,纵好也枉然"。就改编而言,冲破纲常理教、追求人性自由,尤其是在爱情婚姻方面自由的改编,可能是最易于符合"现代意识"和"当代意识"的。但这也有局限性,我曾经指导苏州大学学生剧社改编《赵氏孤儿》,提出了"赵氏孤儿不姓赵",孤儿是庄姬与她出嫁前与青梅竹马恋人宫廷乐师的遗腹子的设想,学生改得很好,参加了大学生戏剧节但遗憾没得到认可,至今觉得对不起苏州大学的学生们。

翟:徐渭《四声猿》之《玉禅师翠乡一梦》曾多次被搬上舞台。在改编时,您也会看其他版本的改编和演出吗?

曹:徐渭《四声猿》之《玉禅师翠乡一梦》好像是由我最先改编的,后来他们学生用我的本子来演。当然,也有新写的,但我没看过。

翟:在《牡丹亭》的改编当中,您将"冥判"放了"幽媾"之后,又重新改了"冥判"的内容。这一改动,是出于什么考虑?

曹:如果将全本《牡丹亭》浓缩为两个小时左右的演出,且符合现代观众审美习惯,是很难的。传承下来的折子戏基本都是完美的,

每折的时间也不短,且自有起承转合的结构,很难改掉。要在两个小时完成这部戏,其实需要放弃很多东西,王仁杰先生称之为"缩编",《牡丹亭》下半部从"拾画叫画"到"回生"都是两个人的戏,水磨腔又细腻缠绵,唱久了观众很容易疲倦。我就将热闹的"冥判"挪后放在"回生"之前,作为哪怕是形式上的高潮,也为杜丽娘创造一个机会向判官坦承心迹,不但为爱而死,而且盼望为爱而回生,从而感动了判官放她回生与爱人相会。

翟: 吕效平教授提到过:"在剧场,曹路生是一个做'延宕'的行家里手,你看他怎样描写田氏守丧的最末七天,你看他怎样在红莲'肚疼'前添加了'饮酒''揽镜'和'拆脚'。"[1]这里提到的"延宕",也是我所感兴趣的。您在创作中是怎么构思"延宕"效果的?

曹: 所谓的延宕其实就是铺垫。传统戏曲都是要唱,唱的是结果;现代戏剧要有一个行为逻辑、思想脉络的铺垫,讲求过程。田氏要将丈夫的棺材劈开,取他的脑浆。这个动作多么厉害,如果没有细节化、行动化的铺垫,没有思想脉络的层层铺垫,观众怎么能理解"大劈棺"取丈夫之脑的动作。这就是现代戏剧(话剧)的长处。包括《玉禅师》也是,没有一步步勾引的动作,怎么能达到最后的效果呢?因此,我就在红莲"肚疼"前添加了"饮酒""揽镜"和"拆脚"。这个过程才有戏,观众就是要看这个勾引的过程,结果才能呈现出来。

翟: 您的《生存还是毁灭/谁杀了国王》在"'98上海国际小剧场戏剧节"上演出。这部剧相当具有实验性,您设计了莎剧《哈姆雷特》中国王被杀死的多种可能性:一是叔父克劳迪斯杀了国王,二是母后

[1] 吕效平:《从传奇到Drama——论曹路生的改编剧本〈庄周戏妻〉与〈玉禅师〉》,《戏剧与影视评论》,2016年第3期。

杀了国王,三是哈姆雷特杀了国王,四是国王自杀。这体现了您对经典的多重解读。对待经典和解读经典的方式,您可以分享吗?您又是怎么看待当下解构经典的现象?

曹:当年学校让写一个戏同时参加上海国际小剧场戏剧节和莎士比亚戏剧节,于是成了创作这部戏的一个偶然契机。我决定选最著名的《哈姆雷特》,有一天,脑子里突然出现了《罗生门》。《哈姆雷特》剧中的戏中戏王叔把国王杀了。我就想,那有没有可能是皇后把国王杀了,或者哈姆雷特把国王杀了,又或者国王自杀了。设计了四种可能,而每个可能性都要写出它的合理动机,最后成了一个重新诠释、解构重构经典的实验性小剧场作品。

翟:《玉卿嫂》(2004)和《永远的尹雪艳》(2006)都改编自白先勇的小说。白先勇小说最打动您的是什么?

曹:白先勇的《玉卿嫂》影响太大了,其深刻度超越了一般意义上的爱情故事。白先勇说这部剧是没办法用舞台剧来表现的,可能是因为舞台剧,特别是讲伦理的戏曲,程式上难于表现极致的情欲。我想试试看,看能不能用越剧着重演唱的形式来表现内在的情欲同样能打动人。最后改编和排演出来,白先生也是认可的。之所以改编《永远的尹雪艳》,是因为这部戏是表现上海的,我每写一个戏都要为自己找个动力,这是我第一次用上海话来写戏。当时我就主张一定要用上海话来写,方言是一个城市的气质,尤其是这部戏,如果用普通话来写,就表现不出地道的老上海味道。

翟:白先勇曾说《玉卿嫂》更适合改编为电影,如若改成舞台剧是绝不能演的,但您仍然将其改编成了越剧。这是因为越剧的"江南味道"更便于表现这部作品吗?您甚至将剧中的地点广西桂林改为了浙江嵊县。

曹：《玉卿嫂》改成越剧，没办法用广西桂剧来演，就选择了嵊县。而且一定要有上海出现，因为只有上海这种现代化的生活才有可能对庆生产生诱惑，才会逃离玉卿嫂，这在广西是不可能的。这也是根据玉卿嫂的思想脉络、她的追求、她的动力、她的欲望、她的希望等，来决定将这部剧改成江南背景。

翟：《玉卿嫂》当中，玉卿嫂的唱词、《拾玉镯》的戏中戏处理，都令观众印象深刻。关于这些，可以谈谈您的处理方式吗？

曹：玉卿嫂的一百多句唱词完全是为下一场最后与庆生同归于尽作铺垫的，试想如果不宣叙玉卿嫂如何与庆生从相遇到相恋到相依为命的前史，观众怎么会理解玉卿嫂最后刺杀庆生的行为，怎么会对她产生悲悯？《拾玉镯》戏中戏的设置完全是为庆生与越剧女伶相遇，最后与她私奔逃离玉卿嫂作铺垫。

翟：2004年，您还根据罗兰·巴特的《恋人絮语》改编成《前世风花今世月》，另外，还创作了《唐璜与西门庆》。这两部作品自由穿梭于传统与现代、东方与西方之间，形式相当自由。那时候为什么会做这样的尝试？

曹：这两部剧，我有些忘记了。

翟：郭宏安先生在看过话剧《九三年》（2004）后说："把如此复杂而深刻的小说改编为话剧，是一件很不容易的事情，需要改编者的智慧，尤其需要改编者的勇气。删繁就简，保留精华，突出雨果的思考，而且能紧紧地抓住观众并令其思考，这是改编的关键所在，改编者做到了。"[1]也有评论者认为，这次改编是"一个未能感动观众的动人

[1] 郭宏安：《看话剧〈九三年〉》，《北京日报》，2004年5月16日。

故事"[1]。对于演出时观众的反应,您怎么看?

曹:我改了《牛虻》之后,国家话剧院的校友看了非常喜欢,他问我还有什么想改编的。我是中学时期("文革")看了《九三年》,就特别激动,一直想改编这部作品。雨果是诗人,他的语言太好了,激情似火,如岩浆喷发,一泻千里,而且译者的语言也很好,有些地方的翻译超越了我们平常人大白话的表达。我是想让观众尤其是年轻观众感受到欧化戏剧的语言魅力。话剧的"话"的魅力,正是这个意思。《九三年》是布莱希特式的叙事体戏剧,它是让观众思考的,而不是光光是为了感动观众。

翟:您提到"我一直觉得观众需要正统的东西、严肃的东西,他们并不是只需要看小感觉小情调的戏剧。也许他们现在并没有意识到对严肃话剧的热切盼望,但《九三年》会引导他们"[2]。之前,您改编的《牛虻》,无疑也是一部严肃话剧。这部剧作为上海戏剧学院98级表演系的毕业大戏,能谈谈当时您的创作和演出情况吗?

曹:《牛虻》原来是上海话剧中心约我写的,写完后,他们可能不满意,就退稿了。正好学校98级表演系要毕业演出,谷亦安找到我,他看了这个剧本很喜欢,学校也认可,就排演了。

《九三年》是我中学时候读的,当时看了很激动,至今还记得,大致的意思是比公正更高的是公平,崇高的革命上面还有人道主义。当时不太注意话剧的文学性,而话剧就是语言艺术。我特别喜欢雨果的语言,从中可以感受到欧化的中式语言的美,一泻千里,感人至深,

1 文昊:《〈九三年〉:一个未能感动观众的动人故事》,《艺术评论》,2004年第6期。
2 《专访〈九三年〉编剧曹路生》,《东方体育日报》,2004年4月29日。

特别有诗意。后来，国家话剧院赵有亮院长看了觉得这部戏很好，包括我们的校友汪遵熹导演也很喜欢，就排了。

翟：您根据托尔斯泰《安娜·卡列尼娜》改编的《风雪前门》（2020），将时间定在20世纪20年代。您怎么看待那个时候的女性婚恋问题？吕效平教授在导读《风雪前门》时谈及该剧所具有的现代性，"爱情本来就是难以保鲜的；爱情的这种有限性正是我们人性有限性的一个例证，一种表现"[1]。您怎么理解安娜式的现代爱情？

曹：《安娜·卡列尼娜》也是我喜欢的作品。很多以女主角为主的戏曲团体都需要女主剧本，当时黄梅戏的韩再芬找我，我跟她说了这个题材，她很喜欢，但到现在都没有排，我不知道什么原因。为什么选20世纪20年代，是因为我想改成清末民国初的北平和天津，对应莫斯科和圣彼得堡，当时真的有前门站，通往天津，很多皇族都逃到了天津租界。那个时候是一个解放的时代，包括宣统皇帝离婚的告示也是在天津登出来的。那是中国思想观念大变革的时代，追求人性的自由，是那个时代一个很特殊的表现。

翟：您的《风雪前门》初稿完成于2016年10月22日，之后又有二稿（2017年10月17日）、三稿（2019年3月3日）。您愿意大致谈谈修改过程吗？

曹：《风雪前门》有二稿、三稿，主要是关于戏曲化的问题，之前的剧本太话剧化了。初稿的《风雪前门》太长，戏曲根本演不了，因此，就需要删减，改得更戏曲化一些，比如赛马场面就改成了看京剧场面等。

[1] 吕效平：《对〈风雪前门〉"现代性"的解读》，《戏剧与影视评论》，2020年第39期。

翟：其实，您的《旧京绝唱》和《弘一法师》都将视线锁定于19世纪末20世纪初，展现那个时代语境当中的戏剧艺术以及韩世昌、李叔同的戏剧人生。关于世纪之交的戏曲、话剧，您是如何理解的？

曹：我本人对时代变革的时期比较感兴趣，比如宋末元初、明末清初、清末民国初等。处于变革时期的大时代，对于人性来讲，就像是放在火上烤似的锻炼和蜕变。正是因为火炉一样的大时代最能表现人性，也最能展现戏剧性，所以我才选择这样的时代。

翟：我看了《尘埃落定》（2008）的演出，一方面觉得傻子似乎过于清醒了，另一方面看清了傻子并不是真傻。您认为舞台上呈现的"傻子"，符合您对傻子形象的设想吗？您怎么理解傻子的"傻"？

曹：《尘埃落定》也是委约作品，我跟成都话剧院查丽芳导演合作过，是她推荐我写的。当时阿来刚调到成都当作协主席，又刚得了茅盾文学奖，把版权给了成都话剧院。我真的是一口气看完，跟查导说，我愿意改。现在回想起来，也是蛮激动的。传统的小说有凤头、猪肚和豹尾，坦白地说，我看了小说以后，最早出现的构思就是凤头和豹尾。凤头就是13岁的傻子和18岁的卓玛做爱，有一束光打在了舞台的半空中，官寨的二楼傻子的卧室，被子在蠕动，傻子从被窝里钻出来，跟卓玛的第一次性爱，也就是13岁的傻子的性觉醒。同时通过傻子的叙述，带出了官寨、土司及其剧情发展的前史。结尾是最后傻子被杀手杀了，他死了之后还在叙述，还在描述自己的感受：血是怎么从身体流出来的，灵魂是怎么出窍和怎么飞上天空的；怎么看到官寨，怎么想念爸爸妈妈；如果有来世，我还会回到这里，我爱这个地方，我爱这个地方……

翟：如何安排叙述视角，无疑是小说改编成话剧中相当重要的环节。傻子活在自己的精神世界里，他作为叙述者，更多时候是自我言说。读剧本里傻子的独白，很容易令读者沉浸其中，特别动人。傻子

与父母、兄弟、卓玛等的对话，相对较少。关于傻子叙述视角的变化，您是怎么考虑的？可以谈一谈您关于三个卓玛的构思吗？阿来的《尘埃落定》打动您的是诗意的语言。在改编中，这些诗意的语言带给您的启发是什么？

曹：《尘埃落定》那么多人物和事件，要删繁就简改成两三个小时的话剧，必须有个纲领和贯穿线。阿来作为藏族诗人，以藏语和汉语结合体写出的语言，是非常有诗意的，我特别喜欢这种诗意的语言，舍不得改掉，后来我就用了傻子的这种诗化语言来呈现心理结构把人物和事件串了起来。由于每个事件不是有前因后果这样必然的逻辑性，只能用傻子心里的独白，将心里面的思想脉络以及他和周围人的关系，用不同对象的方式叙述出来。《尘埃落定》之所以被许多人喜欢，可能也是因为其中有好几种不同的叙述方式，傻子的叙述不仅是他现实中对不同人物的，也是他内心的，抑或是第三者的、上帝的，等等，这最后也成了这个话剧的一个叙述特征。

翟：当然，富有诗意的还包括象征、隐喻性，这也是文学性剧场中的重要层面。《尘埃落定》中那一个个落地的人头、漫山遍野火一般的罂粟花，还有被割掉又长出舌头的书记官，这或许是更深层次的一种诗意？在剧场空间中，导演也需要创造这其中的虚构和具体的形象，也就是虚与实的关系。《尘埃落定》中有关权力、欲望的隐喻，或许也可以理解为一种仪式戏剧？记得您翻译的《仪式戏剧和热内》中特别讨论过："仪式是一种庄严的典礼式的表演，它通常是一种有关宗教信仰或社会行为方面的传统习俗的、有组织的表现形式，但它也可以单独运用于世俗的舞台。"[1]

1　J. L. 斯蒂恩：《仪式戏剧和热内》，曹路生译，《戏剧艺术》，1989年第2期。

曹：我对西藏很感兴趣，在写硕士论文的时候，就去过西藏，那里有假面藏戏及宗教面具仪式。《尘埃落定》小说里就有一些原始的意象。对话剧而言，这非常具有可看性，又带有神秘性，比如耳朵里开出了罂粟花，书记官割掉舌头又长出来，银色的空间，灵魂出窍，等等。这些都是与汉人的表现不同的带有西藏特殊神秘性的诗意场面，为什么不用呢？主要看用的合理性，虚实相间的感觉。观众可以从傻子的语言中看到特殊的画面，产生一种特殊的想象力。

翟：选择改编陈彦的小说《主角》，最触动您的是什么？

曹：小说《主角》的改编，不是我选择的，是陕西人艺委约的，也是陈彦老师认可的。陈彦老师在北京看了《尘埃落定》后，跟陕西人艺李宣院长比较认可胡宗琪导演和我来做这个戏。

翟：胡宗琪导演的偶戏处理，也是舞台演出的一个亮点。观看《主角》中第一场，仅用了七分钟，就交代清楚了忆秦娥的身世背景。您改编时，如何处理各个场面的详略？

曹：这个戏的改编，困难是有的。小说70多万字，人物有好几百多人。我主要用了比较传统的方式，就是古典戏曲中的"立主脑、减头绪、密针线"。我读了小说后，就决定写忆秦娥的一生，这就是我立的主脑。因为如果你写任何一段，对这个人物而言，都是不完整的。立了这个头脑，就必须减头绪。小说里面的人物众多，而且写得好的人物很多，比如胡三元，还有他的情人胡彩香，都是写得最突出、最精彩的，但是我觉得不能超越忆秦娥。我就把跟忆秦娥有关的人物和事件都保留了，无关的哪怕写得再好，也就只能忍痛割爱了，因为不能损害主线。密针线方面，就是把删去后留下的，重新架构起来。我采用了两条线索，一个是爱情线，一个是事业线。

翟：您怎么看忆秦娥这个人物？看戏的时候，我总感觉忆秦娥有

她的不幸,也有她的幸运。如果说一次次的情感遭遇、传言诽谤,是阻碍她坚守艺术的屏障。那么,当她遭遇非议或是困难时,总有人站出来帮助她,能够不受外界干扰而一如既往地追求艺术,则是她的幸运。其实在现实生活中,很多人因为遭遇到各种困境,很容易就放弃艺术了。

曹:我通过六个戏、一幅画,在事业方面写忆秦娥是怎么从一个烧火丫头成为一个名角的,另外就是在情感方面写忆秦娥不幸的情感发展线索,一段感情如何发展成下一段感情,每一段感情的合理性都有起承转合,让观众一步步相信她是如何走到这一步的。每一个行为都有其逻辑性,观众才能够相信。观众不信的话,就不会感动。这其中,我也做了不少密针线的处理。最后忆秦娥的事业被她自己所培养的干女儿取代了,这其实是很残酷的戏曲界的规律,你总要退出历史舞台,让年轻一代顶替你。而她的感情生活,从始至终是悲剧的,逃脱不了红颜薄命的命数。所以,忆秦娥就是一个悲剧人物。

翟:《主角》当中相当强调女性身体。比如古存孝交待忆秦娥结婚前都不要让刘红兵摸一下手,忆秦娥以委身给刘红兵而证明自身的清白。最后,石怀玉画的裸体像更是将这种身体性推向了极致。关于这个问题,您怎么看?

曹:以前女性的贞洁观是很严重的,好像有些女观众看了不满意,觉得是歌颂落后的女性观。其实我没有歌颂,只是如实表现,从另一个视角来看,忆秦娥在很大程度上就是一个贞洁观的牺牲品。她的不幸,也是受到了这样的身体观的影响。

翟:胡导应该是增加了您剧本中"众人"的戏份。您如何看待这些"众人"?

曹:胡导用歌队,是他导演的特点之一。在那么多人物的史诗性

作品中，实际上已经不可能用原来的写实手法来表现，而歌队是一个很好的叙述性贯穿手段。比如歌队说了几句，马上这个场面就过去了，观众就可以很快进入下一个戏剧场面了。

翟：能感觉到，您在创作中，心中是有舞台的。作为编剧，您怎么理解剧场性？您曾翻译过格洛托夫斯基、谢克纳的文章。质朴戏剧、环境戏剧等剧场美学对您的创作是否也产生过影响？

曹：我当时在《戏剧艺术》杂志编外国戏剧，我的一个工作目标就是介绍前沿戏剧。虽然做得不一定很圆满，但总是尽了自己的一份力。要说影响，当然有，但又不会太过分，这大概也是因为我的个性原因。我有一个说法，就是有限地突破，不会极端、走得很远，但也稍微有一点前沿的感觉。

翟：您的剧本创作出来后，会绝对信任合作的导演吗？陈明正、谷亦安、胡宗琪等都担任过导演。可以聊聊你们的合作吗？

曹：我和上述几位导演合作得都很愉快，他们都非常尊重编剧。

翟：早在十余年前，您就在一次访谈中提到过改编的三个标准："一个是看看这个题材是不是有普世价值，二是有没有永恒人性，再有一个是能不能提炼出当代意识。"[1]您当下还是遵从这些标准吗？是否有新的考虑因素。

曹：改编的三个标准，其实也是选材的标准。这三个标准，虽是十年前说的话，直到现在我也这样认为。因为无论是处理历史题材、经典作品，还是原创或是改编，都是适用的。这样改编的作品，就不会具有时效性。比如说《尘埃落定》《玉禅师》，都是我20年前改的，现在照样可以演。《春琴传》这部戏，茅威涛他们等了我十年，我也没

[1] 王颖杰：《试论曹路生戏剧创作的传统性与现代性》，上海戏剧学院，2012年。

有改一个字。

翟：您好像没有改编过中国现代小说。如果有机会,您最想改编的是哪部小说?为什么?

曹：中国现代小说,我也在改。你也知道,国内情况不是你想改就可以改,一般都是甲方委约的。委约时,我先去看这部小说,如果可以改,就接受;如果不喜欢,也可以拒绝。

翟：这些年,上海出现了不少舞台剧,都是从小说改编而来的,比如《长恨歌》《推拿》《繁花》《小世界》等。您认为出现这种改编热的原因是什么?

曹：现在各个剧团都认识到,其实小说是戏剧的翅膀。小说的作者对生活有更加深刻的了解,有的小说本身就比较完整,有很强的戏剧性。其实戏剧是离不开文学的,戏剧拒绝文学性好像没有什么必要。

翟：这其中,《永远的尹雪艳》《繁花》《小世界》都是上海方言话剧。你曾说过:"用上海话写剧本,这是对自我的挑战,给自己的一个创作的冲动。"[1] 为什么上海话会让您产生创作的冲动?

曹：最早的时候,有关方面让我改《永远的尹雪艳》,我就决定用方言。《繁花》一季时出品方请我做顾问,我也坚持建议用方言。我一直认为,方言是一个地域或城市的品质,所有的气质都在里面。如果改用人为创造的普通话,因为不是母语,总是隔一层。比如小说《白鹿原》和《主角》,相信两位陈老师都是用方言去思考的,只是用普通话写成了大家都懂的语言,但其中渗透的是方言的结构。如果话剧改成普通话,就不太像是这个人物所说的话了,人物的形象也会受损。

翟：您怎么看当下的海派话剧?您理解的海派特征是什么?

[1] 木叶:《曹路生的上海味道》,《上海戏剧》,2010年第4期,第13页。

曹："京派""海派"最早来自京戏，过去所谓的"海派"由于不符合京朝派主流规范化章法被视为一个贬义词。现在的"海派"就是海纳百川的意思，即接纳外来文化的宽容度和广泛度，其中包容了各种各样的创新风格。上海理所当然应该是海派话剧，因为话剧本来就是舶来品，而上海本身就是外国戏剧最先传入的地方。以前不管是电影、话剧、交响乐、芭蕾、歌剧等西方艺术，大都是最先进入上海然后传入中国的，也就是说，上海是外来文化的桥头堡，外来艺术形式通过上海而扩展至全国，从而影响传统，对旧形式产生冲击，也就是所谓的现代化。这恰是上世纪30年代上海超越北京或其他地方的特殊之处，也就是说，海派具有最流行的、时尚的、前卫的，最受到外来文化影响的特征。有一段时间京派海派的含义颠倒了，海派衰弱了，但上海具有坚实的海派传统和可预料的开放趋势，相信海派一定会返本创新。

翟：如何面向未来，您可以为海派话剧艺术提一些建议吗？

曹：上海现在跟伦敦西区、纽约百老汇相比，如果真的海纳百川开放的话，不会比他们差多少，起码全世界所有最新、最好、最时尚、最尖端前沿的演出都可最先来上海展示，上海仍然是外来演艺的桥头堡，外来演艺以来上海为荣。与此同时，可吸引全国及全世界的演艺人才来上海展现他们的才能，创作最新作品，因为上海有演艺界公认的中国最好的戏剧观众，这是其他地方可能不可比拟的。

导演阐述

《培尔·金特》导演札记

张晓欧[*]

1867年易卜生在意大利做文学考察时写下了长篇诗剧《培尔·金特》，那一年他39岁，正是才华喷薄而出的时期。《培尔·金特》和《布朗德》一样都是他的早期作品，同样是诗剧，但内容和风格截然不同。《培尔·金特》"主人公一半出自传说，一半出自虚构"，全剧天马行空，随心所欲，曾一度被认为只能案头欣赏，不适宜演出，结果据说它在全世界的上演率仅次于《哈姆雷特》。

易卜生一生创作了二十几部风格多样的戏剧作品，中国观众最熟悉的是他的社会问题剧。我是从他后期象征主义戏剧开始对他着迷的，甚至本科毕业论文写的就是关于他象征主义戏剧的内容。选择《培尔·金特》作为导19的毕业大戏无论从思想表达还是教学实践对我们来说都是一个巨大的考验。导19这个班的同学很活跃，富有激情和艺术创造力，这样风格的剧本适合他们的个性。另外，尽管问世已经一百多年，这个剧本却非常契合当今中国社会的某些情境，剧中所探讨的价值观的困惑我们今天都会遭遇到，极具现实意义。我们从主人

[*] 张晓欧，上海戏剧学院导演系教授，艺术学博士。

公的身上看到了我们自己的人生，某种意义上说，人人都是培尔·金特。易卜生写了一个人的一生，却写出了整个人类的问题，这是戏剧在任何时代都要面对的思考。原本它是实习剧目，疫情原因没机会走进剧场，顺势改成了毕业剧目，因祸得福，花在剧本研读上的时间变得很长，这对于后期排练的好处不言而喻。《培尔·金特》从学校立项到最后一场演出，花了一年的时间，我个人的准备时间更久一点，但就一个文学性很强的戏剧，花多长时间准备都不为过。

一、重构：另一种表达

《培尔·金特》作为诗剧，和普希金的《叶甫盖尼·奥涅金》、莱蒙托夫的《假面舞会》、拜伦的《唐璜》等有相似之处，诗剧赋予了它天然的结构，就是天马行空。我们演出用的是萧乾先生的散文版，但还是可窥见到诗剧的架构。原著5幕38场，如果完整演出大约需要七八个小时，我在确定剧本时就定下了一个原则，演出时长要控制在两个小时左右，这主要是由精力、财力决定的。

5幕38场戏如何取舍？剧本看得越深入，就越发忐忑。这个戏切入的角度和可能性如此之多，而且似乎每一条路都可以走得通，每一个入口都可以结构全剧，这就更觉艰难。重构剧本有这样几点原则：遵循去国别化、去时代化的定位；强化培尔的反思；三个培尔的设定；尊重原著语言。

首先是去掉原剧幕的界限。5幕38场戏改成了11场戏，11个人生片段，11个场景，犹如相册一般的结构。将原剧当中一些因脱离了时代语境读起来非常晦涩的部分，如对当时挪威社会的隐喻、讽刺的部分删掉，强调剧中普世价值；还有一些枝蔓，如二幕三场的"三个牧

牛女"、二幕八场的"培尔和索尔维格姐妹"、三幕三场的"卡莉和奥丝"、五幕三场的"葬礼"等也删除了；四幕三、四、五、六、七、八场中只保留了安妮特拉和培尔之间"爱恋"与"掠夺"的戏，其余都以符号化、图解的形式呈现他历经坎坷、游历世界的内容。原四幕十三场"疯人院"的戏在全剧中有极其重要的意义，我们大胆地对其进行了压缩和删减，删掉了来自马拉巴的语言改革家胡胡、背着木乃伊的农民、东方国家大臣霍显几个段落，增加了一场表现培尔戴上王冠后内心世界的戏，母亲奥丝、山妖大王、索尔维格三个人物的台词是原剧中本来就有的，只是散落在其他地方。

奥　　丝：培尔，你走错了路，那座城堡在哪呢？

山妖大王：亲爱的培尔驸马，你还记得多沃瑞山里的大王吗？

索尔维格：培尔，你回来了吗，我一直在等你。

奥　　丝：魔鬼用你手里的那根鞭子，让你迷失了方向。

山妖大王：自从咱们分开之后，你也变了，你那时候年轻，年轻人总有一股冲动劲。

奥　　丝：我亲爱的培尔，你不晓得你自己在干什么吗？

山妖大王：与其这样，你不如舒舒服服安安顿顿地一直待在龙德呢，省得这么东跑西颠，既费力气，又费周折。

奥　　丝：夜晚漫长，我甚至找不到人给你捎个口信，我有那么多话想告诉你。

山妖大王：你离开我那王宫的时候，就把我们山妖那句格言，为你自己就够了，已经写在你的家徽上了。

索尔维格：你一直在我的信念里，在我的希望里。

奥　　丝：我可怜的迷途羔羊，我也许糊涂，可我儿子却好得很，他

什么奇事都做得出,他会骑着驯鹿腾云驾雾。

山妖大王:你知道的,要当个山妖并不一定长犄角,屁股后面也不一定长尾巴。关键在于你是怎么想的,怎么做的,你有的是什么感情,对事物抱什么看法,这不就是你一直坚持的嘛。

奥　　丝:上帝呀,求求你,保佑他,不能让魔鬼诱惑了他。

 培尔一生做着皇帝梦,最终在疯人院戴上了一顶草编王冠,对待这一事实,他自己会怎么想?会想到什么?这场戏对人物的内心世界进行了深入的挖掘和探寻。

 原著二幕二场"索尔维格父亲和奥丝追赶培尔"的一场戏,改成了只有奥丝和索尔维格的对话;一幕三场"黑格镇婚礼",二幕六场"山妖王国",五幕一、二场"海难"的段落都进行了删减;五幕五场的"剥洋葱"以及全剧的结尾做了顺序上的调整和删改。

 剧本重构是在尊重原著的基础上进行的,剧中人物使用的语言也是从原剧中撷取的,萧乾先生的翻译虽为散文体,仍保留了原著诗剧的美感,让人震撼和享受的除了思想的深度,还有语言之美,所以剧本重构还是努力保留了它的特点,这对于教学来说也是必要的。

 其次,很大的改动是三个培尔的设定,将培尔拆分为青年培尔、中年培尔、老年培尔三个人物,分别由三个演员来演。这么做的原因是,一方面因为这个戏写的是培尔·金特的一生,从头到尾每一场戏培尔都在场,像是一个独角戏,每场戏都是"培尔+"的结构,这对演员的表演和体能的要求太高了,分成三个培尔,出于教学上的考虑,希望学生的实践机会均衡一些。另外,三个培尔的设置起到了间离效果,强化了这个剧的思辨性,将培尔每个人生阶段突出的状态特征如

青年时代的纯真和冲动、中年时期的世故、晚年时期的凄凉和解脱进行了提炼，加强仪式感，形成一种独特的风格。剧中人生的很多瞬间他们三个人都共同面对，如"英格丽德的离去""绿衣女的出现""妈妈的死""游艇爆炸""游历世界""安妮特拉的欺骗""剥洋葱"等场次，三个培尔有时以"回忆"的心态看待自己的过去，如母亲奥丝离世时，中年和老年培尔一直在场，注视着青年培尔和妈妈送别，这是他们心中共同的痛，是他们的回忆；有时他们又像是以"朋友"的身份发生争执或辩论，如对待英格丽德的态度和游伴的无情、安妮特拉的欺骗等，他们的态度是不同的，有埋怨、有自责、有争论；有时他们则处在各自的情境中共同感受，如"剥洋葱"的一场戏，他们是从此时自己的角色年龄的心理状态出发感受和完成对这场戏的诠释的。

以"铸纽扣的人"贯穿全剧，也是剧本重构中比较大的动作。原剧中第五幕出现的铸纽扣的人在十字路口找到培尔，想把他作为废铁回炉，培尔拒绝并为自己辩护，想证明自己不是废铁。我们将这个问题在全剧开头便提出来，并贯穿始终，穿插在培尔人生的各个阶段中。如此设置是为了强化剧作的哲理性和思辨性，表达迷失与寻找、自我与他人、选择与宿命的主题。最终，铸纽扣的人和晚年培尔对话的一条线，与按照人生经历正常发展脉络的一条线形成了互文关系。两条线一动一静，一冷一热，培尔青年和中年时期的人生发展是动态的，丰富多彩的，铸纽扣的人和晚年培尔对话这一条线是冷静和理性的。两条线平行发展在结尾处交织在一起，以追溯和反思的形式透视培尔的人生。

二、重点所在：人人都是培尔·金特

《培尔·金特》堪称一部百科全书，包罗万象，主题多义，剧中

涉及信仰、理想、道德、信念、命运等，很多研究者将其与《浮士德》相比。我第一次读剧本时在其中看到了《红楼梦》的影子，培尔的一生像一个没有芯的洋葱头，从有到无，遁入人生的虚空，仿佛契合了《红楼梦》"白茫茫一片大地真干净"的思想立意。剧本结构也很像《红楼梦》，前后像两个人写的，前三幕情节脉络非常清晰，后两幕风格则截然不同。

苏格拉底说"人最难的就是认识自己"，尼采也说过"离每个人最远的就是自己"。培尔一生在寻找、探究真正的"自我"却苦求答案而不得，从小做着皇帝梦，到头来只是完成了一个凡夫俗子的一生，和张三李四没区别，真是命运的捉弄。易卜生一方面强调人应该保持自己真正的面目，另一方面又在批判这种极端的"自我"，剧中所说的两种生命哲学都在强调"自我"，可孰对孰错呢？正如有研究者指出的，易卜生"从一种近于虚无主义的绝对个人主义的角度出发，他要求一次吞没整个世界的'整体革命'，即人的精神反叛、精神革命。"[1]原著第四幕疯人院一场戏将"自我"燃烧到了极致，在强调自我价值、张扬个性的今天，这场戏实在耐人寻味。认识自己！认识人生！这是对人的终极存在的思考，一个自我净化和醒悟的过程，这是培尔自己的人生，也是我们所有人的。过了一百多年后，我们有必要再次诠释这个人物，我们会发现他身上的新的东西，他变得很不简单，在他自我英雄主义的背后，还有一些珍贵的东西。我们从中窥视到了整个世界，也触碰了关于生命本质的问题，人生的意义究竟是什么？

剧作产生的年代是19世纪下半叶，工业革命改变了欧洲人的生活

[1] 高中甫编选："前言"，《易卜生评论集》，北京：外语教学与研究出版社，1982，第3页。

方式，历史上十字军东征、哥伦布发现新大陆，殖民扩张和侵略，跳出这些，其实在西方文化中一直有冒险精神存在的。这样一个时代背景对一个剧作家会产生什么影响呢？在培尔·金特身上我们仿佛看到一切，他的人生轨迹切合了那个时代：中年时期离开故乡，浪迹天涯三十余载，跨越四大洲，往中国运偶像，去非洲，到埃及，等等，在这个剧中我们看到了最早的全球化，以及西方文化下的野心。

那么今天我们排这个戏想表达什么？当下的中国社会，在一般人当中的确弥漫着一种焦虑，自媒体天天贩卖心灵鸡汤，每个人每天醒来就是要成功，家长担心孩子输在起跑线上，希望自己的孩子能进藤校；打工的人都希望当老板；做老板都希望把生意做大、做强；所谓高净值人群忧心财富缩水，诸如此类，总之一切都笼罩在焦虑当中。每个人都有自己的人生哲学，我们不去简单地作道德评判，但是应该知道这些现象所从何来。中国传统文化中有一些让人和世界妥善相处，以期很好地安放自己灵魂的东西，比方说"君子爱财取之有道"，"穷则独善其身，达则兼济天下"，虽然读书人也想对天下怎么着，但大部分人最后还是只能回到书斋、回到自己的内心。而当社会急剧发展，经历一个转型期，人就往往容易往焦虑方向去走，对此艺术不去做是与非的评判，但要揭示它的来源。

培尔·金特在我们今天的某些观众看来他很成功，尽管有一些为人所鄙夷的小聪明、小伎俩，可是既然很成功了，易卜生为什么在剧本结尾的时候让他进行忏悔呢？我理解，易卜生不认为培尔·金特是成功的，或者说，剧本并未将"成功"作为衡量人物价值的标尺。以往对这个人物，比较常见的解读是"浪子回头"，借用这几个字来理解，当其死期临近，感悟到自己的人生和没芯的洋葱一样，在索尔维格那里获得了莫大的宽恕，才实现自我救赎，此即"回头"，在之前所

经历的一切都是"浪",都是违背传统的道德、违背了公序良俗的东西。如果认为培尔·金特很成功,干嘛要自赎呢?

培尔·金特所处的历史阶段,工业革命后,挪威人、挪威农民的生活发生了变化,易卜生展现了那个时代挪威的国民性。我对挪威史没有研究,但相信那个时候他们大部分人也像我们今天一样期待成功,也像我们今天一样追逐金钱、追逐权力,因此剧作家面对这样的情况,写出了这样一个戏,做出了深刻的思考,审视国民性。所以即便培尔·金特在追逐财富上颇为成功,但晚年返乡时他的船遇到海难,感觉上是天灾,其实不是,是剧作家安排的他的命运,这是为了让他最终走上自赎之路。

我们今天所要面对的和19世纪后半叶的欧洲不同,和挪威不同,但《培尔·金特》的精神实质和我们今天有某种相关之处。我们处于全球化时代,虽然今天有些"逆全球化"潮流,但日常生活中充满内卷和焦虑,卷的实质就是每个人的焦虑,每个人都逃脱不掉,就像易卜生说,每个人对社会都负有一份责任,那个社会的弊端你也有一份。

易卜生对培尔有肯定,有批判,有时候掬一把同情泪,因为人物塑造得太生动,剧作家本人有时难免玩味其中。观众也一样,虽然我们对他毫不收敛的利己主义和肆意妄为都会嗤之以鼻,但我们还愿意和这个有趣的"江湖大盗"交往相处,这就是这部作品和培尔本人的最持久的辉煌秘密所在。

三、他们是谁——关于人物的定位

1. 培尔·金特

培尔的身上集结了很多种人的特质,他充满幻想、自由和不切实际的想法。善于积累、使用财富,洋溢着冒险精神的一面很像那些白

手起家的资本大鳄；四海漂泊、到处流浪像个探险家，常常对内心深处"自我"的探究有点像知识分子；执着、虚荣、锲而不舍的精神又很"凤凰男"；既是个孝子又是渣男，他是个矛盾体，"善"与"恶"集于一身。易卜生从第一幕开始，便开宗明义，表明了剧作在结构上的主导线索：一个人沉湎于逃避现实，追求理想世界，在自由与社会约束之间游离，终其一生不断探寻自我，在内心世界的两重性间摇摆不定。本剧用三个演员分别饰演老中青培尔，深挖其内心世界：自己的一生究竟是在保持人的本来面目还是贯行着山妖哲学？自己是否像张三李四一样是块没用的废铁只能回炉，还是个"有窟窿眼的纽扣"？通过三个培尔相互观照和争辩，用"间离"的手法将培尔内心不断自我探寻、纠结和复杂的一面淋漓尽致地表现出来。

将这个人物作为一个寻常的、普通的人物形象来处理，这样定位是想让观众觉得他并非是一个不着边际的、具有孙悟空般神话色彩的另类，遥不可及，而是在我们在日常生活中就可以找寻得到的一类人，从而避免他成为非黑即白、模式化舞台形象。在整个排练的过程中，我一直在和学生们努力挖掘自己和培尔之间的共同点，当使用平行视角的时候就会发现，在培尔的身上很容易发现自己和自己所处的境遇，他是那么真实！真实得就像站在镜子面前的自己。生活中没有人是完美无瑕的，人是有缺陷、有弱点的，培尔利己、伪善、经不住诱惑、有野心、自我膨胀等，造成这些的原因是什么呢？我们努力深挖来自社会的、家庭的、自身的原因，力图让人物更加真实可信。

2. 索尔维格

索尔维格是完美的化身，代表着光明、信念坚定和爱情忠贞的女人。几乎没有缺点的人，从现实生活的视角上看，很不可信，原剧着

墨虽然不多，但对结构和培尔·金特这个角色的完整性极其重要，对这个戏的主题思想也非常重要，她的戏主要发生在和培尔之间。

希望在未来演出中，不是简单地把索尔维格理解成一个为了爱情坚守诺言的姑娘。在剧作家笔下他们也不是简单的男女之爱，培尔对牧牛女和绿衣女是欲望，对落跑新娘英格丽德是玩世不恭，和沙漠里的安妮特拉也是欲望加自负，但和索尔维格却非世俗的情感。最初，培尔可能完全没有意识到这个姑娘对自己的一生至为重要，只是朦朦胧胧感受到自己和索尔维格的差距。但索尔维格不同，我希望把她定位为大地的母亲，她对培尔的爱是博大的爱，包容了一切，像神一样。他们之间不是人人之爱，而是人神之爱，索尔维格超越了普通女子，表达的不仅仅是男女之间的爱情，否则就无法解释她的行为。打个比方，她和培尔之间有些像观世音对孙悟空一样，所有人都拿孙猴子没办法，只有观音菩萨能降住他。索尔维格最后就是用她的宽容和博爱"度"了培尔，可能这是易卜生解决矛盾的一种方案，代表了易卜生心中的理想，就是"伟大之女性引领我们前进"。

3. 另一个空间的人

另一个空间包含山妖大王、绿衣女、勃格、陌生人、铸纽扣的人和瘦子。泰戈尔说："每个人的心里都有一个恶魔，当你发怒、侵犯别人、做一切违规事情的时候，那个恶魔就醒了过来，人的一生应该想尽各种办法让恶魔沉睡下去，永远不要醒来。"铸纽扣的人和瘦子，我们可以把他们视为死神或引路人，由于他们的引导，培尔才真正进行反思。沉船上出现的陌生人是培尔心中的另一个自我，此时的他已经异化，他一生都是与自我做斗争。更大胆的揣测，包括索尔维格在内，这些人物都可以把它们理解为是从培尔内心产生出来的幻象，山妖大

王和勃格就是培尔心中的恶魔,他在精神上引导培尔走向歧途。从某种意义上说,这是"一出梦的戏剧",这些人物的造型虽然与生活中的人拉开一点距离,但并不要走向另一极端,只是有些神秘,但不会让人产生恐怖感,山妖让观众感受到他们可能就会是你在某个十字路口等待绿灯时从你身边走过的人,很普通。

四、未来舞台发生的一切

有同学初读剧本时有点抓不住,问我《培尔·金特》到底属于什么风格的作品,这也难怪,剧中人物的发展变化同一般戏剧样式不同,时间、地点、事件等的间隔很大。一会儿乡村小镇,一会儿山妖世界,从挪威森林飞到埃及疯人院,从浪荡子倏忽之间成了世界性的大富翁。易卜生并没有用现实主义的逻辑去表现培尔跌宕起伏的一生,现实主义、表现主义、象征主义、浪漫主义、讽刺剧、寓言剧、哲理剧,甚至荒诞剧、意识流等集于一身。夏普(R. Farquharson Sharp)说:"剧中有哲理,但它主要不是哲理诗;剧中有讽刺,但它主要不是讽刺诗,而是个幻想曲。"[1] 它就是一首"幻想曲"!既然剧作家的创作是"违背了戏剧创作的规律和舞台法则"的,不受任何戏剧样式的约束,我们为什么还要将它定义为某种"主义"呢?我们未来演出不应该受任何风格体裁的限制,不拘泥于任何一种"主义",而是一种将各种风格体裁熔于一炉的一个整体的戏剧交响。

易卜生本人说《培尔·金特》是喜剧,但看罢全剧感觉是"满纸

[1] [挪威]亨利克·易卜生:《培尔·金特》,萧乾译,四川人民出版社1983,第4页。

荒唐言，一把辛酸泪"，喜不起来。当然，全剧语言诙谐，有趣的培尔是让人有喜感的。未来演出剧场效果还是希望做到轻松、幽默、富有创造力。舞台画面是诗意的，充满哲思，整体简洁、干净，追求明快、灵动节奏，要有视觉上的想象和享受，节奏具有现代感和电影感，整体上都要是"美"的。

"驯鹿"作为象征物被提炼出来。它是培尔的化身，寓意着培尔心中"未泯"的那一部分，象征着自由、希望、美好和善良。它贯穿全剧，并被赋予了情绪、情感。如全剧开头，静谧中驯鹿走过，这时的它是舒缓的、轻盈的状态；培尔和奥丝开头一场戏中，培尔煞有介事描述在山上遇到驯鹿的情景时，驯鹿从他们身边经过，它是有趣的、欢乐和自由的状态；疯人院里培尔加冕狂笑时，驯鹿是沮丧的、无奈和绝望的状态；全剧结尾时索尔维格在圣光中出现，培尔的人生谢幕，驯鹿的尸体被众人抬出，从舞台走过，神圣而庄重。

单单是视觉上的"好看"还不够，希望舞美布景与人、戏能够充分融合。比如青年培尔与英格丽德山上的一场戏，是放在舞台中区斜坡上演的，白茫茫一片，两个人像悬挂在空中，给人一种不真实感。两个人吵架的过程，中年培尔和老年培尔都在旁观，英格丽德气跑后，三个培尔争辩了一番。一阵沉默后，三个人看着天空发呆，随着舒缓的音乐，几块布景缓慢移动，就像似天上流动的云，培尔们开始回忆起爷爷的庄园。此时，舞美布景已经参与了叙事，"流云"既划分了段落，又营造出了诗意的效果。

具体来说有以下几项设计。

1. 舞美设计

本着"去国别化""去时代化"的创作原则，舞台布景将不会出

现具象的场景，重构后的剧本有11场戏11个场景，分别是培尔家、黑格镇庄园、山妖王国、森林、游艇、沙漠、疯人院、渡船上、乡村等，舞美布景要能涵盖所有。

根据这个原则，我和舞美设计一起就未来演出空间进行了反反复复、艰难而有意义的探索，并确定了几个要点。舞台布景应该是中性的、简洁的、整体的一个空间结构，要能以一概全，以一当十，可以提供多种可能性。舞台分几个演区，既要有平行的空间，也要有上下的立体空间，让视觉焦点发生变化。有时候，舞台布景可以缩小空间，如奥丝之死一场戏，就希望舞台空间范围狭小一些，戏能够集中不要散掉，像特写镜头般，聚焦在母子二人的身上，安安静静地，让人屏住呼吸；舞台布景也可以放大空间，比如"剥洋葱"之后到结尾的戏，要尽可能放大舞台空间，偌大的舞台只有培尔一个人，给人以空旷、虚无、缥缈的感觉，到索尔维格出场，众人抬着死去的驯鹿穿过舞台时，所有的布景升起，剩下空舞台，表达了"白茫茫大地真干净"的意境。

因为这部戏场景多、转换频繁，要能够利用布景的"切换"，实现舞台的蒙太奇，达到电影化的效果。景和人的比例可以悬殊些，以造成压迫感，表现人其实是很渺小的寓意。布景还要给多媒体投影留出空间。

2. 灯光、多媒体、视频设计

灯光要区分现实空间和非现实空间，剧中很多场景是非现实空间，如山妖王国、培尔的潜意识和精神世界、陌生人的对话、铸纽扣的人和瘦子的交流等段落，真真假假、假假真真，希望灯光参与到情境中，虚实结合，引导观众进入人物的精神世界，甚至能够穿越时空强化和

渲染人物潜意识中的某个瞬间，进入非现实时空，制造魔幻感。多运用光影的变化、明暗的对比，营造出意境和视觉的美感，起到诗意化效果，并且能够参与叙事，外化人物的情感。

多媒体的使用不是简单场景的提示，是一种情绪的渲染，是内心情感或情绪的一种延伸，和剧本有互文关系。使用上要很节制，剧中潜意识、幻觉等多个人精神世界的段落，都会借助多媒体的力量，实现电影化效果。

剧中有两处直接使用了视频，一个是山妖王国一场戏中山妖大王和青年培尔达成协议后，众妖开始狂欢，这场狂欢让培尔看到了妖的本性，随之引出山妖们要挖掉他的眼睛。山妖的"真相"是用一组表现人的丑陋的、恶的、具有动物性本能的视频剪辑展示的。另一段是剧的结尾处铸纽扣的人和瘦子宣告培尔死期时，老年培尔回顾了自己的一生，视频中出现了他生命中极其重要的一些人物，黑白影调，人物由远及近，面无表情地走过，最后融入山川、河流、宇宙中，表现培尔临终时对生命的留恋和人生感悟。

3. 服化设计

同样是根据"去国别化"和"去时代化"的创作原则，人物服装要当下的、有设计感的生活类服装，要具有现代感。剧中除了三个培尔、奥丝、索尔维格、铸纽扣的人这些角色由固定演员扮演外，其他演员都分饰数角，所以要有个基础打底的服装，色彩要简单、统一，在此基础上加入角色符号化的特征，像培尔的几个游伴，他们是所谓上流社会中人，就可以很符号化。三个培尔的服装既要有联系又有所区别，要能突出各自的人物特征，也就是这个人物在不同阶段的个性。此外，还要区分两部分人物，现实的和非现实的。人物造型的视觉感

觉都要建立在"美"的基础上，包括山妖和绿衣女、瘦子、铸纽扣的人、陌生人这类人物，山妖世界只是一个外衣，不要出现具象的动物或丑陋的、童稚化的形象，要去掉那些分散焦点的视觉设计，集中在表达人灵魂的堕落这个根本内核上。

4. 音乐、音效设计

这个戏很现代，所谓的"原汁原味"不是我们要的，所以不会在剧中使用人们耳熟能详的格里格的音乐。音乐由两部分组成，一部分是古典音乐，如疯人院中疯子出场用的变形处理过的《欢乐颂》；一部分是原创的音乐，浪漫、抒情，能够表达人物内心世界，具有引导和烘托的作用。人物要有自己贯穿的音乐，如铸纽扣的人会有自己特殊的音乐。有些地方音乐是要对比使用的，如山妖王国中众妖追杀培尔时，使用的是没有紧张感，反而是轻松、欢快、富有强烈节奏感的音乐，从而达到暴力美学电影一样的反差效果。现场很多地方用缥缈的、空旷的混响效果来强化人物身份，铸纽扣的人、瘦子、陌生人和索尔维格说台词的声音，疯人院里培尔戴上王冠后出现的精神空间，整段人物的语言都是加了混响的，增加了诗意化、哲理化的色彩。

使用大量的类似白噪音的音效，单调的节奏像催眠一样让人产生很多遐想，主要用来表现人的潜意识，不同空间和特殊的人给人物造成的心理变化，以及精神层面的哲理思考等。如培尔和索尔维格在黑格镇庄园初次见面时，通过特殊音效制造了梦幻的、不真实的感觉，仿佛人的意识瞬间被放大；铸纽扣的人和瘦子围着培尔宣判死期时，这种特殊的音效就会将剧中人和观众一起带入精神空间，有一种双重想象的效果，从这一次层面提升演出的哲理性。

五、那几场重要的戏

"山妖王国"和"疯人院"是两场重要的戏,从剧情发展脉络上看,一个是培尔人生的重要转折,一个是培尔人生的"巅峰时刻",色彩上这两场戏也和全剧其他场次不一样,一个是"妖世界",一个是"疯世界"。我们在做前期剧本分析时,一直在思考这样一个问题,易卜生为什么要设计山妖王国一场戏,译者萧乾先生说,"剧中有些场景,特别是妖宫、开罗疯人院和第五幕中那个陌生人的出现,可以说把一些潜伏在人物下意识中的憧憬和噩梦搬上了舞台。"[1] 熟读剧本后发现,两场戏其实有着内在的联系。

山妖王国是个黑白颠倒的世界,本质上是癫狂的,"在龙德,我们用另一种眼光看待事物,什么都好像有两重形状",疯人院则"理性已经死亡""得救的曙光来临了",更是一个疯狂的世界。培尔是进入山妖王国后才知道两种生命哲学:"人——要保持自己真正的面目""山妖——为你自己就够了"。在疯人院里"自我"被发挥到了极限:

> 我们的船满张着"自我"的帆,每个人都把自己关在"自我"的木桶里,木桶用"自我"的塞子堵住,又在"自我"的井里泡制。没有人为别人的痛苦掉一滴眼泪,没有人在乎旁人怎么想。无论思想还是声音,我们都只有自己,并且把自己扩展到极限。

[1] [挪威] 亨利克·易卜生:《培尔·金特》,萧乾译,四川人民出版社1983,第8页。

这正呼应了"为自己就够了"的山妖哲学。培尔在山妖王国对权力的觊觎暴露得淋漓尽致，疯人院里他实现了自己的人生目标，当上了皇帝，戴上了草编的王冠。表面上看《培尔·金特》松散不着边际，实际上有着严密的内在结构，这就是剧作家的伟大之处。

在舞台呈现上，山妖王国这场戏我们希望它是个网络世界，一个异型空间，因为在那个空间里，人们常常会发酵着心中的恶气，数字信息、电子扫描等网络符号的出现将强化这个时代的特征。山妖大王出场时播放的是古典音乐，他从高高的台阶上走下来，强化权力的力量和对培尔的诱惑。整场戏发生在餐桌上，角色行为和形体应该是优雅的、彬彬有礼的，而不是混乱无序的。音效放大培尔的内心世界，比如给培尔安尾巴时用的是刺耳的嚣叫声、耳鸣声，配合演员的慢动作，夸大培尔此时此刻的心理状态。包括最后培尔拒绝挖眼睛，众妖追杀他这个段落，使用的也是慢动作，放大了培尔恐惧万分、惊慌逃离的状态，配合美妙的、节奏舒缓的音乐，形成内容和外部表现的强烈对比，有一种暴力美学意味。

疯人院一场侧重强调的是培尔行动，从发现自己在疯人院——发现"自我"被无限放大——发现自己被尊奉为"皇帝"——发现自己戴上草编的王冠——享受"皇帝"的尊荣。我把这场戏定为是"狂欢"，这也是全剧的高潮部分，关于"自我"的那段精彩台词是让一个"疯子"站在桌子上摇着旗帜呐喊出来的。培尔加冕后，让他进入了心理空间，站在桌子上，居高临下，恍惚中山妖大王、母亲奥丝、索尔维格围绕着桌子行走，且行且语，语速缓慢，声音仿佛来自遥远的山谷，培尔手执"王冠"若有所思，后区的平台上"疯子"们随着音乐节奏催眠一样地摇动着大王旗，两侧的"疯子"从空中抛撒着纸屑，雪花般的白色纸屑从空中飘落，有一种孤寂冷清的感觉。这一场戏把

培尔的内心世界放大了，一瞬间，我们潜入了他的思想深处，他在想什么？他会想到什么呢？当培尔选择即便是草编的王冠也要戴上时，他仰天大笑融入了疯子们中。培尔终究还是被自己打败，他实现了自己的皇帝梦，达到人生的巅峰，尽管极具讽刺意味。

相反，前面奥丝之死的一场戏，我们做了"静"处理。原剧本读了不知道多少遍，可每次读到这一场时都会被感动，感动的是"善意""真诚"和"美好"。大音希声，我们去掉了一切外部的舞台动作，只让两个演员在静谧之中真实地进行情感交流，把培尔对母亲全部的爱寄托在那个美好的情境中予以表达，以弱为强，以静代闹。

"剥洋葱"是《培尔·金特》中著名的段落，老年的培尔几经周折回到故乡，如同当年出走时一样两手空空，饥饿难耐的他想以洋葱果腹，结果发现这颗洋葱只有层层的外衣而没有芯子，命运仿佛在嘲笑他颠沛流离又一无所获的人生。以这个戏的风格，舞台上肯定不能真的剥洋葱，选择什么样的外部动作，才能既可以表达剧本思想又符合戏的风格呢？排练中经过反复的思考和实验，最后了选择"撕纸"这一动作。这段戏的前一场是"拍卖"，从舞台正中降下硕大的一幅画，上面画着有关培尔的一切，有他曾经铸过的银纽扣、多沃瑞猫、驯鹿的犄角、龙德的城堡、斑白头发、先知的胡子等，暗红色手绘的图画有着强烈的冲击力，一众人等拍卖着真真假假的培尔·金特的物品，吆喝中历数着关于他的传说。这一张描绘了培尔人生轨迹的图画，就成了原剧本中的"洋葱"，"洋葱"的剥离就是"撕纸"的过程，培尔越来越感到此生悲凉，感悟到人生实苦，撕纸的节奏也越来越快。当三个培尔把全部的纸撕成满地碎片，露出了图画背后的镜子，反射到观众席，令观众产生思考。"质本洁来还洁去，强于污淖陷渠沟"，干净地来干净地去，那些不美好的东西最终是要被抛弃掉的，人生又何

尝不是如此。

　　《培尔·金特》的演出结束了。整个导演构思和创作排练的过程新鲜又刺激，很多时候，我们为找寻不到更加准确、清晰又个性化的传递原作深邃思想的舞台形象而痛苦地煎熬、绞尽脑汁、不断地推倒重来，不停地否定自己，坚信还可以做得更好，还应该做得更好。在不到两个月的排练时间里，我和我的学生们一直处在一种亢奋的创作状态中，我们常常会被剧中充满哲理的诗句所感动，为人生的缺憾而伤怀。易卜生为我们打开了一扇窗，《培尔·金特》给了我们一次呐喊的机会，我们就像培尔不停地在反思自己的人生那样，来反思我们的专业，反思舞台艺术，反思时代与社会，反思自我。

　　感谢易卜生！感谢《培尔·金特》！它像深邃的海，我们已经竭尽全力深潜，但可能还是只看到了一些美丽的珊瑚礁和贝壳，但谁说这不是一次难忘而又愉快的旅程呢？

<div style="text-align:right">2023 年 3 月于上海之碧瑭山房</div>

流动的盛宴

——舞台剧《繁花》(第二季)导演构想

马俊丰 *

前情提要:舞台剧《繁花》分季演出缘起

小说《繁花》一共有三十一个章节,每章都分二至四个小节不等,再加引子与尾声,全书共计八十八个小节,体量惊人,属全景式的故事。更重要的是,作者在小说的写作过程中,削减了繁文缛节的铺排叙事,省略了无关紧要的叙述时间,使整体作品稠密、浓郁,几乎不留闲笔。小说中可用来供舞台剧选择、书写和重新解构的故事和情节,可以用浩瀚来形容。小说虽然只有三十五万字,可故事的真实容量却完全可以比肩七卷本的《追忆似水年华》。张屏瑾评价原著说:"打开文本,仿佛听到一声发令枪响,一万个好故事争先恐后地起跑,冲刺

* 马俊丰,现任上海戏剧学院导演、制作人,指导舞台剧《繁花》、昆曲《浮生六记》、后现代诗剧《郑和的后代》、当代昆剧《四声猿·翠乡梦》、校园戏剧《西泠守望》等剧目。

向终点——那不可估量的人生尽头。"如此大体量的作品在舞台上用两三个小时呈现，根本无法完整展开，而删减主线故事或人物又太过于可惜，更无法体现原著草灰蛇线、伏脉千里的叙事特点。

通过论证，剧组创造性地提出将整个小说分季演出。具体方法就是将原著按逻辑分为三部曲，逐部演绎。这样的设置既吻合了当下观众喜好"追剧"的观演习惯和审美心理，又可以使这部舞台剧作品在很长一段时间里引发讨论与关注，将观演关系向剧场外延伸。每季之间故事相对独立又可以彼此勾连，三季之间的空档也给故事的铺排梳理留出了充足的时间，季与季之间也做足了悬念，还可以将主要人物的故事单独成剧，排演"番外篇"，最后三季完结又可以重新创作、混接，形成一个完整的超长时间作品。这看似是一个关于制作方面的想法，却给创作带来了全新的刺激与挑战——导演必须宏观地面对整个作品的呈现，对演出进行整体把握与设计。从某种程度上讲，这个构想也为如何将大部头的文学著作改编成舞台剧提供了新的思路。可以说，舞台剧《繁花》的上述改编思路，也是我们对于戏剧当代表达方式的一种尝试和探索。

开场：两季承接

第一季演出经过了四年，演剧风貌已基本夯实，观众对舞台剧《繁花》已经具有了一定程度的审美期待，如何让没看过第一季的观众能够看得懂、跟得上、愿共情，让看过第一季的观众能够去联想、可互文、有惊喜，这是个课题。第二季的排演难点是既要保持作品的完整性、独立性，又要在演出风貌、美学、内容、故事（结构）方式、人物等关键元素上与上一季有所承接；既要照顾到第一季的观众的审

美情趣，又不能因此形成羁绊，影响了第二季的完整表达。在整体演出意象上，既要承接第一季，又要有所跌宕。据此，导演将对以下几个问题做重点阐述。

第一幕：舞台样式——流动感

黑格尔称艺术的整体性这一美学原则为"内在生命在杂多形式中的灌注"。小说《繁花》的特殊结构决定了这部戏的舞台样式。放眼全球舞台式样，片段化的戏比比皆是、不足为奇。但在国内绝大部分观众受"小品"概念根深蒂固的影响，对偏片段化的戏剧认识有待提高。如何在保持我们演剧风貌的基础上，让观众的审美不受干扰和打断，让观众有意识地看到我们的戏有自己的独特性——两个时代，多线并举，又要尽量避免被观众误读，进入审美误区，这是舞台剧《繁花》一直以来需要面对的问题。

在确保剧本单场表达完整的情况下，从剧本暗线中找寻依据、建立逻辑，加入与上下场相关的人物，组织新的场面，可以是上一场的延续或是下一场的开始，更可能是与上下场有关的戏的外延。说是戏，其实更多的是行动、状态、情绪、"不响"的外化表现等，将场与场之间或无缝连接，或插入干预，或并峙，或拆解，总之舞台将一亮到底，不黑场，使整个作品一以贯之，一气呵成。换句话说，观众看到的不是18场戏，而是一部完整的、仅分为上下半场的演出。

在舞台呈现方面，第二季将继续使用"流动"的方式将场与场之间无缝衔接。在第一季的演出中，我们用转台这一舞台装置体现了"人生轮回，人无法逃脱命运的圆环"，"时间周而复始"，"努力挣脱又回到原点"等意象；在第二季的演出中我们将使用横向移动的履带、

车台等装置来修辞剧中人物的情感,提升整剧的哲理诗情,用以讲述"人生如浮光掠影","身边人擦肩而过、唏嘘感慨,云烟过眼"等主题。只要车台运动,剧中人物的情愫就会抽离,现众的意识就会逃脱,舞台时空也会随之而模糊。某种程度上,车台也是转台的一种延伸、继承和变形,但二者的运动轨迹又大不相同,有各自独特的、有代表性的、独立的美学表达,同时兼具了更多的可能性。这也是前辈戏剧家们常说的"从写实转(移)动到写意,从再现转(移)动到表现"。车台和履带都不仅仅作为一种换景、撤场的舞台机械而存在,更重要的是把景物与人共同构成某种只属于舞台艺术的表现力或艺术语汇;在景物与人、人与人之间的联系和对比中也形成极大的感染力,从而引发观众的思考,也确实可以细腻、动情地揭示人物的深层心灵——或聚焦于一到两个人的行动、突出人物关系的变化,或渲染情绪的撞击、放大人物内心思想情感的矛盾冲突,等等,不一而足。

第二幕:作为演出背景的上海

在中国现当代文学之中,乡村写作有着悠久的历史传统,而城市写作处于文学边缘的地位,中国小说的写作也存于两个极端,偏史诗的大多是农村题材,而城市题材的体量偏小、题材偏轻,能够有史诗感的城市小说少,成为经典的少之又少。所以文学界普遍有一种说法:城市无故事。小说《繁花》的横空出世,算是弥足珍贵了。

原著作者金宇澄说:"要我正经地讲,《繁花》的起因,是向上海这座伟大的城市致敬……城市永远是迷人的,城市曾经消失在我的远方,在我如今的梦里,它仍然闪闪发光,熟识而陌生,永远如一个复杂的好情人。"

上海有着丰富的"天际线",城市景观与人文环境独特又多元,是"城市中的城市"。我常说,小说《繁花》解决了我在上海生活状态的问题。面对这样一部作品,我们必须如实地剖析自己和整座城市的关系,找到自己在这座城市的坐标和位置。我们的创作集体和观众几乎都是在城市中成长、生活的人——在城市中沉醉、在城市中迷失。如何在自己生活的这座城市中寻找乡愁,也是都市中大多数人迫切需要解决的问题。我们并不是要描写城市,而是要把目光对准在城市中生活的市民——在《繁花》视野下的市民。

第三幕:从"不响"到"繁花美学"

"不响",即沉默不语的意思,是原小说被读者评论最多的小说特点之一。它是上海人的一种处世的智慧,有"此时无声胜有声"的作用,也表现了某种地域性格,一种上海人特有的谨慎、矜持,或内敛。可以说,"不响"体现了整部小说的精神气质和人物状态。

"不响"翻译到舞台上就是我们熟悉的"静场",或是"舞台停顿"。而舞台沉默或停顿是导演们在二度创作上最为强有力的舞台表现手段。有评论统计,著作中出现的"不响",竟有1 500多次。"不响"虽是无声的,但不代表人物没有内在的动作,相反有更多的语言无法表达的,既复杂又微妙的东西在其中。

宏观地讲,这"不响"中既蕴含着剧中人物对现实的无可奈何、对精神家园的无所归依,也有着对情感的不可把握。它不仅是一种生命的状态,也是一种沉默的姿态,更体现了人物自身对个人身份认同的深度焦虑。微观地讲,剧本中的每一个"不响"都有其独特的意义——或是装糊涂、无话可说,或是不悦、忍耐,也可能是尴尬、茫

然、一时语塞,等等。

"不响"是对剧中人物精神焦虑的最直观的表现。在第二季的排演中,我将继续带领演员,帮助他们共同摸索、探究,拓展每一个"不响"背后可能的含义,更可以把"不响"的权利开放给演员,使演员可以充分结合自身的生活经验与生命体验对其进行演绎,使演出更具开放性和多元性,给予人物复杂丰富的精神世界,并为之保留巨大的阐释或想象的空间。这也是我们对于当代戏剧基于原著《繁花》在表达方式上的一种探索,体现了我们对于这部舞台剧作品特有的审美追求。

第四幕:表演风貌

我们知道,原著是由人物对话构成的小说,且对话写得精彩,"看似不断旁逸斜出,实则句句曲径通幽"。小说中的每个人物几乎都是在对话中登场,在对话中谢幕。人物的个性、气质,人物说话的逻辑,人物与人物之间的关系,故事的推进等都靠对话展开。说白了,人物形象在对话中丰满,人物关系在对话中建立,小说通过人物之间的对话,在充分凸显人物不同个性的同时,渐次推动情节的演进发展。这样的书写方式是属于舞台剧的,作者在书写过程中放弃了"心理层面的幽冥",这就给演员的二度创作留出了足够的空间和可能性,这种留白,是属于上海的。

我们使用沪语台词进行表演,正是期望能够精准地塑造市井人物形象并完整地传达其中蕴含的文化信息、时代与地域特色;而使用节制、优雅,甚至略带书面感的台词,又是为了在剧场中营造些许的疏离感,保留其脱胎于小说的文学性,使得观众能够将本剧区别于通常

沪语剧目的审美，感知其文学之美。

基于这样的文本和它背后所代表的文化属性，我们逐步寻找出一些形容词，逐步框定出一套有别于我们之前习惯的表演样式，这些词是：

似是而非／说闲话／松弛的／胡调／激烈／没有道德判断

南方味道／说三分话／戏不做足／有骨无架／宽容度／世故

尴尬／理昧／无意义的状态／少棱角／去火气／轻质感

从某种程度上来讲，本剧的表演方式也将会反哺整体演出的美学方向。

谢　幕

希望舞台剧《繁花》第二季的演出，
让上海人在舞台上再生动一次，
让上海话在舞台上再生动一次，
让上海这座城市在舞台上再生动一次，
也让中国的舞台上因为有了《繁花》而生动一次。

新锐评论

新媒体与戏剧评论

袁 苗[*]

新世纪以来,媒介技术的发展逐渐改变了人们的生活方式、生产方式。不知不觉间,图书、报纸、杂志离我们越来越远,个人电脑、智能手机、平板电脑等逐渐成为日常必备的阅读终端,人类的阅读活动进入了"读屏时代"。[1]网络媒介的出现不单单改变了人们的阅读方式,还改变了人们的写作方式乃至戏剧领域的生产形式。据中国互联网信息网络中心(CNNIC)发布的第51次《中国互联网络发展状况统计报告》,截至2022年12月,我国的网民规模达10.67亿,较2021年12月增长3 549万,互联网普及率达75.6%。[2]如此庞大的网民规模无疑为新媒体平台上戏剧评论的发展提供了群众基础。

2014年5月16日至17日,上海戏剧学院联合中国话剧理论与历史研究会、中国话剧艺术研究会共同举办"E时代的戏剧批评"学术研

[*] 袁苗,上海戏剧学院戏文系中国话剧史论方向硕士研究生。
[1] 欧阳友权:《中国网络文学二十年》,南京:江苏凤凰文艺出版社,2018,第215页。
[2] 参见CNNIC官方网站。

讨会。2020年6月28日，上海戏剧学院中国话剧研究中心联合中国话剧理论与历史研究会举行了"批评与当代戏剧"线上研讨会。这意味着戏剧评论已然普遍地迈向了网络化的发展步伐，并引起了学界的重点关注。互联网上的戏剧评论主要以各大网络平台为传播载体，有别于传统纸媒的戏剧传播媒介，亦可称为新媒体戏剧评论。与传统的戏剧评论相比，新媒体戏剧评论具有全民参与，以及贴近演出市场的快捷反应特色。新媒体戏剧评论的崛起给戏剧评论领域带来了重大的变化，其改变了传统戏剧评论中专业评论一统天下的局面，呈现出草根多元的剧评格局，使得戏剧评论走向了大众化、平民化的发展路径。同时，这一变化的背后暗含了新媒体戏剧评论的价值导向，以及批评生态环境的理想与矛盾。

一、一场大众化狂欢

如果说，刊登于传统纸媒的专业戏剧评论是一种精英化的高鸣，那么新媒体中的戏剧评论则是一种大众化的狂欢。互联网平台为包括戏剧专家、戏剧爱好者在内的一切群体提供了发言的平台，从而降低了戏剧评论的门槛，使得普通大众能够进入戏剧评论领域，推动形成多元化的戏剧评论生态。以评论主体划分，当前的新媒体戏剧评论大致可分为四种类型。

第一，以新媒体平台为传播载体的专业戏剧评论。随着各种社交平台的全面发展，传统的专业戏剧报刊在印发纸质书刊的同时，亦将内容同步发布到各类知识数据库如中国知网、万方数据库等，以及微信公众号等其他网络平台。目前，《戏剧评论》《当代戏剧》《中国戏剧》《四川戏剧》《上海艺术评论》《上海戏剧》《新世纪剧坛》《戏剧文

学》《戏剧之家》《长江文艺评论》等刊物均开通了微信公众号。实际上，这些评论仍然属于学院派的专业评论。学院派评论的价值在于其具有强大的学理支撑，在戏剧评论领域掌握着主导性的话语权。但其局限也在于此，由于学院派评论专业性较强，多只在研究界传播，与普通读者及观众存在着一定的距离，接受市场较为小众。同时，由于期刊的生产过程较为复杂，一篇专业戏剧评论的公开发表普遍需要经历三个月以上的时间。因其具有一定的滞后性，无法即时地与创作者及观众进行互动。此外，一些学院派评论存在着理论滞后于创作的实际缺陷。

第二，大众化评论群体。网络时代给予了每个人平等的发言权利。由戏剧爱好者、普通观众组成的最庞大的接受群体，在微博、微信、豆瓣、大麦、猫眼、哔哩哔哩等各个平台对演出进行在线的、即时的评论或评分。以老舍创作、北京人艺演出的经典话剧《茶馆》为例，截止到2023年4月1日，该剧在豆瓣平台的评分高达9.4分，共有短评3 340条、长篇评论70条。近两年引起热议的话剧《惊梦》，截至2023年4月1日，在豆瓣平台的评分高达9.4分，共有短评1 695条、长篇评论82条；在大麦平台上，有93%的网友为该剧打出五星好评。除此之外，一些具有一定知名度的戏剧博主如"长三角戏剧bot""外国戏剧bot""话剧bot""上场戏剧YoTheatre"等在为大众提供各种戏剧资讯的同时，为普通观众提供了发布评论亦称"repo"的平台。普通观众的在线评论不受传统评论的文体及篇幅的限制，具有高度的灵活性、随意性。同时，这类戏剧评论的存在是戏剧作品在观众接受上的直接反馈。然而，普通观众的戏剧评论较为浅显，具有流于表面甚至"跟风"的倾向。"大都是印象

堆积、感性围观、不少是隔靴搔痒,而且存在着不少误读。"[1]

第三,资深自媒体人士的戏剧评论。与大众化的声音相比,一些资深自媒体人士的戏剧评论更具影响力。这类评论人士往往具有一定的专业背景和广阔的知识视野,兼有学院派的理性和大众派的感性。其中,具有代表性的有安妮和奚牧凉主持的"安妮看戏wowtheatre"、杨申主持的"'申'邃目光"和"戏剧公敌"、李龙吟的"散人乱弹"、张敞的"张敞文艺评论"、张之薇的"张之薇谈艺录""广州青年剧评团""有染"等。其中,最引人瞩目的是几位匿名剧评人,如"北小京看话剧"(以下简称北小京)、"押沙龙在1966"(以下简称押沙龙)等。他们以匿名的形式在网络平台发表剧评,言语犀利、观点新奇,引发了广大网友乃至专业学者们的关注。北小京从2012年初开始发表剧评。2015年7月19日,北小京宣布开通"北小京看话剧"微信公众号,在微信、微博两大平台同步更新剧评。经笔者不完全统计,截至2023年4月1日,北小京公开可见的评论文章有234篇,与戏剧相关的非剧评文章14篇。十年以来,北小京一直贯彻着"说实话"的真诚态度审视着戏剧创作。如今,北小京在全网已拥有几万粉丝读者,剧评一出,即被网友们纷纷转载。专业戏剧学者如罗锦鳞、罗彤、傅谨、吕效平等亦在网络平台对北小京的评论给予了赞誉之声。以北小京、押沙龙为代表的自媒体戏剧评论,兼具学理性和个性色彩。一方面,他们对于戏剧历史和当下剧场理论及实践非常熟稔。另一方面,他们的评论均立足于个人的真实感受,脱离了专业评论所受到的种种限制。但其局限在于,这类戏剧评论由于限制较少,一些低质的文章可能会使得

[1] 杜国景:《当代中国文学批评语境与机制研究》,《中山大学学报(社会科学版)》,2015年第4期。

普通大众的价值观念产生偏差。同时，由于评论者的个人色彩较为浓厚，一些评论往往引来不同人士的质疑，展开了一系列无关艺术的"骂战"。

第四，网络媒体的戏剧报道。以上所谈及的三种戏剧评论均属于演后评（review）。演后评论对读者观众具有一定的指导意义，同时也是影响作品再度创作的重要因素。除此之外，网络媒体的戏剧报道作为事前评（preview）的代表在整个戏剧生产的过程中亦发挥了重要作用。在作品正式演出之前，一些报刊或各大剧院、各大传媒公司的公众号在各个网络平台撰写文章，介绍作品的故事情节、主创人员以及其他吸人眼球的热点，已经成为戏剧生产过程中必不可少的环节。常见的公众号如"爱话剧""当然有戏""光束戏剧""幕间戏剧""上海话剧艺术中心""上海静安现代戏剧谷""苏州文化艺术中心"等。一位上海的剧评人在谈到这类戏剧评论时说道"我们现在review比较少，preview比较多，而且还是偏重于宣传推广，对观众选择剧目帮助不大。"[1]这类戏剧评论从商业化的角度对演出进行铺天盖地的宣传，有助于演出票房的提高。其中也不乏一些具有审美性、客观性的文章，对于观众了解剧目的台前台后有实际意义。然而，这类评论是一种"时尚化批评"，"是建立在消费意识形态的基础之上的，它抢人眼球，热闹轰动，但它不触及文学的实质；它会影响到大众的文学兴趣，却不会影响到文学性的消长"[2]。时尚化的戏剧评论虽然有时也会在演出后对作品进行评介，但总的来说仍属于宣传性质，热衷于舆论话题的制造。

1 王新荣：《戏剧评论，还是能磨出好刀的磨刀石吗？》，《中国艺术报》，2014年7月11日。
2 贺绍俊：《媒体时代的文学与批评》，《文艺报》，2007年8月6日。

以上所谈及的四类新媒体戏剧评论主体往往会以不同的形式呈现，常见的评论形式有文字评论、视频评论、互动评论三种。文字评论在所有新媒体戏剧评论中占据最大比例，也是传统意义上的文艺评论。文字是人类表达情感的最重要的方式之一，它在新媒体戏剧评论中呈现出各式各样的艺术风格：严肃客观的、幽默戏谑的、清新流畅的。但新媒体中的文字评论是一种电脑写作，这也就带来了一个问题："在电脑写作中，常用词、习用语在字符输入中会自动前移、组接，而生僻词汇的输入面临查找麻烦，因此词汇的使用总量不是日趋丰富而是日趋简单，这也造成了批评用语鲜见个性特点。"[1]视频评论是指网络用户通过视频的形式传播个人对某一戏剧作品或事件的看法。这一评论类型多发布在哔哩哔哩平台。视频评论在其他的影视、文学、哲学、法学等领域早已盛行，如哔哩哔哩平台上的"戴锦华讲电影""罗翔说刑法""刘擎教授""西川讲诗"等视频频道。这些视频频道皆由各行各业的精英文化人士主讲，在全网具有较大的影响力。但是在戏剧评论领域，暂时还未出现具有同等影响力的视频博主。不过，仍有一部分戏剧从业者或爱好者以视频的形式分享对戏剧的感悟，如"我是李看看""Yuki瑛璇璇""看个热闹的老沈"等。用户"Yuki瑛璇璇"截至2023年4月1日，在哔哩哔哩平台拥有1.4万粉丝，播放数162.8万。其在2022年10月13日发布的名为《话剧九人 永远的神|〈四张机〉〈双枰记〉〈春逝〉〈对称性破缺〉》的视频，对话剧九人团队创作的民国系列作品进行了评价，内容包括剧作的人物形象、语言艺术、历史与现实的关系等方面。虽然其口头论述缺乏系统性和学理性，却

[1] 宋宝珍：《网络时代的戏剧批评：凭什么？评什么？》，《戏剧艺术》，2014年第4期。

与屏幕前的观看者在某种程度上达到了面对面的交流。互动评论主要是指以直播或录播的形式演出或放映的评论平台上,网友们各式各样的留言。这一类型评论在疫情时期最为流行。2022年3月12日至6月2日,上海话剧艺术中心推出"艺起前行·云上剧场"栏目,在微博、微信等平台面向广大网友,免费放映了近80部高清戏剧影像。每一次直播,皆吸引了数万网友的点击关注。网友们在直播评论区即时发表对演出的看法。这类互动评论虽然活跃在直播平台,但从某种程度上来讲它的实时性更强。在现场演出,观众无法和演员达到实时的交流。而在直播中,网友不仅能互相交流,还有机会直接与主创者进行对话。

可见,新媒体戏剧评论在主体与形式上都呈现出多元化的格局,构建了一个包容的、互动的戏剧批评空间。其具有的全民参与性、贴近演出市场的快捷性和即时性,是以传统媒介为载体的戏剧评论无法复制的。

二、狂欢背后的思考

新媒体戏剧评论所形成的多元化的草根格局,显示了戏剧评论领域本身正在或已经发生的变化。这一变化,有学者概括为:专业和非专业界线的模糊;传统媒体与新媒体界线的模糊;批评的权威性正在消解,精英批评和大众批评发生了不同程度的融合。[1]这句论断隐含的要点在于,新媒体戏剧评论的出现,动摇了传统媒体中专业的精英批评的权威地位,非专业性的大众新媒体评论在公共领域占据了最大的

1 丁罗男:《重建戏剧批评的信心——论新媒体时代的戏剧批评》,《戏剧艺术》,2014年第4期。

优势,甚至比专业评论产生了更大的影响力和实际效益。这不仅与评论的传播方式、文体形式相关,还在于新媒体戏剧评论的文化价值导向是多元化的。多元化的文化导向能满足不同接受群体的需要,在短时间内实现效益的最大化。但其中也出现了许多缺陷。

新媒体戏剧评论的文化导向首先在于娱乐性导向。20世纪90年代,随着市场经济的发展,戏剧从文化事业逐渐转型成文化产业,形成了较为成熟完善的商业生产机制。在这一转化过程中,戏剧艺术的娱乐化、游戏化成为重要的发展动向。如今,娱乐已然成为众多戏剧创作者的重要追求,正如戏剧家高行健在新时期的戏剧探索中所设想的那样,未来的戏剧是"一种鼓励即兴表演充满着强烈的剧场气氛的戏剧,一种近乎公众游戏的戏剧……"[1]戏剧艺术的娱乐化倾向同样体现在新媒体戏剧评论领域。以网络媒体报道为代表,网络媒体报道在介绍戏剧作品的同时,凸显热点话题,引导舆论导向。各大网络平台上天花乱坠的宣传报道使观众应接不暇。而在通常情况下,网络报道会过分美化宣传作品,以达到吸引观众、赚取阅读量的目的。这不仅无法揭示戏剧艺术的实质价值,往往还会使作品的内核大打折扣。除此之外,"粉丝经济"也充斥在戏剧评论领域。随着社会整体受教育程度的提高,戏剧爱好者群体呈青年化发展趋向。戏剧界亦出现了许多话剧明星、音乐剧明星,成为广大青年追捧的对象。同时,一些影视剧明星的加入,为戏剧界带来了大量的粉丝群体。由广大青年戏剧爱好者或追捧者组成的粉丝群体走进剧场,为喜爱的明星埋单,并产出大量的"repo",表达自己的激动心情。粉丝经济带动了戏剧产业的发展,同时也成为广大网民在线评论的重要力量。新媒体戏剧评论的娱

[1] 高行健:《对一种现代戏剧的追求》,北京:中国戏剧出版社,1988,第86页。

乐性导向使得戏剧评论面向最广大的接受群体，是戏剧产业迅速发展的直接例证。然而，娱乐的背后是评论主体因商业利益或个人喜恶的主导，造成了戏剧评论的表面化、碎片化、良莠不齐。

功利性导向是新媒体戏剧评论的第二大导向。功利性导向更多的是指评论主体由于受到政治、人情等因素的限制，写作带有功利性的戏剧评论，也就是所谓的"人情评论""圈内评论"以及"评奖评论"。这些评论不仅多见于各大媒体的网络报道，还一度流行于学院派评论中。从事学院派戏剧评论的人士多为戏剧研究界的精英人士，但他们在掌握评论话语权的同时，受到了诸多的限制。再加上大众评论的冲击，学院派评论的权威性逐渐消解。因此，诸多学者虽然在呼吁真实客观的戏剧评论的出现，但仍存在着"不敢评"的实际问题。于是，匿名戏剧评论者的评论成为了去功利化的代表。以北小京、押沙龙等为代表的匿名评论者，其影响力的来源就在于他们在拥有戏剧专业基础的同时，敢于说出真实感受。二人在接受采访时表示，匿名"是想脱离一个具体的、物质的、社会声名的圈套，而专心地、把自己的戏剧感受记录下来""希望最大程度地消解身份，排除身份所带来的干扰，也就是对话语权的干扰"[1]。匿名戏剧评论的火热，正显示着戏剧评论生态环境的功利导向。功利性评论的出现，满足了某些创作者及权威人士的需求。其出现的主要原因，即在于评论主体的话语权所受到的来自各行各业的干扰。

审美性导向是新媒体戏剧评论的第三大导向。审美性作为戏剧现代性的重要要素，是戏剧艺术的本体。在中国话剧百年发展的实际历程中，戏剧的审美现代性在新时期以后才逐渐受到重视。"所谓戏剧的

[1]《专访匿名剧评人：为摆脱圈子和面子而隐身》，《东方早报》，2013年7月5日。

审美现代性，就是从戏剧的独立存在出发，立足于人本主义立场，在终极意义上回到戏剧本身，回到人本身，革新戏剧形态，重建与再造戏剧的审美范式。"[1] 戏剧艺术的审美现代性体现在戏剧评论领域，即要求戏剧评论从戏剧艺术的本体出发，立足于人本主义，让评论回到戏剧艺术本身，回到人本身。一些自媒体戏剧评论体现了这类倾向。在众多自媒体戏剧评论中，"张敞文艺评论""安妮看戏wowtheatre""张之薇谈艺录"等具有较强的学术性和客观立场；而北小京、押沙龙、"'申'邃目光"等评论在保持客观立场的同时，更具个性锋芒。前者以"安妮看戏wowtheatre"为例，在《曹禺的经典还能为当下的时代带来刺痛与革新吗？》一文中，剧评人奚牧凉对2021年北京人艺在曹禺剧场演出的《日出》《雷雨》《原野》三部曲进行了评介。文本开篇点题："经典究竟是一种本质性的必然，还是一种权力性的建构？"[2] 紧接着，作者对三部作品的演出进行了细致的评析，认为当今经典新说的上佳方式，并不仅限于继承与发扬，还包括祛魅与表达，而后者正是三部曲所缺少的。该篇评论逻辑严谨、论点鲜明，是一篇专业的文艺评论。后者以押沙龙为例，在《我们凭什么要去剧场？》一文中，押沙龙围绕着"我们凭什么要去剧场？"这一核心问题，对2013年至2014年的上海戏剧圈进行了评点，评点对象包括《盗墓笔记》《精慌》《一个人的莎士比亚》《奥德赛》《情书》等多部作品。押沙龙毫不留情地指出了这些作品的缺陷，直言"请务必拿出更有说服力的作品，来给

1 张福海：《"改本"之路与中国戏剧的现代性审美重建》，《民族艺术研究》，2019年第2期。
2 《曹禺的经典还能为当下的时代带来刺痛与革新？》，微信公众号"安妮看戏wowtheatre"，2022年1月11日。

当今的观众再度走进剧场的理由。"[1]该篇评论言辞大胆,在具有一定专业性的同时更具个性色彩。以上谈及的自媒体戏剧评论者虽风格不尽相同,但基本上都基于独立的审美立场,影响力十分广泛。除此之外,一些学院派评论人依然力求评论的审美性和客观性,在坚守话语权的同时,扩大评论的影响力度。

以上新媒体戏剧评论的三种文化导向体现了三种不同的文化价值观,满足了当今不同受众的阅读需求。其中,审美性导向应当是新媒体戏剧评论的基础,戏剧评论需利用好网络平台传播高质量文章。同时,对于评论的功利化导向和娱乐性导向,读者理应提高个人的分辨力,相关部门应当给予其适当引导,使之与戏剧创作部门产生良性互动。

不同文化导向的出现与当今复杂的戏剧批评生态环境息息相关。戏剧批评生态环境的复杂性首先在于现实世界的复杂性。对于评论者而言,现实世界充满了各种各样的诱惑,而来自各行各业的权力限制亦束缚了评论者的思想。独立客观的评论立场和专业理论的更新发展作为戏剧评论的基本品质,竟成为少数者的坚守。其次,戏剧批评生态环境的复杂还在于其与戏剧创作的复杂关系。戏剧评论后于戏剧创作而生,是对于具体戏剧作品或事件的赏析评介。二者之间的理想关系应当是相生相伴,互相促进的。然而在现实中,一方面一些创作者不愿意真正倾听批评的声音,造成了批评的无效发声。另一方面,一些评论失去了独立的审美立场,忽视了自身的艺术责任。这正体现了戏剧评论的理想与矛盾。

当今的时代是一个信息爆炸的时代。新媒体即时性、碎片化、个

[1] 《我们凭什么要去剧场?》,微博账号"押沙龙在1966",2014年9月19日。

性化、交互性的特点，使得依托新媒体发展起来的戏剧评论夹杂着虚拟世界的复杂性、不确定性；这里有坦诚的批评、建议，也有暗箱操作，拉帮结派乃至把评论当成艺术伪装下的软文使用的种种可能。[1]虚假的互联网平台充斥着各种信息，以互联网为媒介的评论者与创作者、评论者与评论者的交流存在着很大的局限，无法获得面对面交流的有效性。面对匿名的文字或公开的视频，不同人士应当理智地看待，以免造成更大的误读乃至误传。

新媒体给戏剧评论带来了机遇、碰撞、冲突与危机。面对网络平台上五花八门的信息，"戏剧人应该头脑清醒。他的艺术不应当满足于生动的表现力，满足于表达苦难或荒诞，艺术还要提供解释，它与批评应当是同体共生的"[2]。戏剧创作与戏剧评论是同体共生的关系。戏剧评论应当在保持独立、自由、审美、现代化的立场的基础之上，借助互联网载体有效发声。戏剧创作也应当客观地倾听批评的声音。如今，随着数字技术的发展，人工智能已渗入社会生活当中。戏剧评论在建立新的新媒体戏剧批评秩序的同时，应当做好准备，迎接更大的挑战。

1 徐健：《新媒体时代：戏剧评论何为》，《时代、审美与我们的戏剧（新世纪以来话剧文化观察）》，北京：中国戏剧出版社，2018，第168页。
2 罗兰·巴特：《罗兰·巴特论戏剧》，让-卢·里维埃编选，罗湉译，北京：生活·读书·新知三联书店，2020，第147页。

生于斯，长于斯，逝于斯

——评话剧《红高粱家族》

颜 倩[*]

在莫言创作的小说当中，《红高粱家族》系列大概是最受改编者欢迎的作品。不仅先后经历了电影与电视剧的改编，近年来，许多戏曲创作者也对这个故事产生了浓厚的兴趣。豫剧、晋剧、评剧、茂腔等地方剧种，纷纷推出了以小说《红高粱》为蓝本的同名戏曲作品，在戏曲舞台上呈现出各具特色的红高粱家族。最近，话剧舞台上也出现了与小说《红高粱家族》的同名作品。该剧由牟森担任总叙事、编剧、导演。在前面有诸多改编前例的情况下，话剧《红高粱家族》是否能在这些基础之上，演绎出话剧版独有的特色，这是一个值得关注的问题。

莫言创作的小说《红高粱家族》是由五部中篇小说组合而成，分别是《红高粱》《高粱酒》《高粱殡》《狗道》《奇死》，前后涉及多个人物，时间跨度长达二十余年。在叙事方面，电影与戏曲《红高粱》截取的都是《红高粱家族》的部分章节，重在描写余占鳌与九儿的爱情

[*] 颜倩，上海戏剧学院戏文系博士研究生，研究方向为中国话剧史论。

故事。电视剧《红高粱》则是在《红高粱家族》的基础上进行了一定的修改,增添了更多人物与事件,表现更为广阔的社会现实。相比起已有的电影、戏曲、电视剧《红高粱》,话剧《红高粱家族》更忠实于原著,叙事相对完整。可以说,在小说《红高粱家族》的改编作品中,电影与戏曲定格在个人,话剧关注的是家族,电视剧聚焦的是时代众生相。

 话剧改编紧扣原著,在最大程度上还原小说的风貌。导演牟森将小说中盘根交错的情节线索进行了梳理,采用交响乐章的方式进行编排。全剧共分为四个部分——春夏秋冬,"在余占鳌的情爱,仇恨,抵抗当中找到了15个动词"[1]将前后20余年发生的故事分成15个段落。新颖的构思方式让人眼前一亮,但演出结果却未尽如人意。整场戏毕竟只有120分钟演出时间,15个段落长短不一,许多情节来不及细细展开,匆匆掠过,如走马灯一般。评论家廖奔曾提道:"从小说到戏剧,有一个从文字平面到形象立体、静态到动态、联想意象到视觉意象的转化,转化过程伴随着意象的重新结辔,新产生的形象意象与原有文本意象之间在吻合方面构成一个明显的夹角。面对改编的语言跨度,如何既能够顺利实现其转换和跨越,同时又保持住、捕捉住并传达出名著的原始立意、追求与神韵,创造的意象和原始意象能够达到多大百分比的吻合,这在实践中永远是一个需要探索的困难命题。"[2]这样的困难导致许多改编者在处理小说原著情节的内容时,常常小心翼翼。总是试图将小说的情节全部堆积到舞台的方寸之间,却忽略了一些重

[1] 何平,牟森:《到源头饮水,与伟大共处——关于话剧〈红高粱家族〉的对话》,《收获》微信公众号,2022年9月30日。
[2] 廖奔:《关于名著改编的话语》,《廖奔文存3(戏剧理论卷)》,郑州:大象出版社,2019,第240页。

要问题。左拉在《自然主义与戏剧舞台》一文中指出:"小说家不受时间和空间的限制:情节可以写得枝蔓旁逸,只要他高兴,分析一下人物可以画上一百页篇幅;环境描写爱铺陈就铺陈,叙事要压缩就压缩,写过的可以旧事重提,地点也可以变换二十处,总之,作家在处理题材上是绝对的主宰。剧作家则不同,受到严格的约束,要遵循种种法则,只能在重重阻碍之间透迤前进。"[1]如果将忠实原著简单地理解为叙事情节的完整,将小说改编局限于照搬情节,而忽略了戏剧艺术本身的集中展现等创作要求,便很容易陷入"流水账式"的改编模式。牟森本人在采访中说道:"我们第一个艰巨的任务就是要把这样大容量的作品要在120分钟之内传递出来。"[2]将小说改编成话剧,改什么?怎么改?如何在既定的时间与空间内演绎一个长篇故事,还要获得较好的演出效果。这不仅是话剧《红高粱家族》,也是长篇小说改编话剧共同面临的一个难题。

从小说到戏剧,在内容与形式的转化过程中,小说《红高粱家族》的叙事结构与视角也发生了一些变化。一是对原有的非线性叙事进行了重新编码,使得原本复杂的叙事结构转变为单一的线性叙事结构。评论家陈思和认为莫言在小说中打破了时空顺序与情节逻辑,看似自由散漫,"但这种看来任意的讲述却是统领在作者的主体情绪之下,与作品中那种生机勃勃的自由精神暗暗相合"[3]。当无序转变为有序时,小说章节之间所形成的张力被冲散了,其蕴含的能量与情绪也可能随之

[1] [法]爱弥尔·左拉:《自然主义与戏剧舞台》,《外国现代剧作家论剧作》,罗新璋译,北京:中国社会科学出版社,1982,第8—9页。
[2] 何平,牟森:《到源头饮水,与伟大共处——关于话剧〈红高粱家族〉的对话》,《收获》微信公众号,2022年9月30日。
[3] 陈思和:《中国当代文学史教程》,上海:复旦大学出版社,1999,第319页。

减少。二是原著中特殊的叙述视角被保留，这一部分的叙事任务全部转由歌队承担。多年之后，小说作者莫言回忆起自己的作品时说道："在将近二十年过去后，我对《红高粱》仍然比较满意的地方是小说的叙事视角，过去的小说里有第一人称、第二人称、第三人称，而《红高粱》一开头就是'我奶奶'、'我爷爷'，既是第一人称视角又是全知的视角。"[1]对此，评论家张清华认为："两个叙事者'父亲'和'我'，即构成了巴赫金所说的复调叙事结构。'父亲'不但是小说中的人物，而且也是作为'目击者'的'第一叙事人'；'我'则是历史之河的这一边的隔岸观火者，用今天的观察角度来追述和评论'父亲'的经历；同时，在大部分时间里作为'儿童'的父亲，同'爷爷''奶奶'的生活经验之间，也构成了很大的距离感，这样他对历史空间里的叙述，就拥有了两个甚至三个'声部'。"[2]这种多声部的叙述在小说中一目了然，但在舞台上，多声部的内容实则都为一个群体发出——歌队。也就是说，在戏剧文本里，原著的叙事视角被保留下来，但从舞台文本来看，多方叙事的视角实际上在无形中被合并了，舞台呈现的效果也就弱化了不少。

话剧《红高粱家族》紧扣着两个关键词作为核心内容。一是"家族"，《红高粱家族》中对于"家族"的描写不同于以往的家族小说，我们不妨与同样被改编成话剧的《白鹿原》进行对比。《红高粱家族》讲述的是一个家族的形成史、生存史，《白鹿原》是一个家族的发展史。《红高粱家族》中"家族"的概念不再是依靠血缘维系来断定，而是从具体家庭单位延伸到土地，红高粱家族指的是在高粱地里生活的

1 莫言：《关于〈红高粱〉的写作情况》，《南方文坛》，2006年第5期。
2 张清华：《叙述的极限——论莫言》，《当代作家评论》，2003年第2期。

世世代代，《白鹿原》则是以具体的白、鹿家庭为主要叙事对象。《红高粱家族》展现了农民如何扎根在这片土地，野蛮生长。《红高粱家族》通过家族之间的博弈揭露时代沧桑。在这些家族的历史中，我们总能看到时代的尘埃是如何从天而降，变成一座大山，压在每一个中国人的头上的。但不论面临何种困难，繁衍后代似乎总是国人家族观念里至关重要的一部分。话剧《红高粱家族》的最后一个片段是"留种"。豆官受了重伤，医生救回了豆官的命，但后果是无法生育。父亲余占鳌说："如果这都没有了，要命有什么用？"在余占鳌悲痛之际，一旁的刘氏问他："你还有劲吗？"演到这里，部分观众出现了笑场的行为。除了时代观念不可同日而语的原因之外，与上文所提到的叙事进程过于仓促也分不开关系。如果回到小说原文，就能深刻地体会到，这里的"留种"不是和平年代普通的繁衍，而是战后幸存的人们对红高粱家族生命的延续，但紧凑的舞台叙事没有留给观众们沉浸与思考的时间，对于这种深刻的场面，大部分观众只能浮在故事的表面。

　　第二个关键词是"土地"，在剧中，农民对于土地的深厚情感得到了充分的表达。在舞美设计上，高粱地作为前景，放置在舞台前的延伸部分，处于观众席与舞台之间。这样台下的观众需要越过高粱看舞台，更加直观地感受到高粱地里发生的故事。高粱地不仅是农民们赖于生存的食粮来源，又是他们生存活动的现实空间。那既是生命的起点，也是生命的终点，人生的悲欢离合都在此上演。高粱地作为土地的象征，在舞台上被反复提及。在小说中，花脖子是在墨水河被余占鳌打死的，但在剧中，花脖子知道自己面临死亡的结局，选择了高粱地作为自己的归宿。余大牙最后被枪决时，也要继续歌唱高粱红。当面对敌人入侵时，这里的人们不愿意逃跑，即使是死也要死在这里。生于斯，长于斯，逝于斯，他们用一生坚守着这片土地。在小说中，

莫言隐去了现代社会中国家、党派的概念，他认为："虽然我们写的是历史，但我们并不是为了描述历史，而是借历史的外壳来讲述在当时的特定环境下人性的表现。"[1]小说原著中没有一般抗日战争题材中所宣扬的家国情怀，聚焦的是人类更为原始的情感——对赖以生存的土地的誓死捍卫，亲人同胞被杀害后的复仇心理。话剧《红高粱家族》呈现出了人们对于土地的坚守，却在处理抗日这个情节时，显得有些不足。在原著中，日本兵是残酷无情的，他们杀人如麻、嗜血成性，这样的人物到了舞台上仿佛被降了智，一个个都成了滑稽的小丑。这些类似抗日神剧里出来的日本兵，不仅没有使观众进入严肃悲痛的情境，反倒引来观众阵阵嘲笑，悲剧的严肃性在此刻被瓦解。

红高粱家族在话剧舞台上迸发出生命力，其中最值得关注的人物不是余占鳌，而是九儿。在所有改编《红高粱家族》作品中，话剧《红高粱家族》是第一个让九儿离开小说文本，在另一个艺术天地里发出"天问"的改编作品。九儿在濒死之际发出内心的独白："天，什么叫贞节？什么叫正道？什么叫善良？什么是邪恶？你一直没有告诉过我，我只有按着我自己的想法去办，我爱幸福，我爱力量，我爱美，我的身体是我的，我为自己做主，我不怕罪，不怕罚，我不怕进你的十八层地狱。我该做的都做了，该干的都干了，我什么都不怕。但我不想死，我要活，我要多看几眼这个世界，我的天哪……"这一段"天问"引来了无数观众的喝彩。这是她一生最后的呐喊，是她一生的性格写照——对封建礼法的蔑视，对自由的追求，对生命的留恋，对死亡的不惧，处处闪耀着人性的光辉，完美诠释了莫言所说的，"《红

[1] 莫言：《幻觉现实主义与中国当代文学——在香港公开大学的演讲》，《讲故事的人》，杭州：浙江文艺出版社，2020，第317页。

高粱》张扬了个性解放的精神——敢说、敢想、敢做"的特点。但话剧《红高粱家族》在其他人物的塑造上，很难说对以往改编自《红高粱家族》的作品有所超越。

在舞台设计上，话剧《红高粱家族》仍旧延续了牟森以往的风格——强烈装置感。鼓风机是牟森惯用的方式，为了还原小说里大胆浓烈的色彩描写，牟森分别采用了绿色、红色、白色的绸布，将颜色融汇进叙事结构。他说："绿色象征颂歌，红色象征赞歌，白色象征挽歌，我们希望用颂歌、赞歌、挽歌的方式，来呈现这片土地上的一切。"[1]演员们在舞台上肆意挥洒着高粱，将色彩运用到极致，大片的高粱米如同鲜血喷涌而出。浓郁的红色张扬着生命的活力与野性，配上恢宏的音乐，为观众带来视听震撼的同时，也把红高粱的种子种在了话剧的舞台上。在南京首演时，剧组别出心裁地在剧场大厅内设置了展览篇《高密东北乡》，展示了长达21米的高密东北乡微缩模型，与演出相辅相成，极大地拓展了观众对于高密东北乡的想象空间。

总体而言，《红高粱家族》完整生动地再现了原著的情节与故事，这是它的优点，也是它的缺点。因为话剧的改编不能仅仅满足于再现情节与故事，更重要的是在舞台上塑造出生动的人物形象。这种重情节完整而忽略了人物塑造的改编现象在其他戏剧作品中也有体现，如话剧《白鹿原》《平凡的世界》等。情节一个个接连上演，人物情感转瞬即逝，承接突兀，观众观戏犹如囫囵吞枣，目不暇接。导致戏结束了，人物却并没有留在观众的心中。站在戏剧艺术的角度，我们如何来看待这样一种改编模式呢？一些戏剧研究者曾就戏剧改编经典名著

1 罗昕，章渝婷：《话剧〈红高粱家族〉首演，莫言：被深深打动》，《澎湃新闻》，2022年8月6日。

的问题,有过一些看法:"经典的影响力能够帮助改编作品获得社会性的广泛关注,吸引更多的观众目光。但是,改编经典同时也要冒两个方面的危险:一是在观众既定的欣赏品味上冒险,二是在观众既定的欣赏口味上冒险。名著的艺术水准成为人们对改编作品的先天性期待值,前者在观众心目中所产生的分量和影响的深刻度,后者是否能够企及?人们往往又会用一种恒定的标尺来衡量:你是否忠实了原著?因为观众的欣赏口味是被原著培养起来的。这两个方面的危险,成为阻隔在经典改编旅途中比较难逾越的大山。"[1]正是原著的影响力与观众的先验经验,使得许多戏剧创作者在面对这种宏大叙事的经典小说时,放弃了自己作为一个改编者的权利,选择了照搬小说情节的改编模式。曹禺先生曾说过:"应该把改编看作是一种创造性的劳动,改编同样需要生活。改编者必须尽力理解原著的精神,融会贯通,通过自己亲身的体会,把它写成既能传达原著的精神,又富于戏剧性的剧本。只有把原著加以消化,成为自己的血肉,改编的剧本才会有生命。"[2]即使戏剧内容与原著的吻合度不高,改编者有较多发挥,这种改编并不一定就不是成功的戏剧改编。我想曹禺先生改编的《家》,就是一个很好的例子。曹禺先生在阅读小说原著时,感受最深的和引发他思想共鸣的主要是对封建婚姻的反抗,所以他的《家》只截取了原著中的一部分,故事围绕着觉新、瑞珏、梅小姐三个主要人物而展开,而其他内容都适当地删去了。这种改编模式看似背离了原著,却在另一个层面上凸显了改编者再创作的价值。曹禺先生认为,"改编应该也是一种创作,

[1] 廖奔:《关于名著改编的话语》,《廖奔文存3(戏剧理论卷)》,郑州:大象出版社,2019,第239页。
[2] 曹禺口述,颜振奋整理:《曹禺漫谈〈家〉的改编》,《曹禺论创作》,上海:上海文艺出版社,1986,第107页。

需要有生活和自己亲身的体会，原封不动地照抄原著的对话和场面是写不好的。如果自己不熟悉生活，只根据小说中提供的生活来改编剧本也是不行的"[1]。

原著是戏剧改编的蓝本，而非写作说明书。戏剧改编的核心，不在情节而在于人物。拥有小说家与剧作家双重身份的老舍先生在谈论文学创作时曾写道："故事重情节，小说和戏剧既要故事，更重人物。"[2]情节永远是为塑造人物而服务的，流水账般的情节线不仅不利于人物塑造，反而还会使观众产生走马观花式的观感。"事情很多，材料多，而对人的了解，对人的认识没有那么多；太注意事情，而不注意作事情的人。结果，台上事多于人"[3]，这可以说是现在许多小说改编戏剧出现的问题。那么，在小说改编戏剧这件事情上，如何在舞台上保持原著情节的丰富性，又生动地表现出每个人的人物性格呢？老舍先生的《茶馆》或许是我们参考的对象。《茶馆》中相继登场的人物高达五十多人，在王利发之外，其他的人物，如唐铁嘴、常四爷、秦五爷等人，同样给我们留下极其深刻的印象。这些印象的得来，要靠事件的辅佐，更重要的是通过三言两语表现出人物性格。导演牟森在访谈中说过："我们当时说每一个字都要出自原作，我们现在也确实是这样。"[4]话剧《红高粱家族》中所有的台词来自原著，很难看到有改编者自己的创造，这

[1] 曹禺口述，颜振奋整理：《曹禺漫谈〈家〉的改编》，《曹禺论创作》，上海文艺出版社，1986，第107页。
[2] 老舍：《戏剧语言》，王行之编：《老舍论剧》，北京：中国戏剧出版社，1981，第5页。
[3] 老舍：《本固枝荣》，王行之编：《老舍论剧》，北京：中国戏剧出版社，1981，第50页。
[4] 何平，牟森：《到源头饮水，与伟大共处——关于话剧〈红高粱家族〉的对话》，《收获》微信公众号，2022年9月30日。

种彻底地忠实并不一定是一件好事。因为人物在小说中可以用大量的段落去铺陈一个人的穿着、性格、生活背景等，但在舞台上，他的性格主要是通过言语和行动来展现的，这为人物的台词提出较高的要求，而不是简单地照扒原著可以实现的。

近几年，戏剧市场上出现了数量众多的小说改编戏剧的作品，一方面与市场上缺乏好的原创剧本有关，另一方面也与戏剧市场追求热门IP（成名的文创作品），急功近利有着一定的关系。小说改编戏剧看似是一条捷径，却并非一条好走的路。好剧本一定是需要不断地锤炼与打磨的，特别是小说改编戏剧，已有珠玉在前，想要在忠实原著的基础上，在舞台上实现对原著的超越并非易事，却是所有改编者们值得努力的方向。因为观众们已经厌倦了"快餐式"的戏剧改编——流水账般的情节，没有灵魂的人物，提前离场的脚步声是他们沉默的宣泄。